插图本中国绘画艺术史丛书

U0094282

# 民 国
# 绘 画 艺 术 史

史仲文◎丛书主编

刘道广◎主编

上海科学技术文献出版社

Shanghai Scientific and Technological Literature Press

**图书在版编目（CIP）数据**

民国绘画艺术史 / 史仲文主编 . —上海：上海科学技术文
献出版社 ,2022

　　（插图本中国绘画艺术史丛书）

　　ISBN 978-7-5439-8428-8

　　Ⅰ . ①民…　　Ⅱ . ①史…　　Ⅲ . ①绘画史—中国—民
国　　Ⅳ . ① J209.26

中国版本图书馆 CIP 数据核字 (2021) 第 178074 号

策划编辑：张　树
责任编辑：付婷婷　张亚妮
封面设计：留白文化

民国绘画艺术史

**MINGUO HUIHUA YISHUSHI**

史仲文 丛书主编　刘道广 主编

出版发行：上海科学技术文献出版社
地　　址：上海市长乐路 746 号
邮政编码：200040
经　　销：全国新华书店
印　　刷：商务印书馆上海印刷有限公司
开　　本：720mm×1000mm　1/16
印　　张：18.75
字　　数：270 000
版　　次：2022 年 1 月第 1 版　2022 年 1 月第 1 次印刷
书　　号：ISBN 978-7-5439-8428-8
定　　价：128.00 元
http://www.sstlp.com

目
录

## 民国绘画艺术史

# 民国绘画艺术史

MIN GUO HUI HUA YI SHU SHI

刘道广

# 概　述

1

　　1912 年中华民国建立，从国家体制上结束了中国两千多年的封建帝制，开创了民主共和的新纪元，在中国政治史上具有划时代的意义。

　　中华民国的建立，并不意味着社会变革的完成。正如上述，它仅是在国家体制上的变化，国家体制只是一个国家行政组织的原则形式，仍然要由具体的人来实行和执行。宣统皇帝可以在一夜之间宣布退位，但已经有数千年历史的社会意识和思想方式却不可能在一夜之间消失。所以，中华民国所依存的不可避免地仍是封建帝制的社会基础，这个基础的主要成分是广大的农民。从清末以来，清政府和外国资本主义列强签订的一系列不平等条约，大量的赔款都转嫁到广大农民、城镇平民身上，造成国民的沉重负担，民生日渐凋敝，苦难无以复加。民国建立后虽然没有赔款割地之举，但也不得不默认清政府遗留下来的割地现实和社会经济行将崩溃的严重状态。同时大批难民背井离乡，社会游民数量激增，

拥兵自重的封建军阀投机于社会革命。这一切都使这个新生的共和制国体处于继续动荡不安的状态中。

从社会历史发展的角度说，中华民国的建立是民主共和观念逐渐深入民心而战胜封建专制的结果。但这个胜利也许来得太快了一些，以致领导这场革命的中国资产阶级还未十分壮大，甚至还不很成熟。他们面对现实中那些摇身一变的封建军阀的政治手腕未免无所适从，以致先有袁世凯的窃国重温皇帝梦，后有张勋辫子兵大闹北京城的复辟回潮。从民国元年（1912）到民国十三年（1924）冯玉祥发动"北京政变"，电请孙中山北上主持大计，把所部军队改称中华民国国民军时止，国民政府实际上被北洋军阀操纵，五任总统相互替代，直、奉、皖系军阀或联或攻，闹剧不断。也就在这纷乱的现实中民智大开，年轻知识分子接受新文化，走出国门，办报出版，宣传自己的理想和主张也形成一时之风。随着世界性的哲学、政治思潮的发生和流行，社会主义思潮同样影响到中国。民国元年 10 月孙中山在上海连续三天的演讲，题目就是《社会主义的派别与方法》，对各种社会主义流派和学说加以评述。他认为"共产主义本为社会主义之上乘"，他更具体提出他所领导的国民党在中国最终追求的目标和方法是"实行民生主义，而以社会主义为归宿"。①当然，由于他的逝世，国民党内部又陷入个人权力再分配的纠纷之中。这一目标由中国共产党通过武装革命的方式来实现，也是历史发展的必然。

由此可见，在民国 38 年当中，安定团结之时少，动荡纷乱之日多。但在这个时期内，文化艺术的发展却有着令人瞩目的成就。有的论者引用郭沫若的话解释说："乱世也许有利于艺术的发展，比如群雄争霸的战国时代就是中国历史上少有的百家争鸣的文艺自由化时代。"②

---

① 《民国春秋》编辑部编《民国要人剪影》，江苏古籍出版社，1996 年 10 月版，第 4 页。
② 逸明编著《民国艺术——市民与商业化的时代·序》，国际文化出版公司，1995 年 7 月版，第 5 页。

但这一次的历史阶段和战国时期在性质上大不一样，艺术及绘画上的百家争鸣是从新文化运动引发开来的。新文化运动提倡民主与科学，以取代旧有的文化观念。正如陈寅恪在《海宁王静安先生纪念碑》中所言，"唯此独立之精神，自由之思想，历千万祀与天壤而日久，共三光而永光"（现藏清华大学工国维纪念碑碑文）。新文化运动不断普及和深入，新的文化观念也渐渐深入人心，只是这种新的文化观念不止有一种，凡是外国（指日本和欧洲）在文化艺术上流行的新思潮、新时尚，都会很快在国内找到相应的人群。在这种情况下，传统的绘画观念必然以国粹的身份而受到冲击。只是绘画作为一种造型艺术，它不像白话文和文言文那样在能否更通俗地成为平民文化载体的问题上容易判断是非，更由于报纸杂志的流行，在读者市场化的现实面前愈显得对比明确；也不像政治观点那样直截了当的有所谓非对即错的特征。绘画作为一门独立的艺术创作，在这个纷乱时期的各种表现，都有它存在的合理性，也都有它各具的社会和历史的意义。

## 第一节
# 绘画艺术发展的特点

>>>

民国建立之后，首先是国民政府教育部把绘画教育纳入国家教育体系，同时也允许民间办学。这就形成了一方面是国民政府教育部核准的美术院校进行着准西方的绘画教学活动，另一方面是民间创办的各类绘画学校在不断招收美术青年的局面。在当时，一个美术青年大学毕业后往往为求得社会承认，可以先借钱筹办一个画展，画展中的作品卖掉后能够解决资金和社会认同的问题。所以，除了政府出面筹办全国美展外，个人和团体举办的画展也十分频繁。

在这些相对丰富的美术创作活动中，绘画观念的冲突也是显而易见的。从清末的维新运动开始以来，就可以看出大致有康有为的中国画革命和王国维的艺术境界论的两大观念。因为历史原因，康有为和王国维本人并没有就此问题作直接的论争，但他们的影响却明白无误地在民国时期绘画观念中不断得到反映。最明显的是康有为的绘画观念被他的学生徐悲鸿的全盘继承，而王国维的艺术观念对林风眠则有或多或少的影响。徐悲鸿因为长期从事教学之故，能够把他的绘画观念源源不断传播给他的学生。同时，徐悲鸿也擅长于社会活动，这就使他的绘画观点随之而传播到社会。特别是由于徐悲鸿在自己的创作实践中也躬行着自己的艺术主张，他的作品雅俗共赏，在社会上传播日广，而他的绘画教学观念、绘画创作观念也自然在社会上有越来越大的影响。在纷争不已的绘画观念中，也有一批不闻不问的画家独行其是，按照他们既定的样式进行着绘画的创作。这些画家以张大千、齐白石为代表，在一定程度上说，他们也是王国维艺术观念的实践者。

民国时期的绘画已经出现区域性画家群体，这是因为民国时期相当部分画家还是自由职业者，他们靠卖画为生。区域性画家团体有助于卖画生涯的生存，在客观上也活跃了这一时期画坛的艺术创作活动。此外，民国时期的经济发展非常不平衡，商业经济在东南沿海和广东沿海大城市相当活跃，市民阶层迅速扩充。迎合着市民审美需要，带有商业广告因素的月份牌画、连环画都成为新兴的大众艺术的新品种。漫画、版画也相应产生，并拥有自己的大批欣赏者。所以，品种的丰富是该时期的绘画特点之一。

再有，由于民国时期国内外矛盾集中而日益尖锐化，任何一派政治力量都想运用绘画来为自己的理念做宣传。绘画的功能在历史上虽然也有为政治服务（例如唐代朝廷的凌烟阁画像）的先例，但从来没有像民国在这样一个短暂的30多年内，绘画与政治的关系结合得如此紧密。一方面是国民党主办的一些展览，共产党领导的根据地苏区政府大量运用绘画形式来向群众宣传自己的革命纲要，鼓励民众反抗政府的政治活动。红军进行两万五千里长征时，也仍然有附带着标语口号的漫画相伴

随，起到鼓舞革命战士斗志的作用。在这其中，版画（木刻）和漫画又是运用得最广最多和最有成效的。

从抗日战争开始，中国实际并存着国民党的国民政府和共产党的边区政府。边区政府因为客观斗争的需要，对绘画的宣传作用十分重视。同时由于毛泽东在1942年发表《在延安文艺座谈会上的讲话》，对边区广大文艺工作者提出了鲜明的政治任务和创作态度、对象、目标和方式方法等一系列重要问题，促使边区的绘画，主要是木刻、漫画和革命任务结合得更紧密。对作者们来说，即使绘画技巧在不断实践中得到锻炼和提高，同时也使个人的创作观念得到整合。如果说，在国民政府统治区绘画的成就主要在中国画和西洋画以及市民的大众美术，那么在边区则以木刻和民间木版年画的成就为最大。双方从不同立场构筑了民国时期的绘画界的全部内容，这也是这一历史时期的绘画艺术的另一个特点。

## 第二节
# 历史的作用

>>>

从民国元年到民国三十八年（1912—1949），民国的历史纪年有限。但就在这极短暂的历史中，中国社会却经历了足以改变中国数千年历史命运的大事件。首先是孙中山领导的民主革命结束了中国两千多年的封建帝制，民主共和思想开始深入人心。正当中国社会举步维艰的时候，日本帝国主义又发动侵华战争，把中华民族的灾难推到无比的深渊之中，中华民族的存亡危在旦夕。在中华民国面临内外交困的同时，社会思想和各种思潮却分外活跃。其中绘画的思想、观念一开始就由于引进

了西方绘画的新观念而发生了中国传统绘画的价值评判的争论,争论的双方同时又都辅之以自己的绘画创作实践活动。毫无疑问,由于传统绘画重师承,重笔墨,在反映现实生活的深度和广度上都受到局限;而重视写生,重视深入现实生活的西方现实主义绘画的创作方法,在当时国难临头、民生维艰的现实社会中却能更好地展现成就。20世纪30年代,年轻画家蒋兆和的中国水墨人物画不被保守派承认,但他的《流民图》却在社会上引起强烈反响。可见是具体的社会生活环境帮助人们在这场艺术论争上分清了主次,确立了新的艺术创作和艺术欣赏的新标准,这个标准就是在那个特定历史环境中的现实主义绘画观。

在完全倾向写实的现实主义绘画观指导下,也发生了以此为独尊,排斥和贬抑其他流派的现象。徐悲鸿和徐志摩在现代派等问题上的"惑"与"不惑"的争论就是执着于现实主义绘画观的徐悲鸿一派对非现实主义艺术的不能容忍的证明。

早在清末,美术教育就纳入高等教育体系之中。由于历史原因,当时重视师范性质的教育,所以美术教育也自然列入师范系统之中。在民国时期,高等教育中的美术教育仍然在师范系统之内,虽然社会上有不少私人兴办的绘画艺术学校,但在学校体制上不能和国家教育部门已核准的学校相比。但是,随着大批留学西洋、东洋的年轻学子回国,他们任教于大学美术系科时,大都带有自己留学学校的教学模式,而他们当年留学的学校又几乎无一例外的是纯粹的绘画艺术院校,并没有师范系统的美术系科。特别是徐悲鸿从法国学成归来后长期任教于南京中央大学教育学院的美术系科,彻底改变了该系科的师范教学性质,以纯艺术教学的模式培了大批职业的画家,在客观上也使美术的概念集中在绘画一科上。这就给其他师范系统的美术教学,提供了向纯艺术教学转变的方向。到徐悲鸿后来离开南京中央大学转到北平艺专,专门从事纯艺术教育、纯职业画家的培养方面时,包括南京中央大学教育学院的艺术系科在内的其他师范系统的艺术教育,也在事实上向纯艺术家的职业教育看齐。

由此可见,民国时期的绘画实践,至少有两个作用值得肯定:一个

是现实主义的绘画观念得到主流形式的确立，另一个是师范性质的美术教育体系逐渐被纯职业艺术家教育模式所取代。而这两个作用的历史影响并没有随着国民政府离开大陆而结束，相反，它在 1949 年以后的社会发展中渐居美术创作及美术教育领域的主导地位而更能演绎出它另外的新内容。

# 绘画的转机

2

中国封建社会的晚期已是积贫积弱。到了清代道光年间（1821—1850），一向固有的妄自尊大在西方列强的坚船利炮袭击下也难以维持下去，除了割地，就是赔款，清朝政府已经穷途末路。

在这种大趋势下，作为历来士大夫文人圈子中的文人画也显现出气运不佳的种种征兆。而新商埠的出现，又带来了新的艺术样式，现代摄影术和印刷术生产的精美洋画片，最初作为商业促销的一种手段投放市场，也使长期闭塞的中国人耳目一新。被迫打开的国门方便了一批批中国青年远涉重洋，熏陶出新的思想和完全不同传统的绘画审美观念。当他们重新回归到中国大陆，必然对原有的绘画传统（包括审美观念和艺术表现方法）构成了威胁，同时也给画坛带来了新生的契机。

## 第一节
# 晚清画坛的现实

>>>

晚清中国绘画面临的现实是和社会市场的状态分不开的。中国绘画在传统方面说是君子修身养性的一种方式，"琴棋书画、渔樵耕读"是宋以来文人士大夫理想的生活图景，绘画不是作为商品在市场上流通。但是实际上，中国市场从唐代以来就不乏作为商品的绘画。属于非商品观念的绘画作品固然也有，但细究起来其作者都另有生活的经济来源。所谓正宗的文人画家基本上都是这样。像明代沈周、文徵明靠的是田产收入，清代初期的"四王"——王时敏、王圆照、王原祁靠的是田产俸禄生活，就是出身贫寒的王石谷也是有薪俸的人物。与此相反，明代的唐寅、仇英，清代前期的扬州八怪、金陵八家，无一人不是靠卖画来养家糊口。郑板桥有自定卖画的价格；而金冬心晚年穷愁潦倒，于贫病之中不得不与南京的朋友联络，希望能在金陵盛行的灯彩行业中作灯画的业务，然而就是这点希望也难以实现。可以想见，当时更多的不知名的普通画家的现实是如何的严酷：一方面是社会经济的日益萧条，一方面是为谋生而日益激烈的竞争局面。

然而，不论现实生活的压力是多么的沉重，当它分散在极其缓慢的封建社会生活的节奏之中的时候，正像压力分散之后，局部的压强也就有限，人们的大多数社会活动都处于沉闷而缓慢的进程之中。当时在东南地区的江苏、南方地区的广东，由于商业贸易活动较为频繁，绘画作为商品的一种，才稍许显出它的活力。

## 一、海派绘画的兴衰

江苏省在中国大陆历来是经济、文化发达的地区。早在明代中叶，最早的规模相当大的手工作坊和雇佣劳动形式就在苏南地区出现。随着经济的逐步发展，江苏东南方向的顶端、长江入海之处更加繁忙起来，

上海成为商业贸易交汇之地。清代末年，西方列强也因商贸的经济活动要求向清政府施压，在此情况下，上海成为对外商贸口岸之一，上海的商业活动也日盛一日。

社会矛盾的根本焦点在于社会经济发展的失衡，即贫与富的差距加大。当社会贫富间的差距比例在一个适度范围内时，社会就处于基本安定状态。自清乾隆以降，中国大陆的经济发展速度缓慢，而总体经济出现失衡的趋势愈演愈烈。相对来说，东南地区经济较为发达，而大部分内地却日益贫困，社会矛盾也日益尖锐，社会动荡不安。在此情况下，相对安定的上海就渐渐聚集了一大批来自各地各行各业的专门人才，其中就有优秀的画家。这些优秀的画家在一个相对开放而经济生活相对稳定的社会环境中，也就有了更多的汲取艺术养分的社会条件，在艺术创作上开始逐步形成各自的风格。海上画家和海派画家也就有了一个模糊的群体概念。

海派画家群体从来没有定论，按潘天寿先生意见，是把赵之谦、任颐看作是前海派的代表人物的。

赵之谦（1829—1884），祖籍浙江嵊州，生于浙江绍兴。原有小名铁三，后有正名之谦，字益甫，号㧑叔，别号冷君。赵氏家族在当地本是富户，在他青年时代父亲去世，兄长因为诉讼官司耗去积蓄，终致破产。他为生活所迫，在 25 岁左右即到杭州卖画，城里邵芝岩笔庄是他的接收定件之处。如其诗云："作花绝早岁已寒，结果如此终心酸，剪伐一朝供游玩，合受旁人冷眼看。"① 可见画家本人对卖画生涯是无可奈何的，内心还是把正业放在科取考试上。过了五年，终于在 1859 年的地方考试中举，一时颇为自得。

赵之谦命运多舛，就在他中举后第三年（1862 年）春天，和他相濡以沫的妻子范敬玉和爱女赵蕙榛相继得不治之症去世，对赵之谦来说，不啻是一次毁灭性的打击。从此他更号悲庵，他在自己的一方印章上刻边款记云："家破人亡，更号作此。同治壬戌四月六日也，㧑叔

---

① 刘江《印人轶事》，浙江美术学院出版社，1992 年 9 月版，第 102 页。

记。"又刻印文曰："我欲不伤悲不得已"。之后于 1865 年赴京复举，不被见赏，只有作吏员。太平天国革命期间他避乱去福州。直到光绪元年（1875）才放为江西鄱阳县县令，后来又改任奉新县县令和南城县县令。

赵之谦命运、官运多舛，和他血性男子的性格多有联系。他有跋文是："幼误读书，遂困场屋，长为俗吏，骨节不媚由纳此楹语，用志吾悔，岂能易性，聊以解嘲。"[1]在他解除县令后也作书信自谓："弟……非复昔时之强悍。所未去者，卑躬屈节之技，学十年不得一分，则仍是狂奴故态耳。"[2]其实正是他这种强悍的血性男子的本质，才使他学不好"卑躬屈节"的官场游戏规则。他自刻印章有一枚是"为五斗米折腰"，完全是反用其意。他富于同胞手足之情，在他不得不"为五斗米折腰"的时候，他的弟兄们仍在生活贫困线上挣扎，他的慎甫弟靠替人抄书为生，因此他之所以"折腰"，也是为着"诸弟侄辈皆稍有分润""必不使门内人下不去也"。

赵之谦这种富有同情心、责任心的血性男子注定是有悖于官场的游戏规则，却是成就一代名家的必要条件。

赵之谦擅长花卉题材，早年曾学过明代陆治、陈白阳诸家写意花卉，清初恽南田花卉名满天下，赵之谦也有所钻研。但赵之谦的花卉能别出一格自成一家，是和他的书法金石功底及修养分不开的。他生活的晚清，正是书法上提倡碑学的时代，他的书法从魏晋入手，笔力浓重沉健。他作花卉实得力于此，笔力劲健沉着，墨色以淡托浓，层次清楚，对比明确。由于他长时间在民间卖画，在用色上不得不考虑民间的要求，所以花卉设色相当浓丽。但因为他有很好的艺术鉴赏力，能够做到艳而不俗，画面色调厚重而明亮。尤其是用大笔浓墨作画，如作书法，常有一气呵成、淋漓尽致的韵味。辅以艳丽柔和的色彩，活泼的没骨笔法，使画面具有雅俗共赏的特点。对海派后期的主将吴昌硕有直接的影响。

赵之谦的作品很多，如《紫藤萱草》《蟠桃图》《红梅图》都是常见

---

[1] 刘江《印人轶事》，第 105 页。
[2] 同上书，第 106 页。

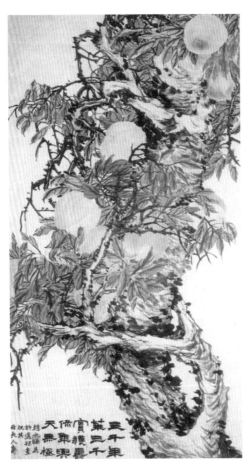

[［清］赵之谦　蟠桃图］

的题材，其中《蟠桃图》是大笔挥洒，赋色浓丽深厚，画面有雄浑的风格。此外，他还喜欢选择普通的瓜果蔬菜为题材，如萝卜、蒜头皆可入画，反映了他绘画审美观念中贴近生活的特点。

任颐（1840—1896），原名润，字小楼，后字伯年，以字行。浙江绍兴人。自幼喜爱绘画。他的父亲是当时颇有功力的肖像画家，但却并不以此为满意的正业，直到晚年才将技法传授给任伯年。从少年时代起，任伯年就离家外出，先到苏州，以作肖像为生。江苏苏州是当时文化名人聚集之地，在这里他结识了不少书画家、收藏家和名流文人，后得到他

们的帮助，又到上海求发展。开始也并不得意，因为上海是商业城市，集中在此地的画家们都有自己的帮会组织。画家接受顾客订单是要委托与自己关系密切的扇庄等店铺，也就是说，画家不直接与顾客联系，扇庄、纸笔铺之类的商店如同画家的经纪人。他在苏州结识的胡公寿当时画名在苏州、上海已经很大，胡公寿又是上海钱业公会礼聘的人物。所以，胡公寿特地把任伯年推荐给古香室笺扇店挂牌售画，结果不数年，任伯年的画名声大噪于海上的广东客商，由广东客商又推及四方，任伯年的画名誉满江南。

任伯年在成长过程中，受到很多有才华的画家的指导，流寓上海之前即得到萧山任薰、任熊的指点，画艺大进。任氏兄弟是师法他们的同

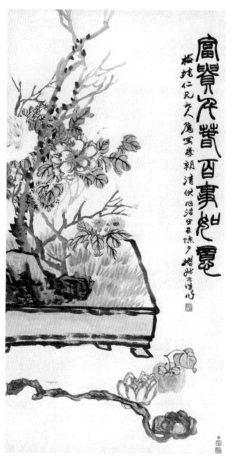

［清］赵之谦　岁朝清供图

🔺 此幅近景地面上平放如意与柿子，寓意"富贵千春，百事如意"。岁朝图是我国传统绘画题材，通常以静物画的面貌出现，通过画中物品名称的谐音、民俗寓意或历史典故来表现美好的新年祝福。

乡前辈陈洪绶的，故任伯年的人物花鸟中的线描技法不脱陈洪绶的遗风。

任伯年作画题材甚广，山水、人物、花鸟无一不精，又因时风趋尚，市民审美的趣味不同于文人士夫，所以"岁朝清供""女娲补天""白头梅花""双鹿吉祥"的题材常常反复出现。他的绘画风格也开始明显向清丽婉转、明秀可人的小写意方向发展。当时的上海是五口通商之一的口岸，四面八方的商贾云集于此，外国商行也在这里有十分激烈的商业竞争活动。据说，任伯年当时非常喜爱外国商行推销商品时散发的彩色洋画片宣传品，这些洋画片有外国风景、建筑、花鸟、人物各种题材，印刷相当精美，真实感强，色彩清丽。当任伯年逝世后，在清理他的遗物时仅这类洋画片就有一万张左右。不难想象任伯年生前对这些精致可人的印刷品抱有多么浓厚的兴趣。也由此可见，任伯年是善于吸收对他来说是可资借鉴的艺术滋养的。

尽管如此，任伯年的作品以他灵动的笔法、明丽的色彩、疏密有致的构图在当时独树一帜。他有扎实的写实功底，同时也有一定的素描基础，平时也作速写练习，使他在对象形态塑造上有很好的概括能力。一

（近代）任伯年　紫藤双禽图

般来看，他的人物画除了具体人物肖像有自己的个性面貌外，命题人物画，如女娲、苏武等形象还是可以看出陈洪绶的影响，线描和轮廓塑造也有程式化的倾向。相对而言，他的花鸟多取瞬间动态，行笔准确迅疾，形态活泼生动。这种笔法和造型特点很类似于速写，但因为运用了墨、色的关系，画面比速写又要丰厚得多。这种风貌的作品说明任伯年的师承来源还有一个来自现实的速写，而不是仅仅对前辈作品的观摩所致。事实上，我们也知道他确有速写传世，所作《城下乞食漂母》《西施浣纱石》等墨稿作品无一不可看作是速写。正是由于有了速写的基础，他的花鸟才能在形象上加以概括提炼又无不极尽其态。加上对色彩浓淡转化的掌握，用色如用墨，直以没骨法作画，而色与色相互渗透，色与墨相互交融，画面清新活泼、灵巧生动，这是他的作品能够雅俗共赏的重要原因。

任伯年是以卖画来养家糊口的，作品价格并不高，自己在十里洋场染上吸食鸦片的嗜好，所以后期常常懒于作画，不到经济十分窘迫，妻女忍无可忍之时是不愿挥笔的。一方面应付之作在所难免，但另一方面，

当他吸足鸦片后，神清气爽，思路敏捷，挥笔立就的佳作也是不少。如中国美术馆收藏的瓷青绢本上的泥金《紫藤三禽图》轴、《蒲塘秋艳图》轴，虽不能确定为药力的帮助，但由于泥金作画笔笔显露，无处藏短，在高153厘米、宽41厘米的画面上竟无一处败笔、复笔。笔法之娴熟、挥洒之合度，确乎如有神助。其他的如《没骨花卉图册》中的《枇杷蜡嘴》《双凫》，以没骨法赋色运墨，信手点染，挥写随意，似赖天成。任伯年的作品对民国时期的大画家徐悲鸿、花鸟画家张书旂都有很大的影响。

后海派的代表人物是吴昌硕。

吴昌硕（1844—1927），原名俊，俊卿，字昌硕、仓石，号缶庐、苦铁、大聋，以字行。浙江安吉县鄣吴村人。吴家在当地也算得上是书香门第，到他出生时家道已经中落。他在16岁时曾到县城报名参加府试，但因太平军逼近南京，清兵南下，战事紧迫，考试取消。吴昌硕自此与父亲外出避难，岂料在途中又与父亲离散，自己一人在江苏、安徽及江西边界一带辗转，历时五年才返回故里。同治四年（1865）值21岁时举家迁入安吉县城，29岁后应聘到江苏苏州吴平斋家中做家庭教师。吴平斋是苏州知府，富于收藏，本人对书画金石亦有一定鉴赏能力。吴昌硕在教书之余常常以砖代石刻印，吴平斋就让他观摩自己的收藏，使他眼界大开。此后他又在收藏家陆心源家做家庭教师，教学之余为陆抄校诗文。又结识吴兴大学者杨岘、常熟收藏家沈石友，在书法、诗文方面得到很多帮助。有一段时间他又到扬州作过幕僚，到安东（今江苏涟水县）作了40余天县令。因不适应官场生活，辞职又回到苏州卖画。40余岁后到上海，经友人高邕介绍，向任伯年学习绘画。吴昌硕的书法金石早于绘画成名，书法用笔的功底十分深厚。当他初次拜见任伯年，应要求先作一幅画时，任伯年的赞许便是：笔法功力已胜于我。此后任伯年与他一直保持亦师亦友的亲密关系。

吴昌硕的书法最擅名的是石鼓文，这和赵之谦绘画得益于魏碑笔法的情况有些不同。石鼓文运笔圆浑，字体间架含蓄凝练，这些特点直接影响到他绘画风格的形成。

吴昌硕的绘画也以花鸟为主，其中又以花卉为主流，较少作鸟。桃、梅、葫芦、荷花、岁朝清供是他喜爱的题材。和任伯年的作品比较起来，

他的画面要显得更重墨气。加上笔法坚实深厚，力透纸背，运笔如作书法，龙蛇纠错，干枯湿渴，相互映托，自谓"泼墨"。1916年4月作《梅花图》轴，时年72岁，此画充分展现了浑厚雄强、苍劲老辣的个人风格。

　　吴昌硕作花卉虽以墨气为主，但赋色尤重响亮。当时上海因为商埠之便，舶来品西洋红颜料大受任伯年、吴昌硕的欣赏，多有应用，而吴昌硕的应用是和浓重的墨色相配合。如其所作《桃实图》轴（丙辰冬，即1916年冬作），在浓墨重笔纵横交错的枝叶中，几只艳红的硕桃一一在目，色调鲜亮而沉着。吴昌硕本以书法金石名世，开始学画时曾受蒲华指导，要多画水墨，少用颜色。但他最后还是以擅长浓重的赋色为特色，其中很重要的一个原因仍然是市场的因素。吴昌硕是以卖画为生的，民间对绘画

（近代）吴昌硕　梅花图　　　　　　　　　（近代）吴昌硕　桃实图

要求喜气是一贯的传统，而喜气除了开相之外，就是色彩上大红大绿的对比，红色表示喜气，也是民间审美观念的集中表现。吴昌硕的卖画对象主要是商贾市民，他常选用的"桃实图轴"的仙桃本身就是市民喜闻乐见的题材，也正像他在该图上的题记所说："灼灼桃之华，赭颜如中酒；一开三千年，结实大于斗。"① 显然是民间祝寿用语。于此可见，民间对绘画的审美标准对吴昌硕是有影响的。吴昌硕应用重色也总结出和墨色的相互映发关系。从色彩学的角度来看，浓重的红色和墨色（黑色）总是能够不温不火而相得益彰，因为黑色是一种极色，它可以协调任何一种色相，并使之显得明亮沉厚。吴昌硕是在创作实践中逐渐感觉到这一色彩学上的基本规律，愈到晚年，掌握得愈加得心应手。他自谓：姹紫嫣红佐临池，惭愧人称老画师；富贵原从涂抹出，旁观莫笑费胭脂。"富贵"，即牡丹花，民间以为富贵之花，"费胭脂"，即表明自己赋红色极为浓艳。吴昌硕正是从这种民间之美中开创出自己鲜活而雄放的风格。

吴昌硕的古文修养甚好，本来又以书法擅长，所以他的作品中常有长篇题跋，这一点和任伯年少有题识，甚至只有姓名款的作品格式成鲜明对照。吴昌硕的题记、跋语有一些是通俗的吉语，如前述之《桃实图》轴上的题款。另有一些是在画面中抒写的个人感想和意气，如作《梅花图》轴长题谓自己是梅花知己："铁如意击珊瑚毁，东风吹作梅花蕊；艳福茅檐共谁享，匹以般敦尊垒簠；苦铁道人梅知己，对花写照是长技；霞高势逐赪虬舞，本大力驱山石徙；昨踏青楼饮眇倡，窃得燕支尽调水；燕支水酿江南春，那容堂上枫生根。"② 相对而言，吴昌硕的这类题款带有较明显的文人士夫的清高特质，因此如果从文人画角度看，他的作品更具有所谓书卷气。

吴昌硕的盛名固然和他本人的艺术成就有关，但一些对他而言的社会机遇也未尝不是重要的外因。首先，吴昌硕在江苏苏南一地结识的名流，如吴大澂、俞曲园、吴平斋、任伯年相继谢世，吴昌硕自然成为他们的晚辈或同辈的学生、师友关系的唯一健在者。吴、俞、任等生前在

---

① 《艺苑掇英》第 54 期，上海人民美术出版社，1995 年 6 月版，第 50 页。
② 梅墨生编著《吴昌硕》，河北教育出版社，2002 年 3 月版，第 92 页。

文化艺术及收藏界的名声依然存在，影响余绪不绝，客观上成为支持吴昌硕书画名气扶摇直上的动力。其次是19世纪末，日本书法篆刻界十分倚重中国学者的点评。1891年日本书法篆刻家日下部鸣鹤专程来江苏拜访吴大澂、杨岘，此时的吴昌硕还只是作为被前辈提携的年轻人出现，只在苏州和日下部鸣鹤有一面之交。但这次一面之交却奠定了吴昌硕日后名气张扬于日本的契机，因为当日下部鸣鹤回国后介绍自己的学生河井仙郎来华求学时，吴大澂、杨岘已不在人世。河井把吴昌硕看作是他们的继承人，把自己的作品邮寄给吴昌硕，请求指点。1901年，河井专程到上海，拜吴昌硕为师。1904年，叶为铭、丁辅之、吴石潜、王福厂等人发起成立的杭州西泠印社，成员中就有河井仙郎，吴昌硕被推为社长。自此，吴昌硕的作品被日本人大量购买，吴昌硕的社交场所甚至也以上海一家日本人白石六三郎开办的饭店六三园为主场地。据称当时他的画很多都是每幅在白银百两上下，是当地画作中最高价位，显现出画坛大佬的不可动摇的地位。

海派画家中有实力的人物还有虚谷。

虚谷（1824—1896），俗姓朱，名怀仁，号倦鹤，又号紫阳山民。安徽歙县人。在太平天国事件中曾为湘军军官，后出家为僧，来往于扬州、上海间，死后墓葬苏州城郊。虚谷以花鸟画为主，亦能作山水、人物。他的作品风格冷峭明净，喜用长锋干笔作画，线条短折方硬，又能连贯一气，笔法多偏锋、逆锋，尤其擅长的是对水分的控制恰到好处。所画果实水分充足，色调含蓄明净，画面清冷别致，恬

｜［清］虚谷　花果图｜

静超逸，是传统文人气质最为充分的画家。

此外，还有蒲华（1830—1911），字作英，一署胥山外史。原名成，字竹英。浙江嘉兴人。长期居上海卖画。擅花卉、山水，所作常自题诗句，笔法较为松秀，用墨较湿，山水有温润的风格，在当时上海名气颇大。

海派中值得一提的还有吴石仙，生年不详，卒于1916年。名庆云，字石仙，号泼墨道人。南京人。流寓上海卖画为生，擅长山水。他的作品重渲染，笔法以湿为主，布景高下向背，注意前后层次的烘托，所以有的论者认为他受到西洋透视画法的影响。总而言之，吴石仙的山水画有充分的空间感，画面洋溢着江南特有的润湿的空气。代表作品有《看山人坐夕阳船》《溪桥烟雨》等。

| （近代）吴石仙　看山人坐夕阳船 |　| （近代）吴石仙　溪桥烟雨 |

海派中的名家还有王一亭（1867—1936）、吴淑娟（1853—1928）、陆廉夫（1851—1920）、吴观岱（1861—1939）等人。

海派在吴昌硕去世后，就标志着它的辉煌阶段已经结束。

海派可以说是旧时代向新时代转型历史阶段中的绘画新样，封建的传统文人士夫的绘画观在这个转型时期受到平民绘画观的挑战。海派画家都是职业画家，并且有自己的公会性质的组织。画家的画价公开，如吴昌硕的画价是自定的。

> 缶翁今年七十七，潦倒涂鸦惭不律。倚醉狂索买醉钱，酒滴珍珠论贾值。堂扁三十两，斋扇念两，楹联三尺六两，四尺八两，五尺十两，六尺十四两。横直整幅三尺八两，四尺三十两，五尺四十两。屏条三尺八两，四尺十二两，五尺十六两。山水视花卉例加三倍。点景加半，金笺加半。篆与行书一例。刻印每字四两，题诗跋每件三十两。磨墨费每件四钱。每两作大洋壹元四角。①

吴昌硕在这里加了一项磨墨费，是扬州八怪的润格中所不曾有的。仅此就可看出海派画家的商品意识已经前所未有地加强了。

这种商品经济观念还加速了海派任伯年作品风格的形成。前已述及，任伯年十分钟情于外商推销商品的洋画片。这些洋画片有一部分是摄影作品，还有相当数量则是水彩画。尤其是英商发行的英国水彩画洋画片，其写实的造型和清丽明快的色彩在客观上为任伯年的借鉴提供了方便。任伯年的作品大受广东商贾的喜爱，这和粤商在绘画审美意趣上偏向于清丽赋色的习惯有关。吴昌硕受传统文化影响较深，他长期生活在江苏（当时上海亦是江苏之一部分），江苏传统文化的社会基础较深厚，所以，吴昌硕的绘画能够在这里受到赏识。在文人圈子中，其艺术的评价还超过任伯年。由是观之，在江苏这一地区，既有传统艺术的审

---

① 参见浙江省安吉县"吴昌硕纪念馆"陈列年谱。

美意趣，也有随着商品经济活跃起来的新的审美追求。它们集中在上海这个当时新兴的小市镇，造就了海派的诞生。随着上海商埠的进一步发展，小市镇成为十里洋场后，各种思潮在此交汇。加上经济、政治的千变万化，也导致了海派的兴盛和衰落，完成了它在由旧的传统绘画风貌向新的更具"革命"性质的绘画审美观念制约下的绘画风格演化进程中的一个环节的历史作用。

## 二、西洋画的传入

这里所讲的西洋画主要是指油画。

明代中期之后已经有一些欧洲天主教、基督教的传教士来到中国大陆，其中较早的有罗明坚于 1579 年到达中国，1585 年到杭州传教。在这段时间里，意大利传教士利玛窦在葡萄牙殖民势力的支持下，奉派来中国，其影响最大。

利玛窦和其他传教士一样，欲到中国来传教，都要带着不少觐见朝廷奉赠皇帝的西洋礼品，同时必不可少的还有传教用的油画圣像。利玛窦有较好的汉文化修养，他于 1599 年初从广东来到南京，在城西螺丝转弯（街巷名）的寓所供奉圣母像。南京的一批文化人就是在这里亲眼看到油画作品，其中有徐光启、顾起元这样有成就的文人。之后又有杨廷筠等数名传教士在江浙间传教，他们随身携带的画有圣母、耶稣形象及《圣经》故事的油画作品，在江南这个最富庶的地区，也是文化基础相对好的环境中频繁出现。

到了清代初期，西方传教士中也有本人即是画家的，郎世宁是其中的佼佼者。

郎世宁（1688—1766），原名加斯提里阿纳，意大利人，27 岁时到中国，其时为康熙五十四年（1715）。主要活动在乾隆朝。郎世宁油画功底较好，人物、动物、风景均能创作，造型写实。后来他应乾隆帝的要求学习中国绘画，但基本手法仍是透视的构图和明暗的造型。他的作品十分突出对象的质感，所作马、鹅等动物均有强烈的毛皮、羽毛质感和准确的形象，赋色贴近真实。此时的西方油画并不强调笔触，所以郎世宁之作笔法细腻，色彩转化自然，明暗过渡细致。当时的宫

| 郎世宁　白鹘图 |

廷士夫画家邹一桂总结对西洋画的认识主要是：“西洋人善勾股法，故其绘画于阴阳远近，不差锱黍。所画人物屋树，皆有日影。其用颜色，与中华绝异。布景由阔而狭，以三角量之。画宫室于墙壁，令人几欲走进。学者能参用一二，亦著体法。但笔法全无，虽工亦匠，故不入画品”。[①] 他从中国画的品评标准方面不承认郎世宁等传教士的作品可以入品评之流，但也确实指出了西洋画的两项创作特点：以三角量之的透视构图和笔法全无。“以三角量之”，即用三角测量描绘，这是早期西画风景、建筑的方法，因为透视（即焦点透视）最初在画面上都是需要计算的。而“笔法全无”，固然有从用线条造型角度出发的批评的原因，但在客观上也指出了当时油画画面中看不到用笔的痕迹。

这个时期的西画在人物肖像题材上虽然能“逼肖”而使中国观众注目，但明暗光线的处理手法却不能使中国观众理解。因为传统中国肖像画特别强调要画出对象之真。“真”，在形貌肤色上就是其本色，而本色是不受明暗干扰的。所以在有关肖像画创作的秘诀中就要求写

---

① 于安澜编《画论丛刊》下卷，上海人民美术出版社，1960 年 2 月版，第 806 页。

真须在"向北之房""微阴之候",其原因就是避开光线干扰,以寻求对象本身的真实色调。

当清朝驱逐西方传教士之后,从这条渠道传入中国的西洋画暂时中断。直到1840年及其以后,随着一系列不平等条约的签订,外国客商大量涌入中国大陆,也随之带来了第二拨西洋画的涌入浪潮。

这一阶段传入的西洋画不但有油画,还有水彩画和腐蚀版印刷术制作的版画。和传教士携带的油画不同的是,那些远涉重洋、不远万里的商船船队带来的西洋画都是商品绘画,而传教士的油画是宗教画,是传教用品,不具有商品性质。所谓商品绘画,主要是指附丽于器物的装饰绘画和室内装饰画。早在清初,西方传教士就

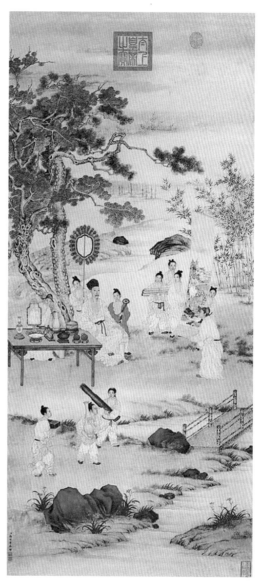

郎世宁　弘历观画图

带来了当时欧洲发现不久的透视学原理,在中国士大夫文人中有所影响,其结果是在清雍正七年(1729)就出版了年希尧的著作《视学》,后来又再版印刷。关于透视的绘画原理就这样开始为广大中国人所理解,特别是对于众多的普通画工来说,帮助他们及时接触并运用西方绘画的构图法则,在客观上也促进了西方绘画方法的中国化。由于有了这

样的前因，加上中国历来是以手工艺生产为主要加工方式的社会，能工巧匠层出不穷，对于西方的奇巧之物，除了非机器加工不可的工件外都能临仿制作，至于描绘附丽于器物上的合乎西方透视方法的绘画，则是驾轻就熟的事。

如前所述，在欧洲当时的油画创作上也并不强调笔触的表现，作品笔法细腻，色调层次丰富真实。在中国画上，色调层次的变换是通过烘染完成的，在西洋画上则是用小笔触排擦完成。特别是对于这些商品画来说，更是不求笔触的表现力度，而全在于色彩的逼真明丽。中国画工凭借自己的技法和对西洋画构图的理解所创作的风景油画，可以说和西洋商品画的风格并无二致。起初，中国画工是以临仿为主，作品散见于广东、苏州制造的自鸣钟钟面上。到了晚清，中国画工开始画中国风景，从人物（肖像）到水湾港口都是写生的题材。作为商品画，也以异域的风光情调吸引了欧洲来华的客商，最终也成为欧洲客商收购的中国商品，和中国的茶叶、丝绸、南京布一起运到欧洲大陆市场。当时商品画高手关乔昌就能娴熟掌握欧洲古典油画那种细腻逼肖的表现技法。其现存香港博物馆的自画像作于1854年，半身像的构图一如欧洲常见的形式：上半身向左侧转九分，面部亦作九分，光源置右上方，衣、手及背景色调均较暗，以突出面部表情。笔触细腻，质感强烈，可见在清末已有不少中国画家对西画技巧有所了解。在这种商品画的流行期间，为了生产的需要，绘画作坊在民间采用批量制作，流水作业的程序，在客观上也加速了西画绘制技巧在中国大陆的传播，促使中国社会对西画有了进一步的了解。

从晚清到"五四运动"，西方油画和其他画种在数量上传到中国的越来越多，而且，范围也大大超出商品画的商业圈子。作为艺术教育、艺术实践的一个内容，在中国文化艺术界也吸引了越来越多的青年从事西画的创作和研究。在这一时期有一位上海的徐咏青是值得一提的。

徐咏青（1880—1953），原是流落街头的孤儿，被上海天主堂孤儿院收养。由于喜爱绘画，神甫认为他有绘画天资，被送到孤儿院图书馆。早在1852年前后，天主教在上海徐家汇就开办了土山湾图书馆，该馆有训练喜爱绘画的孤儿制作宗教画的工作内容。最盛时，从事学习

西画技法、绘制宗教画的孤儿达百余人之多。徐咏青在 16 岁时即进入土山湾图书馆从事西洋画的创制。由于他自小就在天主堂孤儿院生活，接受的是西洋传教士的教育，甚至练习绘画的颜料工具也都是西方生产的，所以很早就熟悉了西洋画的创作方法，也逐渐掌握了一定的绘画技巧。当时欧美传教士来华除了带有油画作品外，水彩画作品也为数不少，英国水彩画也正是风靡欧洲大陆的时候。水彩画技法因为创作的相对方便，所以在天主堂图书馆传习所的教授中，水彩画占相当比重。徐咏青对水彩画、淡彩画技法的训练也勤学苦练，终于学有所成，在当时成为以水彩画擅名的画家。他在创作之余，又著书立说，把自己学习水彩画的心得和水彩画创作经验加以总结，写成《水彩风景写生法》，对进一步普及水彩画这一外来西洋画种的写生技法起了推动作用。此外，他还因为画风清秀、笔法简括，为当时的中小学美术教材作插图，为青少年学生初学水彩画提供科学的教学方法。可以说，徐咏青在中国早期的艺术素质教育方面，是最早的参与者之一。

### 三、实业救国与图画手工科

中国历来的教育是科举制度，明代朝廷设国子监，地方设书院。国子监既是全国最高学府，也是全国教育管理的最高机构。清代沿袭明制，仍有国子监和书院两级教育机构，学生在地方书院读书取得合格的应举资格，再入国子监准备应试入举。到 1840 年鸦片战争之后，国势大衰。迫于形势，清朝首先开办的是外语学堂和军事学堂。所谓方言馆，主修英法俄德四国语言；所谓水师学堂、船政学堂、武备学堂、陆军学堂，以陆、海军及枪械制造为主。与此紧相出现的是，作为民族文化教育的科举制度，在日益紧迫的国家危机中也越来越显得不合时宜。于是培养什么样的人才和怎样培养人才的问题被提了出来。1901 年，已经有了一些西学学堂，张之洞、刘坤一上奏折请求减少科举人数，增加学堂名额。到 1905 年正式由朝廷决定"立停科举，以广学校"。至此，流行千年的传统教育体制才宣布结束。

中国近代教育体制的确立，是和实业救国思想联系在一起的。清朝晚期的贫弱现状是由它固守的封建体制造成的。作为清朝政权，并无实

际能力汲取历史上鼎盛政权的优秀遗产，对内要提防其他民族有才能的人士对自己的威胁，对外则一味海禁，企图以禁锢思想的方法维持统治。但它最终抵挡不了西方列强的坚船利炮和廉价的商品，所谓正统思想在现实面前显得苍白无力。朝廷之外已经大有改革的言论，朝廷之内的有识之士也认为非得改革、维新不可，而兴办实业，以实业来振兴国力，是这些有识之士的热衷之物。

兴办实业的内容和目的是和传统的手工业作坊的生产现实既有联系，又有所区别。联系，主要是中国并无真正的现代意义上的工业生产，全部产业都是以手工操作为主的手工业生产，规模不大，产量有限。但最初的实业只有在此生产基础上才能建立。而区别又在于实业的兴办目的是"师夷之长技以制夷"，是想通过对外国列强先进的科学技术、工业生产的学习、模仿，提高自己的生产能力和效率，和西方列强相抗衡，取得平等地位。显然，他们也认识到现代工业生产和科学技术的学习不是一蹴可就的事，振兴国力的根本大计在办教育，即向外派遣留学生，立足国内创办西式学堂，首先要解决师资问题。

至 1905 年正式废除科举时，经朝廷批准的西式学堂最主要的已经有了一批师范学堂。张之洞在两江总督任上，于 1902 年奏请准在南京设三江师范，1904 年冬正式招生。

张之洞，是清末洋务派主要人物之一。先后办汉阳铁厂、湖北枪炮厂，并力主朝廷颁发有关矿业、商业、铁路交通和教育诸方面的法令规章，以便更好地贯彻洋务运动精神。他在创办三江师范学堂的同时，还和荣庆、张百熙一道拟定并由朝廷颁布了《奏定学堂章程》，这一章程就是一种学制，因颁发于 1903 年，干支为癸卯，又称癸卯学制。癸卯学制把大学本科定为八科 46 门：经学科，11 门；政法科，2 门；文学科，9 门；医学科，2 门；格致科，6 门；农科，4 门；工科，9 门；商科，3 门。师范教育与此平行。

三江师范学堂在张之洞看来，是教育人才培养基地，所以在创办之初都是由他亲自过问。1904 年改名为两江（因当时总督之称都是两江之故）优级师范学堂。到 1905 年聘李瑞清为监督（即校长），在高等师范教育范畴纳入了美术课——图画手工科。师范学堂的课程分两大类，

一类由中国教师教授，主要有经学、文学、伦理、修身、历史、舆地、算学、体操；另一类由外聘日本和德国教师教授，主要有物理、化学、博物、生理、农学、图画、手工、外文等课程。从这种教学课程结构来看，还是体现着洋务派的"中学为体，西学为用"的治学观点，图画手工科的设立，显然也是在这个观点指导下的实用型课程。

因此，在学堂各科的课程中，图画一课也成为一门基础技法的公共课性质。如1904年的优级本科理化数学部、优级本科博物农学部、优级本科公共科、优级选科预科和初级本科中都设有图画课程，除了博物农学部外，还设有手工一门课程。这两门课程的设立，在客观上说也带有帮助理工科学生学习透视和绘图基本技能的因素。而作为图画手工科来说，所开设的课程也是以"用器画"为主。所谓用器画，大致就是我们所说的图案，依靠绘图工具完成的绘画。在当时，像这样纯技术的匠作内容能够进入高等学府，并成为正式专业之一，应该说是李瑞清的卓识。当然，如果从实业救国的角度来看，当时洋务派的劝业活动在南方也颇有影响，传统手工业生产要加速发展到现代机械工业生产，势必是离不开这些用器画的。早在1851年英国举办了伦敦国际博览会，由这个博览会的内容引发了莫里斯等人后来领导的手工业运动。从1900年前后开始，欧洲大陆正在兴起着与实业生产相关的设计运动，即新艺术运动，主张艺术与技术结合。到1903年，奥地利的新艺术运动，即分离派运动的领袖霍夫曼成立了工业组织，该组织聘请了一百多位有经验的各个手工行业的工人参加设计和制作。在欧洲大陆上如火如荼的这些有关手工业和机器生产工业之间的艺术运动，对当时清朝末年至民国初年主持高等教育的监督们来说，还是有所启迪的。因为在他们的意识中也已经感觉到，实业仅仅依靠过去的手工业生产方式是难以维持下去的，也很难能使强国的目的实现。但又必须要在这样的现实上去改良。因此把向来被士大夫嗤为末技的手工艺，即手工制作课和设计，加以融会，以期提高手工课程的设计水平。李瑞清从此开启了图画与手工两项被纳入高等教育体系的先例。后来民国成立，李瑞清虽然离职卸任，但两江优级师范学堂的图画手工科依然存在。随着历史的变迁，两江优级师范后来改名为南京高等师范学校，再后来演进成东南大学、中央大学，而图画手工科亦演变为艺术专修科、艺术学系。从清末到民国时

期，美术界的俊彦几乎都和这所大学发生了关系。

李瑞清（1867—1920），字仲麟，号梅庵，又号梅痴、清道人。江西临川人。他出生在当地一个三代为宦的书香人家，自幼受传统文化的教育，喜爱绘画、书法及金石文字。1893年中乡试举人，1894年中进士，随之入选翰林院庶吉士。光绪1905年，以候补道分发江苏，三署江宁提学使，同时受聘为两江优级学范监督。李瑞清在1911年10月辛亥革命之际，又被任为布政使筹集粮款，一方面补给清军，一方面收留难民，并维持学校上课秩序。1912年2月，清朝以宣告皇帝逊位而结束帝制，李瑞清以前朝命官自居，理清学校所有钱物，辞职归隐，居上海以卖字画为生。于1920年11月逝世，终年54岁。后事由他的挚友曾熙、学生胡小石料理，葬于南京中华门（聚宝门）外牛首山东端山脚向阳处，墓旁植梅花300株，筑室数间，名梅庵。

李瑞清主校期间，信条是"视教育若性命，学校若家庭，学生若子弟"，校训是"嚼得菜根，做得大事"，创办图画手工科，设置专业画室和实验工场，开启了应用型美术、工艺美术专业的高等教育层次的先河。李瑞清治学认真，亲自到教室听课，找师生谈话，对教师考察严格。所以没过几年，该学堂的教学成绩显著，培养出的学生才识能力远远超过旧式书院的毕业生。尤为重要的是，他培养出民国时期第一代美术师资，为以后美术教育的蓬勃发展打下了基础。

## 第二节
## 绘画观念及其组织的更新

>>>

人们的意识转变往往落后于客观现实的改变，从1840年开始，西方列强迫使中国政府签订了一个个不平等条约，才逐渐使中国社会的意识从麻痹中惊醒。中华民国的建立，从形式上结束了二千多年的封

建帝制，但封建的意识、思维的模式并不因为民国共和制的建立而有根本的改变。人们是在旧有的思想意识基础上来看待新生的社会现实的，而新生的社会现实也必然带来一些新的观念和新的思考角度。因此从民国建立之始，新与旧的事物并存，新与旧的思想意识也并存。就其总的情况看，旧的事物和旧有的思想意识是基础，因此新生的事物和新的观念意识只是少数。随着历史的发展，新事物和新观念在逐渐发展，旧事物和旧观念在新的现实环境中也在作不自觉地调整，而这种调整也往往影响到新事物和新观念的再发展。尤其在艺术领域，完全新的体裁和形式都不是真正原版的了，都必然要演变为中国式的。其原因是任何新的艺术样式都有一个相应的社会审美意识的接受与否，而社会审美意识正是一种历史的社会产物，不可能是舶来品。某些个别的学人可以把自己在外国学习领会到的美学观点带回国内去作研究和宣传，但他绝无可能使它成为整个社会审美意识的基础。任何一种美学思想离开了它赖以生成的社会生活环境就失去了根基。中国社会的审美意识是由中国几千年连续不断的生活方式造就的，它的演进不像一个政权在一夜之间可以更迭，它也是要随着社会生活环境、生活方式的逐渐变化而缓慢演进。

## 一、绘画和美育

绘画在中国传统的审美意识中有双重意义。一重意义是自汉代以来就有的社会教化意义。曹植说得最为透彻：

> 观画者，见三皇五帝，莫不仰戴；见三季异主，莫不悲惋；见篡臣贼嗣，莫不切齿；见高节妙士，莫不忘食；见忠臣死难，莫不抗节；见放臣逐子，莫不叹息；见淫夫妒妇，莫不侧目；见令妃顺后，莫不嘉贵。是知存乎鉴戒者图画也。①

---

① 于安澜编《画史丛书》第一册，上海人民美术出版社，1963 年 10 月版，第 2 页。

这个时期的绘画主流是人物（含肖像）画，社会教化的意义也因此而有了限定，而且人物画的画科直到明清时代，在官方的观念中仍然位居绘画诸科之首。即使在宋代山水画大为发展，道释人物已经到了"古不如今"的状态，在当时各种画史、画论的门类目录中，仍然是道释人物列第一。因此，绘画的社会教化作用，"著升沉、明劝诫"的功能，一直是官方对绘画的总体要求。

另一重意义是君子修身养性的素质修养的意义。这一意义是在山水画出现之时的魏晋南北朝时期，宗炳、王微提出"卧游"山水的"畅神"和"亦以神明降之"，开启了君子以山水画陶冶性情的先河。从此之后，士夫文人在承认绘画的"明劝诫"的教化功能之外，更热衷于山水画的"卧游"与神往，在山水画中寄寓自己的感情。明清以来，花鸟画亦大为流行，小品之作也大有可为，成为作者寄兴寓意的重要体裁。

寄兴寓意本身也是一种审美活动。所以，在传统绘画观念中，这第二重意义已经是审美范畴的命题了。虽然如此，绘画至此也还是属于个人的修养范围，它还没有被真正认识到和整个社会文化素质的正常关系。指明这层关系的并非是画家自己，而是对社会文化有广博深入认识的教育家，这就是蔡元培。

蔡元培（1868—1940），字鹤卿，又字仲申，自号民友、子民，笔名有蔡振、周子余等。浙江绍兴府山阴县人。1883 年 15 岁时考中秀才，17 岁时自设蒙馆教授学生。1889 年中举人，1890 年在北京会试告捷。又过两年中进士，这时他 24 岁，入翰林院为庶吉士。两年后又升补编修。在蔡元培任职翰林院的几年里，正是中国的多事之秋：甲午海战的失利，日本帝国的嚣张，康梁变法的努力，都在蔡元培身居的翰林院环境周围发生并带来巨大的冲击力。蔡元培至此时的仕途尽管很顺利，却认同康梁诸君子的作为，只是与他们的"道"有所不同。他更为沉静地思考这混乱的现实，开始埋头学习日文，大量阅读西学书籍，对社会科学、自然科学也开始有所了解和掌握，并因此使自己的世界观也发生了变化。他在戊戌变法失败后，对清政府不再抱任何幻想，辞去朝廷职务，携眷回归故乡，他要实践自己教育救国的理想。1907 年 6 月以半工半读方式赴德国留学。在德国的四年半中，曾在莱比锡大学学习，听

课范围只要时间不冲突，都勉力为之。举凡哲学、美学、心理学、德国文学、文明史、人类学、民族学，都逐一研读学习，其中美学和当时德国新兴的实验心理学都为他日后"以美育代宗教"的思想打下了基础。1912 年 2 月 11 日，蔡元培发表临时政府教育部的意见时，明确提出教育独立于政治之外和"美育教育"。他说："唯世界观及美育，则为彼所不知道，而鄙人尤所注重，故特疏通而证明之，以质于当代教育家，幸教育家平心而讨论焉。"① 他主张美育取代宗教，是源于他在德国期间对维坎斯多弗一所中学的考察所得。在欧洲，宗教的氛围是很浓的，每次就餐前必有的事情是祈祷，以感谢上帝的恩惠。而这所中学注重训育，午、晚餐师生都是共聚一堂，就餐前规定由一人诵读世界名人一则格言，完全取代了餐前的祈祷。该校注重美育，每星期有一次音乐演出，以熏陶学生的身心健康。蔡元培以此和国内教育现状相对照，深感中国的宗教、迷信混杂，政治为政客把持，长期以来把教育视作政治的工具。蔡元培要把教育从忠君、尊孔的传统政治（即专制）思想中解脱出来，使教育具有独立的地位，才好推行他教育救国的理想。而教育要救国，要独立，乃在于它对人的素质教育程度的不断提高，其中自然不能没有美育。

蔡元培的美育思想和他在德国学习时接触到的康德关于美是超然于功利之外的观点有极大关系，他也十分欣赏法国实证主义的哲学观点。但他在接受这些美学、哲学观点影响的同时，也还是站在中国传统文化（包括哲学、伦理学和美学）的基础上。所以这些西方的观点从他的论著中再次加以发挥的时候，已经带有中国化特色了。

蔡元培对美育的热情始终不减，鉴于美育是一个外来的词汇，他在《美育与人生》的论述中，作了一个详尽的解释："人人都有感情，而并非都有伟大而高尚的行为，这是由于感情推动力的薄弱。要转弱为强，转薄为厚，有待于养。养的工具，为美的对象，陶冶的作用，叫作'美

---

① 参见高平叔编《蔡元培教育文选》，人民教育出版社，1980 年 2 月版，第 1—7 页。

育'。"① "美的对象"为什么能够成为陶冶的工具呢，他举了浅近的例子来论证这个美学的问题："美的对象"具有两种特性，一是普遍性，二是超脱性。譬如说一瓢水只够一人饮，第二人就没有饮的可能；一处只可立足的地，一个人站了，其他人就不能插足。像这种物质上的有限性必然产生"不相入的成例"，所以是助长了人与人之间的利益计较之风。但是如果看"美的对象"，情况就不同了，如名山大川，人人皆可得而游览，夕阳明月，人人皆可赏玩品味；公园里雕像，美术馆的绘画，人人可以畅览评赏。说明"美的对象"是普遍性的。超脱性是指"美的对象"有普遍性的特点，才能破除人与我之间的"不相入的成例"，完全舍弃了利害的关系，使人在紧要关头具有人格的力量和大无畏的气概。所以人在很多场合下能够留下有价值的身影，有的时候并不在于是知识的计较，而在于感情的因素，而感情的因素不是智育的结果，而是来自美育的成就。

蔡元培在对欧洲文化教育考察学习的四年半时间内还注意到，在历史上曾有一个相当长的时期是把教育的全部内容委托给宗教机构去执行，其实在西方天主教、基督教、伊斯兰教是如此，在东方的缅甸、中国云南佛教（南传）流行地区也是如此。人们读书识字启蒙阶段的教育都是由僧侣们来完成的。而宗教能够日益普及，原因之一是它常以艺术的、美的手法作为传播的辅助形式，因此最终影响到广大信徒的宗教情绪，通过某种情绪的培养，又可以塑造出一种素质。蔡元培希望把这种具有独立性质的审美教育加以推广，而不必再依附于宗教的传播。因为宗教是有界限的，也是保守的、强制性的，而美育是有普及性、超脱性和自由的。历史上一切有价值的宗教遗迹，无一不是与美有关。如肃穆宏大的建筑，优美动人的雕刻和绘画，深幽玄秘的音乐，雄辩机智的文学，整体协调、和谐自然的环境，实际上都体现出美育的价值。

蔡元培有感于当时的国情，深知在中国是不能指望借助宗教中的美

① 文艺美学丛书编委会编《蔡元培美学文选》，北京大学出版社，1983 年 4 月版，第 220—221 页。

育形式来改造国民素质，只有把美育单列，和智育、体育、德育并重，才有可能切实改善国民的文化素质状况。所以他强调的美育，包括了美术而不等同于美术，这是因为美术包容的范围较狭，而他倡行的美育范围是整个"社会美育"。如他指出社会美育的六个方面：专设机关，包括美术馆、美术展览、音乐会、剧院、影戏院、历史博物馆、古物学陈列所、人类学博物馆、博物学陈列所与植物园、动物园等；美的建筑；公园；名胜景点；古迹景点；建设公墓。在当时那样的社会现实中，两千多年的封建专制制度在形式上刚刚被新兴的共和制取代，但社会基本意识和基本生产、生活方式仍然停留在前一个制度的历史状态中，政治的、军事的、经济的新旧矛盾空前复杂。因此，蔡元培的教育强国思想指导下的"美育代宗教"主张则需要有行政命令的权力才能推行。由此可见，蔡元培在举步维艰的客观环境中有着坚韧不拔的精神，而不是他的理想不合适中国的国情。事实正相反，中国在从封建社会走出来的时候，确实有以美育为教育方式的改良国民素质的必要。蔡元培有鉴于此，提出社会美育概念，事实上也在逐步地落实和推动社会美育的实施。整个民国时期，博物馆、展览馆、公园等公共文化设施场所在总体数量上，也是从前清时期的一无所有到逐步纳入城镇建设规划之中，只是发展较为缓慢而已。

蔡元培虽然指出他倡行的美育不是美术的同义语，但在美育实施过程中也不可避免要通过美术、音乐等艺术体裁的各种载体。他在《我在北京大学的经历》中说："我本来很注意于美育的，北大有美学及美术史教课，除中国美术史由叶浩吾君讲授外，没有人肯讲美学。十年，我讲了十余次，因足疾进医院停止。至于美育的设备，曾设书法研究会，请沈尹默、马叔平诸君主持。设画法研究会，请贺履之、汤定之诸君教授国画；比国楷次君教授油画。设音乐研究会，请萧友梅君主持。均听学生自由选习。"[1]可见在美育的实施中，美术，尤其绘画是其中不可或缺的一个重要载体。在蔡元培美育思想的影响下，有相当一部分画家开

---

[1] 高平叔编《蔡元培教育文选》，第222页。

始把绘画创作和美育事业联系在一起，结果是1919年在上海师范专科学校内挂出了第一块"中华美育会"的牌子。

中华美育会的主要成员集中在江浙两地，如当时的上海美术专科学校校长刘海粟，上海中华美术学校校长周湘，上海师范专科学校校长吴梦非、图画部主任丰子恺、教务主任刘质平，南京支那内学院吕澂，江苏南通伶工学社欧阳予倩，浙江第一师范姜丹书，南京高等师范学校周玲荪等。此外，北京、山东、江西、福建等地也有个别美术、国文教师是该组织的成员。中华美育会有自己的刊物，即《美育》月刊。

《美育》月刊由吴梦非任总编，下分图画、手工、音乐、文艺四个编辑室，分别由周湘、姜丹书和刘质平负责，编辑则有丰子恺、吕澂、刘海粟、姚石子、傅长彦、陈仲子、蔡耀煌等人。如果说蔡元培在美育的倡导过程中主要阐明了实施过程中的社会性特点，而《美育》月刊在它刊发的论文里则有了侧重作为个人的对美的感受、感知关系。如吕澂在《说美意识的性质》中，列表阐述个人与客观事物接触后的美意识形成的关系如下。

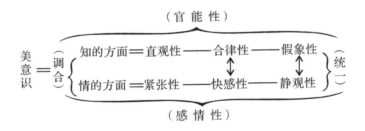

他指出，美的意识是直观官能性和精神感情性的综合，而直观官能性侧重在通过直观获取的认知，也指明了美意识、美育必须通过某种可以直观的艺术载体，而不是空泛讨论概念就可以进行的事业。而在认知基础上才有情的方面的活动。吕澂也由此指出美意识的生成不是靠灌输，事实上灌输乃是最愚蠢的教育法。对于美意识、美育而言，它完全是立足于认识而归结于情感，只有两者完全统一、调和，才产生出美意识。

具体到绘画，也有论者从美育立场出发，分析了图画对于个人的影响过程。认为"图画"从三个方面作用于人的意识感受。这三方面

是：内容、色彩、线条。观赏者在欣赏这三个方面时，个人的情操就得到了熏陶，而情操的养成是依赖于他的情绪表现，情绪的核心是由美感组成的。因此，在图画具体作用于个人的美育过程，正好是相反的。就是说，图画以它的内容、色彩、线条首先引起人们的是美感，在美感的产生同时也左右着观赏绘画的情绪，久而久之，这些美感、情绪最终将铸就一个人的情操。由此可见，这些论述都是从培养和改造国民素质的目的出发，把美育作为达到这一目的的有效方式。平心而论，这些论述者在教育救国的主张下，看到中国的强盛并不完全依赖于经济、军事的发达，而整体国民文化素质的提高实在不容忽视，只有整个民族文化文明水平的提升，才能最终使中华民族文化从愚昧落后和迷信的意识状态中走出来。而欲达此目的，非得借助于美育不可。这种见解和主张在今日看来也是有说服力的，因为它是从根本上解决几千年来政策造成的民族文化的苏醒和奋进，所赖以为基础的整个国民文化素质改造及转化问题。尽管在民国共和肇建的历史发展阶段中，当时盘根错节的社会矛盾和社会问题已不允许人们有一个安定的社会环境来有步骤有计划地推行社会美育运动，但这些美育先驱者及相关的同人刊物，仍然给后人以丰富的启迪。

## 二、国立师范艺术教育和职业艺术教育的兴起

清朝末年的改良运动中，废除科举制，创立学堂是很重要的一项内容。1894 年中日甲午战争清军溃败，北洋海军损失惨重，民族危机一时紧迫，全国上下又高涨起改良维新的思潮。从 1895 年开始，已有朝廷大员认识到自强之道在于培育人才，而培育人才非得改变旧有的教育体制不可。于是在 1896 年先在上海有了南洋公学，同年倡建的京师大学堂虽因戊戌政变而一时搁置，但到 1900 年也正式开办。在此时，各地不少旧有的书院也纷纷易席，改为学堂，如晋省大学堂、山西大学堂、宏道大学堂、河南大学堂、湖南大学堂、两湖大学堂、江苏南菁高等学堂、浙江大学堂等。1901 年 12 月清政府正式任命张百熙为管学大臣，负责所有学堂事务。至 1905 年清朝政府正式宣布停办科举，广立学校，使新式教育体制得以确立。面对全国各地风起云涌的办学高潮，

最为突出的矛盾是师资不足。根据当时的资料，一个县的中小学教师缺额即达近百人，可见教师需要量在全国有多大。

但是，中国历来的观念是凡有文化者即可为教师，一个秀才也可以作塾师，从来没有关于做教师者先要受"如何做教师"的教育，合格者方可为教师的认识。针对这种观念，梁启超著《论师范》，强调"欲革旧习，兴智学，必以立师范学堂为第一义"。南洋公学在1897年设立了师范院，京师大学堂在1902年正式成立师范斋，同年颁布的《钦定学堂年程》正式把师范教育列入其规程之中，1903年又在《奏定学堂章程》中把师范教育单列出来，成为独立的系统。因此，我国高等教育在一开始就是以师范教育为主体。随着师范学堂的迅速普及，美术教育也被纳入进来，成为专修科目，开创了中国现代艺术教育的先河。这一先河的重要开拓者是张之洞。

张之洞（1837—1909），字孝达，号香涛，河北南皮县人。1863年中进士，任翰林院编修。1867年任浙江乡试副考官，继任湖北学政、四川学政。1880年由翰林院司业升侍讲学士，后任两广总督、湖广总督、两江总督。张之洞在当时被评价为"干大事，干实事"、锐意改制的洋务派人物。他在《劝学篇》中明确提出"中学为体、西学为用"的主张，并且在兴办实业、兴办教育的过程中加以具体落实。张之洞会同荣庆、张百熙在1903年11月拟定颁布的《奏定学堂章程》（即"癸卯学制"），对从小学到大学的教育体制做了完整的规定，明确各级学校的学习年限、学习要求和学习目标。这个学制一直到民国初期还是制定学校教育制度的主要依据。有了这个"章程"，全国官办的新学堂大为增加，到1910年，全国新学堂已有5万多所，在读学生150万人。

张之洞在继任刘坤一的两江总督任上，在刘坤一"筹备师范学堂折"的基础上，于1903年2月5日呈《创办三江师范学堂奏折》。说："查各国中小学堂教员，咸取材于师范学堂。是师范学堂为教育造端之地，关系尤为重要。两江总督兼辖江苏、安徽、江西三省，此三省各府州县应设中心学堂，为数浩繁，需要教员何可胜计……经督臣同司道详加筹度，唯有专力大举，先办一大师范学堂，以为学务全局之纲领。则目前之力甚约，而日后之发生甚广，兹于江宁省城北极阁前，勘定地

址，创建三江师范学堂一所，凡江苏、安徽、江西三省士人皆得入堂受学。"他身体力行，全面筹划三江师范学堂，于 1903 年挂牌，1904 年正式招生。三江师范学堂是为了解决即将兴办的中小学、中等职业教育所需的大批师资问题，所以初期阶段不分系科，均设有图画、手工、音乐等必修课程。到 1906 年 6 月朝廷又颁布了优级师范学堂章程，而此时三江师范学堂已改名为两江师范学堂，校长李瑞清正式创办了图画手工科，开创了艺术教育纳入高等教育的历史。

两江师范学堂的图画手工科以绘画、手工为主科，音乐为副科，学制为三年半。开办之始专业课程和教师配备情况如下。

中国画：李瑞清、肖俊贤；

洋画（分素描、水彩、油画）：［日］盐见竞、［日］山田荣吉；

用器画（分平面几何画、立体图学、画法几何、测绘学）：［日］亘理宽之助；

手工（分编结、纸工、竹木工、金工、雕塑、工艺美术）：［日］一户清方、［日］杉田稔；

音乐：［日］石野巍、［日］许崇光。

在这个新兴的图画手工科中，日本教师占有很大比重。在当时，德国和日本的实业教育是办得最有特色的。为了办好自己的高等教育，清朝政府的一些洋务派官员也做了多次认真的考察工作，比较了德、日两国对中国的各种关系。诸如德国距中国遥远，教师往返时间、路费和薪资都较日本教师为多，而日本与中国文化相近，彼此有很多容易相通之处，当时日本经济尚不算发达，教师要价亦不高。凡此种种，使得第一个艺术教育学科多数聘用了日本教师。

李瑞清在 1907 年又到日本一次，进行实地考察，并以此为根据对在本校任教的日本教师也进行考核，因为每到新学年开始之前，都要甄别选聘新的教师人选。这个新兴的学科虽然在李瑞清主持学校时只招收、毕业了两班学生，其中 1906 年 9 月入学、1909 年 12 月毕业的甲班生 33 人，1907 年 9 月入学的乙班生 36 名，都是我国第一代的中等学校美术师资，约占当时国内高师培养的中学艺术师资的三分之二。甲班的吕凤子、乙班的姜丹书又是同班毕业生中的佼佼者，毕业后即以美

术教育为终身职业，又培养出大批的美术教育人才和画家。

1911年辛亥革命后，两江师范学堂暂时停办。1914年复校，更名为南京高等师范学堂，此时由江谦、郭秉文先后任校长；1916年恢复图画手工科。论历史阶段，此时已进入民国共和时期，南京高等师范学堂图画手工科的最大变化是师资的主要力量已由中国人承担。中国画教师由肖俊贤、汪采白和吕凤子担任，手工教师是吴溉亭，西画技法理论教师是留学英国的李毅士，西画教师则聘李叔同。1918年改称工艺专修科。1923年，在南京高等师范学堂基础上建立的东南大学挂牌，南京高等师范学堂归并入东南大学教育学院。1924年工艺专修科改名艺术专科，仍属高等师范性质，这时候的主要师资是李毅士、吴溉亭、肖俊贤、谢公展、胡汀鹭、刘天达、薛珍、阮叔平等。到1927年又改称艺术教育科，负责人为吕凤子，此时聘任的教师中有当时名气渐起的徐悲鸿。1928年，东南大学在更名为第四中山大学之后又一次更名为中央大学，直至1949年5月止。

中央大学的艺术教育科改由徐悲鸿主持，同时兼任西画组主任，吕凤子任中国画组主任，吴溉亭为工艺组主任，程懋筠为音乐组主任。中央大学的教育学院在1938年改为师范学院，徐悲鸿应印度诗人泰戈尔的邀请赴印度访问时，委托吕斯百主持科务。1940年改科为系，正式任命吕斯百为系主任。1942年徐悲鸿回国后不再主持系务工作，而中央大学于同年建立中国美术学院，委任徐悲鸿为院长。直到1946年徐悲鸿赴北平就任北平艺术专科学校校长，中央大学艺术学系一直由吕斯百实际主持。

从最初的三江师范、两江师范的图画手工科一直到中央大学的艺术学系，在办学指导思想和实际教学计划中都发生了很大的变化。如前所述，图画手工科的设立要解决的是中小学、中等职业教育所需师资问题，所以属于师范系统，学生学习的目的是做一名具有新式教育思想的教师。在后来的东南大学、第四中山大学和中央大学期间，这个系科一直隶属于教育学院、师范学院，可以说是一直恪守着李瑞清当年设立该系科的办学宗旨。事实上，它所培养的大批美术教师也确实充实了当时各地的中小学校的师资队伍，为更好地推行中小学生的基本文化艺术

素质教育作出了不可估量的贡献，对我国普通教育水平的提升有重大意义。

但是到了中央大学时期，由于各方因素的干扰，该系科虽然更名为艺术教育科，但实际上已不再以师范教育为核心。到了1931年，连历史甚久的工艺专业也停办，标志着该系科走向纯艺术的职业教育方向。早在两江师范学堂和南京高等师范学堂时期，图画手工科就延聘了不少著名的艺术家，如李叔同就是其中之一。所以延聘名师，特别是绘画名师，可说已成为该系科的一贯做法。因此到了此时，全国绘画界的优秀人物，除了刘海粟之外，几乎都在不同时期在这里学习、旁听、进修、接受过它的聘书。其中著名的有高剑父、张大千、陈之佛、颜文梁、李瑞年、庞薰琹、谢稚柳、吕凤子、常任侠、谢公展、张书旂、黄君璧、吕斯百、蒋兆和、潘玉良、秦宣夫、吴作人、艾中信、张安治等。在民国时期，该系科共培养出400余名毕业生，分布各地，虽然有一些仍在从事教育工作，但相当一部分都是职业画家。

在吕斯百主持艺术学系的时候，他曾有关于加强艺术研究的设想，他隐约感觉到单纯的绘画技法训练本身似不足以成为高等教育的教研唯一内容。他在1943年的《国立中央大学艺术学系系讯》上发表《艺术学系之过去与未来》[①]一文，对艺术学系16年的教育总结是："严格地采取学术的立场，无门户之见，所以能熔合全国各家各派于一洪炉。""16年来本系在创作方面，不论绘画、音乐和雕刻……都不无贡献。而且大多数毕业同学还是在美术界与音乐界服务，他们的热心奋斗与成绩永远成正比例。虽然人数不到二百（此指中央大学的一段时间内——笔者注），服务的范围遍及全国。"他指出，在那个时期，由于传统的文化观念作用，即以绘画为消遣，以绘画为君子修养之一的传统观念还很浓，"把艺术估价太低，看得太容易了。稍有笔墨趣，便捧为上品。因此漫涂几笔，便自得意，避重就轻，竞尚写意"。其结果便是"使中国艺术永远跳不出小情小趣的水平，实在是中国艺术的危机"。因

---

① 吕斯百《艺术学系之过去与未来》，《中国美术教育》1992年第3期。

此之故，他还是认为该系的教学在技法训练上加大力度是完全正常，也是很必要的。

16年的历史确实培养了一大批技法精湛的画家，但徐悲鸿的十八字教学标准："尊德性、道学问（崇文学）、致广大、尽精微、极高明、道中庸"①，并未能全面展开和落实。其原因在强调了"术"而相对忽略了"学"。针对这一偏颇，吕斯百对艺术学系的未来提出五项最低要求，其中第二项就是增设研究部。理由很简单，即"艺术是专门学术的一种，绝不是在短时期内所能成功。艺术系四年毕业，四年中不过得到一点基础，出了校门，很容易受环境的支配，不久便会淘汰、埋没。如此下去决不能提高艺术的地位，亦谈不到艺术创造的发现，所以研究部的设立，实在是刻不容缓的"②。可惜因为历史的原因，他的这一最低要求也未能得到实现。

就在国立两江师范学堂设立图画手工科之后，河北保定的北洋师范学堂和浙江两级师范学堂也相继开设了图画手工专科，图画手工专业开始被大家逐渐接受。

辛亥革命后进入民国时期，师范性质的美术教育之外，职业的绘画教育发展势头很快。1918年4月第一所国立北平美术学校成立，校长郑锦。当时北平的保守气息很浓，到1922年又改名为北京美术专科学校。1925年由刚从法国学成归来的林风眠接任校长，1926年更校名为国立艺术专门学校，设有中国画、西洋画、图案、图画手工师范和音乐、戏剧等系科。该校早期的主要教师有李毅士、陈师曾、王梦白、萧谦中等人。林风眠又另聘在北平卖画为生的齐白石来校任教，并且三顾齐舍，感动了齐白石，始得应允。林风眠十分尊重齐白石，上课时特备藤椅一张，供他休息，下课后还常常亲自送到校门口，这在国立的艺术学校中是前所未有的事情。

北京国立艺术专门学校在林风眠任校长期间，学术活动相当活跃。

---

① 此十八字内容和徐悲鸿在1929年会刊《美展》第9期发表的《惑之不解》中的自述有所不同。参见第五章第二节。
② 吕斯百《艺术学系之过去与未来》，《中国美术教育》1992年第3期。

1927年4月，师生组织了形艺社作为相互切磋艺术的团体，以补充课堂教学的不足，林风眠亲任社长。5月，学校又组织北京艺术大会，会期达一个月之久，展出中国画、西洋画、图案设计、建筑、雕刻等作品三千余件，在当时可说是蔚为大观。展览期间配合有各种宣传特刊，林风眠本人也在1927年的《晨报·星期画报》(85号)上发表论文《艺术的艺术与社会的艺术》。他认为："艺术根本系人类情绪冲动一种向外的表现，完全是为创作而创作，绝不曾想到社会的功用问题上来。如果把艺术家限制在一定模型里，那不独无真正的情绪上之表现，而艺术将流于不可收拾。"结论是：在艺术家来说，艺术是"为艺术而艺术"的；另一方面，艺术家的艺术作品完成之后，"这艺术品上面所表现的就会影响到社会上来，在社会上发生功用了"；所以，在批评家看来，艺术是"社会的艺术"。林风眠的总结是"艺术家为情绪冲动而创作"，是"为艺术的艺术"，通过创作的作品结果又"把自己的情绪所感到而传给社会人类"，成为"社会的艺术"，是一物而两兼之，不必强划鸿沟，实际上应当是协调统一的。

这一次的艺术大会虽然轰轰烈烈，但不见容于北平的社会环境，受到政府行政部门的不断干扰和压制。特别是艺术大会有"民间运动"，在全城十字街头张贴广告和醒目的标语。标语口号旗帜鲜明，如"打倒模仿的传统艺术！""打倒贵族的少数独享的艺术！""打倒非民间的离开民众的艺术！""提倡创造的代表时代的艺术！""提倡全民的各阶级共享的艺术！"等。这些红绿标语在当时的政府主管官员看来真是触目惊心，引起官方种种疑虑。为此，林风眠不得不专门拜见教育部总长刘哲，1927年6月3日《世界日报》记述如下。

> 昨日下午二时半，前艺专校长林风眠，曾赴教部访刘哲，关于艺专事，有所解释。兹录双方谈话如下。
>
> 刘哲谓：前两天听美专筹备员陈问咸说：足下有要事须与鄙人协商，故特约驾到部面谈。
>
> 林风眠谓：半月以来，因外间对艺专谣言甚多，恐总长有疑惑，或不明白地方，故愿有所陈述。

刘谓：关于艺专事件，余虽不甚明白，但亦非全然不晓。第自九校改组令下，敝处所收攻击艺专信件不下百余封。察其内容，教职员方面似有两三派，彼此互哄，实属令人不明真相。余对此均概置之不理，惟就事实下判断，绝无私意，存乎其间。至于攻击足下函牍虽多失实之处，然人言啧啧，亦非无因。余只好从缜密考查上做去。

林谓：从前刘总长嘱陈问咸先生交下函一件，业已阅过。内容略分三种：（一）谓艺专藉艺术大会宣传赤化；（二）谓艺专实行公妻；（三）谓凤眠卷款潜逃。关于第一项应以证据为主。艺专艺术大会之组织，遍登报纸，实际以促进艺术进步为主（林立即交出各报登出新闻稿册请刘查阅）。关于第二项，艺专虽属男女同学，但学生休息室及厕所均绝对隔断。本校女生占全校学生半数，其中家长多系政界教育中人，如果学生有越轨事实何以家长不提出质问或令其子女休学？现值九校改组，谣言之来，自有背景。余在法国年久，对于国内情形，不甚透辟，然维护礼教不落人后，又何致学生在校实行公妻？关于第三项，账册俱在，不辩自明。希望总长秉公派员查办。

刘谓：有人谓足下系蔡元培、李石曾死党。然办学以人才为前提，足下既为艺术界人才，无论有无党派关系，只要能实心办学，与学生前途不生妨碍，余当然置之不理。惟就艺专过去现象而论，如前次艺术大会"打倒"字样，到处粘揭，使青年脑筋中布满此种打倒不合作之刺激名词，必收不良之结果。盖某事可以打倒，其他无不可打倒也。故余初闻此讯，即派刘司长到校查勘，并令撕去。

林谓：艺术之范围至广，所谓打倒者，系以铲除旧的，促进新的为主。当时因打倒二字易惹人注目，故袭用此语，绝无别的作用。

刘谓：平民学校之设立，系以灌输一般儿童智识为主。余日前到校查视，见贴有学生执行委员会布告，用藤黄纸所写，闻关于纸色之采用，亦系会议所决定。余等北方人见此执行委员会名

词，实属害怕得很。至余此次改组九校之宗旨，因"五四运动"以后，各校学生绝未上课。今只以办到学生每日能上六点钟功课为止境。据文科筹备员陈任中调查报告，北大共五十六班，内有七班每班一人，所费款项亦如四十一人一班者相同。其他有三四人即开一班无论矣。外间谓余摧残教育，其实余所受之责备更大。关于艺专问题，各方均因经费困难，主张缓办。余总想续办，以免学生失学。唯有两事不得不为足下说明，礼义廉耻，国之四维。听说艺专现有学生，男生占全校十分之四，女生占十分之六。寻常画裸体画，大都男露阳而女露阴户。此种办法，实足引起人类之性欲。在中国社会上，实不相宜。外间攻击艺专公妻，未必不由此而起。我年近五十，本一旧人，但时代潮流，不可不察。盖非保护私生子之国家，不能沿用私生子之制度也。

林谓：阴阳露骨校中绝无此事，请总长调查。至于裸体画之采用，系始自美术专门，并非由我所发明。余到校后，对于学校画裸体画时，一律禁人窥伺，曾开革听差数名，绝不放任。且艺专以审美为主，譬如学医，非实行解剖某处，何以知其处病源。

刘谓：医学解剖，系悲观的，裸体露骨，系乐观的，不能相提并论。

林谓：今天所述非为个人进退，实因中国艺术前途，急待光明。希望总长派一妥人续办艺专。

刘谓：余视艺专，并无成见。外间谓农大学生被捕，系因九校改组，由余主使。其间余平时注意者，惟法科艺专两校学生，以其平日好闹事也。至于农科学生此次之被捕，究为何事，绝不知之。法科事前因反对交出校址，虽有四人送厅，旋即释出。最近各方散布传单，若反对伪教育总长，暗杀铁血团之类，余均置之不理。余果有意停办艺专，何以提出阁议时，又有美专部列入？余对艺专，正在考虑，决无停办之意。如果将来举办，仍希望足下照旧帮忙。

林谓：余自今以后，拟切实研究学术，著书自活，并无想在艺专讨生活之心。

刘谓：听足下所言，实系老成人。如果续办艺专，必须借重，但希望对学风特别注意。

林谓：外传余借支薪水，实因法人克罗多住在舍下，学校无钱供给，若请克由学校支薪，又恐他人援例，故余不得已，以己之薪，转给伊用。此层请总长原谅，并调查真相。

刘谓：此项办法，本欠公允。据称既有不得已情形，自亦不便过于责难。足下为艺术界不可多得之人才，如有意见，请随时与鄙人谈论，决可尽量容纳。

语至此，林乃兴辞退。①

通过这次交谈，林风眠认为北平的阻力太大，自己的艺术运动主张根本无望在此推进，必须考虑别的出路。林风眠在这一年的 7 月辞职，接受蔡元培的新聘书，离开北京到了南京。

北京国立艺术专门学校在林风眠不长的任职期间，绘画风格和教学法大受法国克罗多的影响。克罗多本人也在 1926 年 9 月应邀来到该校，成为教授之一。林风眠虽然离开北京，但法国油画家和法国绘画的引进，对北京原先的守旧的艺术氛围还是起了一定的促醒作用。

另一方面，蔡元培主持的国民政府大学院在同年 11 月份决定筹办国立艺术大学，以实施美育，培养高层次的艺术人才。拟定校址应在风景怡人的杭州西湖，预算款第一年为最多不超过 15 万元，组织机构有五院：国画院、西画院、图案院、雕塑院、建筑院。具体筹办这所国立艺术大学的负责人是林风眠。

到 1928 年 3 月，又一所国立的艺术学院即西湖国立艺术院在杭州成立，院长也是林风眠。该院的口号是："介绍西洋艺术；整理中国艺术；调和中西艺术，创造时代艺术。"学院任林文铮为教务长，法国画家克罗多也随同林风眠南来，任研究部导师。中国画系主任为潘天寿教授，西画系主任为吴大羽教授，雕塑系主任为李金发教授，图案系主任

① 裘沙《再谈林风眠和鲁迅》，《新美术》2000 年第 3 期。

为刘既漂教授，另有派驻欧洲的代表王代之，专门负责购集石膏模型和图书资料。从这些组织和人事安排上可以想见，29 岁的林风眠对艺术教育事业抱有多么巨大的热忱。

西湖国立艺术院后来改名为国立杭州艺术专科学校。抗战时期，在1938 年一度与北平艺术专科学校合并，改称国立艺术专科学校，仍由林风眠主持。林风眠卸任行政职务后一直担任教授。

林风眠在主持西湖国立艺术院时，就主张教学方法"势必采取严格的精神，以挽救过去的颓风""我们只是力求增进教学的效能，提高学生的程度，使成为名副其实的艺人"①。因此，不论习西画和中国画，在基础技法训练上都以木炭画为必修。又把中国画系和西画系合并为绘画系，宣言："本校绘画系之异于各地者即包括国画、西画于一系之中。我国一般人士多视国画与西画有截然不同的鸿沟，几若风马牛之不相及，各地艺术学校亦公然承认这种见解，硬把绘画分成国画系与西画系，因此，两系的师生多不能互相了解而相轻，此诚为艺界之不幸！我们假如要把颓废的国画适应社会意识的需要而另辟新途径，则研究国画者不宜忽视西画的贡献；同时，我们假如又要把油画脱离西洋的陈式而足以代表民族精神的新艺术，那么研究西画者亦不宜忽视千百年来国画的成绩。"② 因此，国立杭州艺专在教学思想上是努力做到不偏颇于中西绘画的某一方，相反，倒是希望用西洋绘画中某些好的方面来弥补、纠正传统中国绘画的某些不足之处。主要的是提倡西洋绘画中的写生、创作来纠正长期以来一直奉行的模仿、借鉴的中国绘画的弊端，追求用画笔来表现个人的痛苦、表现情绪的主旨，反对无病呻吟、孤芳自赏的旧有的中国绘画创作流弊。总之，国立杭州艺专是期望传统的中国绘画有大的突破、新的起色，在艺术上实行兼容并蓄的方针。学生思想活跃，艺术创作活动频繁，成为培养大批优秀画家、雕塑家的又一个摇篮。艾青、赵无极、李可染、沈福文、季春丹（力群）、胡一川、卢鸿基、郝丽春、萧传玖、曹白、吴冠中等都是出自这个学校的佼佼者。

---

① 裘沙《再谈林风眠和鲁迅》，《新美术》2000 年第 3 期。
② 朱朴编著《林风眠》，学林出版社，1996 年 1 月版，第 136 页。

## 三、私立美术院校的发展

从清末宣统年进入民国时期，私立的职业美术教育学校相当多。这些学校的经费完全自筹，教学计划和教学大纲及任教师资都没有什么系统性的要求，一般处于顺其自然的状态。民国时期逐步完善教育管理制度，在当时相关制度规定中，私立的美术学校可以在立案后申请教育部核准，如果一旦获得核准通过，即可以从国家教育部领得一份经费拨给。而要取得通过，在教学计划、大纲、设备、师资和教学效果诸方面也都要达到一定的要求。所以，这一制度的实施，对私立美术学校教学质量的提高是有促进作用的。

据粗略统计，这一时期主要的私立美术学校如下。

1911 年：周湘创办图画传习所（又称布景传习所、上海油画院附设中西图画函授学校、中华美术学校），学生有丁悚、刘海粟、陈抱一、张眉荪等。

1912 年：刘海粟等创办上海图画美术院（后为上海美术专科学校）。

1919 年：丰子恺、吴梦非、刘质平创办美术师范上海艺术专科师范学校（后改名上海艺术师范大学）。

1920 年：蒋兰圃、唐义精创办武昌美术学校（后更名武昌美术专门学校）。

1922 年：沈溪桥创办南京美术专门学校，发起人有萧俊贤、谢翥、吕澂、李石岑、胡根天、郑立三、姜丹书等人。许崇清、胡根天、冯钢百创办广州市立美术专科学校。颜文梁创办苏州美术学校（后更名苏州美术专门学校、苏州美术专科学校）。

1923 年：林求仁创办浙江美术专门学校。

1924 年：四川美术专门学校创立（刘海粟为名誉校长兼董事）。北平京华美术专科学校创立（后改名为学院），姚华为校长。

1925 年：年初或上年末，俞剑华创办翰墨缘美术院。陈抱一、陈望道、丁衍镛等创办中华艺术大学。杨公托、万丛木创办西南美术专科学校。丰子恺创办立达学园美术科。俞寄凡创办上海新华艺术大学。无

锡美术专门学校成立，吴敬恒任首任校长，教师有胡汀鹭、张友云、陈旧村、钱松喦、储宗元、冯其模等人。

1926 年：俞寄凡、潘天寿、张聿光在上海新华艺术大学基础上创办新华艺术专科学校。

1928 年：田汉、欧阳倩、徐悲鸿创办"南国社"，徐悲鸿任绘画科主任。黄幻吾创办幻吾美术学校。王道源创办上海艺术专科学校。

1930 年：冯健吴创办东方美术专科学校。潘天寿、王一亭、吴东迈、王个簃、诸闻韵等创办昌明艺术专科学校。

1931 年：高希舜、章毅然等创办南京美术专科学校。

1932 年：刘君立创办香港万国函授美术专科学院。

1934 年：马万里创办桂林美术专科学校。

1935 年：张绍华、李苦禅创办中国艺术专科学校。

1936 年：九龙万国美术学院成立，刘君立任院长。

1943 年：胡献雅创办江西立风艺术专科学校。

1945 年：高剑父创办南中美术院。

在这些先后成立的私立美术院校中，大部分存在时间都较短，影响力也就有限。其中能够坚持不懈办下去，且影响较大的主要有刘海粟的上海美专和颜文梁的苏州美专。

上海美专创立于 1912 年 11 月 23 日，创办人刘海粟当年只有 17 岁。创办之初，即作《创立上海图画美术院宣言》，坦诚相告社会："我们原没有什么学问，我们却相信有研究和宣传的诚心""我们要在极残酷无情干燥枯寂的社会里尽宣传艺术的责任，因为我们相信艺术能够惊觉一般人的睡梦"，任务是"发展东方固有艺术，研究西方艺术的蕴奥"。[1] 在刚刚创建的民国之初，清代封建社会遗留的保守、愚昧、落后的思想意识并没有随着共和制度的确立而消失。相反，由于共和制建立后带来西方新的观念思潮、新的事物和新的现象，使这股愚昧落后的意识借助行政势力显得相当张狂，最典型的例子就是上海美专的"模特

---

[1] 徐建融《刘海粟》，古吴轩出版社，1999 年 6 月版，第 25 页。

儿事件"。

1915 年，上海美专雇用人体模特儿作为人体素描练习。1917 年人体习作展览会上也陈列有裸体人物的作品。社会舆论为之大哗，即如教育界中亦有相当多的人士对刘海粟严加指责，刘海粟亦因此而获得"艺术叛徒""教育界之蟊贼"的称谓。1917 年的这次人体习作展览虽然结束了，但风波并未停息，说明这一事件其实正是民国建立以来，封建思想意识把积聚多年的种种"不适应"恶性膨胀后借机发泄。如果从中国二千多年封建思想发展的历史角度来审视，面对突如其来的层出不穷的新生事物和新观念，旧有的封建意识也确实难以承受和理解。尤其是在人体这个受之父母的传统命题面前，盘根错节的、极为深厚的家庭伦理道德观念也确实不能容忍裸体居然作为艺术作品的现实。所以到 1918 年，又有海关官员以有伤风化的借口，请求工部局严加查禁上海美专的此类作品展览。以后，时教育总长章士钊、上海县长危道丰都先后发报告、发指令，要求禁止展览陈列。事件的高潮是封建军阀孙传芳出面致函刘海粟，无理要求上海美专停止使用模特教学，遭到刘海粟理所当然地拒绝。于是在"严惩祸首，以维风化"的幌子下，密令通缉刘海粟。刘海粟在这场新旧观念的斗争中，以纯然的艺术家的胆识进行着不屈不挠的抗争。在当时整个社会思潮越来越开放的大环境下，艺术教学运用人体模特，以及裸体作品参加正式展出的要求最终得到了认可。

刘海粟和他的上海美专通过这一事件，大大提高了其在艺术界的知名度。

刘海粟也是一位美术活动家，他创办的上海美专设立董事会，组成人员来自各个阶层和领域，使学校在各个历史时期即使遇到各类困扰，也总算能维持下去。就在这种维持中，上海美专也逐步发展，学校的系科设置到 1920 年已经有了中国画、西洋画、工艺图案、雕塑、高等师范、初级师范诸专业，另外还开了暑期学校。以后又略有调整，各高等师范科改为艺术教育系。在上海美专的不断线的历史教学中，培养了大批在画坛上十分活跃、具有影响力的画家，诸如朱屺瞻、潘玉良、滕固、张书旂、萧龙士、李可染、吴弗之、莫朴、常书鸿、许幸之、谢之光、张采芹、赖少其、蔡若虹、黄镇、庄言、程十发等。有必要指出的

是，在当时，上海美专只是许多美术院校之一，上述著名的画家在求学期间也大都不拘于在一个学校学习，他们往往辗转于几所学校，先后研读，加上自己的刻苦努力，最终才有所成就。在这些辗转求学之中，上海美专毕竟起了相当大的作用，它参与了培养中国近现代美术人才的教育工作，尽到了自己一份历史的责任。

颜文梁在创办苏州美术学校之前，先办了苏州美术暑期学校，时间是 1922 年的 7 月。因为办学效果颇好，学生人数甚多，且热情很高，给颜文梁很大的鼓舞。同年 9 月就以苏州美术学校的名义招生，学制为两年。早期的苏州美术学校资金极为有限，师资也十分短缺，所有费用都由颜文梁独力负担。教室原先向县中学借了九间闲置的房子，后来学生增加，又到三贤祠河南会馆借了间空屋。河南会馆和县中学一在西，一在东，故又有西校、东校的称呼。1927 年，颜文梁受苏州公益局之聘，为沧浪亭保管员，并受命筹建苏州美术馆。因此之便，苏州美术学校从县中学迁入沧浪亭内，从此算是有了固定的校址。沧浪亭本是苏州城里有名的园林，风景优雅，苏州美术学校得此安身之处境况大为改观，学生人数日渐多起来。在这个能够大发展的关键时候，颜文梁得到同乡挚友在经济和道义上的大力支持，特别是得到苏州首富吴子深自始至终的捐赠和帮助，使苏州美术学校终于在校舍、教具和师资配置上，能够在当时的美术院校中名列前茅。

颜文梁在 1928 年 36 岁时，自费赴法国巴黎留学，苏州美专由胡粹中负责主持。

颜文梁在欧洲留学的时候，仍然记挂着苏州美专的建设。在他初创美专的时候，教学设备几近于无，素描课所画乃是颜文梁在旧货摊上用四角大洋买来的日本制造小狮子像。这一简陋的情况曾遭到某些报纸的讥讽，对颜文梁而言也是一直难以释怀。所以他到了欧洲就大力搜求石膏像，先求希腊代表作，再求古罗马及文艺复兴诸时代的名作，在巴黎二三年间竟收集达 460 多件。每当收集到一定数量，即时包装交轮船公司海运回国。这种情况一直持续到他学成归国时为止，苏州美专因此具有高品质的欧洲石膏像大小 500 多件，不仅在当时，就是迄今为止在中国近现代美术院校中也是首屈一指的。可惜在后来的战乱中有所损失，

并于 20 世纪六七十年代中破坏殆尽。

在颜文梁赴法国的同时，对苏州美专在财力上大加扶助的吴子深也到日本考察。他参观东京美术学校，为它的校舍规模、教学设备所感动。归国后即建议自己出资 5 万元，新建苏州美专新校舍 40 间。因颜文梁其时尚在欧洲，事情没有进展。颜文梁在 1932 年回国后，吴子深在颜文梁的主持下出资 5.4 万元，由上海工部局建筑师吴希猛设计、苏州张桂记营造厂建造，在沧浪亭一侧完成了一组希腊风格的建筑，这在全国美术院校中又是独一无二之举。

苏州美术学校因为有以上两项设施，在全国同类学校中占尽风光，教师人选齐备，办学资金虽然来自民间，但因为有吴子深这样具有文化素养的实业家大力扶持，教学经费颇有保证。1932 年 10 月，教育部经过审核，批准了颜文梁关于苏州美校以大专院校立案的申请，正式定名为"苏州美术专科学校"。这一批准，意味着它有权向国家请求经费补助，所以第一年立案即得到补助费 0.6 万元，第二年得到 1.6 万元，进一步改善和提高了办学条件和办学能力。更重要的是这一批准使苏州美专的办学基金得到了国家的资助，不再一味依靠民间集资，为艺术教育的良性发展创造了条件。此外，学校得到国家认可，学生的学历也得到社会承认，学校的社会地位得到巩固。

苏州美专在培养绘画人才之外，根据社会需要，在 1933 年增设实用美术科制版组。颜文梁在《告本校实用美术科同学辞》中指出，美术的职业教育已经呈现的弊端是："年来国人恒以艺术教育不切实用为虑；而研究艺术者，亦好自鸣高，不屑从事与艺术至有关联加工产品等任务。历年各艺术专校所造就，除服务教育外，无他事；而一般学子，亦莫不一至毕业，遑遑以出路为急务，此皆舍本求末之道也！"① 那么，"本"是什么呢？颜文梁说："我国工商界之各种出品，多因陋就简，其亟待于艺术界之改善而增加其产量者，至为急切！"② 换句话说，他意识到艺术教育的目的，在更大程度上是要考虑到和国产商品的艺术设计相

<hr />

① 林文霞记录整理《颜文梁》，学林出版社，1982 年 12 月版，第 147 页。
② 同上书，第 148 页。

吻合，因为据"海关之报告，民国二十二年（1933）上半期对外贸易总额，凡 107600 万元，内输入之工产品占 77932 万元，其一种外货充溢与土货衰落之现象可知"①。颜文梁的目光似乎与当年莫里斯提倡的"手工艺运动"，要求艺术家多致力于生活用品的关注，改善生活品质的要求不谋而合，实际上双方的着眼点大不一样。颜文梁不独在改善生活品质，更重要的在于谋求强国之术，希望设立实用美术的专科，"使美术与实业，两者不可分离，互相提携，改善出品"②，使中国货有奋起的条件。由是观之，苏州美专在办学思想上也显出更大的特色，在纯艺术教学之外，把与实际生产相联系的艺术设计也放在重要的地位。抗日战争期间，苏州沦陷，校内该专业教学设备被日寇洗劫一空，教学停办。一直到 1948 年抗战胜利后返回苏州，才继续办学。

苏州美专是地方性院校，苏州地区人文荟萃，社会文化素养好，颜文梁努力于教学，吴子深等地方实业家于文化艺术亦有所研究，深知文化艺术教育对社会文化素质的潜移默化功效，因而能够和颜文梁长期配合，终于使苏州美专在私立美术院校中脱颖而出，成为影响较大的培养造就艺术家和设计家的摇篮。

在苏州美专任教的教师大都甘于教师天职，真正做到淡泊于名利。在初创阶段，甚至教师全无薪资，皆为义务教职，而教师为抬高学校名声，对外则称月薪 30 元。于此可见，为创业不计个人得失，确是苏州美专得以不断发展的传统校风。到 1948 年止，学校的在校生达 240 余人，教职员工 42 人。颜文梁仍任校长，教务主任黄觉寺，总务主任胡粹中，训育主任商家坚，事务主任朱士杰，校董事会代表吴似兰，舍务主任储元洵，文书主任顾友鹤，会计钱定一，出纳李霞城，书记陆昂千。西画及史论课程由颜文梁、胡粹中、朱士杰、黄觉寺、孙文林、徐近慧、陆国英负责；中国绘画及史论课程由吴似兰、张星阶、钱夷斋、朱竹云、张宜生、凌立如负责；色彩课程由杜学礼负责；图案课程由商启迪负责；艺术解剖课程由金石、包希坚负责；音乐课程由王之玖负

---

① 林文霞记录整理《颜文梁》，学林出版社，1982 年 12 月版，第 148 页。
② 同上书，第 149 页。

责；国文课程由顾叔和、沈勤庐负责；法文课程由袁刚中负责；英文课程由黄恭誉、黄恭仪负责；体育课程由程鸣盛负责；公民课有陆宣景任教。此外在上海又有研究室一所，由校长秘书陆寰生负责管理，室主任是李咏森，教授有丁光燮、承名世、江载曦、张念珍等人。由是可见，该校在教学规模和教学行政管理方面都是很成熟的。

## 四、绘画社团的消长

绘画社团，是指民间绘画爱好者或画家之间自发的同人组织。组织本身都是自生自灭，并不一定有什么组织条例，活动经费也不固定。文人结社在中国历史上代不乏见，到清代也还继续着这种习惯，结社的自由仍然存在。早在清末时候，在文化、经济都较发达的江苏上海出现了海上题襟金石书画会和小蓬莱书画会的民间绘画社团。其中海上题襟金石书画会先后由汪洵、吴昌硕任会长，会员甚多。当时上海著名画家、收藏家、鉴定家几乎都加入到这个书画会中，常常择定佳期，相约聚集后将各人收藏品展出观摩，谈艺论道，是为画坛所谓盛事。这些社团的活动范围大都不出同人的圈子，观摩活动也局限于绘画者和收藏者范围，所以他们的社团活动对社会美育并没有多大的直接关系，只是促进了绘画圈子内的创作经验的交流。

进入民国之后，民间结社风气更盛，尤其在经济发达地区更是如此。这个时期的绘画社团虽然仍是同人性质，存在时间依然长短不一，但他们最大的特点是常常举办绘画展览会，借展览来向社会宣传自己的绘画主张，也向社会显示自己的绘画实力。这个做法的结果常常是把自己社团的创作成就和对社会的审美观念影响联系在一起，客观上是把自己的绘画活动也纳入了社会美育的活动范畴之内。在这个时期里，主要的绘画社团有上海的东方画会、天马会，苏州的苏州美术社，北京的北京大学画法研究会，广东的赤社美术研究会等。

东方画会于民国初年由乌始光、汪亚尘、俞寄凡、刘海粟等一批以西洋画为主的画家在上海成立，会长为乌始光，副会长为汪亚尘。这是一个以西洋画为中心的兴趣小组。当时的这批年轻人对西洋画并没有真正深入的了解，所知道的也只是画石膏像、户外写生等最基本的西洋画

的基础技法训练方式，既无真正的西洋画家指导，也没有系统的方法目的。所以他们也弄几个石膏像画画素描，也相约到野外作点色彩写生，但毕竟"不知其所以然"。所以不久这个画会的成员陆续离开上海到国外求学，希望"知其所以然"。这样，画会也就实际结束。

刘海粟的上海图画美术院（即后来的上海美专）创办之后，该院一些教师发展成立"天马会"，取名的意思大概是取"天马行空，独往独来"的精神，表示该会同人在艺术创作方面不落俗套的意向。天马会有相对完整的组织规则，早期成员主要有刘海粟、丁悚、王济远、江新、刘雅农、张辰伯、杨清磬等人，活动规则中定为每年举办两届画展，分别在春秋两季举行。天马会于1919年成立，当年的秋冬之际即在江苏省教育会举行了第一届绘画展，参加展出作品的作者并不限于西洋画家，也不限于上海美专的教师。当时在上海画坛颇有声望的王一亭、吴昌硕也有作品参展，说明天马会举行画展已经主要以组织者的身份参与。通过多次画展的组织与交流，天马会和校外画家的联系加强了，而天马会在这个过程中也逐步扩大了影响，一直到20世纪30年代抗日战争爆发，天马会的活动才被迫结束。

比天马会早几个月的时候，即1919年元月，在苏州有颜文梁、潘振霄、徐咏青、杨左匋、金天翮等人发起的美术画赛会和在此基础上成立的苏州美术会。美术画赛会向全国各地的画家征稿参赛，画种不限，反响很大。苏州地区自明代以来即是文化昌盛之地，艺术修养普及，颜文梁在当地同好之中口碑甚佳，勤于治事，勇于负责。所以在民国初期，就能由苏州这个中小城市主办全国性的绘画展，在苏州市的近现代史上似乎还没有第二例。美术画赛会举行之后，参加赛会的很多画家、书法家似乎意犹未尽，又组织了苏州美术会，以苏籍书画家为主，如顾鹤逸、吴子深、吴昌硕、张星阶、胡粹中、朱士杰、黄觉寺、陈涓隐、余彤甫、余觉、张一麟、蒋吟秋等。以后历届的赛画会仍有举办，具体事务都由苏籍书画家承担，苏州美术会的主要活动似乎也在于赛画会的组织工作。

北京大学画法研究会是蔡元培发起，主要作为他倡导的社会美育运动的一个环节，也是蔡元培美育思想的具体实践基地之一。研究会成立

于1918年2月，聘当时画坛名流陈师曾、贺履之、汤定之、徐悲鸿为导师。蔡元培为该会撰"旨趣书"，明确提出绘画"不可不以研究科学之精神贯注之"。这就是说，绘画不仅仅是一种技艺的"术"，更重要的应当是一种精神上的"学"。"研究科学之精神"，是指作为一门学科的绘画应当负有更广泛的学术上的意义，使之最终成为社会科学中的一种。和当时如雨后春笋般出现的文学社团以及文学界提出的文学革命的口号、目标相比较，美术界、绘画界的新兴社团以及它们的宗旨目标都停留在具体技法的研究和对人生题材的浅层次的理解。这个原因很大程度上是由于美术活动（主要是绘画）参与者们的基本文化素养的有所欠缺所致。毋庸讳言，鲁迅先生指出当代相当一部分青年中有一种学科学不成，转而学文学，学文学不成再学美术，学美术不成，放大领结、留长头发完事的现象并不鲜见，而事实亦大抵如是。所以，美术社团中尽管有若干领衔人物心有余，而广大参与其事者却能力不足。这就必然促使应运而生的美术社团活动在现实中对国民精神的改造影响作用不能和文学相比，而且在实际上也不可能完成蔡元培竭力追求的"以美育代宗教"任务。

中华民国建立后，国门大开，许多青年外出留学，经济条件好的青年去欧洲，其次去日本。生活在封建帝制结束不久的社会环境中的中国青年，到了国外大开眼界，学成归国后也就组织社团，向社会展示自己的艺术面貌。1921年广东的赤社美术研究会就是这样成立的。组织者胡根天于1920年在日本东京美术学校毕业，所学专业为西洋画，毕业回国后即联络从日本、法国、美国留学归来的美术青年积极创建社团，在当时广东省是第一个以西洋画为唯一画种的小团体。先后加入这个组织的广东画家有李铁夫、冯钢百、关良、李桦、丁衍庸、梁锡鸿等人。1921年"赤社第一届西洋画展"开幕，吸引了众多的广东青年对油画的注意，在广东可说是影响相当大的一个社团。广东本来因为临海的地理之便，商业及市场经济观念亦十分普及。"赤社"在第一届油画展之后，顺应越来越多的社会美术青年学习西洋画的要求，也办起训练班，开始公开招生上课，主要技法课有素描、水彩和油画。所以赤社美术研究会和其他美术社团的不同之处，是它在举办展览之外，还以开业授课

为日常事务，具有半营利的商业性质。它不是当时已有的职业学校，所以并没有诸如教学计划、大纲等一系列教学设置要求，更多的是一种速成形式的技法训练班。从社会的方面看，西洋画也渐渐在中国艺术界站稳了阵脚，并开始发挥影响，吸引越来越多的美术青年。经过"赤社"训练的美术青年大都能掌握一些西洋绘画的表现技巧，在客观上也促使西洋绘画在广东省有了更进一步的普及。

留学日本的中国留学生在日本也自发组织社团，进行美术创作活动。1916年陈抱一、江新、严志开、许敦谷、胡根天、李廷荣等人在东京组成中华独立美术协会。这些青年对形式特别刺激的超现实主义绘画相当热衷，协会取名"独立"，即有与其他艺术流派相区别的含义。因为在当时美术流派的风格争论中，最大焦点在面对传统中国绘画的形式、观念的现实，如何迈出美术革命第一步，即革命的现实主义的影响越来越大。超现实主义的出现，在中国画家中似乎尚没有什么影响，而陈抱一等人以此为崇尚的对象，正是要独立于争论焦点之外的意思，也就表明了自己在艺术流派上的态度。

与此相类的还有东京的艺术社，成员只有四位，即中华独立美术协会的许敦谷、陈抱一、胡根天和关良。这些留学生在艺术眼界大开之际，都是雄心勃勃，都要在中国现代绘画中去探索一条新的发展的生路。而这种生路，是开拓西洋画的研究，企图用西洋画的研究成果来振兴日愈没落的中国画风。但是西洋画的风格很多，差异也极大，究竟用何种风格的西洋画可以起到理想的效果呢？这是当年很多有思想的美术青年都在试探着要回答这一问题，但总没能从根本上给予圆满解答。如艺术社的青年同人们很欣赏野兽派的风格，回国后的1922年在上海也举办"艺术社绘画展"，现代派的油画风格在当时虽然引起美术界的注意，但作为未来中国绘画的新的生路，还是没有得到社会的认同。

在新文化思潮的冲击下，各种绘画社团大多数以探索自命，也就是说都不满中国传统绘画的衰落，在一片讨伐声中，上海、北京一些恪守中国传统绘画的画家也出来应战。1920年，周肇祥、金绍城、陈师曾发起组建了中国画学研究会，公开宣布弘扬国粹，精研古法，为中国绘画的传统样式呐喊。到了1922年，研究会成员达200多人，专长分道

释人物、山水、花鸟、翎毛、界画五类。研究会多次举办画展，并配合出版旬刊《艺苑》，可见其影响甚大。这一年春天，钱病鹤主持的上海书画会成立，宗旨就是"挽救国粹之沉沦，表彰名人之书画"①，会员一时达200多人。他们定期举办书画展览，并有展出作品选集《神州吉光集》出版。

金绍城（1878—1926），字巩北，号北楼，更名城。浙江吴兴人。曾留学英国专攻法律，毕业后又到欧美考察法制。因为自小喜爱绘画，在考察各地法制的同时亦十分留意美术概况。归国时任职法律界，后又赴美工作一段时间。民国建立后以他的资历曾任议员、国务院秘书，在此期间筹办古物陈列所。他对传统绘画十分倾倒，并对"四王"山水画颇有体会。在欧美留学考察期间对西洋绘画亦不鲜见，在绘画见解方面颇不以当时美术青年的"改造中国画""倡导西洋画"的认识为然。所以在艺术新思潮大唱革命，大批"四王"一流文人画时，他反而组织同好创办研究会，同时又积极筹备中日绘画联合展览会，每两年举行一次展出。以他的社会地位，推行国粹，在当时影响甚大。金绍城并不反对中国画的创新，他只是不主张用当时时髦的技能（包括透视比例、色光处理等）来为中国绘画谋生路。他也不赞同清末衰弱之风，而主张从唐宋元明的古画中寻生机。他指出"心中一有新旧之念，落笔遂无法度之循"②，这对一些斤斤于表现形式的新旧之别的画家们来说，恐怕是匪夷所思的。

和金绍城比较起来，陈师曾在中国画的创作方面成就更大一些，书法印章也有相当造诣，因此之故，在中国传统绘画的感受体会方面又多有切肤之感。陈师曾（1876—1923），名衡恪，字师曾，以字行，号朽者、朽道人，又号所居室为槐堂、染仓室等。江西义宁（今修水）人。出身士夫家庭，祖父陈宝箴，父陈三立，世称散原先生，弟弟陈寅恪。自幼受到良好的传统文化的熏陶。后赴日本留学博物，回国后在南通、长沙任教师，又进入教育部任编审，同时兼北京高师、北京美专的美术教授。

---

① 许志浩编《中国美术社团漫录》，上海书画出版社，1994年9月版，第55页。
② 沈鹏、陈履生编《美术论集》第4辑，人民美术出版社，1986年3月版，第6页。

陈师曾的学养较之民初的美术青年要深厚得多。他在日本也习过西洋画，但传统中国绘画的样式风格总是他艺术生涯中的基本取向，所以他在当时现代派、超现实主义绘画面前也并不表示讶异。针对当时激进的美术青年时髦的口号，诸如"中国画不科学""西洋画科学"的高调，他还专门写了《中国画是进步的》论文，提出中国画特别重视神韵，西洋画是自 19 世纪以来开始用科学的原理来研究光与色的变化关系，所以在物象表现上越来越逼真。物极必反，发展到 20 世纪初，西方绘画在"逼真"的路上走到顶头，于是反过来，一味追求主观情绪的表达。这是因为逼真的科学原理在绘画上对创作者的艺术情思束缚过大，妨碍了艺术家自己思想感情的自由体现。于是印象派、立体派、野兽派、未来派一一登场。这种重视主观情绪表现的艺术追求在陈师曾看来，正是传统中国画最重要的特色。所以绘画和自然科学不同，没有科学与不科学的标准，绘画和政治也不一样，没有新和旧的界限。即是金绍城所说：绘画无新旧之论，善于绘画者"化其旧虽旧亦新，泥其新虽新亦旧"，可见中国绘画的题材、构图的特点全在于"温故而知新"。

陈师曾也不是一味祖护中国画，他在日本八年，对西洋绘画也有相当认识，他也重视写生的方式，但不把写生理解成唯一的科学方法。他对清末"四王"末流的陈陈相因的画风大加反对，但并不把四王本身全盘抹杀。平心而论，四王的山水之作固然有一些模仿的陋习，但也有不少作品在构图、笔墨上有精到之处。至于画面境界的气韵，因为文人画的追求都是以萧条淡泊、温润恬适的含蓄境界为上乘。到了清末民初的历史阶段，社会外部环境的恶劣，不可能使人们去理解和欣赏这种上乘的境界感受，四王的作品风格到此时已是不合时宜，更不用说他的末流之作。因此，民初的美术青年们对这些味同嚼蜡的四王末流之作大倒胃口，也是很正常的。陈师曾看到文人画在历史发展阶段中的尴尬之处，也说："欲求文人画之普及，先顺乎其思想品格之陶冶，世人之观念引之使高，以求接近文人之趣味，则文人画自能领会，自能享乐。"[①] 这个

---

① 沈鹏、陈履生编《美术论集》第 4 辑，第 17 页。

方法在实际上是不可能实行的，因为文人画之所以为文人画，就决定了它不可能普及。即使在封建社会中，文人画也并非普及之物，从宋到清的漫长历史中，文人画的代表画家是屈指可数的，更何况进入民国时代，社会环境大变，文人画的自身如何发展尚是疑问，遑论普及？

陈师曾在中国画学研究会中是一位中坚人物，他在史论研究之外，也不懈于创作，并注重对民俗现象的刻画，这一眼界也是超出当时以科学自居的西洋画美术青年之上的。他有《北京风俗图》34幅，册页装裱，取材全是来自现实生活中的下层劳动者，诸如拉琴卖艺、车夫小贩，以及市民的茶馆场景。既是写实的，同时也是寓意的。因此，那些新派的绘画社团可以不满意中国画学研究会，但对于陈师曾也都没有什么微词。

1930年以来，中国局势动荡，政治黑暗，民族在内忧外患的双重压力下又一次面临生存的危机。从事于绘画的艺术家们没有一个能在日见深重的民生、民族危机中解脱，原先同气相求的绘画社团，此时渐渐地不再作中国画和西洋画孰为科学与先进的论争，更多的新生的绘画社团则自觉地把表现人生目标放在社团活动内容的第一要义。在民国美术史中，国立杭州美专青年学生组成的一八艺社最具代表性。

一八艺社成立于1929年。一八艺社是从西湖一八艺社中分化而来。西湖一八艺社组织人是杭州美专（当时叫国立艺术院）学生陈卓，参加者共18人，所以称为"一八"。该社的成立得到校长林风眠的支持，林风眠和法籍画家克罗多教授被聘为导师。当时的活动主要局限在本校的习作观摩，每月举行一次。1930年春，西湖一八艺社在上海举行首届美展，引起社会各阶层广泛注意，给上海不少作家、文艺家留下深刻印象。所以，"左联"在当年成立后，即派许幸之到杭州和西湖一八艺社联络，同时与他们讨论"普罗"美术的问题。赞同普罗美术革命口号的青年学生退出西湖一八艺社，另组一八艺社，他们是张眺、陈卓坤、陈耀唐（铁耕）、刘毅亚、顾洪幹、陈爱、周佩华、刘志江、季春丹（力群）、胡以撰（一川）、刘梦莹、姚馥（夏明）、沈福文、王肇民、汪占非、杨澹生、卢鸿基、黄瀛等18人。同年夏，一八艺社正式加入上海的中国左翼美术家联盟。1931年5月，一八艺社习作展览会在上海举

行第二届展览，鲁迅撰写《一八艺社展览会小引》，使一八艺社的作品产生前所未有的社会影响，也引起浙江省政府当局的猜忌，于是横加干预，迫使该社解散。

1933 年，杭州美专学生曹白、力群、叶洛、刘萍茗、萧传玖又组织木铃木刻研究会，宣言是"以木造铃，明知是敲而不响的东西，但在最低的限度，我们希望它总是铮铮作巨鸣之一日的"①。但好景不长，2月刚刚成立，10月就以负责人曹白、力群、叶洛被捕宣告结束。

在上海，还有中华艺大教员许幸之与张谔、陈烟桥组织的时代美术社，他们都是在当时左翼文化的影响下直接成长的青年知识分子。时代美术社创立之始，即以鲜明的旗帜表明自己的阶级斗争态度："我们的美术运动，绝不是美术上的流派斗争，而是对压迫阶级的阶级意识的反攻，所以我们的艺术更不得不是阶级斗争的一种武器了。"②随着中国国内外矛盾的进一步尖锐，艺术也越来越自觉地以一种政治的态度自居，积极投身到中华民族争取生存的社会运动之中。这是由历史发展的客观现实所决定，而不是以个人喜好的倾向为转移的。风云际会，到了1930 年，以上海左翼美术家的时代美术社、上海一八艺社为主干，联络一批绘画社团中的同志，成立中国左翼美术家联盟。联盟主席为许幸之，副主席为叶沉，于海、胡一川、姚复、张谔、陈烟桥、刘露、周熙（江丰）为执行委员。联盟是受中国共产党领导的，所以又有书记一职，由于海担任。这就保证了该联盟和一切艺术创作活动都要服从"新兴阶级的革命活动"的利益要求，明确了"美术家不能离开无产阶级而独立"的历史命运。把美术活动纳入民族解放事业之中。从绘画史角度说，这是画家群体前所未有的一种历史责任感。

抗日战争爆发，武汉和重庆相继成为文艺界人士汇集的中心，中华全国漫画作家抗敌协会和中华全国美术界抗敌协会先后在武汉成立，在重庆又有中国美术会。特别是中国美术会带有半官方性质，负责人是张道藩。张道藩是 1919 年到英国伦敦大学美术部学习西画的留学生，

---

① 许志浩编《中国美术社团漫录》，第 105 页。
② 同上书，第 142 页。

1926 年回国。回国后曾一度到杭州国立艺专谋职，但未被林风眠聘用。此后大部分精力都用在政治场上，成为国民党最高宣传要员，和绘画日渐陌生了。在抗日期间，他又以政府要员身份负民间协会之责，当时社会美术界名流几乎都被这个组织囊括殆尽。正是因为该会是半官方性质，所以组织机构相当松散，在抗日救亡的大形势下，它的表现与当时文学、戏剧和音乐相比是最不得力的，相当一部分抗日的宣传运动流于形式。这种现象首先是由于张道藩本人热衷于政治权术活动，对民族危难之际的美术家创作思想、创作主题、创作样式和国家、民族的兴亡究竟是何种关系没有深切的认识，拘囿于国民党的一党之见，根本不敢提倡、也不会组织美术家深入社会基层，鼓励民众，引导民众，因而使该组织徒具中国头衔，没有起到相应的历史作用。

# 绘画实践及其观念的演进

3

　　民国时期，绘画艺术得到空前的普及，"五四运动"之后，青年学生赴欧美、日本留学的风气不减。其中到国外学习西洋绘画的青年大抵有三种类型：一种是在国内已经学过一些绘画的基本技能，不能满足现状，再赴国外以求深造，这类人数最多。第二种是在国内已有相当的艺术修养和艺术创作经验，再到国外寻访名师，同时也对国外绘画艺术现状和教育机制作一考察，以便归国后作办学的参考，这种类型的画家以颜文梁为代表。第三种是以游学的身份去国外，在博物馆里观摩学习，但并没有固定的学校就读，也没有固定的导师指导，这种类型的画家以刘海粟为代表。

　　上述三类赴国外学习考察的画家在回国后一般都会在一所或几所院校任职、兼职，一身又兼教授和画家两种身份。他们的绘画风格和绘画观念因此常常影响着大批学生，逐渐在有意无意之中形成某种风格派系。而这些风格派系又总是和当时生生不息的新文化运动思潮相

协调，在中国具体国情的制约下，绘画中的风格流派仍然是以写实的现实主义呼声最高。如果说在1935年前，写实的现实主义和当时的现代派、后现代派的种种不同风格的绘画在观念和实践上都是共同存在的话，那么当1930年中国左翼美术家联盟成立之后，写实的现实主义就声势越来越浩大。尤其是抗日战争爆发后，随着民族危机的不断加剧，现实主义绘画成为主流，并且这股主流又影响到传统的中国画，使中国画面貌也发生着鲜明的变化。在中国绘画史上，第一次出现绘画和时代命运联系得如此紧密的状况。

## 第一节
# 西洋画与中国画齐头并进

>>>

从民国成立之初的1912年到抗日战争全面爆发的1937年，中国赴海外留学、考察绘画和学成归来的年轻学生人数最为集中，粗略统计超过150人之多。可见这段时期也是西洋绘画开始迅速影响中国美术界的阶段。

中国画家在西洋画家日益活跃于世界画坛，并不断扩大社会影响层面的时候，相当一部分人也在尝试着变法之路。这种尝试大抵有两种方式：一种是试图将西洋画的某些原理、技法糅合到中国画的构图、笔墨之中；另一种是并不热衷于对西洋画技法的借用，而是努力于传统绘画技法的探索和精神感悟，广取博收，在绘画艺术上也有极好的成就。

### 一、留洋归来的西画家

在20世纪30年代前留学海外学习绘画的中国青年是相对集中的，他们大抵有两种情况：一种是在海外学业有成，归国后却因种种原因未

能施展才能；另一种归国后从事艺术教育工作，大部分受聘于某校，在此期间在国外举办个人绘画展览，也有少数人因其他原因再度出国，定居海外。

前一种情况可以李铁夫、闻一多和李叔同为代表。

李铁夫（1870—1952），广东鹤山人，原名玉田。光绪十三年（1887）当他年满 18 岁时就到了美国，第二年转到英国惠灵顿美术学校学习。其时正值清朝政权的尾声，中华民国尚未建立，对于一个脑后拖着长辫子的中国男青年来说，欧洲油画的风格和技巧深深地吸引着他，勤奋刻苦的学习使他在第一年就取得人物肖像竞赛会的第一名。对英国绘画界来说，也是石破天惊的一件大事。到了 1889 年，19 岁的李铁夫又返回美国，进入纽约美术大学继续深造，得到当时著名画家威廉·梅里特·切斯（William Merritt Chase）和约翰·辛格·萨金特（John Singer Sargent）的指导，学习成绩始终在同辈学子中名列前茅。1916 年，终于因成绩突出而被国际画理学会吸收为会员，他也因此成为加入这一由欧美画家主持的艺术家组织中的第一位亚洲画家。这一年他 46 岁，正是绘画创作精力旺盛的时期，更加勤勉的创作，以致十年间入选该组织的画展作品就有 21 幅之多。

李铁夫的绘画题材广泛，除了人物、肖像外，也颇擅长风景写生、静物写生。欧洲的水彩画成就以英国为最，李铁夫在英国留学期间，对英国水彩画也有相当钻研，所作风景画滋润清丽，深得英国水彩画用水用色的奥妙。这种对色彩细腻色调变化的感觉和悟性，在他的油画作品中则表现在对比色调的处理上，也就是说，他的油画之作在色彩上追求的是响亮而沉稳的统调，在笔触上追求的是坚实而准确的力度。从现藏于广州美术学院的《人物肖像》上可以体会到上述特点。这幅作品创作于 1918 年，以技巧论，在欧美画坛上也处于优秀之列，李铁夫因此而享有了较高的声誉。

李铁夫似乎是以职业画家自居，长期在欧美辗转，流连在各大博物馆、画室之间。但他也并不是一味沉湎于艺术境界中的人物，也还有他热血男儿的另一面，这就是他在艺术创作之外，积极投身到推翻清朝封建帝制的社会革命运动之中。为了给孙中山先生筹集革命党人活动经

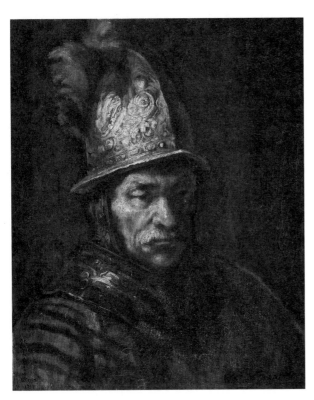

费，他变卖作品，把历年积蓄的酬金捐献给孙中山，并受其委托，积极组建英美各地的同盟分会，也可以说为中华民国的建立贡献了自己的最大力量。但是，辛亥革命后中华民国成立，他却既不回国，也不和新政府的要人过多联系，仍然在欧美过着自由自在的求学访艺和卖画生活，一直到 1930 年才到英国统治下的香港定居。此时的他已年逾 60 岁，行为似乎更加古怪，既不参加各种画展，也不与社会相关方面来往，好像一心要做古人推崇的隐于市的大隐。据说他晚年最大的乐趣是每日在茶楼里闲坐独饮，默察周围忙忙碌碌、怪怪奇奇的市民生活情态，仿佛是现实生活的一位旁观者。1950 年后迁居广州，1952 年病逝，享年83 岁。

　　李铁夫作为最早走出国门学习西画，并且在绘画上取得相当高深造诣的画家，在当时欧美画坛也有一定的影响。但他却没有在国内从事过一天的美术教育和绘画创作活动，以致使他与民国时期的绘画史几乎不发生关系，是十分令人遗憾的。

　　闻一多（1899—1946），湖北浠水人，原名家骅。年轻时就爱好绘画，也有一定的绘画基础。自 1922 年起，他到美国先后在芝加哥美术学院、科罗拉多大学美术系等处学习绘画。至 1925 年回国，曾一度在国立北京美专任教务长职。闻一多是一位有多方面才艺的艺术家，他既是画家，也是诗人，同时在音韵学、文学诸领域也大有成就，以致社会

上只知道他是一位大学者，而不知道他同时也是一位很优秀的画家。也许他自己也意识到，他丰富和精深的文化底蕴是不可能在绘画圈子里得到充分发挥的，所以在他回国不久，即改弦更张，离开美术界，把自己的聪明才智贡献给文学学科，最终成为著名的学者。

但闻一多作为画家是毫不逊色的。闻一多创作了多少绘画作品已很难确定，在流行于世的《闻一多全集》第十一集《美术》中，可以见到他的绘画创作体裁有插图、版画、漫画和速写。其中速写是抗日战争期间他带领学生随校迁徙途中一路所见之作。可见闻一多回国后虽然不在美术领域继续他的事业，但速写仍然是他表达自己生活感受的一种艺术形式。

该集中发表他为潘光旦小说《冯小青》插图一幅，画面取冯小青的背面，通过一面圆镜反映出她美丽而憔悴的面庞。镜子前面一盏茶碗，左侧窗子上方悬着一只鸟笼，此外室内别无长物。构图简洁而富有暗示性。画面充斥着一股凄凉的氛围，冯小青紧裹衣裳，袒露左肩，凌散的乌发宣示了不幸的身世遭遇。特别是通过镜面反映她以纤纤玉指按着下唇，下垂的眼睑虽不失昔日的风采，但慵懒

｜（近代）闻一多 《冯小青》插图 ｜

▲ 冯小青，名玄，字小青。明万历年间南直隶扬州（今属江苏）人。嫁杭州豪公子冯通为妾。讳同姓，仅以字称。工诗词，解音律。后为大妇所妒，徙居孤山别业。亲戚劝其改嫁，不从，积怨成疾，命画师画像自奠而卒，年仅十八。近现代著名学者潘光旦先生著同名传记《冯小青》。

的情态和画面上方的鸟笼却含蓄地揭示了主人公内在如因于笼中之鸟的精神状态，体现了闻一多艺术构思中对人物心理内涵的理解和体悟能力。这幅插图标明是水彩，看其笔触却相当坚实，大有受塞尚影响的意味，但对色彩块面与形象轮廓的造型处理却又有浓厚的中国画特点。如人物躯干微呈"S"形，是中国唐代菩萨造型的典型样式。衣褶线条决定着衣纹阴影色彩的轮廓，聚合转折疏密相间，含蓄体现躯体结构，完美地体现出女主角病态美的风韵。整个画面取室内一角，构图紧凑而视觉中心突出，体现了作者融合中西绘画特质于一炉的艺术创造力。

李叔同（1880—1942），原籍浙江平湖，生于天津。其父是天津大盐商、银行家李筱楼。他是一位艺术奇才。因家境富有，少年时代做票友，办诗社，创作流行歌曲，无一不能。他又是一位佛、艺双修的高僧。自幼研习书法、篆刻、诗词等传统文化，多有成果。从南洋公学退学后的第三年，即1905年秋赴日本留学，入东京美术学校学西洋画，同时又到音乐学校学音乐、话剧。在读期间和同在日本的欧阳予倩多次联袂登台演出。由此可见当时的李叔同本是一位生性活泼的青年。

1910年在东京美术学校毕业后即回国，先在天津高等工业学堂教授图案课。宣统三年（1911），到上海任上海城东女学图画、音乐教职，也是中国有史以来第一所自办女学的艺术课程教师。1912年应邀到上海任《太平洋报·画报》副刊副主编，同时仍兼任城东女学的音乐和国文两科的教员。同年秋起至1914年，又转至杭州的浙江省立两级师范任图画音乐教员。1915年应南京高等师范（即清两江师范的后续，东南大学、中央大学的前身）之聘任图画、音乐教员。1916年至1917年之间开始频繁接触佛教，先是皈依了悟和尚为在家弟子，法名演音，号弘一。在家修行了一年，终于在1918年秋出家于杭州虎跑定慧寺，落发为僧，从此遁入空门，研习经律。

李叔同出家为弘一，动机为何，世说纷纭。但从他出家后于1923年2月写给王心湛居士信中可知他的出家原因，很大程度上是有感于世事的污浊，要用佛学义理挽救世风："明昌佛法，潜挽世风，折摄皆具

慈悲，语默无非教化。"① 李叔同和王心湛之间友谊甚笃，他在出家后应王之请为之刻印，同时也向他诉说了心中之喜：

　　心湛居士道席：损书，承悉一一。小印仓卒镌就，附邮奉慧览。刻具久已抛弃，假铁锥为之。石质柔脆，若佩带者，宜以棉围衬，否则印文不久即磨灭矣。朽人于当代善知识中，最服膺者惟光法师。前年尝致书陈情，愿厕弟子之列，法师未许。去岁阿弥陀佛诞，于佛前然臂香，乞三宝慈力加被，复上书陈请，师又逊谢。逮及岁晚，乃再竭诚哀恳，方承慈悲摄受，欢喜庆幸。①

　　他所说的"光法师"，就是一生不参与结社、不收一剃度徒弟而名满丛林的印光法师。印光法师曾复弘一的信，亦指出弘一的两点不足：

　　昨接手书，并新旧颂本，无讹勿念。书中所说用心过度之境况，光早已料及于此，故有止写一本之说。以汝太过细，每有不须认真，犹不肯不认真处，故致受伤也。观汝色力，似宜息心专一念佛。其他教典，与现时所传布之书，一概勿看，免致分心，有损无益。应时之人，须知时事，尔我不能应事，且身居局外，固当置之不问，一心念佛，以期自他同得实益，为唯一无二之章程也。②

　　印光法师指出的两点，一是弘一"太过细"，这在上引弘一给王心湛居士信中再三叮嘱"宜以棉围衬"印石的句中可知所言不虚。另一点是对时事尚在关心。印光法师所说自有他的逻辑，但也让我们知道弘一在出家后仍在关心时事的变化。可见时事的恶化是他选择出家的外部重要原因，以致既入空门之后，于此尚不能忘怀，才有向印光法师申言以及印光法师明示"唯一无二之章程"的事来。弘一在研修经律的同时，

---

① 《印光法师文钞三编》卷四，福建莆田广化寺 1990 年流通本，第 1143 页。
② 《印光法师文钞三编》卷一，第 2 页。

（近代）李叔同　四言诗（扇面）

又以书经书为功德，留下大量书法作品。于 1942 年 10 月 13 日圆寂于泉州不二祠，享年 63 岁。

李叔同具有多方面的艺术创作才能，对传统戏剧、西洋话剧都有浓厚的爱好，并且不止一次参与演出；又主编《音乐小杂志》，在普及音乐知识方面也是不遗余力。在学习西画时对素描、油画均打下了相当的基本功，回国任教时早在 1914 年任浙江省立两级师范图画教员时就开设人体写生课，是中国美术教学中首开人体写生课程的第一位画家。同年组织学生白梅、李鸿梁等人及同事夏丏尊从事木刻版画创作，自编自印《木板画集》。就他个人创作而言，成就最大的是书法。他对传统书体、经典碑帖都有形神俱达的临写，书法功力是很深厚的。但他早年学习西洋

（近代）李叔同　书法镜心字片

画，他自己说他的书法成就来源于对西洋画的学习心得。他说：

> 朽人于写字时皆依西洋画图案之原则，竭力配置调和全纸面之形状，于常人所注意之字画、笔法、笔力、结构、神韵，乃至某碑、某帖、某派，皆一致屏除，决不用心揣摩，故朽人所写之字，应作一张图案观之可矣。不惟写字，刻印亦然。仁者若能于图案研究明了，所刻之印必大有进步，因印文之章法布置，能十分合宜也。又无论写字刻印等亦然，皆足以表示作者之性格。朽人之字，所示者平淡、恬静、冲逸之致也。①

从他的自述来看，虽然身在空门，但就艺术创作而言，也还是一位纯熟的艺术家，对艺术创作基本规律的理解确乎超出常人的水平。他所说的"图案"，今天一般都翻译为"设计"，在英文中本是同一个词汇。不论如何翻译，在美术创作上的基本要素就是"对立"归于"统一"，"统一"又可谓之"调和"。叶圣陶在《全面调和》一文中这样评价弘一的书法：

> 全面调和，盖法师始终信持之美术观点。试观其"无住斋"草书小额三字及落款之每一字每一笔，皆适居其位，似乎丝毫移动不得。①

图案的构图法则有高下相倾，虚实相应，左右映发诸项，在单字是间架结构的处理，在全幅是章法布局的安排，非有深切的中外艺术实践体会是难以理解的。可惜的是李叔同因为弘法之初衷，"以期自他同得实益"之故，只是在书法艺术方面留下了他人无法取代的影响，在绘画艺术上已无心独创一片天地了。

从海外留学归来的大部分画家都从事美术教育事业，受聘于某

---

① 李叔同《弘一法师书法集》，上海书画出版社，1993 年 6 月版，第 2 页。

些美术院校或综合性大学的艺术系科。从他们在国外学成归国的时间先后统计，以 20 世纪 30 年代至 20 世纪 40 年代人数为最多，主要见下。

高剑父，1908 年在日本东京帝国美术学校学成归国（1906 年出国）。

陈师曾，1910 年在日本弘文书院学成归国（1903 年出国）。

李叔同，1910 年在日本上野美术专门学校学成归国（1905 年出国）。

曾孝谷，1910 年在日本上野美术专门学校学成归国（1905 年出国）。

周　湘，1911 年在法国学成归国（1898 年出国）。

李毅士，1916 年在英国格拉斯哥美术学院学成归国（1904 年出国）。

吴法鼎，1919 年在法国巴黎美术学校学成归国（1911 年出国）。

李超士，1919 年在法国巴黎包而曼图画学校学成归国（1912 年出国）。

胡根天，1920 年在日本东京美术学校学成归国（1914 年出国）。

王悦之（即刘锦堂），1921 年在日本川端绘画学校，东京美术学校西画部学成归国（1915 年出国）。

陈抱一，1921 年在日本东京美术学校学成归国（1913 年出国）。

冯钢百，1921 年在墨西哥皇城国立美术学院学成归国（1906 年出国）。

汪亚尘，1921 年在日本东京美术学校学成归国（1917 年出国）。

丰子恺，1921 年在日本川端绘画学校学成归国（1921 年出国）。

陈树人，1922 年在日本京都美术学校学成归国（1906 年出国）。

张聿光，1922 年前在法国师从吕陶夫后归国（1920 年出国）。

林徽因，1928 年前在美国宾夕法尼亚大学美术系（实际选修建筑系课程）学成归国。

陈之佛，1923 年在日本东京美术学校学成归国（1918 年出国）。

方君璧，1925年在法国波尔多城美术学校学成归国（1912年出国）。

关　良，1925年在日本东京太平洋美术学校学成归国（1917年出国）。

林风眠，1925年在法国迪戎国立高等美术学校学成归国（1919年出国）。

李金发，1925年在法国迪戎国立高等美术学校学成归国（1919年出国）。

孙福熙，1925年在法国里昂国立美术专科学校学成归国（1920年出国）。

丁衍庸，1925年在日本东京川端绘画学校学成归国（1920年出国）。

闻一多，1925年在美国芝加哥美术学院学成归国（1922年出国）。

张道藩，1926年在英国伦敦大学美术部学成归国（1919年出国）。

蔡威廉，1927年在法国里昂美术专科学校学成归国（1914年出国）。

徐悲鸿，1927年在法国巴黎美术学院学成归国（1919年出国）。

林文铮，1927年在法国巴黎大学学成归国（1919年出国）。

吴大羽，1927年在法国某大学学成归国（1922年出国）。

俞寄凡，1927年前在法国巴黎美术学院学成归国（1920年左右出国）。

曾一橹，1928年在法国巴黎美术专科学校学成归国（1919年出国）。

卫天霖，1928年在日本东京川端绘画学校学成归国（1920年出国）。

潘玉良，1928年在法国巴黎美术学院学成归国（1921年出国）。

倪贻德，1928年在日本东京川端绘画学校学成归国（1927年出国）。

吕凤白，1929年在法国巴黎高等美术学院学成归国（1919年出国）。

陈澄波，1929 年在日本东京美术学校学成归国（1924 年出国）。

方干民，1929 年在法国巴黎高等美术学院学成归国（1926 年
　　　　出国）。

庞薰琹，1930 年在法国巴黎叙利恩绘画研究所学成归国（1925 年
　　　　出国）。

许幸之，1930 年在日本东京美术学校学成归国（1927 年出国）。

金学成，1930 年前在日本东京美术学校学成归国（1920 年出国）。

李铁夫，1930 年前在美国纽约美术学院学成寓居香港（1887 年
　　　　出国）。

高希舜，1931 年在日本东京高等工艺学校学成归国（1926 年
　　　　出国）。

颜文梁，1931 年在法国巴黎高等美术学校学成归国（1928 年
　　　　出国）。

雷圭元，1931 年在法国某校学成归国（1929 年出国）。

谢海燕，1931 年在日本东京帝国美术学校学成归国（1929 年
　　　　出国）。

李　桦，1931 年在日本东京川端绘画学校学成归国（1930 年出国）。

陈锡钧，1931 年在美国麻省坡城博物院美术专门学校学成归国
　　　　（1919 年出国）。

刘　抗，1932 年在法国某校学成归国（1928 年出国）。

刘开渠，1932 年在法国巴黎高等美术学校学成归国（1928 年
　　　　出国）。

艾　青，1932 年在法国巴黎"自由画室"学成归国（1929 年
　　　　出国）。

杨化光，1933 年在法国巴黎高等美术学校学成归国（1929 年
　　　　出国）。

郑　可，1934 年在法国巴黎美术学院学成归国（1927 年出国）。

李梅树，1934 年在日本东京美术学校学成归国（1928 年出国）。

秦宣夫，1934 年在法国巴黎高等美术学校学成归国（1930 年
　　　　出国）。

吕斯百，1934 年在法国里昂美术学院学成归国（1929 年出国）。

李韵笙，1934 年在法国巴黎美术学院学成归国（1932 年出国）。

王曼硕，1935 年在日本东京美术学校学成归国（1927 年出国）。

王临乙，1935 年在法国巴黎高等美术学院学成归国（1928 年出国）。

吴作人，1935 年在法国巴黎高等美术学院学成归国（1929 年出国）。

方人定，1935 年在日本东京美术学校学成归国（1929 年出国）。

周　圭，1935 年在法国巴黎高等美术学校学成归国（1930 年出国）。

黄显之，1935 年在法国巴黎高等美术学校学成归国（1931 年出国）。

黎雄才，1935 年在日本东京美术学校学成归国（1932 年出国）。

刘汝醴，1935 年在日本某校学成归国（1933 年出国）。

傅抱石，1935 年在日本东京帝国美术学校学成归国（1933 年出国）。

梁锡鸿，1935 年在日本某校学成归国（1931 年出国）。

周碧初，1935 年前在法国巴黎国立高等美术学校学成归国（1930 年左右出国）。

余　本，1936 年在加拿大温尼伯美术学校学成归国（1918 年出国）。

常书鸿，1936 年在法国巴黎美术学校学成归国（1928 年出国）。

戴秉心，1936 年在比利时昂维斯皇家艺术研究院学成归国（1930 年出国）。

常任侠，1936 年在日本东京帝国大学学成归国（1935 年出国）。

黄独峰，1937 年在日本东京川端绘画学校学成归国（1936 年出国）。

沈福文，1937 年在日本东京松田权六漆艺研究所学成归国（1935 年出国）。

林乃干，1937 年在日本东京美术学校学成归国（1930 年出国）。

王子云，1937 年在法国巴黎高等美术学校学成归国（1931 年出国）。

李瑞年，1937 年在比利时皇家美术学院学成归国（1933 年出国）。

萧传玖，1937 年在日本东京大学艺术科学成归国（1933 年出国）。

刘　岘，1937 年在日本东京帝国美术学校学成归国（1934 年出国）。

王式廓，1937 年在日本东京美术学校学成归国（1935 年出国）。

吕霞光，1937 年在比利时皇家美术学校学成归国（1930 年出国）。

陈士文，1937 年在法国里昂国立美术学院学成归国（1929 年出国）。

符罗飞，1938 年在意大利那不勒斯皇家艺术研究院学成归国（1930 年出国）。

韩乐然，1939 年在法国巴黎美术学院学成归国（1929 年出国）。

李剑晨，1939 年在英国伦敦大学学成归国（1936 年出国）。

左　辉，1939 年在日本东京美术学校学成归国（1934 年出国）。

李骆公，1944 年在日本东京大学艺术部学成归国（1941 年出国）。

周轻鼎，1945 年在法国巴黎高等美术学院学成归国（1919 年出国）。

滑田友，1947 年在法国巴黎美术学院学成归国（1931 年出国）。[1]

上述留学生回国人数以 20 世纪 30 年代为多，原因是当时第二次世界大战即将爆发，日本军国主义从不断挑衅中国到终于发动赤裸裸的侵华战争，迫使不少青年学子纷纷赶回祖国以期加入拯救民族存亡的斗争中去。当时的这些美术青年们回到大陆后，又随着社会的种种变化，在个人绘画创作实践中也不断演进。而演进的方式及结果较有代表性的有这样一些人：他们之中有为探求艺术发展方向而不得其终，又因生命短

---

[1]　参见阮荣春、胡光华《中华民国美术史》，《附录2》，四川美术出版社，1992年6月版。

促抱憾而去的陈抱一；有以绘画与设计相互映发，力图在两者各创造出一片新天地的庞薰琹；有先倾倒于现代派艺术，后又以保护、研究中国敦煌石窟艺术为生命的常书鸿；有以教书育人为己任，从图案到传统工笔花鸟大师的陈之佛；有以慈悲为怀，以绘画抒写生活本质的丰子恺；有得到英国水彩画真传，主要精力放在建筑学领域的水彩画大师李剑晨。当然，也有宁愿被冷遇而固守自己追求的吴大羽。

陈抱一（1893—1945），于1911年进入上海周湘创办的布景传习所（又称中华美术学校）学习。1913年东渡日本，在日本油画团体"白马会"的葵桥洋画研究所学习。白马会的创始人黑田清辉以外光派的画风成为名震一时的所谓新派首领，他的影响力控制了东京美术学校的洋画科。凡受到白马会指导学习的学生，几乎可以全部顺利进入该校就读，白马会也因此转而成为学院派系统。陈抱一在日本留学期间也正是日本美术界进入大正民主的年代，向已稳坐画坛霸主地位的学院派发起挑战的绘画前卫新潮开始一拨一拨地出现。先有印象派绘画的启蒙画社"Fusain"，后有草木社、二科会等"在野"民间画社。这些画社均具有强烈的反抗官方"文展"审查制度的特点，都持反对文部省画展审查者只认可学院派风格，不允许印象派、后期印象派的影响在日本美术界存在的态度。双方对立的立场十分鲜明。在第七次文展（1913年）时，新进画家有岛生马、山下新太郎、石井柏亭等即联名上书文部省，要求文部省洋画部仿照日本画部的两科制，也分新派、旧派为一科、二科分别审议文展中的旧派、新派西洋画的入选工作，其目的不过是争取新派油画的立足之地。这一要求激怒了当时担任文部省审评员的黑田清辉，他的批复是："西洋画无所谓新旧，全部是新派！"同时把日本画部原有的两科制也取消，以示态度的坚决。[①] 日本绘画界的激烈争吵，对中国留学生陈抱一有相当大的触动。他在白马会学习期间，既接受了黑田清辉这位风云人物的外光派写实风格，同时也十分欣赏和追慕印象派、后印象派的新意。而日本绘画界朝野关于艺术创作流派

---

① 参见李钦贤《日本美术的近代光谱》，台湾雄狮图书股份有限公司，1993年8月版，第13页。

孰是孰非的纷争大环境，也在触动他思考中国现代绘画之路该如何走的问题。

1921 年，陈抱一从东京美术学校毕业，即携其日本妻子陈范美（日名饭塚鹤）回到上海。陈抱一的父亲原是上海招商局要员，家境富有，因此陈抱一能在江湾陈家大花园专门盖一间令所有西画家都自叹弗如的豪华的欧式大画室。陈抱一除在这里作画外，还在上海美专兼职。1925 年冬，他与上海美专主持者在教学思想上发生矛盾，于是便辞去教职，自己另行创建了中华艺术大学，聘夏衍为教务长。该校后来成为中国左翼美术家联盟的主要活动地。1937 年国内外局势动乱加剧，其父去世，陈抱一的生活来源发生困难。1945 年 7 月在贫病中逝世。

陈抱一在 20 余年创作实践的基础上得出的结论是，新的艺术样式来自技巧的娴熟。从艺术创作的行为模式来说，他把技巧放在第一位，也是符合艺术形态发展的规律的。正像宋代苏轼论作文的技巧规律是："大凡为文，当使气象峥嵘，五色绚烂，渐老渐熟，乃造平淡。"[1] "气象峥嵘，五色绚烂"就是技巧的训练，"乃造平淡"则是从娴熟的技巧中产生新的风格回归，回归到"五色绚烂"前的初始之貌。只是这时候的初始之貌已经和原有的初始之貌不在同一个层面，它是技巧娴熟到极致之后的"反拨"，新的样式也就由此而生了。陈抱一正值壮年有为的时候辞世，在艺术创作风格上没有能够走到"渐老渐熟，乃造平淡"的境地。但他留下的作品如《弘一法师肖像》，却以稳健沉着的画风显示出他是一位有实力的画家。

和陈抱一同时在日本东京美术学校学习，同在 1921 年回国的深受西方印象派影响的还有一位留学生刘锦堂。他生于 1894 年，出生于台湾台中。1915 年他得到日本设在台湾的"总督府"资助赴日留学，先在川端绘画学校，第二年考入东京美术学校。1920 年来到上海，希望参加孙中山领导的国民党并从政，受到孙中山的朋友王法勤的接见。王法勤十分欣赏他的勤学精神和爱国热忱，收他为义子，他遂改名王悦

---

[1] 北京大学哲学系美学教研室编《中国美学史资料选编》，中华书局，1980 年 9 月版，第 34 页。

之。1921年，他学成回国在北平艺专教授西洋画。在这里，他把印象派的创作技巧通过作品让当时的北京画坛开了眼界。1922年，他和在北京的油画家李毅士、吴新吾、王子云等好友组织阿博洛学会，成为在北京地区推行和研究西洋画的重要同人组织。1924年，在此基础上，又和王子云、郭志云等成立私立北京美术学校。由于他的台籍缘故，当时也在政府兼职于教育部和侨务局。1928年赴杭州任西湖艺专西画系主任，一年后又回北京，1930年任北京美术

（近代）刘锦堂（王悦之） 镜台

学校校长。1935年被教育部聘为第一届全国美展筹备委员、审查委员。1937年3月病逝。

　　刘锦堂的画风坚实凝重。北京中国美术馆藏有他于1922年前后创作的油画《镜台》，画面表现的是在梳妆台前打毛衣的年轻女性。人物造型悠闲而清雅，画面以蓝、红灰调为主，对比沉着响亮，笔触稳重有力度。该馆还藏有他作于1934年的《台湾遗民图》，画风一变近于平涂而富装饰性。以三位着旗袍女性为主体，中间一位右手持地球仪，左手下垂，掌心朝外，上绘一目，左右如二胁侍，双手合十。造型显然受佛教造像影响，他自谓手上绘一目，是表示不忘台湾之意。反映出作者内心对日人统治下的故土眷念。

　　阿博洛学会的另一位重要成员李毅士，生于1886年，江苏武进人，

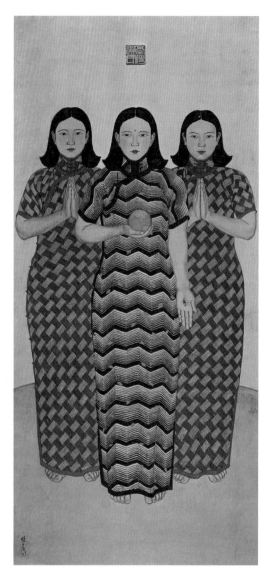

|（近代）刘锦堂（王悦之） 台湾遗民图|

是晚清小说《官场现形记》作者李宝嘉的侄子。1907年进入英国格拉斯哥美术学院，后来又专攻物理学。1916年从英国回国后进入北京大学物理系任教授，同时兼任北京大学画法研究会导师。此后又先后在北京、上海、南京的一些艺术院校、系科中任教。1942年病逝。

李毅士幼年生活在有浓厚传统文化的家庭中，年轻时又到欧洲留学，他主张中国绘画的发展既要保留传统，又要取西画的所谓妙处。他在宣纸上大画水彩画，在用色中大量运用线条，表明了他在试图把中国画材料、形式和西画表现样式糅合性的试验中寻找中国绘画新出路。当时轰动一时的有他用水彩创作的连环画《长恨歌画意》。又有油画《宫怨》存世。从这些作品看，他对中国古代宫怨题材有浓厚的兴趣。

庞薰琹（1906—1985），于1930年从法国巴黎学成回国，在欧洲五年留学期间，除了学习绘画外，还涉猎法兰西文化史、音乐，从事过服装设计。20世纪30年代回国后先后在上海美专、北平艺专、四川艺专、广州艺专和中央大学、中山大学任教，开设课程主要是图案和绘画。

庞薰琹在法国求学期间，欧洲的艺术设计运动如火如荼。伊腾主持包豪斯预科教学以中国先秦哲学为重要理念，格罗皮乌斯和约瑟夫、阿尔贝尔斯、迈耶等这些名盛一时的艺术设计家提出"艺术、技术、科学三者的统一"的新的创造理念，对庞薰琹有至深的影响。而在庞薰琹刚刚踏上法兰西国土之时，1925 年的巴黎又举办了国际装饰艺术和艺术工业博览会，法国最重要的艺术设计理论家保罗·苏里奥和实践家勒·柯布西埃为世所瞩目。他们的理论和作品都以功能主义著称，不但在设计界，就是在绘画界也颇有影响。[1] 庞薰琹回国后开设图案课程，和他在欧洲留学阶段受到设计艺术运动熏陶有直接的关系。此外，庞薰琹回国后于 1932 年和倪贻德、王济远、周多、周真太、段平右、张弦、阳太阳、杨秋人、丘堤等组织决澜社，至 1935 年共举办四次展览，都是模仿后印象派的时尚之作。一度又研究和实践中国画创作，这样的结果，使他的油画作品既具有恬静的自适境界，同时又极富于装饰意味的表达。他的后半生主要精力放到装饰艺术的教育和研究中，但却因历史的原因，事倍而功半。

常书鸿生于 1905 年，杭州人，满族。与上述诸画家相比，从法国留学归来的时间较迟。在留法期间，他十分倾倒于现代派艺术，而创作却不受现代派艺术的制约。其作品显示出深厚的基本功力，如《G 夫人像》取侧面的身材，八分的面部，轮廓丰腴饱满，结构扎实。G 夫人面部神情冷峻，透露着一股高傲的气质，笔触细腻，色彩典雅，颇有古典风格的意味。他回国后曾任国立艺专西画教授。但他却没有在西画的创作道路上继续走下去，而是把全部精力贡献给了敦煌的石窟艺术。

敦煌地处甘肃、新疆交界处，在汉唐时代这里是丝绸之路的一个中间站，也可以说是西域地区佛教艺术的一个交汇点。从北朝到辽宋，这里是佛教的一个圣地，北魏至唐最为兴盛，可是从南宋以来其名声渐渐湮灭于世。清朝末年，西方一些探险者、文化人随着殖民主义的扩张活

---

[1] 参见凌继尧、徐恒醇《艺术设计学》，上海人民出版社，2000 年 11 月版，第 168—172 页。

|（近代）常书鸿　G夫人像|

动也陆续来到中国的大西北。不论这些人的公开身份和专业文化知识如何，他们的目的，都是要把中华艺术瑰宝劫掠到国外。在不长的时间内，敦煌的洞窟壁画和塑像以及收藏经卷，大批流失到欧美。它们的艺术特点和文化成就轰动了以文明自居的欧美社会，也引起国内文化人的注意。一时间，国内团体和个人到敦煌去观摩与考察的数量剧增。国民政府在抗战最困难的情况下，拨款由教育部主持在敦煌莫高窟成立敦煌艺术研究所筹备委员会，高一涵为主任委员，张大千、王子云、张维、常书鸿等七人为委员。经过九个月的紧张工作，于1944年元旦正式建立国立敦煌艺术研究所，所长即常书鸿。从此，他的全部精力就放在保护和研究当时还不清楚其总量的敦煌莫高窟艺术事业上，带领研究所里段文杰、孙儒僩、潘絜兹、史苇湘等年轻画家从事壁画的临摹复制，和文字资料的整理。1948年8月终于出版了《敦煌莫高窟志略》，是后来“敦煌学”研究中的中国画家群的第一部学术专著。

李剑晨，生于1900年，河南内黄县人。1917年入河南省立第一师范后即接触到水彩画。1923年考入北京国立艺专西画系，水彩画技法受教于在该校任教的捷克水彩画家齐提尔。1930年曾受冯玉祥委托，筹建河南省美术馆，为首任馆长。1936年公派赴英留学，学习油画，并考察英国水彩画。1938年到法国研究油画、雕塑。1939年回国，1940年接替潘天寿任国立艺专教务长，兼西画系主任。1941年应中央大学之聘为建筑系二级教授，自此一直在该系为专职水彩画教授未有

变动。

李剑晨早在 1932 年就开始解决水彩画的"调子"问题，根据乃师齐提尔的画面明快的特点，他用湿画法、干画法两种方法分别加以推敲，得出水彩色谱和对水分控制两项要点，并以此教授学生，效果不凡。李剑晨用水用色恰到妙处，水色交融，笔法灵动（这和他的中国画功底有关），表现物象结构简括精当（这和他的油画功底有关）。所作风景画中的建筑物与景色和谐而突出，大都是画面的视觉中心，而不是一般绘画中常有的点缀物。

他在 1939 年巴黎的毕加索画展上，曾坦诚地对毕加索说："你的画，我看不懂。"毕加索要求他"根据你自己的理解去看待它"，并告之"画的表现力是个性极强的"。[①] 他印象深刻，悟出"名利杀人"的哲理，兢兢业业于教学实践。应当指出，在他任教的建筑系有杨廷宝、童寯这些同样擅长水彩画的学者，只是由于他们以建筑见长，遂使"水彩画之父"的桂冠非他莫属了。

2002 年，李剑晨逝于南京，享年 102 岁。

当中国国门初开的清末民初的时候，欧洲画坛各种艺术思潮也在不断生发，印象派、后期印象派、野兽派、奥地利分离派等流派早已和古典派、学院派交杂在一起。因其形式和色彩的新颖，格外能刺激年轻人容易躁动的情绪。一般从中国到欧洲留学的美术青年，都在不同程度上接触到这些大师们的作品。但他们一旦回到国内，往往要因实际情况的制约而多少有些改变，这就是把自己的风格往能够容纳自己生存的方向去发展，不论这种改变是自觉还是被迫。但有一位画家却甘于寂寞，仍坚持自己在法国求学时期向往的风格，数十年如一日地默默无闻，他就是吴大羽。

吴大羽（1903—1988），江苏宜兴人。1922 年考入法国巴黎国立高等美术学校，1927 年回国。先在上海新华艺术专科美术学院任教，第二年就应留法时期的学长林风眠的邀请到杭州国立艺术专科学校任西画

---

① 参见王振宇《李剑晨艺术生涯》，江苏文艺出版社，1998 年 12 月版，第 105 页。

系主任。抗日战争期间随校内迁，途中，杭州艺专和同时南撤的北平艺专合并。因两校办学宗旨有所不同，先有林风眠离校，新任校长滕固不给吴大羽聘书，吴大羽只好离开当时历经磨难到达的昆明，重新回到被日本侵略者占领的上海。其时已是1940年。此后再任校长吕凤子虽然要再聘吴大羽，但吴一直隐居在上海，再也没有任教。直到抗战胜利，1947年吴大羽才重回杭州艺专任教。1988年病逝于上海。

吴大羽在法国求学时期对在学校的学习抓得并不紧，更多的时间是到研究室、博物馆去"看"，强调在看的过程中体会感觉。对学院派作品不感兴趣，却寄情于后印象派的发展。在他看来，学院派的成就已经基本完成，也有人加以总结，自己没有必要再在这方面耗费精力。而印象派却仍然在发展之中，后印象派后还有新的流派在不断产生，这是一种生命的象征。他尤其崇拜塞尚、毕加索、马蒂斯的作品，理由是他们的作品给人的感觉总是在不断地变化，不断地出新，不断地创造出新面貌。1929年他回国后参加艺术运动社第一次展览，作品《渔船》《倒鼎》被评论界一致认为大有印象派的色彩。1934年创作《汲水》，则又含有塞尚的影子。同样，在后来创作的《岳飞》《孙中山演讲图》等作品中，这种影子一直存在着。他在20世纪30年代创作的《少女》《少年》油画中，前者可见到毕加索式率意轻松的笔法，后者则有塞尚沉着厚实的笔触意味。就艺术本体而言，吴大羽大概可以说是能真正体会到西方现代派艺术大师意趣的少数留学生之一。可惜的是，他的技巧不可能

（近代）吴大羽　女孩坐像

得到当时多灾多难的中国社会从文化的角度加以认同。社会现实需要艺术普罗化，这几乎是当时中国文化思想界的主流观点，因此不论何种意识形态都不能彰扬吴大羽这种带有浓郁现代派色彩的艺术创作，他只有默默无闻了。

## 二、应时而变的中国画家

当西方绘画艺术不断在中国扩大影响的时候，中国传统绘画，特别是明清以来盛行的文人画已不能再保持独尊的地位。在西方绘画和科学文化的传播过程中，新的艺术思想和形形色色的艺术流派及其观念也裹挟其中，中国文化落后的概念在逐步形成。"五四运动"反映了当时一股强大的、把中国贫穷落后现状归结为传统文化所致的思潮。伴随着文学文体上的文言文和白话文之争，方块字和拼音字母孰优孰劣之争，绘画界自然出现有关中国画的种种议论。

当时议论矛头所指的中国画，就是文人画，文人画能不能在外来绘画观念、绘画样式、绘画技法冲击下保留住自己的一块领地，在画家、诗人、学者间自有一番热闹的争论。但在有些画家看来，文人画的生命力在新的社会形态剧变的时代到底有多强，还并不决定于相互之间的争论，而在于艺术实践本身究竟能走多远。如果仅就文人画发展的历史来说，各个时代的文人画也都具有自己时代的风格特色。民国建立前后，文人画的画家们也多多少少在追求"变法"：清末民初上海海派的任伯年、吴昌硕、虚谷诸人，都是文人画变法的佼佼者。民国建立以来，一批恪守文人画传统的文人画家也在"笔墨情趣"上追求新意，虽然在题材上没有大变，但在形式风格上却有非凡的成就。此外，还有一些画家到国外留学、眼界打开之后依然从事中国画的创作，在笔墨及题材上都力创新意，在一定程度上也赋予文人画新的生命。

民国时期政府并不负责画家的经济来源，所有的画家都在事实上面向市场。这个现实决定了画家除了自己个人的审美趣味外，还必须顾及买主、收藏家的审美喜好。市场就是最好的老师，中国艺术市场对西洋画来说，给的价码既低，需要量又少得可怜。1940年，上海大新公司开办了当地唯一专售西洋画的画廊，光顾的买主几乎是清一色的洋人。

这种现实无疑地给那些从外国留学回来的年轻西画家们一记当头棒喝，除了少数仍能坚持西洋画创作，如刘锦堂、陈抱一、李毅士、吴大羽外，大多数西画家也拿起毛笔在宣纸上学几笔中国画。这些有西画基本功的年轻画家所创作的中国画，自然会和那些从正统师承路数过来的画家作品在形式及意趣上都大为不同，反映出这个时期的中国画样式风格之变是多层次和多方位的。

从时间上说，基本扎根于传统中国画笔墨师承而求变的重要画家有北平的陈师曾、姚茫父、齐白石、陈半丁、溥儒，上海的王一亭、吴湖帆等人。

陈师曾从日本留学回国后在教育部任职，和鲁迅是同事、朋友。由于他的家庭背景和本人的学养，他的社交圈子很广，而且本人也是留学生，在旧派、新派人物看来都是值得尊敬的人物。他也因此成为北平地区中国画坛的召集人。当时这些画家每个月都会搞一次文人雅集活动，人多的时候在中山公园来今雨轩举行，人少的时候大多在陈师曾家。后来京剧大师梅兰芳也因拜齐白石为师学习写意画，他的家也成为同人聚会之地。这种情况一直到陈师曾回南京侍奉母病、不幸染疾去世的1923年时为止。

陈师曾文史修养深厚，是中国早期美术史的著作者之一。绘画创作题材亦很广，人物、山水、花鸟均有涉足，尤其是人物题材多有取自风俗民情，注重表现普通劳动者、城市平民的生活实状。如作北平旧风俗34幅，水墨淡设色，现藏北京中国美术馆是其一。又如其作品《人力车夫》，取上下纵向构图，车夫在前（下），乘者在后（上）。车夫戴瓜皮小帽，双手提握车把，作低首迈步前进之状；乘者着翻领卷袖上装，俨然有傲人之态。画面以水墨形式表现，构图简洁，主题突出，作者的褒贬之意是十分显现的。像这类题材的出现可说是传统中国画从未有过的一次突破，尽管在水墨技法表现上还不如人意，但未尝不是历来文人画一统天下的水墨形式在表现能力方面的新尝试。

就传统绘画笔墨形式本身而言，陈师曾最突出的成就还在于写意花卉的创作。《梅石图》《三友图》（水仙、梅、石）等作品都体现出他个人特有的技法风貌：行笔以中锋直下，力透纸背，线条组织疏密相应，枝

条穿插富有节奏，运墨渲染滋润明洁，赋色明艳大气。他追求的风格是雄健沉着，而不是奔放老辣。他的构图变化丰富，或左右相应，或高下相倾，或疏密对应，或虚实相衬，从无雷同之处，令人有清新刚劲之感。

陈师曾作为画家，又有学者的气度。当齐白石借宿北京法源寺，在琉璃厂南纸店挂牌治印时，陈师曾就从他的印样中感觉到其艺术才能，便登门拜访，并对齐白石的艺术创作提出忠告和建议。以致齐白石在相当长的一段时间里经常带着自己的作品到西单库资胡同的陈家，向这位比自己小12岁的年轻画家请教。陈师曾

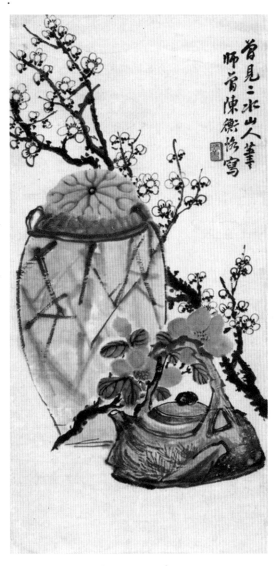

｜（近代）陈师曾　茶花梅花图｜

并通过自己的关系把齐白石及其作品向艺术文化界和日本画坛推介，对齐白石艺术的提升和社会的认同起到了十分重要的作用。所以当陈师曾在南京病逝的消息传来，齐白石极度伤心，赋诗有句云："安得故人今日在，尊前拔剑杀齐璜。"可说两人已是生死之交了。

溥儒，字心畬，号羲皇上人、西山逸士。1896年农历七月二十四日生于北京，满族，系清王室恭亲王后裔。他生在清朝政权风雨飘摇的

时候，1910 年 15 岁时，也进入了科举改革后的新式学校——法政学堂读书，四年后即离开北京远赴德国留学。27 岁时获柏林大学天文、生物两学科的博士学位。回国后与政治无涉，也不从事天文、生物学的学术研究，潜心书画创作。1926 年在国内开始与画坛人物交往，1928 年在北平国立艺专任教。自 1926 年至 1937 年，他在北京先后举办过个人画展，与宗室兄弟溥雪斋、溥毅斋、溥松窗等人组织松风画会，在当时的北平画坛颇有一定影响力。1912 年他从恭王府搬迁西山戒台寺。抗日战争期间，他的生活也不平静，1939 年从戒台寺迁到颐和园介寿堂居住，依靠出售书画作品为生。1946 年，他被选为国民大会代表，借此机会南下游览，1947 年寓居杭州。1948 年与 1949 年之际离开杭州到台湾，先后任教于台湾师范学院和东海大学。1963 年 11 月 18 日病逝。

溥儒身为清室后裔，虽为满族贵族，但早已在文化及观念上汉化，所以溥儒自小就对文人画及诗词修养十分熟悉。在绘画上似得力于他的书法，他在晚年所写的《心畬自传》中自述道：

> 书则始学篆隶，次北碑、右军正楷，兼习行草。十二岁时，先师使习大字，以增腕力；并习双钩古帖，以练提笔。时家藏晋、唐、宋、元墨迹，尚未散失。日夕吟习，并双钩数十百本，未尝间断，亦未曾专习一家也。画则三十左右始习之，因旧藏名画甚多，随意临摹，亦无师承。又喜游名山，兴酣落笔，可得其意。书画一理，固可以触类旁通者也。盖有师之画易，无师之画难，无师必自悟而后得，由悟而得，往往工妙。①

他所说的"书画一理，固可以触类旁通者也"，正是元代赵孟頫"书画同源"的观点。《心畬自传》中称学画在"三十左右"，应该指的是他在 1926 年与同时到达北京的张大千相交往，并于同年在中山公园

---

① 刘建龙《溥儒》，上海书画出版社，2000 年 8 月版，第 15 页。

举行个人画展的时候。

溥儒多才艺，有文学修养，又以卖画为生，所以多多少少带有明清卖画文人的创作习气，这就是他不但允许别人代笔，甚至还组织别人来代笔。之所以如此，是他应市场所需太多之故，不得不如此。本来溥儒的绘画在他 30 岁前，如其所说，尚未有所成就。但在 20 世纪 30 年代中期，张大千每年都要到北平举办画展，每次在北平绘画市场上都要刮起一阵"张旋风"，溥儒与之定交、切磋画艺，画名也渐因"南张北溥"的说法而日益高涨。以致琉璃厂的画店能够为他独设账户，预付画款，使他为偿抵预付款而不得不画。荣宝斋又派专人上门取画销账，不怕他因文人惯于偷懒习惯而不画或少画的情况发生。溥儒的代笔者甚多，据说他的同宗毓崟从小就是他的代笔者。后来他在北平艺专任教期间，接收一批学生为入室弟子，其中如吴咏香、杨淑贞、刘继英等皆是他的得力代笔者。

溥儒能作人物画，吉林省博物馆收藏有他的《李香君小像》，纸本。李香君为半身像，白描淡墨渲染。另有流失民间的《李香君小像》，人物造型几乎完全相同，但后一本李香君披肩着蓝色，衣纹淡墨渲染，画面有吴湖帆、谢玉岑题跋，款书有"大千居士傅色"，论者以为是他与张大千合作之作。两相比较，前一幅作品衣褶线条尚不够协调，后一幅则衣褶交代清楚，聚合转折显得轻松自如。似可以说前一幅是他 30 岁前的作品，后一幅大概是在北京和张大千相互酬答时期所作。在前一幅作品中，他题诗两首：

> 歌散雕梁玉委尘，夕阳芳草吊江滨。
> 伤心扇上桃花色，犹是秦淮旧日春。
>
> 桃根桃叶怨飘零，商女琵琶不忍听。
> 寂寞秦淮春去尽，曲终空见数峰青。①

---

① 刘建龙《溥儒》，第 14 页。

|（近代）溥儒　李香君小像|

李香君（1624—1654），又名李香，号香扇坠，南直隶苏州（今江苏苏州）人。与马湘兰、顾横波、卞玉京、董小宛、寇白门、柳如是、陈圆圆并称"秦淮八艳"。1699年孔尚任的《桃花扇》问世后，李香君遂闻名于世。

他借用明末清初发生在南京的一段抗清文士和秦淮名妓李香君的桃花扇故事，聊写胸中对逝去的旧日王室繁华生活的无奈，是很耐人寻味的。

溥儒的山水画最大特点是不拘于历来文人画崇南抑北风气。他的绘画根基固然是南宗的文人画笔墨观，但他对所谓北宗的绘画风格及技法表现也多有体悟和揣摩。故此他的作品面貌和当时仍然风行的南宗末流大不一样，画面构图喜取体格高大的山峦，石质坚凝，皴法似长带斧劈，绝少"四王"末流疲软靡弱的线条皴法。山体结构都较宽大平缓，苔点聚散大而随意。据熟悉其作画者说：他作画喜用熟纸，在渲染时要先把纸拖湿，再以淡墨层层轻染。墨色层次因此而变化微妙，润泽雅致。他的山水画作品被认为具有"标型意义"①的有，《水榭对弈图》，纸本。左侧两层山峦，皴法似长带斧劈而更轻松灵动，山头用浓墨点苔，树以横点简易画出。山下有歇也式建筑和水榭一座，画法似界画，而屋角及鸱尾画法显而易见从宋画中来。水面及树木用笔刚健而率意，有清健之气。

溥儒还有一种粗笔重墨的画风，

---

① 刘建龙《溥儒》，第15页。

如其用日本生丝纺作《松林石色图》，完全是粗枝大叶式的挥洒，和他晚年所作《山雨欲来风满楼》的山水作可谓一脉相承。有如明代大画家沈周的"粗沈"与"细沈"一样，溥儒的山水画似乎也具有"粗溥"和"细溥"的区别。一般而言，在早年他的作品以细溥为主，晚年则以粗溥为主，这大概和作者年龄的变化带来体力、视力的变化有关。

陈半丁（1877—1970），名年，字半丁，以字行。又作半痴、字静山。浙江绍兴人。曾师事吴昌硕，长年居北京。民国初年供职于北京大学图书馆，又参与创办国剧学会，但主要生活来源靠出售绘画。在 20 世纪 20 至 30 年代的北京绘画市场，他的价码最高。

〖（近代）溥儒 松风对弈图〗

陈半丁的山水之作，一般认为师承石涛，但细审其作品，墨色烘染较石涛而明净，尤其不像石涛擅长于浓墨大点的挥洒。所作山石也很少皴擦，多以重墨勾定轮廓和主要结构，重在墨色的层层烘染，墨气厚重而滋润是主要特色。相对而言，他的花鸟画更有成就，事实上陈半丁主要是以花鸟画家名世的。他的花鸟画在明清基础上又参酌吴昌硕的风格特点，以水墨写意为主。在题材上常见有雏鸡、寻常小鸟入画，拓宽了

山村闲紫菊
细雨沐苍松
半丁老人

（近现代）陈半丁　细雨沐苍松

传统文人画中的选材范围。作花卉，枝干穿插乱中有致，笔法灵活，转折自如，行笔如疾风骤雨。以浓墨、重墨挥写主干，以淡墨、清墨铺以辅枝，以密衬疏，以淡托浓，画面气势完整，层次丰富。作雏鸡纯以水墨表现，浓墨、淡墨的铺陈渲染有很强的程式化，而行笔沉稳，重在雏鸡动作与神态的捕捉，可谓是自出机杼之作。陈半丁的花鸟之作往往作长题，在画面中起着调节重心的构图作用，而书法用笔潇洒自若，和画面整体笔法相协调又增加了几分书卷气。陈半丁以花鸟名世，但也能作人物。传世《松下遗老》，作于1947年。画面中心有两位隐士，一穿白衣，扶长杖，一着青衣。白衣者足穿草鞋，青衣者穿红帮蓝头布鞋，两人作交谈状。背景是一株松树，枝叶繁茂。全图兼工兼写，线条畅利有力，赋色清丽明净，人物造型比例准确，动态自然，神情颇为生动。作者当年71岁高龄，能作如此相对工整的人物似乎有点令人难以置信，说明陈半丁早年的绘画功底是相当好的。这幅作品有自题诗一首，云：

休论洗耳谁氏，莫问弃瓢何年。

巢许自甘遁世，唐虞岂有遗贤？

从诗句看，他是不满于某些传统价值观念的，对古人历来一致推崇的巢、许隐上的所谓淡泊名利场的道德标准颇有微词。陈半丁作为恪守传统文人画的当时名画家来说，他的一点"新意"也大概只能到此为止了。

姚茫父（1876—1930），名华，字重光，号茫父。贵州贵筑人。长期居住北京莲花寺，自署莲花龛主，是陈师曾的挚友。少年时曾习书画，像大多数年轻人一样，他的抱负仍然是走科举入仕，所以少年时期的书画之作也是怡养性情而已，仍然不出传统文化的艺术观念范畴。从1899 年 23 岁时开始到北京参加会试，直到 1904 年才中进士，随后即被官派到日本法政大学留学，专业却是"银行讲习"。1908 年回国，在清华大学教授国文，同时从事考据和著述，暇时作画。

姚茫父是以考据名世的，但他生活的时代已是清考据学鼎盛之后，而考古学开始传入中国的时候。重田野、重实物的现代考古科学方法也必然为他所注目。他在介入绘事后凭借自己多年的艺术学养，提出绘画创作不必斤斤于师承前贤，亦不必左顾右瞻受同时代画家的影响，方能自出所画，不受拘禁。大概到 1914 年的时候，他的画名鹊起，和陈师曾并驾齐驱于北京画坛，被时人称为"陈姚"。

姚茫父能作山水和人物，作山水讲究构图的"密不透风，疏可走马"的风格样式。也许由于他的书法功力甚强，线条横斜穿插十分自如，笔法轻松而顿挫有力，画面充满疏密相间、既有行云流水般的畅利、又有回旋往复的节奏感。他的人物有传世《仿唐砖供养人图》，画面自题"弗堂专墨第一"，可能是他为当时墨合所作画稿。从人物造型、动态、器物、衣饰诸方面看，正体现出作者作为考据学的严谨，其用笔貌似随意，而实娴熟有度，顿笔直下，中锋略作起伏，笔力含蓄稳健，可说是大家风范了。

在 1927 年前的上海，中国画家是以吴昌硕为领袖人物的。吴逝世后，海上画家顺应吴昌硕的师承继续走下去，而略有成绩的画家是王一亭。

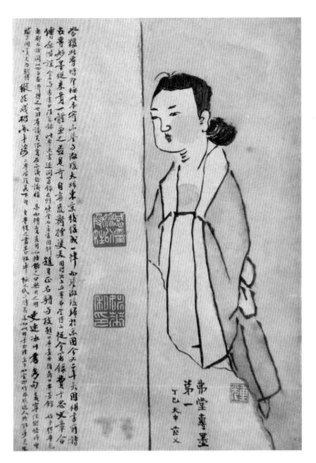

（近代）姚茫父　仿唐砖供养人图

王一亭（1867—1938），名震，字一亭，别号白龙山人，以字行。浙江吴兴人，寓居上海。年轻时在上海学裱画，后经上海大商人李薇庄介绍拜任伯年的弟子徐小仓为师。在徐小仓指导下，他入手学习就是临摹任伯年的作品。

清末外国洋行纷纷来到上海，王一亭在偶然的情况下受到日本商人的信任，不久成为日清汽船公司总代理，也成为当时上海最大的三个洋行买办之一。民国建立前，他因此已被选为上海商务总会董事。同时又积极从事反清活动，以其在经济上的实力和经验，被孙中山任命为同盟会上海机关财务负责人。

辛亥革命在武汉发难成功，王一亭和政治活动家陈其美策动上海商团的一系列响应活动。有此功绩，当民国建立后，他就出任了一段时间的上海革命军政府的商务总长。

1914年正是王一亭在经济、政治上处于春风得意的时候，他结识了同在上海的吴昌硕。他很快就从吴昌硕的作品中看到自己的不足，而吴昌硕写意风格的作品当时也正处于大受欢迎如日中天的阶段。徐小仓虽是任伯年的入室弟子，但作品却恬静平易，并不受时代的欣赏。王一亭自此不再追摹和创作徐氏的风貌，转而学起吴昌硕的大写意。吴昌硕当年求教于任伯年时，应任的要求当场创作一张，任伯年看过说：你画的比我好，不用学了。此后吴昌硕也每每沿用这句话婉拒过像齐白

石、潘天寿、刘海粟这样的画家求教，他的入室弟子只有王个簃、沙孟海两人。但他此时对王一亭的求教却不同，个中原因，大概

是王一亭的身份，二是两人都有日本旅居的背景。在这种情况下，王一亭的绘画可分作两个时期了：一是在50岁前跟随徐小仓的时期，二是50岁后专学吴昌硕的时期。在前者有他于1914年根据任伯年的画稿而创制的《美园图》，画面为斗方，右下为初绽绿芽的柳和桃树，桃柳掩映之间露出一墙，一妙龄女郎倚窗外望。墙转折处可见远处水湾，桃树远缀其间。从构图上说，这幅作品有任伯年巧思之处，如画面近四分之三以一笔直线隔出左右，右侧为墙体，安排人物与桃柳，左侧横扫几笔拉开距离。场景在掩藏中有所显露，是虚处作实，实处作虚的巧妙处理。大片桃柳暗示初春时令，和人物有内在关系，这是传统画法中以物寓意、一语双关的手法。从作品中看，仕女开相尚有任氏特色，但桃柳行笔则有如任性挥写，似乎是王一亭初学吴昌硕大写意，尚未得其要领的缘故。1920年和1936年分别作《吴昌硕肖像》和《一苇渡江

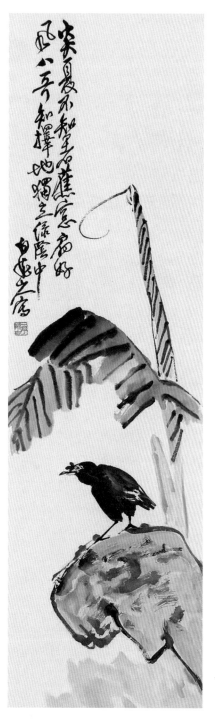

（近现代）王一亭　芭蕉八哥

图》，表现了作者的人物造型能力。王一亭的花鸟画当时也深受日本人的喜爱，购者、收藏者不绝，这也是使他的作品成为不少人捧场喝彩的一个重要原因。

## 第二节
# 地方区域性绘画群体

>>>

民国建立，虽然在国家体制上以共和取代了原有的封建，在客观上中国社会内部固有的封建意识依然存在，并且作为社会基础的意识形态、生产形态仍然有强大的阵容。社会外部则有西方列强日益扩张的经济和政治的压力。尤其是当时，日本与欧美争夺海外市场，中国已经处于他们的矛盾焦点之中。中国在日益复杂的国际矛盾和国内盘根错节的社会矛盾双重挤压下，社会经济的发展十分困难，以大城市为中心的社会经济状态虽然存在，但为数甚少。本来从清初以来，作为职业画家群体总是依靠地方经济的发展才能形成自己的市场。扬州曾作为清朝政府盐运管理衙门驻在地，当地也自然聚集着大批各地盐商，扬州八怪的书画家才有了存在的市场条件。后来清政府盐政改革，扬州不再是盐运管理衙门驻地，盐商也跟着转移，扬州八怪也就后继无人了。

同样，包括上海在内的江浙地区，在历史上一直是经济最为发达之地。民国肇建之始，孙中山先生为激励民族志气，对抗北京的清朝封建势力，定都南京，东南地区成为政治中心。其次，东南地区历来有重视教育的传统，历史上也是人文荟萃之地，这就使江浙地区的绘画群体有了迅速发展的条件。

与此相类的是广东地区因为海外贸易之故，接触外来文化相当频繁，社会思想十分活跃，绘画创作也有很好的社会条件，也成为民国以

来形成地方性区域流派的发祥地。

中华民国建立后，重新命名北京为北平，此时的北平已成为清朝遗老遗少的大本营。在民国建立之前，这里因为是清朝首都，已经吸引了一些来此卖画的画家。他们有的是传统笔墨，并不熟悉所谓新文化和西洋画，也并不热衷于要东渡或西去外国留学，因此使这一地区的传统绘画观念也远比其他地区浓厚得多。

民国有一段时期由于袁世凯的窃权，在北平也设立了教育部等中央机构，一批留洋归来的青年知识分子也在这里任职任教，新旧思想时常处于激烈冲突状态是势所难免的了。难能可贵的是，定居北平的一些职业画家也并不故步自封，能够善于听取批评意见，尤其是能认真倾听具有新派观点的画家的见解，使北平画坛也有勃勃生机。

在日本入侵台湾的 50 年中，台湾文化人一部分渡海回到大陆；更多的是大批美术青年或东渡日本，或西赴欧美留学。日本入侵台湾，规定中国人在求学上只能选择师范和医学，所以大批美术青年的选择只能先在师范院校美术系科读书，然后再谋外出专攻美术。在师范院校中，又以台北第二师范学校培养出来的美术青年为多。该校日籍美术教师石川钦一郎在教学之余组织学生成立写生会、暑期讲习台，鼓励学生学习绘画。他自己也在台湾各地作水彩写生，在报纸上常常发表作品，因此在美术青年中知名度甚高。在他的影响下，一些美术青年又到日本继续学习美术。在 20 世纪 20 年代中期，日本画界以黑田清辉为代表的号称后印象主义的外光派绘画一统天下，台湾早期赴日的美术青年几乎无人不受其影响。按照赴日时间先后为序，主要有刘锦堂（1915 年）、黄土水（1915 年）、颜水龙（1920 年）、张秋海（1922年）、陈澄波（1923 年）、王白渊（1923 年）、林玉山（1926 年）、陈进（1926 年）、李梅树（1928 年）等（其中刘锦堂在第三章第一节中另有介绍）。黄土水在 1920 年就有雕刻作品入选日本的"第二届东京帝国美术院展览会"。1927 年在台执教的日籍画家石川钦一郎等人以官方名义创办台湾美术展览会。1934 年由台湾美术家为主体的画家团体台阳美术协会成立，成员有杨三郎、廖继春、颜水龙、陈澄波、陈清汾、李梅树、李石樵和日本画家立石铁臣。廖继春（1901—1976），台

中人。1924年进入东京美校学习，三年后回台，早年在台南任中学教师，1949年任台北师范学院美术系教授。李梅树（1901—1983），台北人。1928年进入东京美专学习西画，1934年回台。他的创作题材早期以人物为多。早期人物之作多表现充足的阳光，用笔沉稳老练，色调明丽，有很好的潮湿空气感，比较典型地反映出台湾的地理气候特点。

在那个时代，日本画——即所谓胶彩画被引进台湾，按作品样式说，似中国工笔勾勒的重彩画。著名画家有郭雪湖、吕铁洲、许深洲等人。从吕铁洲（1899—1947）的《南国十二景》来看，表现的都是台湾当地民俗生活场景，画面多恬静，笔致工整，色调清丽，笔力以文柔见长。

## 一、北平地区绘画群体

聚居在北平、天津地区的职业画家大部分并非是北平原籍人，大多数来自南方。他们的共同点是在中国画创作上重视笔墨传统，对当时热热闹闹的西洋画与中国画孰优孰劣之争保持缄默，依然在中国画传统中我行我素。如果说金绍城是维护中国传统绘画尊严，并以其社会地位能够公开站出来组织以张扬中国传统绘画为宗旨的会社的上阵人物，那么这批聚居在京津地区的职业画师就是金绍城艺术主张的社会基础。而当时日本市场对中国传统绘画的需要，更是这一社会基础存在的必要条件。也因此，他们在绘画观点上可以说是一个派别，而在具体绘画风格上却各具特色，并无雷同之处。虽然如前所述，这些画家在传统绘画上还是有所变革，但在当时的较为激进的社会情绪中，还是把他们当作保存国粹为主的群体。这些画家，有金绍城、陈师曾、姚茫父、陈半丁、萧俊贤、汤定之、萧愻、王梦白、齐白石、胡佩衡、于非闇等。

金绍城，在民国初期的北方画坛影响甚大，如前所述，他组织的中国画学研究会进行了大量社会活动，使得中国传统绘画的市场效应极佳。1926年逝世后，他的儿子金潜庵继承父志。在父执辈朋友们的拥戴下，仍然聘请原画学研究会的班底，重新组织宗旨不变的"湖社"，结果也是相当热闹。

金绍城不唯在理论上表现出对中国画学的修养，而且由于所见中外艺术佳作极多，所作作品也常有独特之处。他有传世《上元夜饮图》，立轴，题材属社会风俗类。画面以一建筑上厅为主，中隔天井，右侧回廊，左侧为围墙。上厅门大开，里面有一家族正围桌夜酌，回廊有一侍者捧着托盘疾步前往。画面四周以湖石杂树环绕。建筑似界画，透视合理，人物刻画尤为成功，简练生动。全幅水墨渲染，淡设色。而上元之夜节令的气候特征全以屋顶树木之间的霜雾氤氲之状加以烘托，体现了作者对中国水墨渲染技巧的掌握是有相当体会的。画面洋溢着家庭式的温馨气氛，令人感觉到传统生活中舒缓蕴藉的一面。这幅作品行笔稳健，从容不迫。色与墨相交融，不躁不火，仍可透出作者南画笔墨的敦厚温润功底。在当时为此画题款题赞语者在 25 人以上，皆一时名流，可见金绍城在当时的影响力。

萧俊贤（1865—1949），原名屋泉，又作稚泉，字俊贤，后以字行，号铁夫，别署矢和逸人，斋名净念楼。湖南衡阳人。他的山水画以宋元各家为师承，并不拘于南宗一派，更不以清"四王"为宗。山水画样式以浅绛为主，兼及水墨和青绿，技法基础宽广深厚。曾因此被李瑞清聘为南京两江优级师范图画手工科中国画教员，和李瑞清负责中国书画教学。1914 年两江优级师范学堂改为南京高等师范学堂，萧俊贤仍然被聘为中国画教师。1923 年南京高等师范学堂又并入东南大学，改为教育学院，萧俊贤依然被聘教职，先同共事的有李叔同、汪采白、吕凤子、谢公展、胡汀鹭等人。在这期间，他还任教于北京女子高等学校、北平艺专等校教职。晚年又南归，寓居上海以卖画为生。

萧俊贤是一位忠于教职的教师，他对传统技法程式十分熟悉，教学善于循循诱导，层次清楚。他在当时虽然没有什么惊人的绘画新论，但却实实在在地教育出一批批学生，其中不乏后来的绘画新秀。所以他在绘画教育事业上的贡献是值得纪念的。他自己的绘画以山水为主，在笔墨师承上尤喜元代王蒙的牛毛皴和吴镇酣畅的墨色。他作画常用干而破的秃笔皴擦山体，层次感十分含蓄，风格趋于苍浑滋润，用笔粗壮沉着，墨色丰厚明洁。干笔皴擦疏密有致，构图完整，变化相当丰富，不落俗套。

汤定之（1878—1948），名涤，字定之，小字丁子，号乐孙、太平湖客、双于道人。江苏武进人。他是清末著名画家汤贻芬的曾孙，也可以说是书画传家。他擅长山水、花卉，同时又精于相面术。自谓相术第一、诗第二、隶书第三、画第四。他的作品传统功力深厚，笔力坚实而灵动，点染得法，皴擦有致。烘染注重阴阳向背，画面气格清刚幽远，在当时北京画界是一位颇具实力的画家。晚年又到上海居住，卒于上海。

萧愻（1883—1944），字谦中，号龙樵。安徽怀宁人。以传统山水画擅名于时，青年时代就为其师代笔。近40岁时开始转而师承石涛、龚贤、梅清诸人，画风大改，画技亦大进。他的山水之作以淡墨勾皴山石，以浓墨、重墨点醒局部。作树亦如是，树叶及小枝多用浓墨勾点，主干以淡墨、轻墨刻画，树干苔点和枝杈处用少量重墨点。山脉矾头用淡浓墨密点，笔触横向，先淡后浓，以浓破淡，山体润泽华滋。总其风格是清雅繁茂。

王梦白（1888—1934），名云，字梦白，号破斋主人，以字行。江西丰城人。年轻时曾在上海钱庄工作，在此期间以任伯年花鸟为私淑，颇能得其风采而受到吴昌硕的赞赏。后来到北京司法部任录事，又与陈师曾相识，花鸟画极受陈师曾的夸赞，并接受陈师曾的建议，以新罗山人、李鳝为师承，画风又有所改进，技艺更有提高。受陈师曾的引荐，兼教职于北京美专教授。

王梦白是一位愤世嫉俗的画家。从袁世凯窃国直到1926年底国民革命军誓师北伐，北京都是北洋军阀势力的中心。王梦白的心情十分忧郁。他画猿猴，以影射袁世凯的北洋政府皆属猿类，自己处于非人的环境中，说明他是一位有政治是非观的艺术家。王梦白是一位花鸟画家，其中水墨形式画猫是其独创。他习惯到动物园写生，对动物体型结构、动作神态体会甚深，下笔准确，刻画生动。如其画猫不但取侧面，也取背面，往往是水墨渲染，略加线条勾勒，笔法随意自若，轻松灵动。不但充分体现出家猫的温驯，甚至猫的皮毛质感都有相当强烈的表现。因此可以说，他确是一位表现能力很强且富于创新的画家。

胡佩衡（1892—1965），名锡铨，号冷庵。河北涿州市人。和上述

诸位画家比起来，他的年龄要晚半辈。他长期寄居北京，在当时新潮一片"革四王命"、贬斥王石谷的环境中，他却对王石谷的作品潜心摹写。从技法上说，王石谷的确是集所谓南宗绘画之大成，在艺术创造能力方面固然不能占有一流位置，但对于初学者而言，也不失具有临摹入手的范本价值。胡佩衡对王石谷作品的临仿，实际上是作为熟悉南宗绘画技法的第一步。胡佩衡的师承集中在南宗一派，其中对"元四家"的王蒙、吴镇又另加注意。王蒙擅长用干笔、渴笔沾墨皴擦山石体骨，即牛毛皴法；吴镇笔力沉稳痛快，施墨明洁华滋，也给胡佩衡以很好的滋养。他作山水画的总体风格是苍茫而深秀，朴茂而明洁。构图也喜用大片山石占据大部分画面，然后留出一角勾染远景，以实衬虚，烘托境界所在，构思上颇见巧思。

在北平地区还有一位工笔重彩花鸟画家于非闇（1888—1959），其名照，字非厂，别署非闇，号闲人。山东蓬莱人，久居北京。本人原为清朝末年贡生，后来成为华北某报记者。擅长工笔花鸟画。以宋人作品为师承，书法师承宋徽宗赵佶瘦金体，其得赵佶书体之形神。于非闇的工笔重彩花鸟线条勾勒顿挫有力而流畅，笔力坚实沉稳而灵动，赋色清丽而不艳俗，笔墨赋色全从传统中来，可以看作是工笔重彩花鸟画的绝响。

## 二、江浙地区绘画群体

江浙地区绘画群体的人数相对来说是比较多的，而且在绘画观念上也表现得较为丰富，因此这一地区的绘画界显得十分活跃。从中国绘画方面说，自吴昌硕之后，又有黄宾虹、吴湖帆这样完全从传统中走来的大家；也有接受过西洋画教育又从事中国画创作的一大批画家；还有以从事美术教育为毕生事业的画家如吕凤子、姜丹书，和在中国画上锐意求新、创造个人风格的潘天寿、傅抱石等人，更有以苏州、上海为主要留守点而北上西赴，十分活跃的张善子、张大千兄弟。

江浙地区历来教育发达，美术教育也不例外。很多留学归来的画家都在这一地区或创办美术学校，或受聘授课。林风眠、徐悲鸿、刘海粟、陈之佛、潘天寿、王远勃、方干民、潘玉良、吕斯百、秦宣夫、吕霞光、吴大羽、李剑晨等都是在这里长期工作过的杰出美术教育工作

者。他们培养出的大批学生中，就有被西方绘画界认可的以中国绘画精神影响西方绘画观念的赵无极。

中国绘画被纳入高等教育后，就受到西洋教学法的规范。20 世纪 30 年代，当北京画坛的金绍城、周肇祥以及后来的"湖社"在社会舆论中成为正宗传统绘画的榜样时，给一批学西画回国并到北京任教的画家以很大的压力。以至于徐悲鸿作为校长决定在他主持的学校里不论学何种画科，一律在一年级画一年素描时，令该校任教中国画的一批画师们大感意外，引起一场社会性的争论。但这种情况在江浙一带的美术教育界却没有出现过，画家们更多的是以积极的态度去追求中国画的创新变法。

吴湖帆（1894—1968），苏州人，初名翼燕，字通逡，后更名万，字东庄，又名倩，号倩庵，别署丑簃，斋名梅景书屋。所作书画创作时，每每题湖帆、吴湖帆，遂以此名世。吴湖帆本是沈树镛外孙，吴大澂侄孙，因吴大澂无子嗣，遂立吴湖帆为其孙。吴大澂是清代名收藏家、鉴赏家，收藏金石书画甚多。吴湖帆幼年时代得到吴大澂幕僚山水画家陆恢的指点，在号称正宗南画的"四王"作品中下过临摹的功夫。但吴湖帆并未拘于"四王"的笔墨技法中，而是由此上溯到明代董其昌、沈周，再进而对宋元诸家，尤其是对宋代李刘马夏、郭熙、范宽、董源、巨然及赵伯驹、赵伯骕的作品有深入的体察，这使他的作品能在当时重"四王"师承的画坛传统中解脱出来。1924 年"梅景书屋"从苏州迁至上海，吴湖帆自此即定居沪上。1934 年任上海博物馆筹备委员。1935 年，故宫藏品赴英国伦敦参加万国博览会，吴湖帆以审查委员身份参加整理鉴别工作，至此又得到通览先贤名作的机会。而海内外收藏家也因慕其家庭背景和渊博的书画文物鉴定学养，多有请他品题自己的藏品的请求，这也同样为他提供了能够不断见到散落于民间的大量佳作的机会。吴湖帆的学养既日深，绘画创作的功力亦日厚，因为他毕竟是以画家身份而兼鉴定家之名的。

吴湖帆的绘画创作在苏州和上海亦是走向市场的。在 1919 年，他 25 岁时就正式悬格鬻画。自此至 1934 年的作品被一般论者定为第一阶

段之作，40 岁（1934 年）之后至 1949 年为第二阶段，此后至逝世为第三阶段。吴湖帆在所谓第一阶段时期，可说是在对名家绘画技法作系统研习的时候。他在这一时段重点在对"四王吴恽"技法的出神入化般的摹绘，他把家藏或得来的"四王"之作统一装裱而裁成相同尺幅，不够之处，即自己动手补景，最终能够达到笔墨气韵依然一气的效果。海上名家冯超然对此说："古画入吴手，非斩头，即截尾，务使同一尺寸，盖长者短之，短者长之，妙运其接笔也。"①"妙运其接笔也"，就是对他娴熟的"四王"笔墨技巧的赞美。

吴湖帆在鉴赏出国展的作品审查中，认真细致地观摩了宋代青绿山水之作，特别是对赵伯驹的青绿山水大加研究，自认为发现了赵氏设色达七层之多。受此启发，他的画风开始变化，特别是在山水设色上更显出秀丽清俊的风貌。至于墨色渲染亦愈趋向滋润蕴藉，作品风格趋向宋画的格调而去"四王"远甚，可说是温故而

（近现代）吴湖帆 云表奇峰

①　刘清鎏《吴湖帆》，上海书画出版社，2000 年 8 月版，第 1 页。

知新、习故而出新的画家。

吴湖帆作画喜用长锋新笔，笔法秀健飘逸。墨色渲染重于山石体积的质感，构图变化丰富，既有全景山水，亦有取一角一景的特写式处理方式。树木枝叶多从写生中来，无论乔木、灌木都是穿插繁茂自然，且能疏密相衬，层次变化而统一。吴湖帆作画喜欢从绘画史的角度论及笔墨师承，并以此为题款内容。如其在1938年作《山居友瀑图》，题款曰："王叔明山居友瀑图。叔明取法范宽、巨然，而融以赵氏家法，自成一帜，乃是倪、黄畏友。"寥寥几句，把元代王蒙的笔墨师承来路交代得清清楚楚，表明了他对中国绘画技法史的熟悉非常人可及。其次，吴湖帆是以画家名世，他鉴赏作品并非只"看"不"动手"，是"君子动口又动手"类型的画家和鉴赏家。细审他的《山居友瀑图》，构图气势磅礴，山脉转折起伏有聚有合，飞瀑穿插其中，与云气相间。山石皴法有解索、有荷叶，糅合自然。山间杂树参差交加，疏密有致，远处山头以花青晕染，以烘托全幅山石的赭石，色调苍润、浑厚，足见作者在技法上出入诸家而熔于一炉的能力。他于山水画之外，于花卉中唯荷花情有独钟，能以一笔而出之红、黄、绿诸色，艳丽秀雅，在当时即以"吴装荷花"名噪一时。

陈之佛（1896—1962），原名绍本，后更名之伟、之佛。浙江余姚浒山镇（今慈溪）人。15岁前接受传统文化的私塾和当时新起学堂的双重教育，16岁考入浙江省工业学校。22岁受学校委托组建工艺图案科而东渡日本留学，23岁时成为日本文部省东京美术学校（现东京艺术大学）工艺图案科唯一的外国留学生。此时在同一所学校攻读绘画科的中国留学生有卫天霖、丁衍庸、周天初、谭华牧、何三峰等人。在日本留学期间，工艺图案科的主要课程有装饰画、装饰图案。陈之佛学习勤苦，作业认真，多次以留学生身份参加工艺图案的设计展。当时这一系科因为和实际生产关系紧密，所以相关展览多由官方商务省与美术会联合举办，也带有向日本生产厂家推荐设计者，推动日本工业生产整体发展的性质。而陈之佛作为一名外国留学生也以其作品的优秀多次获得商务省、美术会的大奖。1923年他年满27岁时回国。但此时因原先的校长辞职，新任校长不能解决创办工艺图案科诸事，陈之佛不得不离开

浙江省工业学校，转而接受上海东方艺术专门学校的聘请，任该校图案科主任、教授。同时在上海创办《尚美图案馆》，实际上就是艺术设计事务所，一方面专门从事工业产品的图案设计，另一方面也可以通过具体的设计项目培养专门的艺术设计人才。在1930年前，他又任过广州市立美术专科学校的图案科主任、上海美专教授。1931年在他35岁时，应中央大学之聘，为该校教育学院艺术专修科教员。第二年即被聘为教授，全家定居南京。从此他一直在该校任职，直至1949年。抗日战争期间，全家随校入川。1941年兼任国民政府教育部美术教育委员会委员，第二年以中央大学教授职受教育部任命为国立艺术专科学校校长。但由于一直不堪该校人事、经费种种问题的困扰，多次请辞，均不得教育部批准，每每慰留。直到1944年才终于准辞。1947年任中央大学艺术学系系主任。

陈之佛终生未曾离开过教师岗位，他是以艺术教育为终生职业，同时参与艺术创作实践，也积极参与艺术社会活动。早在留学日本期间，就与关良、沈端先（夏衍）、卫天霖、黄涵秋一道参加了中华学艺社。回国后的1924年，在上海与丰子恺、陈抱一创办立达学园，积极推行新式教育的改革试验，倡导教育的自由独立。1928年任第一届全国美展筹备委员和评审委员，1933年为中国美术会筹备会的九人理事之一。1934年中国美术会正式成立，为理事和宣传股主任干事，又任中国工商美术家协会董事。1935年为《中国美术会季刊》编委，第二年为第二届全国美展筹备委员和评审委员，全国手工艺品展览评审委员，中国美术会第三届理事宣传股主任干事。1940年任中华全国美术会常务理事，1946年任中华全国文艺作家协会理事，1947年任联合国教育、科学、文化组织中国委员会委员，兼艺术组专门委员。

陈之佛一生主要精力放在工艺美术的创作和研究方面，1917年编出了我国最早一部图案教科书，也是我国出国留学生中唯一选择了工艺图案的美术青年。他以工艺美术的修养来创作工笔花鸟画，这在当时风行文人画水墨写意的环境中实属罕见，也由此可见他的独辟蹊径的艺术创作精神。中国工笔花鸟画本来就是作为装饰之用，构图法则诸如填

充、添加、组合都是从图案中来。陈之佛作工笔花鸟也是运用着他在图案设计上的素养。1942年3月，他在重庆第一次举办个人作品展，崭新的花鸟画面貌立刻轰动了山城。心理学家潘菽、美学家宗白华都撰文加以评述。潘菽文的题目是《从环中到象外》，宗白华以《读画感记》为题，一致推崇陈之佛的花鸟画是运用了图案的意趣来构思画境，用笔沉着，设色古艳，是推陈出新之作。

陈之佛的花鸟画很难说是师承哪一家，哪一流派，其实他是广收博取，参以自己的心得体会的。他在1947年有《学画随笔》一文，提道："临摹名作，必须探讨其笔墨，嘘吸其神韵，若徒求形似，食而不化，亦复何益？"他赞同绘画有五个步骤的论点。

　　尝见论画一则，有云："绘事有五，写生临摹，谓之学画，画之基也；博览广见，赏心悦性，谓之读画。阐理说法，辨宗别派，谓之论画。目视之所接，语文之所称述，汇合融化，发而为图，谓之作画，此则形体物，有美已臻，用笔设色，能事尽矣；若夫通法理之极诣，抉宗派之精英，不泥成法而有法，不拘定理而合理，准古准今，深入浅出，无古无今，优游自用，信乎挥毫，如获神助，谓之写画之至境也。"吾故曰：画之基，技也；其次情也；其次知也；其次意也；及其至也，神也，学养所系，岂哉。水到渠成，其勿躁乎。①

他从前人的创作经验中得出自己的体会，并且在实践中身体力行，在技法上发展了传统画法。如画树干枝节多用积水法，强化了老干新枝苍润而鲜活的生命感。同时在工笔花鸟画中用粉得心应手，使整幅作品色彩丰润清丽。

陈之佛的花鸟画在格调上如他本人表述，追求的是"静净"。他在《学画随笔》中几次提道：

---

① 《陈之佛文集》，江苏美术出版社，1996年12月版，第374页。

> 作画贵静净，静则雅，净则美，静在心灵之修养，净在技巧
> 之修养。
>
> 山谷论文云：盖世聪明，精彩绝艳，离却静净二语，便堕短
> 长纵横习气。画道亦当如是观。①

在近代花鸟画史上，静净的格调追求可说是对扬州八怪以来疏放特色的一种审美意识的反拨。从这一点说，陈之佛也可以被认为是民国时期应时而变的一位工笔花鸟画大家巨匠。

张书旂（1899—1956），浙江浦江人。幼年时受其画家叔叔的影响，并在其指点下练习作画。张书旂自认为这是他艺术生涯的第一阶段——童年时期。在后来的初中、高中学生时期，学校已经推行西式学校教学法，每周有两小时的绘画课。1919 年他 20 岁时进入上海美术专科学校，如其自述。

> 白天晚上勤奋作画，学习的是油画、水彩画和木炭画。从此
> 我从这个学校得到了绘画的基础。但遗憾的是这个学校里没有一
> 位老师教花鸟画，因此我不得不自学临摹古代画，经常到美术馆
> 和公园里素描写生。四年之后，从学校毕业，我觉得从老师那里
> 只得到一些绘画基础。体会到一个人要得到一些东西，必须要依
> 靠自己的努力，不能只依赖老师或别人。②

1927 年受聘到南京中央大学艺术学系任教。1941 年罗斯福当选美国总统，他专门画了一幅三米多长的百鸽图，题《世界和平的信使》赠予罗斯福，以示祝贺。同年他被邀请赴美参加罗斯福总统就职典礼。抗日战争胜利后，张书旂回国仍在中央大学艺术学系任教职，同时又兼任安徽大学的教授。1949 年 2 月再次赴美，1956 年病逝。

---

① 《陈之佛文集》，第 374 页。
② 《张书旂画选》，人民美术出版社，1997 年 6 月版，第 2 页。

张书旂自幼初学中国画，天资颖悟。他自己回忆童年时到叔叔的画室中玩，临摹叔叔的作品十分逼肖，引起叔叔的注意，才开始教他练习作画，这一年他年仅八岁。有了这样的基础，到了青年时期又接受西画训练，对构图、色彩都有新的不同于中国画的创作体会。然后又以中国花鸟画为主要创作题材，在用色上大胆运用中国画颜料和广告画水粉颜料，大量运用白粉，往往用毛笔饱蘸水粉朱红，再加白粉调入藤黄，一笔落纸即呈一片花瓣。由于笔根部往往有少许墨色，故色彩呈粉灰橙色调，这是他用色独到的地方。他平素喜爱任伯年的作品，但在用笔方面不如任伯年刚劲清秀，但也显得潇洒干练，在用色方面却比任伯年多用白粉，因而色调清新洁净。

就中国传统写意花鸟画而言，用粉与写意之作几乎无缘，明初孙隆用没骨法画草虫不见用粉之迹，清初恽南田没骨花卉也全部以色渲染，未曾以粉入色。至于徐渭、八大山人更是纯以水墨为之，任意挥洒。在这种情况下，张书旂以粉入画就显得新意十足。加上他的西画造型能力，因而作品形神兼备，雅俗共赏。

张书旂作画喜欢用高丽纸，一笔落纸，或粉与墨俱在，或纯以粉入色率意挥写，都有粉与色、粉与墨互为渐融，且具其形似神韵之妙的特点。张书旂以粉入色墨的写意花鸟技法开启了传统写意水墨花鸟的另一种样式。这种样式曾一度被命名为彩墨画，以示和水墨画的区别。一时从习者甚多，也引来画坛大师们的赞赏。诸如徐悲鸿先生评其是："张君尊伯年先生，早期所写，不脱山阴窠臼。五年以来，刻意写生，自得家法，其气雄健，其笔超脱，欲与古人争一席地，而蔚为当代代表作家之一。"[1] 吕凤子先生也夸赞说："意象指成，以想异而异，复以写之术异而成画不同。以故书旂有书旂面目，非八大，非伯年，亦非凤先生，堪读也。"[2] 文中所说"凤先生"是吕凤子自称，他之所以如此说，是因为张书旂曾一度师事吕凤子。而吕凤子和徐悲鸿的评价都一致指出他独特的技艺使他有自家面貌，从这点上说，张书旂的绘画作品也

---

[1] 《张书旂画选》，人民美术出版社，1997 年 6 月版，第 10 页。
[2] 同上。

才具时代性。

他的作品《春风细雨江南》，有潘天寿在 1962 年补题款"书斾老弟妙绘"，直幅。作品上方是下垂的折枝桃花，一曲浅水岸边，芦笋刚刚抽出细茎，三尾草鱼向左上方游去。如果说倒挂的桃花和嫩细的芦笋都未见多大特色的话，那么精彩之处全在三尾草鱼的动态和造型。论动态，皆取斜上姿态，论造型，都以重墨略点鱼眼和背部，落笔寥寥，却令其饱凸的双目、圆润而苗条的体形分外生动，足见作者运笔之妙。

再如《双鸡图》，画面主体一为芦花鸡，在后，一为白鸡，在前。以藤黄、花青、淡墨入粉，笔法简洁干练，色调温润。色粉的相互融化，把两只鸡蓬松羽毛的质感表现得相当强烈。而线条匀写，不论是鸡羽末的挥写，还是作为补景的花草，皆自由奔放，毫不拘束又自合法度，大有赏心悦目的审美价值。

吕凤子（1886—1959），原名濬，字凤痴，别署凤先生。江苏丹阳人。他是两江师范学堂首届图画手工科甲班学生。光绪三十二年（1906）九月入学，宣统元年（1909）十二月毕业。同班同学有汪采白等 33 人。他以第一名成绩按规定应赴北京接受学部颁发的学位，但他思想倾向革命，拒绝受领清政府的褒奖，证明他是富有民族正义感的热血青年。民国建立后，他先后担任过北京女

（近现代）张书斾　双鸡图

子高等师范学校和上海美专的教授、教务长。20世纪20年代，在自己家乡江苏丹阳创办正则女子职业学校，又被自己毕业的母校，两江师范学堂的后身东南大学，聘为艺术科主任和国画教授。抗日战争期间应国民政府教育部的聘请，出任国立艺术专科学校校长，其时的东南大学已经更名为中央大学，仍兼国画教授职。他在家乡创办的正则女子职业学校也随之迁到四川，更名为正则艺术专科学校。他常常抽时间到该校指导教学工作，并和杨守玉一起创造出乱针绣，亦名正则绣的刺绣新法，在当时引起轰动。

吕凤子有深厚的文化修养，有鲜明的民族正义感，对美术教育事业恪尽职守，培养出大批优秀人才。在主持教学工作中能取各人之所长，在传统中国绘画的现代高等教育中鼓励创新，不拘一格。他在自己的绘画创作实践中，也常常突破传统文人画选材的藩篱，把现实生活中的场景加以提炼，融合着自己的体会和感慨，使作品带有强烈的社会性和时代性。他在创作这些现代社会生活中的人和事的同时，还画了大量的罗汉图。他创作的罗汉有很多是世俗社会常见的人物形象，而神情却大有超凡脱俗的特色。他作罗汉也大都另有寓意，如其题诗句云：兜率天宫不肯住，忘却当年下生地；呵呵复笑世人痴，自家布袋何曾弃。在这一点上，他还是继承着文人画的寓意传统，在师承上大概是以扬州八怪的罗聘和黄慎为主的。

姜丹书（1885—1962），字敬庐，别署赤石道人，斋名丹枫红叶楼。江苏溧阳人。他也是两江师范学堂图画手工科的毕业生，比吕凤子晚一届。毕业后以优等生身份取得清政府学部的举人，并分派到浙江两级师范学堂任教，开始了他此后50余年的艺术教育生涯。他在任教的同时也先后受命赴日本、朝鲜考察教育状况，此后长期在上海美专任教授和科主任。抗日战争期间受聘任国立艺术专科学校教授。

姜丹书的中国画创作以花卉为主，他在两江师范读书时的中国画老师是萧俊贤，书法老师是李瑞清。其传统书画受过良好的教育，花卉之作能作长题，有较强的文人画气息。就姜丹书本人的一生而言，他的主要贡献还不在绘画创作实践，而在中国美术教育的史论研究方面。他在国内同样专业的教学中最早推出了《美术史》《透视学》《艺用解剖学》

等教材。特别是后两部专著，完全属于西洋画教学范畴的知识。当时到欧洲留学和考察美术的青年和学者很多，但他们在回国后都是一心一意致力于创作实践，没有多少精力和兴趣在编写教材上下功夫。姜丹书能够潜心于此，并有实际成果产生，也是很难能可贵的，在中国现代美术教育史上有不可忽视的意义。

抗日战争前后还有更多的画家既从事教学工作，也从事绘画创作。当时南京的中央大学，因为它的历史地位和规模，几乎把全国最有才华的画家都聘为自己的教师，使得江南地区画家人才济济。在这些人当中，有一些画家更大的成就在 1949 年之后，但他们的创作基础和影响在这个时期已经显露头角，形成自己鲜明的个人风格特色。其中在山水人物画方面有傅抱石，在大写意花鸟画方面有潘天寿。

## 三、广东地区绘画群体

广东地区的广州自清末以来已经成为对外开放的大商埠。随着商业贸易的发展，这里也逐渐成为反对清朝封建皇权的大本营，民主的革命思想十分流行，艺术上也有反对保守、反对因循守旧、追求革新的思潮。其中卓有成就的是陈树人、高剑父、高奇峰奠定的岭南画派。

陈树人和高剑父、高奇峰兄弟早年都积极投身于孙中山先生领导的反清革命斗争活动。他们身为早期的同盟会会员，在香港、广州、上海三地主持《时事画报》《中国报》和《真相画报》，热烈宣传孙中山的革命主张，在大造革命舆论方面可谓恪尽职守。后来又受命到广东发展同盟会员，扩大革命有生力量。当时清朝政府受慑于广州地区排满革命势力的影响，从东北黑龙江调来凤山将军，企图加强镇压革命党人的力量。不料凤山下车伊始，尚未来得及行动，就被革命党人的小型炸弹击毙。这一刺杀事件的具体策划人就是高剑父。陈树人在袁世凯窃国称帝期间，受孙中山委派赴加拿大任中华革命党党部总干事，也主持过刺杀当时北洋军阀系统的湖南督军汤化龙的行动。1922 年他从美国回到香港不久，即有陈炯明的叛乱事件。他辞别家人，匆匆赶到永丰舰上，与孙中山先生共生死。可见他们都抱有热烈的民主主义革命精神。

因为地理的原因，陈树人和高剑父、高奇峰曾不止一次东渡日本，日本明治维新后国力逐渐增强的事实给他们以深刻印象。陈树人到日本进入京都美术学院，高剑父携高奇峰在 1907 年再到日本，则以京都派的大师竹内栖凤、桥本关雪为师承对象。因为他们希望能在艺术上也借鉴日本的新法，促使日益脱离现实生活的中国绘画有一个转机。他们这种明确的改造中国旧传统绘画的目的，实际上也是当时和以后一段时间内在中国大陆十分流行的新美术思潮的主要内容。民国建立后，高氏兄弟因为对革命的贡献和在艺术上的成就，高奇峰在 1933 年被国民政府任命为柏林中国艺术展览会的中国画代表，表明他们所奠定的岭南派绘画已经得到政府和社会承认。

　　陈树人（1883—1948），原名政，字树人，以字行，别署猛进，晚号安定老人。广东番禺人。17 岁时曾学画于居廉，深得师门的赏识，并成为居廉的女婿。后两次东渡日本留学，先后在京都美术学校、东京立教大学文科求学。回国后从政数十年，其间书画创作未曾间断，他十分感慨于当时画坛的陈陈相因之恶习。有次在执笔作画之际不禁掷笔太息：谁意我有四千年美术史媲美希腊之中国，至今日而凋落至于斯极。他在后来的艺术活动中，一贯强调中国绘画发展到今日，已不可不革命的观点。《陈树人小传》说他认为："艺术关系国魂，推陈出新，视政治革命尤急，予将以此为终身责任矣。"他在逝世前一年，作《相逢赠剑父》，云："中兴艺运吾曹责，此日仍难卸仔肩。四十七年余老友，更应相勉惜余年。"① 可见，他一直是以振兴中国绘画为己任的，并认为在他那个年龄的时代，这一任务仍然还没有完成。

　　陈树人的绘画十分注重绘画构图，他强调构图是形式美的集中体现，而形式美和画面的审美效果又是直接相关的。形式美中又特别提出"均衡""节律""调和"的重要性。所谓均衡是轮廓相称而适应，节律表示一定的动感趋势，调和即和谐，互相要得其位，不生冲突。此外，还

---

① 广州美术学院岭南画派研究室编《岭南画派研究》第一辑，岭南美术出版社，1987 年 1 月版，第 93 页。

有性质互反之物相形对立的"反衬"。实际上，陈树人提出的上述形式美，都是来自日本图案的概念。在日本，对于图案的研究十分深入，在形式法则的分析和讨论方面都有精到之处。陈树人在美术学校学习，多少受到日本图案学的影响。他自己也明确承认："均衡、调和、反衬三要件，图案之要义也，绘画构图不可无此要义。"陈树人能作山水、花鸟，在构图中确乎能够看到他对构图三要件的理解和应用。如他的《白门杨柳》，立轴，构图自下而上，上部线条密集，下部稀疏。一只喜鹊站立在细劲的柳枝条上，画面重心稍上，似有不稳之虞。但下部左倾的柳枝条中拉出右向撇出的线条，使画面下部空间在通灵中加大了支持力度，反衬出画面上部柳枝的轻微摆动的动感。画面垂直向上的杨柳枝干，一用笔多顿挫，一用笔多流畅，一行笔短促，一行笔畅利，相互衬映，颇具反衬（对比）的效果。

（近现代）陈树人　白门杨柳

　　陈树人作画注重写生，物尽其志，轮廓结构皆能合度之外，还能深入体察时令特色。如他作《桃花带雨浓》，完全把握了江南四月间空气的潮湿和滋润特点，用湿笔写出迷蒙的桃树的老干新枝，染以花青。水面芷草则用圆润笔法从容写出，色墨凝重，水分充足。画面安详恬适，大有江南春雨时节的风韵。

（近现代）陈树人　桃花带雨浓

陈树人和高剑父、高奇峰一样，都擅长于画面背景的通染，这是以往中国传统绘画中所不多见的。他们运用这种大片渲染的形式来烘托整个画面的气氛，取得了很好的效果。

岭南派绘画在题材中也突破了当时的一般常见文人画的范畴，努力尝试描写以往绘画未曾涉及的对象。陈树人生活在广东，广东的木棉树挺拔高大，木棉花红若吐焰，这些都成为绘画的新题材。他有《岭南春色图》，以一株红棉树为前景，三只鹩哥自右上向右下穿过。树干用笔宽大，墨色清淡。木棉花瓣则以阔笔没骨法写出，从容不迫，朵朵生姿。又以加粉的淡橘红色填写空间，增加了花枝间的层次感，画面清新丰富，生机盎然。

高剑父（1879—1951），名仑，字剑父，以字行。广东番禺人。14岁时曾跟从居廉学画。两年后因父丧而辍学，寄居在伍懿庄镜香池馆，在此期间内大量临摹了伍氏家藏的绘画作品。25岁时又到澳门求学并学习西画。1906年赴日本东京求学，第二年返回广东，带上弟弟高奇峰一同赴日本求学。

在日本求学期间，高剑父也非常积极地投入到孙中山的反清革命活动中。高剑父在《我的现代画观》中说：

> 兄弟追随总理作政治革命以后，就感觉到我国艺术实有革新之必要。这 30 年来，吹起号角，摇旗呐喊起来，大声疾呼要艺术革命，欲创一种中华民国之现代绘画。几十年来，受尽种种攻击、压迫、侮辱。盖守旧之画人的传统观念，恐比帝皇之毒还要深呢！①

可见高剑父倡言的现代绘画，其动因是受到政治革命的精神影响。在他生活的那个时代，革命和民主的思潮正在流行，和政治革命相配合的，则是艺术上的革新。高剑父看得很清楚，他说：

> 可是这半个世纪以来，世界各国提倡新艺术运动不遗余力，如火如荼。这 50 年间，欧洲画坛的动荡已起了不少大变化，新之又新，变之又变。即前次之世界大战，至此次世界大战，在人类大屠杀之过程中，世界画坛之异军突起，已指不胜屈。说起来惭愧极了，难道我们的国画就神圣到千年、万年都不要变、都不能变吗？略举这 50 年间所演变之派别：马奈在 60 年前创印象派，不久即有后期印象派、表现派、立体派、超现实派、象征派、未来派、构成派、达达派、纯粹派、古典派、即物派、普罗派、野兽派、浪漫派、写实派，近更有新古典主义、新即物主义、新野兽主义、新写实主义、新印象主义，尖锐地各个对立。这不过是欧洲艺坛革命动向之轮廓罢了。欧洲以外各国艺坛之新动向、新派别，也如雨后春笋一般，不断地作新艺术运动，无有停息。②

在世界政治发生剧变的同时，艺术的革新运动层出不穷。相比之

---

① 广州美术学院岭南画派研究室编《岭南画派研究》第一辑，第 9 页。
② 同上书，第 9—10 页。

下，当时中国社会的政治变革亦十分激烈，但艺术的革新却不见征兆。到国民政府教育部在征集作品前往美国参加万国博览会时，公布的宣言提出三条范围：

> （一）要表现我国近代教育上、艺术上之进步，尤需有时代性、创造性，与世界博览会宗旨相符；（二）表示建设中之新中国，能与美国万国博览会建立明日之新世界之目标相符；（三）发扬我国之文化与艺术之精神及特点，以沟通中西学术，并促进中美两国间之文化合作。①

高剑父引用上述内容，认为"有这三条，可见教育部已注意到沟通中西、革新艺术之必要。但已觉发动太迟了！各部门之新的改造、进展又觉得太慢了！又去年苏联开第一次中苏美展，苏方来电指定不收古派画，必须有时代性与写生的现代画，亦可见外国的艺术观点了"②。因此，高剑父极力主张中国绘画要走出古派画的圈子，树立真正有时代性的现代画的形象。所谓现代画又应该是什么样子的呢？他说："新国画除保留旧国画之形样技法与精神外，更注重于气候、空气与物质之表现。"③他进一步分门别类举例说：

> **表现气候** 气候于绘画上，实占重要的位置。如画春景，令人觉得春光明媚，如在春风之中；秋景，使你会感到秋到人间，金风荡漾的季节……
>
> **表现空气** 因为宇宙间的事事物物，都在空气之中。画面上总要带些空气，尤其是远景，盖景物由近而远，都在空气层笼罩之下。写出空气不止合理，而于画面调整一些，因空气而影响到实物与色彩，整个画面就会觉得有一种仿分佛分、其中有象的神

---

① 广州美术学院岭南画派研究室编《岭南画派研究》第一辑，第10页。
② 同上。
③ 同上书，第14页。

秘的美。

**表现物质**　……故物质的表现，可补旧国画之不足，假若有以极重之笔而能表出轻松之质，或以极轻松之笔而能表出极沉重之物，那是例外的神手专技的了！

**构图**　……新国画的"构图"，是不为向来固定规矩、范围所限的，是取材于大自然的。无论古人有无这类章法，疏也可，密也可；聚也可，散也可；不争也可，不让也可；不顾盼也可，不朝揖也可；上不留天、下不留地也可；全幅填塞也可，全幅空白亦无不可。要之，"胸贮五岳，目无全牛"，宇宙间一切事事物物，任他如何错综复杂，皆可成一最新最好之章法。落花水面皆文章，不一定以传统之章法为章法，可成一非章法的章法，此之谓自我的章法。

**题款**　……不管是诗、是词、赋、歌、曲，即童谣、粤讴、新诗、语体文，凡可以抒发我的情感，于这幅画有关系的，就可以题在不碍章法的地方……若简单一点，只写你的大名也好，更不必学古人，即粤讴所谓"坏鬼术生多别字"的，一个人有一二十个名字。

**题材**　……以上的古题本甚幽雅，饶有诗意，我并不反对，且常常采用的。不过到现在是不必一定要牢守这成法……抗战画的题材，实为当前最重要的一环，应该要由这里着眼，多画一点。最好以我们最神圣的、于硝烟弹雨下以血肉作长城的复国勇士为对象，及飞机、大炮、战车、军舰，一切的新武器、堡查、防御工事等。即寻常的风景画，亦不是绝对不能掺入这材料，不一定仍要写古代衣冠，头上结一只髻，或束一条巾，手曳一枝长杖，游行或泛棹的上古之民。①

从高剑父传世的作品《白荷》看，他强调的上述新样式是得到了体

---

① 广州美术学院岭南画派研究室编《岭南画派研究》第一辑，第 14—17 页。

（近现代）高剑父　红柿小鸟

现的：画面右侧直起一盏残荷，从右侧画面外斜伸入白荷一朵，花瓣盛放已近衰败。背景一只莲蓬，左下为水面，上漂二瓣荷瓣，荡起阵阵涟漪。涟漪下方以淡墨作水中荇草，自右下向左斜上伸展，时令表现是初秋，荇草的斜向延展暗示初起的西风正吹皱一池秋水。整幅立轴充满初秋凉爽宜人的时令感。

综观高剑父提出的新国画的样式，尤其是在气候节令、空气感和新颖的题材方面，可以说都是岭南派作品的基本样式特点。他们在作画时借用各种非传统中国画工具，大片渲染画面背景，都是为了强调表现对象的气候和空气感受。至于题材，岭南派绘画更是大胆。高剑父本人就在1915年的一幅中堂上，画了一部坦克和几架飞机，题目是《天地两怪物》，表现了对新事物尝试的精神。

高剑父作品用笔奔放简括，极富质感表现。1936年所作《秋灯》，以阔笔直刷表现灯罩，干湿相趁，有很好的质感。一只秋虫伫立在罩上，气氛悲凉，显示出作者非凡的创作能力。

高奇峰（1889—1933），名

翁，字奇峰，一字行。广东番禺人。早年跟从其兄高剑父学画，后来又与之同渡日本求学。受业于日本画家田中赖璋。归国后长期致力于美术活动，先后在上海创办《真相画报》、在广州设立美学馆，本人曾受聘为岭南大学教授。

高奇峰强调学习绘画，首先要具有达人的观念。他所谓达人和传统的"通达之人"意思不同。他说：

（近现代）高剑父　火烧阿房宫

学画不是徒博时誉的，也不是聊以自娱的，当要本天下有饥与溺若己之饥与溺的怀抱，具达己达人的观念，而努力于缮性利群的绘事，阐明时代的新精神。所以我们学画除了解剖学、色素学、光学、哲学、自然学、古代的六法画学的源流应当研究外，同时更应把心理学、社会学也研究得清清楚楚，明白社会现象一切的需要，然后以真、善、美之学图比、兴、赋之画，去感格那混浊的社会，慰藉那枯燥的人生，陶淑人的性灵，使其发生高尚和平的观念。①

高奇峰提出的"达人"，实际上是能够通晓、把握时代新精神的人，

① 广州美术学院岭南画派研究室编《岭南画派研究》第一辑，第27页。

是具备心理学、社会学必要知识的新型知识分子。具体到绘画的学习，他也提醒从学者注意防止绘画倾向于哲理的弊端。过分倾向哲理，正是中国传统绘画的特点，唯因此，中国传统绘画才日益脱离大众，脱离社会现实。高奇峰主张学习不拘一家。他早年专门研习中国唐宋各家的作品，后来又学习西画写生及几何、构图等技法，有所体会和经验。他说，"乃将中国古代画的笔法、气韵、水墨、赋色、比兴、抒情、哲理、诗意，那几种艺术上最高的机件通通保留着"①，参以心意，交融渗透，又借助天然之美，万物之性，才完成绘画创作的"活意"。正因为高奇峰有达人的观念，他的作品才具有强烈的社会性和时代性。他的作品以翎毛走兽为擅长，但每幅都内含着时代的脉搏和社会的立意，如《怒狮》《啸虎》《松鹰》等都是典型之作。

　　高奇峰作品中最有特点的是以月夜、雪景为背景的烘染，技法中普遍使用撞粉、撞水法，画面清冷刚逸，生意内敛。如其《柳塘春雨》，表现的是初春时节池塘一角。以淡墨扫出柳干，寥寥数笔画出几根新枝，大片的背景与池塘水面的渲染，把江南春雨中迷蒙的气候特点表现得十分充分。一只白鹭正在向池中降下，白色的体形在冷色调的背景中显得格外洁白、概括，而画面一股冷逸之气油然而生。他所作虎、马，在造型上因为重视写生，都是生气十足，而往往赋予画面以更多的社会内容。他作《猛虎》，题诗云："莽莽风云，乾坤独啸。崛起山林，英雄写照。"画《白马》，有句："白马意闲闲，不受黄金络。安步向秋林，无心怨摇落。"完全是自己个人人品的写照。

　　岭南画派技法上的师承虽说有日本花鸟画喜作背景渲染的某些成分，但若联系到清初沈南蘋的花鸟之作已有大片墨、色渲染画面背景的实例，且沈南蘋②曾于1731年应日本之邀到日本神户地区教授绘画多年，其技法也会对日本花鸟画产生影响。是否可以说，岭南画派技法乃是沈南蘋花鸟技法在日本演绎后的一次回归呢？

---

① 广州美术学院岭南画派研究室编《岭南画派研究》第一辑，第28页。
② 沈南蘋，即沈铨，清雍正九年（1731）应日本国礼聘，携弟子郑培、高钧等到
　　日本，雍正十一年回国。

｜（近现代）高奇峰　啸虎｜　　　　　　｜（近现代）高奇峰　柳塘春雨｜

　　岭南画派的名称并不是陈树人、高剑父、高奇峰自己起的，他们最早只是自称"折中派"，意思是自己的作品风貌既有传统的因素，但更多的则有西方绘画的新观念和新技法。因此自谓折中。但折中派的名称后来却没有流行，说明这一称谓不被社会和画界认可。因为他们都是广东人，遂有岭南派的名称。

　　岭南派的绘画在当时是面貌突出的，以造型准确、设色明丽、笔法干练而具鲜明的地方区域特色，从学者很多。其中佼佼者有何香凝、黎雄才、赵少昂、胡藻斌和关山月等。

何香凝（1878—1972），香港人。她主要作为社会革命家名世，国民党左派廖仲恺先生的夫人。因自幼爱好绘画并有一定基础，被孙中山安排进入日本东京本乡女子美术学校学习。毕业后因协助孙中山和廖仲恺的革命活动，进行绘画创作的机会不多。先有其夫廖仲恺被谋杀，后又亲见局势的恶劣，她内心苦闷，才开始集中精力于绘画创作。她的题材多选取传统的松、菊、梅，新题材则是雄狮。前者画面一般都以清疏简约见长，线描文静而徐疾有致，赋色雅致而内含清峻。画雄狮则造型准确逼肖，用笔概括而富于质感表现，赋色追求真实，作品既有雄壮之气，又有力度内敛含蓄之美。

## 第三节
# 个人风格鲜明的画家

>>>

民国时期杰出的画家很多，由于历史发展的原因，有相当一部分画家在1949年前已经在画坛奠定了自己的地位，绘画艺术的主体风格已经形成。即使到1949年之后，他们的绘画风格基本上没有根本性的改变，仍然是延续着民国时期形成的路数发展，因此在理论上仍然划入到民国时期的画家之列。其次，由于社会绘画市场的原因，很多有自己风格的画家既作中国画创作，也作西洋画创作，或者在绘画创作的同时从事绘画史论的研究、教学及出版编辑工作，有的更是以后者工作为主要生活来源，绘画创作似乎是第二职业。因此本节中分述的画家，只是概分其为中国画或西洋画画家，并不意味着非此即彼的关系。

## 一、中国画家

### （一）黄宾虹
黄宾虹（1865—1955），原名质，字朴存，一作滨虹，中年更号宾

虹，又号大千。祖籍安徽歙县，出生于浙江金华。黄宾虹的父亲在金华
经商有年，小有积蓄。在黄宾虹八岁时，为他延聘了一位家庭教师。同
时他还不断购买古玩、殿版书、红木家具。经商而近儒，这本是徽商普
遍的"商业文化"特点，这却使黄宾虹自小就能接触到与绘画相类的文
化。黄宾虹 13 岁时回原籍参加县试，没被录取。但他在歙县期间第一
次见到一位街坊邻居作画，给他印象极深。成年后的黄宾虹说，那位邻
居是他的绘画启蒙者。

从他 13 岁到 20 岁，黄宾虹继续读书，绘画却是依靠自己摸索。20
岁时进入歙县的紫阳书院读书，只是规定的课程学得不尽如人意。相
反，有关乾嘉小学的知识倒令他获益匪浅，以致引起他的憧憬，甚至想
在考据学上下大功夫，做一名考据学者。黄宾虹在后来的艺术生涯中也
常常自傲于自己的鉴定眼光，虽然在当时别人并不以为然。

1904 年是黄宾虹艺术生涯发生变化的重要一年，此时他已 39 岁，
应同乡的邀约到芜湖参与办学。芜湖在当时是长江下游的一个仅次于南
京的大码头，在这里他看到一份《国粹学报》，极感兴趣。《国粹学报》
是邓实和黄节合办的刊物，他们在上海还办了一个名为"江上楼"的收
藏沙龙，常常在沙龙里观赏同好的藏品，交流心得。黄宾虹于是向《国
粹学报》投稿，引起邓实、黄节的注意。1909 年，黄宾虹带着家藏的
汪士铉钞本《曹太学传》到上海拜见邓实。邓实十分高兴，当即安排他
住在江上楼。在这里，黄宾虹结识了当时很多文化名流，自己也跻身在
上海喜爱国粹的文人圈子之内了。也在同一年，黄宾虹在江上楼认识了
苏曼殊，参加了柳亚子主持的南社首次聚会，也因此成为创始南社的
16 人之一。因为南社是反清的文化团体，受到清政府的压迫，黄宾虹
和大家一起受到了通缉。

黄宾虹是以卖画鬻印为生的艺术家，因为有小学的底子，又和邓
实、柳亚子交游，遂在收藏国粹之外又做整理、编辑出版工作。他到
上海后，首开卖画刻印的生活，邓实亲自为他写了润格，名：《宾虹草
堂画山水例》："琴条卷册，每尺二大元，篆刻石印每字洋三角。"[①] 收

---

① 逸明编著《民国艺术——市民与商业化的时代》，第 63 页。

件地点就是上海四马路国粹学报社。从1912年到1937年间，黄宾虹先后与邓实合编了十卷本的《美术丛书》，参与编辑《南社丛刻》《古学汇刊》，自编了《滨虹集古玺谱》《宾虹纪游画册》《陶玺文字合证》等。1915年，黄宾虹应康有为之聘，为《国是报》编辑。1921年到1925年，他应商务印书馆之聘，做了四年美术编辑室主任。在此前后还与人合办宙合社、艺观学会、神州国光社，也印行出版了相关画册。这使得他在收藏界、鉴定界和绘画界的声望迅速提高。吴湖帆的两个得意门生之一王季迁（另一位是徐邦达）和德国女博士孔达要编《明清画家印鉴》，吴湖帆自称"晚湖"，尊黄宾虹为"宾虹老先生"，请他给予帮助。

在这段时间，黄宾虹还到上海美术专科学校和国立暨南大学艺术系做过教师，和张善孖、张大千兄弟、马骀组织"烂漫社"。名气不断大起来，交游也不断广起来，画价也就要提高。黄宾虹在1916年修订润格已是"扇册每件二元，青绿双款加倍"，到1923年再次修订为"直幅四尺二十四元，屏幅六折，扇册每页十元"，收件地点也换为上海艺观学会。

抗日战争全面爆发前夕，黄宾虹应北平艺专之聘到了北京，此时还应北京故宫古物陈列所的邀请，参与审查故宫书画南迁和调查易培基（第一任故宫古物馆馆长）盗窃书画案。但抗日战争很快全面爆发，形势急转直下，黄宾虹就一直滞留在北京，直到抗战胜利后的1946年才回到上海。在北京的八年中，黄宾虹专事著述和绘画。据粗略统计，在这期间他创作的山水画近万幅，可见他的勤勉之状。1943年，黄宾虹第一次个人画展在上海朋友张罗下举办，展品价格是黄宾虹自己所定：山水画四尺以上每幅1000元，三尺以下每幅700元，其他作品每幅500元。按黄宾虹在北京期间请人代抄自己的文稿费用是每人每天20元来计算，这个价码尚不在最高水平。确实，在民国中期（抗日战争全面爆发前）以前，黄宾虹的绘画作品还并不被人看好，他定这个价位也还算合理。

黄宾虹注重写生，性喜旅行，所到之处都有写生草稿。在笔墨技

法上，他原来受到新安派的影响，尤其是髡残的"粗头乱服"式的风格给他启发最大。他的写生草稿一般只加勾点，并不注重皴擦。但在具体创作中却融合自己平时在现实山川和传统笔墨中的种种体会，皴法在凌乱散漫中犹见整体结构，是把"有法"寓于"无法"之中的创造，以致有所谓"乱柴枝皴"的美誉。黄宾虹的山水画在用墨上有自己的特点，墨气浑厚深沉，淋漓尽致，《夜山图》是其代表。又有以淡墨勾勒山石丘陵，再用轻墨、淡墨烘染山脉的阴阳向背的一种用墨之法。笔法草草，不求肯定，而山峦云脚间的水雾弥漫之气却充溢画面，墨色又是华滋丰润，这种风格的作品以《明妃村》为代表。

黄宾虹的"漫兴"之作亦有特色。20 世纪 30 年代作《池阳雨湖》，全用重墨勾出山峦轮廓，用淡墨勾点树木，远山用淡墨横抹数笔，笔法轻松率意而简括有致，足见他对用笔用墨的娴熟。晚年又喜在浓墨、焦墨的底上施以重彩，一般论者都以"明一而现千万"的特点誉之，应该说是他晚年欲"变法"的结果。

黄宾虹是以传统的绘画观来进行创作的，他虽然有逾万张的写生

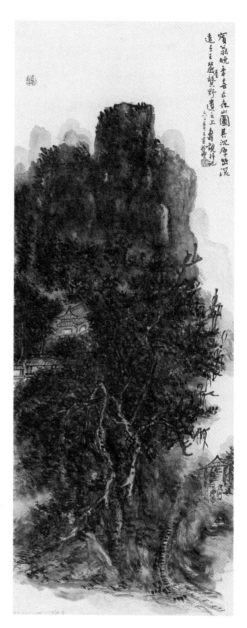

|（近现代）黄宾虹　夜山图|

稿，但他创作还是"搜尽奇峰打草稿"类型。他的山水画中有些虽然也题明某地，但其形貌并无某地特点。如他所作《阳朔山水》，数峰聚攒成一主峰，空白处以淡墨、轻墨作一直划，其意即是该地突兀而起的山峰了，与实境可谓完全不合。但其题句则十分明确："阳朔山水，范石湖以为甲天下，余留旬日图之。"所以，他所抒写的其实只是他"留旬日"中对阳朔山水的一种感受，并不在其外形似与不似。同样，他作《横江舟中所见》也是写他泛舟于横江时，夜雨初收时的内心感受而已。

如果把黄宾虹早年的作品和晚年之作做对比，会看出早年山水笔墨还有明显的刻板痕迹。现藏台北国泰美术馆有一幅他80岁（1945年）时的立轴作品，是他得意之作。画面上方题："书家飞白法，赵鸥波用之作画正所谓士习隶体得玉潭生之传矣。"细审画面，近处山石坡脚轮廓用笔干枯，线条遒劲苍茫，中景及远景用笔较湿；近景笔法简约，中景、远景则繁复有加；近景墨色清淡，赋色以浅绛而略施花青，中景、远景墨色渲染浓重，花青较多。整幅作品气格苍厚雄健，笔墨浑然交融，在中国山水画的笔墨技巧或曰中国山水画的艺术语言的表达范畴方面，达到新境界。

黄宾虹的文化修养来自"小学"（朴学），论述中国画的技法特点时遣词造句较生涩，而且自己也不加解释。如他称用笔有五法，是平、圆、留、重、变；用墨有七法，是浓、淡、破、渍、泼、焦、宿。有时会令人在如堕五里雾中之时佩服其渊博学识，也有时让有些研究者为了一个字而遍翻各类工具书，似有悟而实无所得。他授课讲解笔法，虽有部分条理清楚，但又失之呆板。如其在一幅示意笔法的图上写道：向右行者为钩，向左行者为勒。收笔谓之蚕尾，俗称笔根，起笔须锋锋有八面，无锋谓之桩，最恶习即是笔病。又写道：山石用侧锋有飞白法，旁须界限分明。他的这种私塾式的教学法，在当时很难在现实中被多数美术青年的理解。而普遍认为他对中国绘画文献的整理、编辑出版画册，从而把传统绘画普及到广大读者群中的成绩最大，绘画理论成熟早（尽管有不少如上述内容并不被人理解），而山水画则是从70岁开始才卓然成家。

（二）张大千

张大千（1899—1983），原名正权，又名蝯、爰、季爰，字大千，别号大千居士，画室"大风堂"，以字行。张大千生长在新旧艺术纷争最为激烈的时代，但他却从不参与诸如"中国画如何改良"等问题的争辩，一心埋首于艺术实践，似乎要在亲身的艺术创作中来解答这个问题。张大千出生在四川内江一个大家族内，兄弟姐妹十人，童年时曾被家庭送到寺庙中寄养，以图吉利，法名为大千，后遂以此为字。张大千的父亲本是盐商，破产后流落在街头靠拾破烂为生。母亲曾友贞有很好的女红技艺，此时就以出售描绘刺绣纹样维持家计。曾友贞有很好的家教，艺术审美能力高于其夫，对张大千幼年的文化教养显然有潜移默化的作用。

张大千少年时被家庭送到重庆读西式学堂，曾在半道上被土匪掳去。他们敬重这位中学生，强拉他入伙。张大千在胁迫下被迫落草为寇，成为这帮土匪的小师爷。约一百天后，张大千逃出山寨，即随二哥张善孖乘舟东下。先到上海，后赴日本，在京都学习染织，回国后寄寓上海。1919 年拜光绪二十九年（1903）的二甲进士曾农髯和南京两江师范学堂的李瑞清为师，学习传统绘画和书法创作。后来又因逃婚遁入松江禅定寺做和尚，三个月后被其兄善孖从庙中押出送归四川老家成婚，婚后不久再次随善孖返回上海。

张善孖以画虎有名于当时的上海书画界，张大千因其兄提携而顺利进入艺术家的圈子。1925 年，25 岁的张大千到北京举办一次个人画展，此时的他还不被北京画界看好，每幅作品卖价定在 20 元，收入有限。此时北京画家汪慎生却看出张大千笔墨功夫大有潜力，于是雇请他来仿造有很好市场的石涛、八大山人的作品，开启了张大千作伪的历史。张大千在作伪的时间里似乎也寻找到了兴奋点，这就是第一经济来源不错，画价和润金都在不断提高；第二既作伪，就要多看原作，多动笔墨，自己的传统笔墨功夫有了锻炼的机会。他临仿的作品经常被买主，有时也被以鉴赏名世的专家当作真迹高价买走。在这个过程中，张大千的画名逐渐张扬起来，但他本人作品的画价总不能超过张善孖。1933 年，张大千应南京的中央大学校长罗家伦的聘请，为该校艺术学

（近现代）张大千　国色天香图

系教授。一年后辞去。理由是：他实在不知道画画怎么教。这是他一生中唯一担任过的一次教学职务。

张大千的一生带有丰富的传奇式色彩。他在绘画上主张传统的学习模式，先从临仿入手，待在笔墨技法方面有所感受和掌握基本要领之后再读万卷书，行万里路，开辟自己的路。他没有用语言和论文的形式向社会表白自己的上述见解，因而免去因论战而耗费的时间精力，能够全身心投入到艺术学习和创作的实践之中。

张大千对传统绘画的学习是不拘于文人画的南北宗门户之见的，大凡精彩之作都在他的涉猎范围之内。而对石涛、八大山人的作品最为醉心，他临仿石涛作品达到乱真的地步，足见他对石涛理解的精深。1941年春，他受当时国民政府监察院驻甘宁青监察使严敬斋的介绍和推荐，带领长子张心智和杨宛君（杨原是北京南城游艺园鼓书艺人，1935年在北京由于非阉介绍认识）、中央大学教授孙宗慰同往敦煌。第二年，又把谢稚柳、肖建初、刘力上等人召请到敦煌，加大了对敦煌石窟艺术考察的力度。到1943年初夏，对敦煌石窟编号、登记、临摹告一段落之后才离开甘肃。在敦煌石窟史上，

张大千是第一位对它组织人力进行较大规模考察的艺术家，也是第一位对它有深入的历史评价的画家。张大千对敦煌石窟壁画的认识是把它当作真正的绘画瑰宝。一般中国画研究者喜欢大谈魏晋唐宋名迹，实际上可资引证的作品大都并非原作，而他们对敦煌壁画又不能正确理解其历史价值。只有张大千提出：所谓六朝隋唐时代的绘画原作，事实上都不存在于世。只有敦煌的壁画，上自北魏，下至宋及西夏，都有作品存世。所以要看六朝隋唐的绘画，只有从这里才能得到真实的体会。在当时强调绘画师承的环境中，他的这个见识实在高出一般画家的认识水平之上。

张大千豪爽的性格和他游离于政治之外的处世方式，以及他不以著名人物自居，主动用自己的书画艺术应酬各方的需求，都使他在生活和艺术创作实践中游刃有余，成为大动荡的社会环境中十分独特的艺术家。正如徐悲鸿在1936年的《张大千画集》序言《五百年第一人》中所说："与斯人往来，能忘此世为20世纪，上帝震怒下民酣斗厮杀之秋。"

张大千的艺术生涯在1949年前主要在国内活动，1949年后走出国门更有一番成就，其中以泼彩的样式最为著名。

张大千主张学习绘画从临摹入手，他自己就是如此。只是他主张的临摹，并不只是肤浅的形式接触，而是着重在勾勒，即以线条造型的能力训练上。他认为古代经典之作的精神常在点画的细微之处，依据是唐代人学习书法常常用双勾法，就是使学习者在点画游丝细微之处都不轻易忽略，体会作者的良苦用心。书画同源，创作亦同理。对古代名画仅仅靠鉴赏，其实还是不够，因为绘画的某些精妙之处往往是在亲自动手细细勾勒成稿之时才能体会得到，也因此能发现自己的某些未到之处。这一看法是张大千自己的经验之谈。他在敦煌临摹壁画，线条勾勒必定躬行，而赋色反而多由他人代劳。因为敦煌壁画在色彩运用上和中国画基本一致，都是平涂居多，形象和画面的体貌风神全在于线条的运用。张大千深得中国绘画的个中三昧，才能对线条的勾勒、古代作品的临摹有独到的认识。

临摹是解决基本功的训练问题，同时还有行万里路的要求。张大千

从少年时就离开家乡到重庆读书，尔后又东来江苏、上海。此后他的足迹几乎踏遍大半个中国，所到之处，无不以其独有的方式进行"搜尽奇峰打草稿"的艺术实践。特别是他与二兄张善孖往游黄山，大开眼界。当时的黄山交通十分不便，他们兄弟二人随行带着若干名开山工人，逢山开路，探幽寻胜，俨然是拓荒者的气度。此后他又二度登上黄山绝顶，每一登临，都要细细揣摩，深入体察山形体貌。所以，他的写生不但重其神，而且还重其形。黄山的景物可说是峰回路转，移步换景，不但四季有不同的韵味，就是一昼夜之间，甚至光线变化的倏忽之中也呈现着不同的风韵气势。这些丰富的景物色相的变幻特点，后来给张大千以极大的创作素材和创作灵感，究其质，也是张大千对黄山有极其深入的理解所致。张大千对黄山的体察是十分认真的，他在对黄山的写生过程中还动用了当时十分少有的摄影手段。据有关资料统计，1931年春他登黄山时携带两架照相机，亲自拍摄照片300余张，然后筛选出满意的12张，制成当时最先进的珂罗版印刷。由此可见他对创作的严肃态度。

张大千的人物、花卉也很有特色。他对民间肖像画的方式方法并不生疏，并且能适当结合西洋肖像画的明暗处理效果，在当时可以看作是对文人白描肖像画表现手法的一种尝试。张大千作花卉也有与众不同之处，首先是他相当看重《广群芳谱》在艺术创作上的价值。《广群芳谱》是清代汪灏受康熙之命，在明代王象晋《群芳谱》的基础上加以改编、刊正和增益而成的大型类书。共一百卷，分"天时""谷""桑麻""蔬""茶""花""果""木""竹""卉""药"十一谱。先释名状，次征据事实，标目为"汇考"。又收有前人有关诗文，标目为"集藻"。而制作种植诸法归集在"别录"之中。全书以文字为主。张大千重视这部书是因为他认为画花卉掌握花形并不难，难在知道花的性情，要能知道花的性情，就要从萌芽状态开始观察：抽芽、发叶、吐花的过程都不放过。长此以往，对花的观察能够从发叶子的阶段就可以看出花开出来的颜色。能够达到这个程度，才算是张大千认可的是深入到花的里层，是花的知己了。在花卉写生方面，张大千评价宋人花卉的成就最大，境

界最高，双勾的功力也不是后人所能相比的。他要求花卉的用笔要活泼，而活泼的意思不是草率，而是有活力和自然。他认为作为中国画的初学者要按部就班，循序渐进，有了写生基础才能进一步和古人印证笔墨技艺。因此写生和临摹往往须相互结合，才能达到事半功倍的效果。

张大千作画强调物理、物情、物态三者的统一结合。就花卉而言，他认为元明写意之风滥起，三者俱失，只有八大山人才是超凡入圣，能够掩盖前人的高手。但是这三者只是绘画要注意的三个方面，绘画是求美的，因此有取舍有塑造，可以弥补现实的不足，叫作"笔补造化"。如何去"补造化"？简言之是补其神韵，有神韵才是真美。所以绘画创作不拘于真形，而又充满真美，也就是在像与不像之间寻求到其天趣，也就是艺术本旨了。

张大千比较中西绘画的立足点很高，他认为作画本身并没有中西之分，从初学到最后达到的

|（近现代）张大千　潇湘夫人图|

最高境界都是一致的。所谓的差异与不同，只是在地域的、风俗习惯以至材料工具上的不同，是这些不同才使画面的表现样式不同。显然他强调的"同"，是在讲求意境、功力、技巧的本质要求方面，而不是拘泥于具体的表现技法本身。如西方绘画的初学阶段强调写生。也同时要求

临摹；而中国绘画的初学阶段则强调临摹，也同时要求写生。其目的都是要求基本技能达到相当水平，也是进行创作前的准备阶段所必须具备的条件。

张大千用自己的艺术实践印证着他的上述观点，他临仿石涛作品最多，从笔墨到书法印章无不精致。细审起来，他每作一次仿制，总是从境界感受上捕捉石涛作品的特点。先从大处掌握，再从具体笔墨上去推敲，因此临仿之作的气格、神韵都有相当充分的表现。如果要说区别，也是有的，这可能就是各人作画对材料工具的选择偏好不同所致。张大千作画喜用长锋新笔，笔路清新，墨色明洁滋润，石涛作品中常见的苍浑意味在他的临仿之作或创作之中是不够充分的。这既是时代造成作品形式风格上的差异，也是个人艺术创作习惯上的偏向不同造成的。

张大千横溢的绘画天才和过人的勤奋，在他所生活的那个时代中可以说是无人能与之相匹的。他不但精于花卉、人物（肖像）、山水的传统题材创作，甚至在他从敦煌回到上海后，还用敦煌笔法画过时装大美人的题材，于此可体会到他内在的活泼思动的天性。张大千的作品在客观上展示了中国传统绘画在艺术上的价值丝毫不逊于西洋绘画，在艺术的本质追求方面，甚至可以说已远远走在了当时国内西画家们的绘画思想和绘画实践的前头。这是张大千在民国时期绘画史上的突出贡献。

### （三）齐白石

齐白石（1863—1957），小名阿芝，名璜，字渭清，号濒生，别号白石山人，寄萍堂主人、杏子坞老民、借山馆主人等。湖南湘潭人。齐白石出生的时候，家里仅以一亩多水田为生。他的外祖父在当地开蒙馆，因此，齐白石在8岁时还能到外祖父的私塾里读书。只读了一年，因为家中经济困顿，只得辍学回家去侍弄庄稼。在16岁时跟从一位本家木工学大木作，后来又向白石铺一带有名的雕花木匠周之美学雕花细木手艺。中国木工历来有大木、小木、细木、圆木之分，雕花属细木是需要自出图样，自己雕琢的。可以说，齐白石接触艺术是从雕花细木工开始的。20岁时，齐白石到一位客户家做细木活时，看到一部乾隆版五彩套印《芥子园画传》，虽然已有残损，但还是使齐白石非常兴奋。

他用了半年时间把它全部拷贝到透明油纸上，这可以看作是他接触绘画的开始。

此后齐白石不但做细木，间或也做一名乡间画师，逢年过节可以把临摹的门神卖掉，贴补家用。到他 27 岁左右，又拜同乡画师萧芗陔为师，专门学习写真。不久又拜擅长工笔花鸟画的胡沁园、陈少蕃为师。在这期间，只有写真一门能切实改善家庭经济状况，因为乡下镇上凡死了人，都要请画像师当场为逝者描画遗容，润笔费每次有二两银子之多。他后来又琢磨出一种工整精致的画法，专门表现画像纱衣内层的花纹，酬劳四两银子。经济情况的改善，为齐白石创造了进一步学习的条件，不久他又结识当地名流王湘绮，有更多机会观摩古人名作，进行诗文创作练习。尽管这些文人在当时文坛上并不是一流人物，但对于一个普通雕花木匠的齐白石来说，毕竟使他感受到传统文人的文化气息。

1902 年，齐白石年 40 岁，开始离家出游。此次出游的目的一是结交朋友，二是到大城市北京挣钱。挣钱目标定在白银三千两，然后回老家买田置屋养老。齐白石为了达到这个目的做了充分准备，他事先准备好自己刻的印章，来到西安，经同乡引见拜访了当时在陕西省甚有势力的樊樊山。樊樊山收下齐白石为自己刻的印章，也送给他白银 50 两为润资，然后为他亲笔写了一张到北京需用的刻印润格："常用名印，每字三金。石广以汉尺为度，石大照加。石小二分，字若黍粒，每字十金。"[1] 齐白石怀揣这张名流写的润格到了北京开始刻印生涯。结果不到半年，积累的银钱已经足够了。于是取道天津，乘水路到上海，溯江直上至汉口，再回到湘潭，买了田盖了屋又种了树。1912 年他把剩余积蓄分给三个儿子，似乎准备就此平淡度晚年了。可是时局总在混乱，在家不得安宁。无奈之下，他终于在 1917 年又来到北京，再次在琉璃厂南纸店挂起代客治印的润格表以谋生。

这次齐白石时来运转了。本来齐白石是孤身一人，无故旧，无师友，又不善交际，寡言少语，很受同行轻视。他第一次到北京时，只要

---

[1] 逸明编著《民国艺术——市民与商业化的时代》，第 57 页。

把银子赚够了数，就立即打道回府，没有什么留恋。这一次挂牌出去本出于无奈，可是润格表和附在上面的范印却被来琉璃厂游逛的陈师曾看到了。陈师曾慧眼识人，很快和齐白石相见。而齐白石年长陈12岁，却虚心听取陈给他的许多忠告和建议，主要是鼓励他大胆发挥自己的独特之处，绝去依傍之类的内容。齐白石自此常主动上门求教，陈师曾以自己的地位和影响把齐白石介绍给当时北京画坛的几位大佬，如陈半丁、姚茫父、王梦白等人，齐白石从此跻身于画坛名流圈中。

陈师曾是一位有艺术责任心的君子。1922年陈师曾要到日本办书画展览，他决定把齐白石的作品和自己的作品同时展出，结果大获成功。陈师曾从日本回来后非常高兴地告诉齐白石，他的作品全部卖出，最少价格每幅100银币，二尺的山水则卖到250银币。在日本买画的除了日本人外，还有法国人，陈师曾和齐白石的作品则由法国人带到巴黎，参加巴黎艺术展览会。于是凡到北京琉璃厂选购书画的日本人都知道有一位齐白石，连欧洲来的游客也要寻找齐白石。而陈师曾在1923年，即在日本办完展览的第二年就不幸逝世，所以从外国人了解的情况看，中国传统绘画的代表人物就非齐白石莫属。

齐白石的画名既起，琉璃厂的画商们就要围着他转，齐白石不失时机调整润格："用棉料之纸，半生宣纸，他纸厚板不画。山水、人物、工细草虫、写意虫鸟皆不画。指名图绘，久已拒绝。花卉条幅，二尺10元，三尺15元，四尺20元，以上一尺宽。刻印：每字4元。石有裂纹，动刀破裂不赔偿。随润加二。无论何人，润金先收。"[1]这个价位在当时也还不是最高的。

齐白石后来又先后受到林风眠和徐悲鸿的礼遇，在他们主持的学校任教。1937年日军占领天津、北京，齐白石受到极大刺激，他在《自述》中说："那时所受的刺激，简直是无法形容。我下定决心，从此闭门家居，不与外界接触。艺术学院和京华美术专门学校两处的教课，都辞去不干了。"[2]后来为了摆脱纠缠，先后在大门贴上不少纸条，先写的

---

① 逸明编著《民国艺术——市民与商业化的时代》，第59页。
② 齐白石《白石老人自述》，山东画报出版社，2000年7月版，第194页。

是："白石老人心病复作，停止见客。""若关作画刻印，请由南纸店接办。"后来又加贴一张，写："画不卖与官家，窃恐不祥。"①另作告白一纸，写："中外官长，要买白石之画者，用代表人可矣，不必亲驾到门。从来官不入民家，官入民家，主人不利。谨此告知，恕不接见。"还声明："绝止减画价，绝止吃饭馆，绝止照相。"加小注："吾年八十矣，尺纸六元，每元加二角。"②

齐白石寓居北京期间，以一介民间画师身份谋生，作品没有当时习见的柔靡风貌。主要原因是他本是湖南偏僻之地的工匠，而"四王"末流的流弊影响最大在江浙和北京地区。齐白石生在湖南穷乡僻壤，未能和江浙一流收藏家、鉴赏家、画家结识；但他生在长江中游的内地，也没有沾染"四王"末流的习气。他自述喜欢八大山人的冷峭风格，因此下笔运墨大都率意为之，这就使他的作品在气魄格调上和同时一般卖画的社会画师作品有所不同。当然，这种不同只有真正懂得艺术的人才能体察出来。诚如齐白石自己所说：

> 我那时的画，学的是八大山人冷逸的一路，不为北京人所喜爱，除了陈师曾以外，懂得我画的人，简直是绝无仅有。我的润格，一个扇面，定价银币两元，比同时一般画家的价码，便宜一半，尚且很少来问津，生涯落寞得很。③

陈师曾在众多的民间画师中能够挑出齐白石，是看到他有"不入俗"的特点，所以才专门去拜访他。而拜访的目的并非是慕其已有的成就。事实上，陈师曾是当时名流，艺术圈的上层人物，而齐白石不过是市场鬻画的一名画师。陈师曾拜访他是看到他独具潜在的发展能力，劝导他在艺术上另辟蹊径，就是齐白石所说："师曾劝我自出新意，变通办法。"④于是才有他后来的新面貌。

---

① 齐白石《白石老人自述》，山东画报出版社，2000 年 7 月版，第 198 页。
② 同上。
③ 同上书，第 116 页。
④ 同上书，第 117 页。

齐白石的作品风格是天真烂漫的，自然不造作。因此之故，一般论者都以文人画目之。因为齐白石十分倾慕吴昌硕，写意花卉的风格与吴昌硕之作也确有不相悖的地方。他曾为易蔚儒画了一把团扇，给林琴南看到，赞赏之余，说了句"南吴北齐，可以媲美"。齐白石很高兴，说："他把吴昌硕跟我相比，我们的笔路，倒是有些相同的。"[1] 因此有人甚至认为，齐白石其实也应放入海派画家的队列中，虽然他身在北京。

从历史上说，文人画的概念并不是只有文人画的画才是文人画。到明代以后，很多工匠自觉以文人的审美趣味为标准，而艺术本身的特点也要求作者的文化修养要不断提升。所以工匠自己也往往需要向文人学习求教，以期在文化品位上得到升华。明代仇英就是一个典型例子。他本人是一个工匠，而长期与一流文人交往，作品的文人画气息越来越浓。况且文人的范畴是相当宽泛的，文人画的趣味标准和内涵也是不断丰富和转移的。清初"四王"和常州派是所谓正统的文人画，但也不能

〔近现代〕齐白石　牵牛竹鸡图

民国绘画艺术史

① 齐白石《白石老人自述》，第118页。

以此为唯一标准，否定石涛、石谿和扬州八怪的作品就不是文人画。对于齐白石而言，他在绘画上远的推崇徐青藤、八大山人，近的推崇吴昌硕。应该说，他的取舍偏向在"大写意"一路，当然不能因此就否定他的文人画的创作倾向。而陈师曾看重齐白石，细审起来，其实也是因为他在路数上取徐青藤、八大山人以至吴昌硕。在文人画本身，这一路风格虽不具正统地位，但却是活力十足，最适合抒发广大的平民知识分子的惆怅心绪。齐白石是一名画师，已经脱离了他自己家庭固有职业，就社会职业来说，他是自由职业者。他的艺术观念是偏尚徐青藤、八大山人，而经济观念却不得不面对现实，按质论价，也要随行就市。所以在他未曾变法之前，画价有限，就是名气鹊起之后，开价也并非漫天飙升。综此观之，齐白石是一名全身心贯注在他自己的绘画创作之中的画家，除了绘画和润格之外，他并不在意于被人冷落。特别是对当时沸沸扬扬的新文化、旧国粹、西洋画的古典主义、印象派、后印象派一概不感兴趣。他个人的文化背景与这些实在相去甚远，也无缘对此发生兴趣。他有的只是传统伦理道德教育上的"大事不糊涂"，所以在抗日战争期间，他身居沦陷的北京城里，却也知道"画不卖与官家"的道理。

　　齐白石在艺术上先后得到陈师曾、林风眠、徐悲鸿的帮助。陈、林、徐三位是正直的艺术家，他们当时的社会地位都可以说居于画坛的上层。陈师曾逝世后，齐白石的印章、绘画又受到一些文化人的排斥，徐悲鸿及时而出，再次肯定齐白石的艺术。在这期间，齐白石本人也深知自己在艺术修养上比陈师曾、徐悲鸿都有欠足之处，在艺术创作方面能够虚心听取他们两位的指导意见。经过不懈的努力，最终才能使自己的绘画艺术逐步发展，形成自己的个人风格。

　　齐白石的绘画以花鸟为擅长，选材上继承了扬州八怪中李鱓等人的多取平民生活内容的传统，诸如大白菜、红辣椒、玉米、南瓜、芋头、春笋、荸荠、莲蓬、蝴蝶、河虾、蜻蜓诸物。他在《稻草小鸡》一画中自题：余日来所画皆少时亲手所为、亲目所见之物，自笑大翻案。这个"大翻案"其实是翻正统、文人画题材之案。就扬州八怪的题材传统说，又是更进一步的发展。这种发展还表现在作者对题材的重新认识。他画

今日来所画皆少时亲手所为亲目所见之物自咲火齐陈篆白石山翁并记

(近现代)齐白石　稻草小鸡图

《翠鸟》图的题句说：从来画翠鸟者皆画鱼，余独画虾，虾不浮，翠鸟奈何？画白菜，题句说：牡丹为花中之王，荔枝为果中之先，独不论白菜为菜之王，何也？画稻粟的题句是：借山吟馆主齐白石居白梅祠屋时，墙角种粟当作花看。这种对题材的新感受，和扬州八怪的李鱓画农家土墙头紫荆花的体会是不同的。后者是"寻春"而至田野之家，见此花植于茅舍土墙头上顿觉清新才有所创作。而齐白石则自列于田野土墙头人家之属，带有更多更自然的民间素朴的感情，因此对农家常见的题材才有由衷的喜悦，而不是多少带有一点文人猎奇眼光的惊喜。实事求是地说，齐白石始终是以一名社会画师的身份，带有浓厚的民间艺术家的心态，努力向文人画家靠拢的艺术家，这是从他个人的绘画心理状态方面而言。但从其绘画作品本身说，却已经是新的社会环境下文人画的代表样式之一。这情况很有点像宋代的惠崇，其本人在当时并不属于文人士夫之列，但其绘画却颇能受到苏轼这样的一流文人的推赏。齐白石终其一生都不能看作是文人学者之流，却毫无疑义的是一流的大画家，甚至可以说是开一代花鸟画之样式的大师。

齐白石的花鸟画在艺术样式上最

大特色是工写结合，他常以大写意的笔墨作花卉果蔬，而附以工整细致的昆虫。由于他对草虫观察得精细入微，描写也分外细致精确。诸如蜻蜓翅膀上的脉络、蚱蜢、螳螂腿上的倒刺，都历历可辨，一一可数。这种描绘手法的粗与细的大反差对比强烈，使作品给人以生机勃勃的生活感受。齐白石创作的题材有很多已经升华为一种程式。程式本身是艺术技巧娴熟到一定程度时的必然结果，是对对象艺术表现过程以及造型样式的一种规范，通过这种规范能够塑造出相同格调、节奏、韵味的形象。譬如徐悲鸿的水墨马、潘天寿的水墨秃鹫，都有很强的程式性。齐白石所画题材程式性最强的是虾和雏鸡。以虾为例，他画虾，对虾的躯干节数默记在心，利用手中毛笔水分和墨色的不同比例及不同腕力，横向轻压落纸作虾躯干，墨色清淡。再以浓墨点头壳、点双目，勾须、钳。在勾勒时充分运用了不同浓淡干湿的笔

（近现代）齐白石　虾

法，形成墨色和线条的对比变化效果，使虾的艺术审美范围从其动态造型的样式，又拓展到滋润明洁的墨色、干涩流畅的线条所赋予画面的独有韵味之中，这也是他的作品在这个时代之所以别具魅力的重要因素之一。

齐白石在 1919 年作《山水》(洞庭君山)、1902 年的《借山图册》、1928 年的《柳桥独步》、1938 年的《夕照归牛图》、1932 年的《牧童纸

（近现代）齐白石　牧童纸鸢

鸢》等，都显示出作者简拙的意趣，这种意趣更由画面中跃动活泼的线条透露了一种难得的童心。这份童心不因年龄增长而消失，反而处处都有表现。

齐白石早年所作人物甚为工整，有仕女传世，从人物开相到衣褶都可见有不凡的基本功力。尤其从人物裙、袖的线描中体现出那种骨力内敛的力度，其实已经高出当时一般画师之上了。画面右上题诗一首，云：

　　　　　十里香风小洞天，尘情不断薛涛笺。
　　　　　锦茵无复乌龙妒，珠箔空劳玉兔圆。
　　　　　两个命乖比翼鸟，一双苦心并蒂莲。
　　　　　相思莫共花先尽，早有秋风上鬓边。

书法结体尚有馆阁体的风貌而更显质朴，诗句亦通俗平易，显现出这位画家起自平民的文化背景。

1935年，陈师曾的遗孀和儿子陈封雄带着一幅陈散原（陈师曾之父）的照片来找齐白石，请他依此照画一张陈散原像。其时齐白石已73岁，据说他戴了两副老花镜，用了两个月的时间画完，并题字"散原先生像，乙亥十二月时同客旧京　璜"。从这幅工笔赋彩的肖像画里，可以看出他早年的写真技巧。他用淡墨先轻勾面部，淡墨渲染五官结构凹凸，再敷以色彩，并覆盖所有淡墨线条。用白粉勾写头发与胡须，淡墨轻染发根，再用白粉挑出若干发、须。人物形象是以没骨的形式表现的，上半身长衫则以简括线条勾勒而成。人物紧抿双唇，双目上眺，似思考，似疑虑，给人以深刻的印象。

齐白石的艺术构思是很巧妙而精彩的，可作一证明的有他作于1927年的《发财图》。此画以算盘为题材斜置画面，用重墨随意勾出算盘的木边，用淡墨轻扫渲染，用浓墨画算珠，散散落落，上档有缺一珠的，下档也有只剩四粒算珠的珠竿，笔法都是中锋行笔，干枯相间，自呈一种韵味。作长篇题跋云：

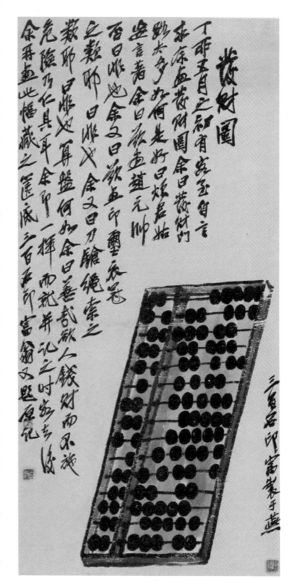

（近现代）齐白石　发财图

丁卯五月之初有客至，自言求余画发财图。余曰：发财门路
太多，如何是好？曰：烦君姑妄言著。余曰：欲画赵元帅否？曰：
非也。余又曰：欲画印玺衣冠之类耶？曰：非也。余又曰：刀枪
绳索之类耶？曰：非也，算盘何如？余曰：善哉！欲人钱财而不
施危险，乃仁具耳。余即一挥而就并记之。时客去后，余再画此
幅藏之筐底。

这一构思实则含有对世俗金钱欲望的讥讽，赋算盘以"仁具"之
名，不论是出自作者的认识，还是借物喻讽，其构思之巧妙足以令人掩
卷沉思其内在的哲学含意了。

### （四）潘天寿

潘天寿（1897—1971），原名天授，后作天寿，字大颐，号雷婆头
峰寿者、懒头陀、阿寿、心阿兰若主持、大颐等。浙江宁海人。1910
年，在宁海县国民小学读书时期就喜爱书画，临写字帖，临摹《芥子园
画谱》。1915年高小毕业后，考入浙江省立第一师范。潘天寿家境贫寒，
当时师范系统全部为官费，潘天寿因此免去因经济窘迫而失学的困境。
并且，在这所学校里任教的有刚从日本留学回来并精于书法、篆刻的经
亨颐和杰出艺术教育家李叔同、姜丹书。他们都是潘天寿在绘画史论研
究与绘画实践方面的启蒙者。1920年潘天寿毕业后回到家乡，在宁海
正学小学任教。自此至1923年，他在教学之余独自临摹民间收藏的古
书画并研究中国画史画论，也开始创作尺幅甚大的作品。此时又经朋友
的推介，来到上海，先在上海女子职业学校教书，半年后应聘到上海美
专教授中国画史和中国画。于此可见，潘天寿没有外出留学的背景，但
他始终坚持绘画史论的研究和绘画实践，以至受聘于上海美专也同样兼
职史论和实践课程。两年后完成《中国绘画史》的写作，并于1926年
在上海出版。1928年杭州国立西湖艺术院创立，潘天寿又应聘到该院
任教，第二年被派往日本考察美术教育。到1935年，他修订《中国绘
画史》重新出版，并被列为大学丛书之一。抗日战争爆发，他随校内
迁。1940年任国立艺专教务长和代理校长。1942年至1943年任东南联
合大学、暨南大学、英士大学教授。1944年任国立艺专校长兼国画系

主任。至 1947 年获准辞去校长职，得以专心致力于教学和研究、创作活动。①

潘天寿在上海期间，吴昌硕的名声如日中天，自然对潘天寿有巨大的吸引力。他以晚辈身份常常向吴昌硕请教写意绘画的技艺。很自然地，他的花鸟画师承一路就从吴昌硕始，而进入上溯八大山人和徐渭的系统上。

潘天寿在作画题材的选择上很早就显出自己的独有倾向，诸如巨岩松柏、牛马鹰鹫都是他常常选中的对象。在艺术表现风格上，和陈之佛工笔花鸟画追求的静净格调正相反，他以擅长粗放简疏的笔致、"一味霸悍"的气度见长。

潘天寿的创作态度是给自己在构图上出难题，构图因此以险、绝取胜，所谓在险处求平稳，达到"绝处逢生"的效果。如其 20 世纪 30 年代的作品《秋高清赏》条幅，画面左侧大半部分是高身陶花盆，占据画面三分之二，下端折枝二朵秋菊和二条小竹枝，形成"高下相倾"的意匠，画面似满而实虚。1931 年作《晓霞凝露艳繁枝》斗方，左侧直立花枝紧靠纸边，从左侧画外向左上斜出一老干，映衬左下斜上的一株花枝。题款位于右侧，和左侧枯笔重墨的枝干恰为均衡之势。又如 1948 年为佳秋先生画扇面，扇面正中三分之二用大笔淡墨横扫一片大荷叶，叶右侧后逸出一根荷杆，淡墨勾勒大花瓣，重墨点蕊。右下角用重墨作芰叶三四片，在淡墨荷叶上用浓墨题诗句云：妙香清入髓，凉月淡成秋。画面虽然大部为一大片荷叶占据，但并不觉其满，荷花虽以粗笔挥写，但尤见其清秀，实在是大手笔的佳构。

潘天寿还擅于把局部景物放大成特写，用浓墨重笔出之。如 1948 年作《烟雨蛙声》，画面自右向左一块石头，几乎占满画面五分之四，右上方有松竹纷披压下，左上石顶部一趴伏的青蛙。按青蛙身躯的比例看，这块石头也不过大于青蛙十倍而已，但因满占画面，反倒给人以巨石大岩的错觉。也正因为石头占据画面过大，画面中心留出大片空白，

① 参见王靖宪、李蒂编《潘天寿书画集》(下)，人民美术出版社，1997 年 8 月版，第 9—16 页。

|（近现代）潘天寿　烟雨蛙声|

他惯用的手法是散落若干淡墨大点，以作空间布白的调剂，再在淡墨点上以重墨、浓墨有选择略加点化，起到浓淡的变化节奏作用。在上方浓荫遮盖下，用凝重笔法题款，云："一天烟雨苍茫里，两部仍喧鼓吹声。"相类的构图还有同年创作的《鸡石图》，共同的特点是先用淡墨线条在纸上勾出巨石轮廓，尽量压缩空间，然后在空白处，也就是石块上惨淡经营。或从画面外"打"入一两疏枝竹叶，或在石隙中蔓生一窝野草，交错浓淡大墨点的苔点，或聚合或零散，洋洋洒洒，联成一气。凡石，皆以淡墨以折带皴法破其整体，线条方折又不失飘逸，简约坚凝，灵气自动，可谓"置之死地而后生"。

同年又有《八哥》《松鹰》两条幅。前者两只八哥用浓墨挥写；后者松用浓墨，鹰却用淡墨渲染躯体，重墨勾勒头部。两图山石均用淡墨、轻墨作轮廓，浓墨作苔点，洋洋洒洒、斑驳陆离。画面悲凉的气息和鸟禽造型的谲怪都大有八大山人的遗韵。齐白石客居京华时自述所作绘画学的是八大山人冷逸的路子，但细审他当时的作品，不论花鸟，还是山水，笔法都较八大山人为平实，尤其是设色明洁，整个画面亮而清爽。至于和八大山人线条的起伏转折、墨色的华滋苍朴则相去甚远。他的画面在境界上是朴素天真，较八大山人的冷逸实在是温和自然得多了。而潘天寿则对八大山人在笔墨形式上有更深的体会，笔法多变，但

〔近现代〕潘天寿　指墨八哥

〔近现代〕潘天寿　松鹰图

较八大山人要硬折多一些，用浓墨、重墨多一些，置陈布局较八大山人为繁复。所以画面境界更近于八大的冷逸而趋向冷峭险峻，没有八大的含蓄，却多直露的锐气。因而可以说，齐白石自述走八大山人的冷逸一路，可是实际上却接近吴昌硕的天真烂漫、大朴不雕的风格；潘天寿与吴昌硕相交经年，同样敬佩吴昌硕的绘画才能，但作品却更近八大山人的冷逸气度。

潘天寿的早期山水笔法粗放，如 1920 年的《晚山闲打一疏钟》《疏林寒鸦》，重墨粗笔，或干或枯，纵横挥写，自有一番苍凉的意味。从

30年代开始其笔路有大变化，山石喜用折带皴，石体坚硬，层叠相聚。如1930年的《观瀑图》条幅，自下至上，山势累叠，全以浓墨、重墨写出。山间松木杂树，笔路盘折如铁，山脉沿轮廓线略作浓墨大点。画面自中部而下繁密紧塞，上部一簇山头冒出一线飞瀑，使画面中上方顿作开朗，可谓是以密衬疏的手法。

1932年的《甬江口炮台》则一反浓重的渲染。画面主体以重墨勾写一座石山，山巅左侧矗立瞭望高塔一座，山巅右侧以淡墨、轻墨横写波浪，线条大起大伏，墨色轻、淡渗化，以示海涛汹涌之状。这幅画是他对年轻时远离家乡赴上海途中所见的忆写，题款云："甬江至镇海出口口外峻山乱岛，特具形势，清末置炮台焉。予自缑城来沪，必由舟山群岛而经是处。登船楼负手远眺，知我神州之一山一水浩荡险峻真不可一世也。"[①] 作品风貌是清俊而坚凝的，笔法娴熟率意，十分轻松。山体浓墨大点再次表现了作者最擅长之处：即用此种点法调节画面的重心，和力度节奏的均衡。

相近风格的作品还有1945年作的《山水》，有题诗句曰："感事哀时意未安，临风无奈久盘桓，一声鸿雁中天落，秋与江涛天外看。"[②] 画面为斗方构图，用横平直下的重墨干枯笔法勾出山脉，横亘画面中间。山下疏林一片，斜倚相聚，各自独立。右侧山体用碎石堆砌，中间隐现一山道，山道掩映处可见聚落屋顶相拥，和一城寨相望。远处用浓墨蘸淡墨，湿笔横写对岸丘陵。全图亦无渲染，笔墨简省。甚至山脉中也不见常用的浓墨大点，在原来常用点苔处理节奏重心的地方，此幅安排三个古装人物，伫立山巅作眺望对岸之状。人物勾写全以淡墨出之，线条流畅简洁，显然是作者精心之处。

笔墨更为简省的山水作品还有一幅，题句云："书家每以险绝为奇，画家亦以险绝为奇。此意唯颜鲁公、石涛和尚得之。近人眼目多为赵吴兴、王虞山所障矣。"[③] 画面下部用粗笔重墨横侧描写山峦二重，上部则

---

① 王靖宪、李蒂编《潘天寿书画集》上，第36页。
② 同上书，第59页。
③ 同上书，第61页。

中锋浓墨破淡勾方平山峰二重。山下屋舍八家，左五右三，皆草率而成。树木则枝干均向上，亦干亦叶，不求甚解。布局呈"之"字形，以和下部树屋沟通。他自诩此作与颜鲁公、石涛之"险绝"均灵犀在心，亦可见他对颜真卿、石涛的艺术特征的理解。

以山水题材言，潘天寿的主体风格之作还不是运笔简约的一路，而应该是浓墨大笔，曲折似铁，山石树木起伏突兀，以险绝见长的路数。就像 1944 年的《观瀑图》《山斋晤谈图》，1948 年的《看山终日行》一类的作品。或以山涧飞瀑横空而来，或以长松枯木直冲云天，或以巨石平岩横亘画面。然后再以杂树点缀，隐约转折；或衬以淡墨疏篱，散漫芭蕉；或使折带皴紧聚一角，透露山泉消息。一一化险为夷，出奇险于平稳。

潘天寿又擅指墨之作，用掌代笔作大团墨气渲染和涂写，以指甲代笔勾勒线条。如 1932 年的指墨《鹭》，主体大鹭用重墨涂抹，辅助一鹭用淡墨处理，浓淡相映，墨气酣畅。鹭头部喙、目等处用指甲勾勒淡墨出之，线条亦顿亦畅，坚挺甚于笔毫之作。又有指墨《读经僧》作于 1948 年，横构图，右侧一披大氅之罗汉状僧人，左侧经书一本。僧人头背相连，面部轮廓线条以指运墨勾出，含蓄凝练，率意十足，和以掌运墨大幅挥写的重墨大氅相映成趣。足见作者对各种艺术语言探索的深度和力度。

如前所述，潘天寿绘画创作的审美重心是放在"险绝"一路，故而

|（近现代）潘天寿　读经僧|

要绝去含蓄平淡、温润天真的情调。这当然与他的个人性情兴致有关，也可以认为，这种险绝的艺术风格追求贯穿在他一生的艺术创作生涯之中。吴昌硕在看了他早年山水作品之后，写下《读潘阿寿山水幛子》，其中有两句是："只恐荆棘丛中行太速，一跌须防堕深谷。"[1] 吴昌硕在绘画创作上并不是故步自封的保守型人物，他在潘天寿作品中看出他那股离经叛道的精神实在太强烈了，所以才有此一句友情提醒。也许，正因为吴昌硕深知这股对"险绝"境界追求的锐气势不可当，才婉拒了潘天寿的拜师请为入室弟子的请求。

潘天寿的创作风格在民国时期已经崭露头角，和与之同时代的前辈吴昌硕、齐白石相较，风格截然有异。比起他追慕的八大山人、徐青藤也更为泼辣，笔锋直露，墨色浓重酣畅，显得霸气逼人。究其原因，除了上述之外，他长期生活的浙江，明代就有戴进、吴伟、张路的浙派见重于画坛。浙派的笔墨师承是南宋的马远、夏圭，马、夏两人在当时也是生活在浙江杭州的画院画家，影响甚大。试看潘天寿所画松，松针呈辐射状结构，枝干屈曲如盘铁，即是从马远处得来，只是笔力更为坚凝挺拔，用墨更显深沉厚重。潘天寿又擅大片的赭石渲染，则是脱出浙派和马、夏的窠臼，明显吸收了元代黄公望浅绛山水的滋养。总之，如果仅仅从一般惯用的笔墨师承的推究方式分析，可说是潘天寿广学各家，对浙江本地的先贤又有潜在的艺术欣赏，能够出入各家，自成一体。这里既有地区历史性的区域文化背景因素，又有他个人审美趣味的追求和努力，两者相得益彰。在他个人艺术生涯进程中，前者作为辅助性的潜在人文精神的滋养，后者则是勇于实践、独立思考、锐意进取的创作主体，最终树起了个性鲜明的艺术大旗。

（五）傅抱石

傅抱石（1904—1965），原名长生、瑞麟。江西南昌人，祖籍江西新喻县（现新余市）。傅抱石家境贫寒，父亲是从农村来到南昌城，以修补雨伞为业的小手艺人。他在亲友资助下让傅抱石读完小学。民国时期，师范系统的学校为全免费就读还提供膳食，吸引了大批出身平民

① 《潘天寿文集》，人民美术出版社，1983 年 6 月版，第 202 页。

的年轻人报考师范。傅抱石也不例外，报考并被录取在江西南昌第一师范学校。在校期间，他勤奋学习，于 1926 年毕业。因为各科成绩优良，尤以绘画成绩突出被留校，聘为美术教师。自此他边教书边研习绘画史、绘画理论，也进行写生创作的探索。1933 年，他已经有作品得到徐悲鸿的欣赏，徐悲鸿利用自己的社会知名度，找机会向江西省政府推荐傅抱石。1933 年，他因此获得江西省公费派往日本留学的资格，进入日本帝国美术学校研究部，学习专业是东方美术史和工艺图案及雕刻。1935 年学成回国，仍然由徐悲鸿推荐到南京中央大学艺术学系任教，教授课程是美术史。终其在学校任教的所有时间，美术史都是他主讲的科目，并不曾教过技法课。

抗日战争爆发后，他在教职之外，又应郭沫若之邀，进入国民党军委政治部第三厅，在郭沫若领导下从事抗日宣传工作。当第三厅因战事之故离开武汉后，他来到了重庆，在郊区歌乐山金刚坡定居，一面从事教学，一面继续在中国画创作上作不懈探索。抗日战争胜利后，他随校迁回南京，仍以教职为业。

傅抱石在民国时期画家群中属于年轻一辈，但他的基本风格却早在抗日期间已经形成。其标志是他在 1942 年举办的《壬午画展》上，以特有的绘画形式向社会展现了自己的风格，在当时抗日大后方的重庆引起一次轰动。

傅抱石在教授中国绘画史的历程中，对晋代顾恺之和清代石涛研究最努力，下的功夫也最大。因此，他对传世的顾恺之作品和石涛作品烂熟于心。对前者，他潜心观摩《女史箴图》，对顾恺之仕女造型和线描样式细细体会，同时对唐代张彦远在《历代名画记》中记载的顾恺之文论作长期深入研究，并在此基础上作《画云台山记图》卷。

（近现代）傅抱石　画云台山记

《画云台山记》见载于《历代名画记》卷五，是顾恺之叙述画云台山的文字稿（该图是否完成，史无记载，亦无流传，因此很可能只是顾恺之对他要画的内容所作的文字上的说明）。主要内容表现张天师和诸弟子在云台山修炼道术的情况，原文有句子点明此情节。

> 画丹崖临涧上，当使赫巇隆崇，画险绝之势。天师坐其上，合所坐石及荫。宜砀中桃旁生石间。画天师，瘦形而神气远，据砀指桃，回面谓弟子。弟子中，有二人临下，到身大怖，流汗失色。作王良，穆然坐，答问，而超升神爽精诣，俯眄桃树。又别作王、赵，趋一人，隐西壁倾岩，余见衣裾；一人全见室中，使轻妙泠然。①

顾恺之原文因有错舛，语意有些不甚明了，这是治史者关注的历史悬案之一。傅抱石治史，与其他治史者不同之处在于，深究和推敲其字句外，还依原文试作图，以此揣测顾恺之的构思和构图，这也是他治史的高明之处。如果说以往只在章句训诂上作书本转抄，互相引证的研究属于传统学术研究的范畴，那么在文字引证之外，再依文作图，颇有点类似实验室数据的查验核对形式，作图以证文的研究就应该属于现代学术研究的方法了。傅抱石在中国绘画史论的研究中参以绘图创作互为印证的治学方式，后来似乎被治史者淡忘了，但其开创了把中国绘画史研究纳入现代学术研究范畴的开拓性意义是客观存在的，不论后来研究画史者有没有意识到。

傅抱石作于1941年的《画云台山记图》卷，南京博物馆藏。该图依据顾恺之文章进行构图，但山石树木的表现样式已经完全是他自己的创造，这和他在后来如1944年创作的《巴山夜雨》等一系列山水之作一样，均有笔法轻松潇洒、墨色空蒙明洁的特色。从具体技法上说，首先是傅抱石在用纸上和一般画家不同，他多选用四川土纸，纸筋较强，有一定韧性而类于皮纸。作画用笔喜选破笔，或用笔根在纸上揉擦拉

---

① 于安澜编《画史丛书》第一册，第71页。

写，使笔锋散开，有论者谓之"散笔"。由于他作画习惯一人单独进行，很少有人能在场目睹作画全过程，因而后之论者大都据画而说。

一般而言，他的画法是先用毛锋蘸淡墨落纸，迅速揉擦，山体结构并不求肯定和明朗，笔中淡墨直到水分减少，甚至到干笔状态时仍继续在纸上擦写。然后再用重墨大体上在先前皴擦过的山势轮廓上再扫擦若干处，重墨遇到淡墨痕立刻化开，使山势结体产生滋润感。有时开始落笔浓重，笔路横压向下拉开，产生缕缕飞白痕，再用重墨轻蘸淡墨或清水纵横皴写，使飞白线条再发生浓淡墨交替渗化现象。淡墨或淡赭作大片渲染时则以大笔或大刷子为之，运笔速度极快。苏轼夸赞唐代吴道子的作品是"当其下手风雨快，笔所未到气已吞"，用在傅抱石的创作形态上倒是十分贴切而形象的。

傅抱石的山水之作中对树的刻画十分精到，画树枝干，在求其精神，画树冠树叶，在求其气势。试看作于1942年的《石涛上人像》，石涛的身后有四株大树，身前有矮梅数株。大树树干运笔自上而下，先湿而后干，近地处则显飞白。然后乘淡墨树干尚湿之时，急用重墨轻点树苔，重墨渗入淡墨，形成斑驳而苍润的效果。树干分左右两笔完成，中间自然形成淡墨融合的交界线，也巧妙体现出树干浑圆的体积感。树枝则以湿笔轻墨自树干落笔后旁逸斜出，前后叠加，互相交错。背景三株树干则纯以淡墨直下，只用轻墨在枝丫交接处略点，使淡墨树干有所变化。重要之处在于四株大树上方枝干前后相叠，用墨直点枝叶时，留出若干空白，使葱郁茂密的树叶中透亮、透气。最后以健毫笔挑出几根细枝，线条挺健遒劲，干净利落，画面精神备出。

傅抱石画树多取松、柳和杂树。画松树笔墨浓郁，松针用整笔挥写，务求郁郁葱葱之态。画柳树则往往用湿笔重墨写出树干，树干轮廓以浓墨点染，使墨色略有渗化，形成树瘤。然后再以新笔中锋从树瘤处落笔后迅即向上拉出新枝，或斜左，或斜右，笔路圆润劲挺，富有弹性。落笔重，起笔轻，新枝粗细略有变化，疏密对映，富于节奏感，使画面充溢勃勃向上的生命力。柳树新绿则以大笔扫出，不加细点，恍然有烟笼翠罩的意味。他画杂树，在近景往往先用破笔重墨点写，使墨点有聚有散，再用淡墨勾写枝干，复以浓墨勾醒，依然重在树枝、树叶交

错之中的透气。或在先淡后浓的墨色上求变化，但透气是一致的。

傅抱石用笔大胆，出乎常人，墨色渲染充分，画面墨气淋漓酣畅，线条精练，劲健利落。他的创作手法多样，还有以矾水大点挥洒，然后再以轻墨、重墨大点铺排；或者用健毫排刷蘸矾水斜拖，再以墨色复染，表现风大雨急的情态。如《湘君湘夫人》，画面气氛全以淡墨破笔的"点"来烘托，挥写须臾，洋洋洒洒，密处蓊然一片，疏处犹见空白，而风高浪卷之势显现。傅抱石对点的娴熟运用，令人不禁想起他同样十分欣赏且对之深有研究的石涛和尚用点的体会：

> 点有雨雪风晴四时得宜点，有反正阴阳衬贴点，有夹水夹墨一气混杂点，有含苞藻丝璎珞连牵点，有空空阔阔干遭（燥）没味点，有有笔无墨飞白如烟点，有焦似漆、邋遢透明点；更有两点，未肯向学人道破：有没天没地当头劈面点，有千岩万壑明净无一点。噫！法无定相，气概成章耳。①

傅抱石在山石皴擦中，往往采用石涛最可看重的后一种点法，即"千岩万

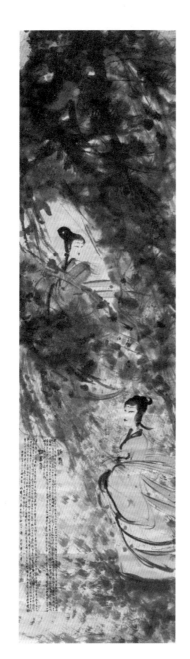

（近现代）傅抱石　湘君湘夫人

① 俞剑华编著《中国画论类编》下卷，人民美术出版社，1957 年 12 月版，第 778 页。

壑明净无一点"。他的山水画中点叶、点水，唯独不点山脉，这是他独具的山石皴法的要求。他实际上是把淡墨用散笔皴写山体脉络后，以重墨再加若干皴擦时，前者湿，后者干。重墨已经在局部淡墨痕中渗化，而渗化之迹，已经具点的效果。只不过比起浓墨大点的明确响亮而言，更显得苍润含蓄罢了。

他在处理山水背景时也颇有创新，如近景墨色浓，中景墨色重，则往往用淡墨大笔把空白处染满，只是在淡墨之间有意留出细微空白，形成山涧瀑布的意味。淡墨滋润明洁，空白细流略有还无，画面虽满却不觉其满，反而更有幽深空灵的气氛。

傅抱石能作人物画，如前所述，他因教学之故对顾恺之研究精深，对晋代画风手摹心追，颇有体会。因此人物之作在造型上大有《女史箴图》的特色，线条运用在顾恺之的"春蚕吐丝描"基础上更其爽利。这在他的《湘君湘夫人》《丽人行》《琵琶行》等作品中均有表现。他在1942年还有《屈原图》，是依据明代人物画家陈洪绶创作的木版画《屈子行吟图》，用中国画形式进行的再创作。陈洪绶所作尺幅小，人物造型的迟滞沉重的形式感是其表现重点。傅抱石的再创作则重在对人物形

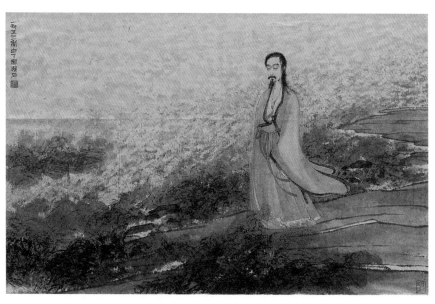

（近现代）傅抱石　屈原图

貌的刻画，表现屈原内心沉痛无奈的感受。人物面部以淡墨线条勾写，笔意轻松率真，笔法活泼。再以重墨轻点双目上睑，屈原双眼袋松弛下垂，双目无精打采，深刻表现了极度痛苦的情状。

傅抱石在绘画之外，在金石篆刻上也有成就，这也许和他在日本学习过图案的经历有关，他的印章在构图上有很好的力度均衡之势，走刀稳健而不乏灵动，和他的绘画风格正相呼应。

傅抱石是重视"师造化"，又不背离传统的画家。他当年在举办《壬午画展》时写有《自序》一篇，既从教师的角度出发，又兼画家的身份，这样说：

> 着眼于山水画的发展史，四川是最可忆念的一个地方。我没有入川以前，只有悬诸想象，现在我想说："画山水的在四川若没有感动，实在辜负了四川的山水。"
>
> 以金刚坡为中心周围数十里，我常跑的地方，确是好景说不尽。一草一木、一丘一壑，随处都是画人的粉本。烟笼雾锁，苍茫雄奇，这境界是沉湎于东南的人胸中所没有所不敢有的。这次我的山水的创作中，大半是先有了某一特别不能忘的自然境界（从技术上说是章法）而后演成一幅画。在这演变的过程中，当然为着画面的需要而随缘遇景有所变化，或者竟变得和原来所计划的截然不同。许多朋友批评说，拙作的面目多，几乎没有两张以上布置相同的作品，实际这是造化给我的恩惠。并且，附带的使我为适应画面的某种需要而不得不修改变更一贯的习惯和技法，如画树、染山，皴石之类。个人的成败是一问题，但我的经验使我深深相信这是打破笔墨约束的第一法门。
>
> 我已说过，我对画是一个正在虔诚探求的人，又说过，我比较富于史的癖嗜。因了前者，所以我在题材技法诸方面都想试行新的道途；因了后者，又使我不敢十分距离传统太远。①

① 傅抱石绘《荣宝斋画谱》，荣宝斋出版社，1988年1月版，第2页。

在民国时期，要在绘画上中西融合的画家大有人在。特别是山水画历来作为中国画、文人画最重要的画科，要走出一条新路来也是一些大师们孜孜以求的愿望。当时名望甚大的徐悲鸿也作过多次尝试，刘海粟也多次上黄山。但要从既有师造化、又不十分背离传统来说，从技法入手，从材料选择确乎使中国传统山水画演变出一种新样，只有傅抱石才能做到。综观他后来的发展，在创作理念上，他没有背离上述的申明，在创作实践上，仍然是奠定在民国时期《壬午画展》已经形成的形式技巧基础之上。

## 二、西洋画家

### （一）林风眠

林风眠（1900—1991），广东梅县人。祖父是石匠，父亲是社会职业画师。他从小受祖父宠爱，在祖父身边常受到石雕工艺的熏陶。五岁时在父亲指导下临摹《芥子园画谱》。1914年15岁时的林风眠考入省立梅州中学读书，开始接触西方写实主义绘画，并产生兴趣。"五四运动"对林风眠触动很大。当年，在得到梅州中学同学林文铮从上海告之留法勤工俭学的消息后，他立即筹借资金于12月与林文铮、蔡和森、蔡畅、向警予等人从上海乘法国邮轮赴法留学。同时把原名"凤鸣"改为"凤眠"。1920年从马赛港登陆，即进入蒂戎国立美术学院学习西洋画。蒂戎国立美术学院院长耶希斯十分欣赏林风眠的作品，又特意推荐他进入巴黎国立高等美术学院学习，在该院柯罗蒙工作室学习油画。在此期间他曾多次受到耶希斯的关照，在学习油画的同时又遍访各博物馆收藏的中国美术藏品，从绘画到雕塑、陶瓷，均细细观摩，用心品赏。1923年，林风眠与林文铮结伴往德国游学。第二年在巴黎参加中国美术展览大会，结识蔡元培，参展作品亦大受蔡元培的赞美。1925年应蔡元培之聘，携其蒂戎国立美术学院雕塑系同学，也是他的夫人亚里丝，回国就任国立北平艺专校长。此时的徐悲鸿正和他的妻子蒋碧薇因政府资助奖学金停发而不得不从德国再回到法国继续学业。

1927年林风眠辞去国立北平艺专校长职，再受蔡元培之聘为国民政府大学院艺术教育委员会主任委员，同时兼负筹建西湖国立艺术院之

| （近现代）林风眠　天晚渔舟 |

责。该院建成后定名为国立艺术院，直属中华民国大学院。林风眠任院
长兼教授，林文铮为教务长兼教授，法籍克罗多教授任研究部导师，中
国画系主任为潘天寿教授，西画系主任为吴大羽教授，雕塑系主任为李
金发教授，图案系主任为刘既漂教授，艺术院驻欧代表为王代之。1929
年国立艺术院改名为国立杭州艺术专科学校，系改为组。1937 年抗日
战争全面爆发，第二年学校奉命内迁，并和南迁的北平艺术专科学校合
并，改称国立艺术专科学校，校制改委员制，林风眠任主任委员。不
久，因人事繁杂，林风眠辞职赴重庆市郊南岸，潜心于艺术创作和研
究，自此至 1945 年 8 月 15 日日本战败投降。10 月，国立杭州艺术专

科学校正式开学，林风眠受聘为西画系教授，返回杭州。1951 年，该校更名为中央美术学院华东分院，林风眠辞去教授职，定居上海，专事创作。

当年林风眠刚刚来到法国的时候，塞尚的名声正如日中天，马蒂斯也刚到法国不久。印象派、后期印象派、立体派、野兽派、抽象派、表现派已经或相继开始在艺术界流行，正是"你方唱罢我登场"，甚至"你未唱罢我登场"。法国乃至整个欧洲不但是各种意识形态争相表现的大舞台，也是各种艺术思潮、流派争奇斗艳的自由空间。从西方绘画发展线索看，已经从写实的倾向向注重内心感受的倾向发展，这和中国绘画中重写实与重写意的性质相近。林风眠能够站在艺术境界的立场对中西绘画特点作观察，他在 1926 年曾强调，中国美术青年的任务是调和东西艺术。

> 西方艺术，形式上之构成倾于客观一方面，常常因为形式之过于发达，而缺少情绪之表现，把自身变成机械，把艺术变为印刷物。如近代古典派及自然主义末流的衰败，原因都是如此。东方艺术，形式上之构成，倾于主观一方面。常常因为形式过于不发达，反而不能表现情绪上之所需求，把艺术陷于无聊时消愁的戏笔，因此竟使艺术在社会上失去其相应的地位（如中国现代）。其实西方艺术上之所短，正是东方艺术之所长，东方艺术之所短，正是西方艺术之所长。短长相补，世界新艺术之产生，正在目前，惟视吾人努力之方针耳。①

林风眠的艺术思想不是当时一般青年容易产生的认识极端化。他看到东西方艺术的各自特点，主张互相取长补短，应该说既是有益于艺术本身的健康发展，也是林风眠严肃认真思考的结果。事实证明，林风眠终其一生都在为这个调和的主张不断实践，为之奋斗。林风眠调和东

---

① 朱朴编著《林风眠》，第 9 页。

| （近现代）林风眠　双鹭 |

西艺术的主张并不是平均对待两者的艺术，他认为艺术发展的前途如何，根本还在于它自身的选择。因为艺术发展的基本要素是情绪，表现情绪的形式却是要通过理性思考才能解决。所以，历史上凡有伟大艺术的时代，都是情绪和理性调和的时代。

林风眠认为中国当时的艺术，是在相当长时间里已经失去理性之后的一个文化结果，这自然要直接妨碍人的情绪表达。他认为当务之急在于构成方法的输入：

> 中国现代艺术，因构成之方法不发达，结果不能自由表现其情绪上之希求；因此当极力输入西方之所长，而期形式上之发达，调和吾人内部情绪上的需求，而实现中国艺术之复兴。一方面输入西方艺术根本上之方法，以历史观念而实行具体的介绍；一方面整理中国旧有之艺术，以贡献于世界。[1]

很明显，他是站在中国绘画的前景方面，以中国绘画传统的情绪表达为主体，吸取西画创作方法中的有益部分来加强和充分完成情绪的艺术任务。可以说，一直到抗日战争全面爆发前，林风眠总是在大声疾呼

---

[1]　朱朴编著《林风眠》，第10页。

民国绘画艺术史

中国绘画之本。1933年，他提出中国绘画健康前途的三个条件。

　　第一，绘画上的基本练习，应以自然现象为基础，先使物象正确，然后谈到"写意不写形"的问题。我们知道，古人之所以有"写意不写形"之语，大体是对照那些不管情意趣致如何，一味以像不像为第一义的画匠而说的。在我们的时代，这种画匠也并不是没有；不过他们是早已不为水平线以上的画家所齿及，而且他们的错处倒有不如我们抄袭家那样厉害的趋势：于是，我们就得努力矫正我们自己的，而不把那些画匠置之话下。

　　第二，我们的画家之所以不自主地走进了传统的，模仿的，同抄袭的死路，也许因为我们的原料，工具，有使我们不得不然的地方罢？例如我们的国画目前所用的纸质、颜料、同毛笔，或者是因为太同书法相同之故，所以就不期然地应用着书法的技法与方法，而无法自拔？那我们就不妨像古人之从竹板到纸张，从漆刷到毛锥一样，下一个决心，在各种材料同工具上试一试，或设法研究出一种新的工具来，加以代替，那时中国的绘画就一定可以有新的出路。

　　第三，绘画上的单纯化，在现代同过去的欧洲，并不是不重要的；所以我们的写意画，也不须如何厚非。不过，所谓写意，所谓单纯，是在很复杂的自然现象中，寻出最足以代表它的那特点、质量、同色彩，以极有趣的手法，归纳到整体的意象中以表现之的，绝不是违背了物象的本体，而徒然以抽象的观念，适合于书法的趣味的东西。①

用这三种要求以矫正当时中国画的两大欠缺：一是忘记了时间，二是忘记了自然。"忘记了时间"，是指中国画缺乏时代性；"忘记了自然"，是指中国画缺少造型的基本方法的训练。林风眠长期担任教职，

---

① 朱朴编著《林风眠》，第82页。

在国民政府设立的艺术院任院长，他深感："我们这个国立艺术院，是国民政府之下唯一的艺术教育机关，对于全中国的艺术运动，势不能不负相当的责任。"① 他是相当重视这个教学职位的，希望在此教职岗位上能够："一方面应当大家鼓起勇气，先从建筑自己起，一致地在艺术的创作同研究上努力，即使未见就会有了不得的伟大到什么程度的杰作出现，至少也要不同一般假的艺术家一样，专门在那里欺骗自己。另一方面，我们仍应分出一部分力量，从事艺术理论上的探讨，于直接以自己的作品贡献给社会鉴赏而外，更努力于文字方面的宣传，使艺术的常识，深深地灌注在一般人的心头，以为唤起多数人对于艺术的兴致，达到以艺术美化社会的责任！"② 可见，对中国绘画发展的三个方面的要求，正是他一贯明确的社会责任感所使之然，是他从事艺术理论上的探讨的重要结果之一。林风眠正因为对自己有明确的社会责任要求，才能对当时颇为混乱的画坛一针见血地指出三个原因。他说：

中国艺术界之所以造成这种奇奇怪怪的情形，大概不是没有原因的。就我个人所观察，以为至少有如下几点毛病，要救中国艺术于危亡，非先从这几点下手不可！

第一，艺术批评之缺乏。最重要的，没有历史观念的介绍。我们不敢希求中国现在产生像欧洲那样伟大的美学家，如康德，斯宾塞，居约，万龙诸人，用哲学生物学社会学为基础，去批评艺术的批评家。即现在中国艺术界中，觉得最需要的美术史家，都是很少。中国人有一种不求甚解的遗传病，论文艺运动，忘记介绍希腊的神话，和荷马的史诗，谈易卜生，忘了译他主要的作品《伯兰》，谈艺术，亦是如此。塞尚（Cezanue）、梵高（Van·Gogh）、马蒂斯（Matisse）等人在他的皮毛上，大吹特吹，埃及、希腊反而没有人介绍。马路上、咖啡店里，自称为艺术批评家的，恐怕连菲狄亚斯（Phidias）的名字，都很少听见过，还谈

① 朱朴编著《林风眠》，第83页。
② 同上书，第53页。

得到卡力克拉特斯（Callicrates）、易克泰纳斯（Lctinos）、姆内齐克莱斯（Mnesices）诸人吗？这样没有历史观念的瞎谈艺术批评，结果不特不能领导艺术上的创作与时代产生新的倾向，且使社会方面，得到愈复杂纷乱的结果。介绍方面如此，整理方面更没头绪。比较完密一点的中国美术史，暂时是不能产生的。批评方面没有切实的基础，常影响到作家方面没有新的变更。整理方面没有系统，而所谓新的创作，又将怎样生长出芽来呢？无怪中国艺术流于模仿，而永远不再发生变化了。

第二，艺术教育之不发达。中国的艺术学校，如今总不能说没有，国立的，私立的，到处都是。有这样多的艺术学校，宜可以产生许多新的艺术创造者出来了！但是，结果，一个什么艺术大学的毕业生，往往连张构图都画不成，这也没有别的，艺术教育机关虽然那样多，国立的呢，往往是专门安置失意政客之场所；私立学校，却又在那里向学生同教员逐什一之利。在学校方面，只要学费拿到手，学生上课与否可以不管。青年学生，正是好玩的时候，学校既不加督促，乐得逍遥自在，各适其所，艺术如何，管得着吗？

第三，所谓艺术家者的态度问题。中国艺术界之最大的缺憾，便是所谓艺术家者，不事创作，而专事互相攻讦！为什么叫作艺术家，因为他可创作许多艺术作品，不是因为他头发长，或者样子脏，也不是因为他好吃酒及咖啡，或者口头有一柄烟斗！然而我们的艺术家们，却并不这样：某天，在某报纸上刊出来了，说某人是艺术家；于是别的朋友们看到了，也称他为艺术家；于是他也自称为艺术家；于是头发留得更长，于是衣服穿得更怪；于是发脾气骂人；于是向别的艺术家们放冷箭；于是争此校的教职，于是争彼校的地盘；争而得，艺术家之名洋洋在耳；争而不得，冷箭放得更凶；于是今日甲与乙为群，明日丙与丁为党；于是大争大闹大骂！画点风景画及裸体画，在报端批评批评，自以为真是时代中杰出之艺术家了。①

———————————

① 朱朴编著《林风眠》，第51—52页。

他归纳起来，辨其原因是"没有一个新的艺术的集中点"：

> 所谓新艺术的集中点，再具体一点讲，便是大规模的、定期的展览会，艺术的评判，到底是要看了原作，然后才可以做比较正确的批评的。在第一点中，我们说，中国艺术之不进步，在艺术理论的缺乏；这是没有错的，但单有理论，而没有真的作品与之对照，理论之为效，已经很微了！在第三点中，我们又说，中国所谓艺术家者的态度不好，不事创作，而专事攻讦私人；而彼等之敢于如此，却是一般人艺术鉴赏力太低，不辨何者为艺术之好坏与真伪，故每受此辈艺术家之欺骗，而任其如此猖獗！①

林风眠所论三点，一针见血地指出了中国画坛的真实弊端，甚至可以说这一弊端不但是 20 世纪 30 年代中国画坛之通病，而且还长期困扰着中国绘画的健康发展。

|（近现代）林风眠　乌鸦|

林风眠的作品也在实践着他自己"重在抒写个人情绪"的主张。从 1923 年在德国柏林创作的油画《柏林咖啡》，1928 年水墨画《乌鸦》等作品里，都明显能够感受到作者作画时的某种情绪的流露。就是在他热心倡导的"十字街头运动"中，于 1926 年在北京创作的油画《民间》，1927 年创作的《人道》，1929 年在杭州创作的油画《痛苦》，1934 年的《悲哀》，都有作者对现实社会环境

---

① 朱朴编著《林风眠》，第 52—53 页。

中不良现象而生发的强烈情绪表现。

20世纪30年代开始，林风眠特别注重对作品情韵的追求。在花鸟画方面如1934年水墨图《细语》，画面以两只呢喃的小鸟相偎为中心，两根淡墨线条从画面右侧拉入，画面充满亲切而安详的气氛。小鸟的造型并不强化它的种属，而侧重在它的动态神情，特别有一种可怜可爱的意味。同年另一张《白羽》，画面是两只白鸡，鸡躯体用淡墨勾勒出形体轮廓，羽端和尾部用重墨排出。笔法是他一贯的简括精练，线条轻松随意，而动态真实可亲，神态自然和谐。所作山水画的风格也是同样的清冷，意味隽永。1934年水墨画《春雨》，取正方形构图，淡墨土坡上树六竿墨竹，浓墨土坡上隐然出现半间建筑，半空中横抹一大笔淡墨，完全突破传统的"三远"构图形式，使作品令人耳目一新。此外，如20世纪40年代创作的一批水墨画，都是大笔横抹远山近渚，墨色或重或淡，间杂安置几只小舟，或几只水鸟、若干芦苇。画面轻松安宁，颇有轻音乐般的旋律。他作人物画多以古装仕女为题材，人物造型有程式化特色，尤其重在轻软连绵的线条韵律感，充满着南国温和的柔情蜜意，是一种以阴柔为美的境界。如前引林风眠在1933年提出中国绘画健康前途三条件中，有一个关于材料和工具的内容。这一提法其实相当准确地判明了，物质材料工具是制约绘画形式风格的基本要素。林风眠提出要改变材料和工具来作画，就像古人从竹板到纸张，从漆刷到毛锥那样，设法研究出一种新的工具来替代本来用于写字的毛笔。林风眠的绘画从20世纪30年代起试验性地在宣纸上作仕女小品。这些小品在选用工具上是突破原先的中国羊毫、健毫的范畴，往往人物轮廓用十分挺健的笔来画，背景往往用扁平排笔大笔挥写，完全摒弃中国传统绘画中一贯注重的中锋、侧锋、顿笔、破笔之类的要求。正如其作品风貌所呈现的那样，尽管用的是宣纸，赋色都是水性颜料。描绘工具的改变，确实使他的绘画有别于中国画，他自己也并不称为中国画，而整个绘画界、评论界也无法统一认识，姑且名之曰：彩墨画。而他的彩墨之作数量上似乎比他的油画还要多，他是在运用宣纸的渗透晕染性，参以西方油画印象派的色彩纯朴中见绚丽的技巧，不懈地试验一种新画法，新效果，也就是不懈地进行着调和中西艺术的尝试。

林风眠从法国回国后，目睹社会种种现状，深刻意识到和欧洲社会文明程度相比，中国是大大落伍了，艺术的社会责任感顿时强烈起来。20 世纪 40 年代前，他竭力在教学和创作实践中力图把绘画艺术拉入民间社会生活中。同时也发表论文，重要著作有 1927 年的《致全国艺术界书》，1928 年的《原始人类的艺术》，1929 年的《中国绘画新论》等。企图通过舆论、实践来警示社会、提醒社会，为此受到保守或有成见的社会势力的排斥和打压。在这种情况下，他从 20 世纪 40 年代后就不再像 20 世纪 20 年代那样勇于和勤于发表专论，而是埋头于实践中，继续走在调和中西绘画、努力创造出一条新的绘画发展的道路上。他很清楚，欲达此目的，不是他一个人所能完成的，是要依靠志同道合的几代人不断地延续下去才有希望。林风眠的后继者虽然寥若晨星，但林风眠本人却是以他的一以贯之的艺术追求无愧于历史。

（二）颜文梁

颜文梁生于清光绪十九年（1893），字栋臣。苏州人。祖父是医生，父亲是画师。6 岁时入私塾，12 岁时入诚正学堂，并在父亲指导下开始临摹《芥子园画谱》，学中国画。14 岁时入长元吴 ① 公立高等小学读书，同学有吴湖帆、顾颉刚、郑逸梅。1908 年，颜文梁用铅笔淡彩画《苏州火车站》，被学校推荐到南京南洋劝业会展出。1909 年考入上海商务印书馆，作绘图制版工作，后在该馆画图室主任、日本人松冈正识指导下习西洋画。1912 年，他在 20 岁时辞去商务印书馆之职回到苏州，第二年在桂香小学任课，教图画、手工和体操。24 岁时又兼任吴江中学图画教员，25 岁再兼行太仓省立第四中学图画教员。当时曾创作有苏州、无锡风景水彩 16 幅，由商务印书馆出版。26 岁后又陆续兼任苏州第二女子师范学校、苏州第一师范学校图画教员。第一张粉画《画室》作于 1919 年，色粉笔画《厨房》作于 1920 年，1921 年又作色粉画《肉店》。

1922 年与胡粹中、朱士杰、顾仲华等人创办苏州美术暑期学校，

---

① 长，长洲；元，元和；吴，吴县（今属苏州市吴中区和相城区）。当时皆属苏州府。

（近现代）颜文梁　厨房

暑期结束即改名苏州美术学校。1927 年受苏州公益局之聘请，筹设苏州美术馆，同年与徐悲鸿相识。受徐悲鸿怂恿，第二年赴法国求教于徐悲鸿的留法导师达仰·布凡尔脱。由达仰推荐入巴黎国立高等美术学校，受教于罗朗斯教授。1931 年学成回国主持苏州美术学校。第二年教育部批准苏州美术学校以大专院校立案，正式定名为苏州美术专科学校。抗日战争爆发，苏州美专一度撤至上海，称苏州美专沪校。后来因要避免日本及伪政权纠缠，改称画室，学生亦无毕业文凭。至 1943 年，颜文梁应之江大学沪校聘水彩画教职。1945 年抗日战争胜利，苏州美专复校，颜文梁率在上海的师生回苏州上课，此后仍任该校校长直至1950 年。

综观颜文梁的艺术活动，除了远赴欧洲留学之外，活动范围始终在苏州、无锡、上海一带。但由于他十分敬业，在艺术教育和艺术实践两方面孜孜以求，影响大大超出了苏沪锡范围。

颜文梁的父亲在当地有一定知名度。他名元，号半聋居士，是任伯年的入室弟子。王德森医生撰其墓志云：

半聋居士者，吴门老画师也，年七十矣，而兴益豪。余隐于医，居士隐于画，不与世相闻，日惟于茶亭客座间听居士从容谈画理，娓娓不倦。居士左耳失聪，右耳亦重听，春冬甚，而夏秋少差，故以半聋自号也。尝自言：粤事甫平，即少怙恃，抚育于外王母。年十余，习商业于沪上，屡从业不成，而天性嗜绘画，喜涂抹，稍稍积资，始从师学。时山阴任伯年，方以画名张歇浦，见而才之，录为弟子，得其指授，而艺益精。返苏，又与萧山任阜长游，得交阜长子立凡辈诸名画家，手追心摹，而神乎其技矣。既而佐友转漕燕北，乘兴点染，人争取之。越两载，倦而归，遂以画为业。其时安吉吴昌硕、松陵陆廉夫、同县顾西津，皆以书画负重名，不轻许可人，而独于居士无贬辞焉。然自恨早年失学，欲补读书，并习篆隶，娴吟咏，以润色画事，其髦而好学又如此。①

于此可见，颜文梁的父亲既是任伯年的学生，又是吴昌硕的同序，而且还是任薰、伍预叔侄的朋友。他在颜文梁 11 岁时，应余觉之请绘无量寿佛八帧，供余妻绣制献给慈禧太后。慈禧赐书"福寿"二字，其妻即以"寿"为名，就是后来被张謇称为"世界美术家"的沈寿。颜文梁生长在有良好绘画氛围的家庭中，天资聪慧，又勤于实践。13 岁时临摹长洲名画家胡三桥《钟馗》扇画一帧，深得吴昌硕的推赏："画稿出三桥胡君手，栋臣世兄仿之，益见高深独到。昔人云唐抚晋帖，非同工，仿佛似之。"② 胡三桥以白描著称，颜文梁在这段时期对中国白描线条的训练十分重要，它基本奠定了颜文梁刻画细腻的艺术审美倾向。此后他在商务印书馆从事绘稿和制版工作，跟从日本松冈正识学习，无论是工作的要求，还是松冈精细的画风，都与颜文梁少年时就具有的求细致、求真实的审美倾向相吻合。颜文梁 25 岁前在白描基础上主要研习水彩画和油画，26 岁时尝试作色粉画。在此期间他曾因苏州当地难买到油画颜料而亲自动手制作油画颜料，可以想见他动手实践的欲望多么

强烈，对新的绘画方式抱有多大的热情。

颜文梁在美术史上的主要功绩有三：首先是创办苏州美术专科学校，在当地名流吴子深长期的经济资助下，这所学校最终被国家教育部认可，使苏州美术专科学校在非国立院校中脱颖而出，培养出大批美术人才。其次是为苏州美术专科学校购置石膏像："先求希腊名作，次及古罗马与文艺复兴诸时代著名杰作。二三年间（指颜文梁在法留学期间——笔者注），共得四百六十余件。其小者，先生购得即乘电车自携回寓所；大者则雇汽车运回。圣西尔寓所之客厅、饭厅，为先生所购石膏像堆置几满，每购储一批，即随时交轮船公司托运回国，其包装捆扎，有运输公司派专人办理，先生亦必逐件亲手检视，期无损坏。迨先生返国，遂于苏州美校辟专室数间安置，且仍陆续向法、比订购，至抗日战争前夕，共得五百余件，超过当时全国美术学校所有石膏像之总和，质量亦称第一，皆数年心血之功也。"[1] 这不但是苏州美专的宝贵财富，同时也是中国美术界的一大盛事。第三，是他以自己细腻的写实风格独树一帜于中国现代画坛。应该提及的是，颜文梁在未出国前，他的上述画风就已经成熟，以至徐悲鸿于1927年到苏州相访时，就以"中国梅索尼埃"相称。梅索尼埃是以缜密写实画风著称的法国19世纪画家，说明颜文梁的绘画天赋是超乎寻常的。

颜文梁的作品早期以水彩、色粉和油画为主，从法国归来后则以油画为主，但作品的风格是一致的。他的成名之作《厨房》，即色粉画，作于28岁。创作原意是表现典型的苏南城市市民家庭的厨房全景，全幅重点在逼真的形象、调和的色彩、明暗统一的光线。画面从厨房的门口向内展开，北面用南方特有的小方砖竖直拼铺，光线从画面右侧木格窗外投入。木格窗下靠墙放着一张案桌，厨房山墙下安置一小火炉，江南特有的大灶位于山墙左侧，灶前有一大水缸和腌菜缸、水桶。厨房内有两个儿童，一个伏在案上打盹，另一个坐在灶前观看两只小猫玩耍。厨房里的一应杂物，诸如案桌上的抹布、瓷碗、玻璃油瓶、提壶，案桌

---

[1] 林文霞记录整理《颜文梁》，第171页。

|（近现代）颜文梁　肉店|

下的扫帚、砂盆罐、雨伞，灶台上的小瓷碗、竹木蒸格、瓢勺，灶头的装饰绘画、灶王龛，左侧壁面碗橱里的碗盘，墙面上悬挂的腌肉、火腿，梁上吊挂的竹篮，无一不是各安其位，而刻画准确细腻在当时是无出其右的了。综观全幅，透视合度，比例正确，器物质感明确，刻画详略得当，充分体现了颜文梁写实基本功力。

　　第二年，他又作色粉画《肉店》《画室》。"老三珍"是苏州城中一家有名的肉铺，以卖生肉为主。店主是颜文梁学生张德铨的叔父，于是遂有了以"老三珍"为题材的《肉店》问世。画面忠实地展现了该店夏日营业的情形，环绕柜台的顾客和店内工作的伙计，以及店门外竖起的吊肉木栏，画面洋溢着江南城镇松散而平静的生活气息。一无例外地，这些作品都有合度的透视比例关系，色彩温和协调，虽然是颜文梁早期的作品，但细腻的写实风格与画面平静温和的气氛和他以后所创作的一系列作品都是一脉相承，一以贯之的。

　　颜文梁的水粉画基本功很强，1925 年和 1926 年间创作了一批水彩画，以苏州、杭州两地风景为主要题材。1925 年在杭州旅行时作西湖

｜（近现代）颜文梁　平湖秋月｜

风景十幅，其中《冷泉品茗》《平湖秋月》《天平初夏》（1924 年作），都
较为典型地反映了颜文梁对风景题材处理的熟练程度。应当看到，在风
景画中，颜文梁早年练就的中国画白描手法和中国画的树木画法，起到
很大的帮助作用。在上述作品中，可以看到繁多的树木在枝干穿插、枝
叶的聚散布局方面均合乎中国山水画的章法要求，而亭阁的透视和人物
的动态比例在准确生动方面又有过之而无不及。可以说颜文梁吸收了中
国画技法中的长处，融汇水彩画中，使画面层次丰富而统一，景物刻
画细致，交错多变化而协调统一。水彩画《敌楼夜月》，表现夜色苍茫
之中的江南水乡。大部分画面是一洼湖水，水波荡漾，远处隐约有一拱
桥，水面上三只渔船向拱桥深处划去。左侧一座敌楼隐于岸边两棵大树
躯干之后，薄霭中一轮圆月挂于树梢。夜色之下，水面比天空似更为清
亮，微波荡漾，颇有一番诗情画意。

　　1928 年后他在法国、英国、意大利、德国创作的写生，改用油画
样式，笔触结实有力，色彩深沉丰富。在他的《人体》（1929 年作）、
《佛罗伦萨》（1930 年作）等一系列小幅作品中，可以充分体会到他在结

构、构图、笔触诸方面的刻苦训练和日渐深厚的功力积累。颜文梁的写生在对对象刻画上十分严谨，绝不马虎。1929年创作《英国议院》，再次显露出他敏锐的观察力和精致恰当的画风。英国议院是一座大型的哥特风格建筑，气度颇为宏伟。颜文梁在不大的尺幅中把它结构的细部和庞大的建筑群给予完美的整体表现。笔法从容沉稳，丝丝入扣，足见其非凡的写实功底。20世纪30年代创作的有关《普陀》系列油画尺寸，都是小幅写生，笔触厚重而不乏活泼，色彩深沉而内实轻快，显示了作者油画技艺的娴熟。

颜文梁的作品取材广泛，在境界展现上总是文静舒展，充满优雅的情调。他不是那种在官场上长袖善舞的艺术活动家，也不是情感喜怒形于色、易于激昂的艺术家，他是实实在在忠实于他的办学理念的画家。艺术家必备的激情在他心中往往要化解成为耐人寻味、能够不断咀嚼体会的情调。可以说，文静之美、优雅之美是他的作品基调，欣赏他的作品，能够感受到的是和仿佛飘荡在朦胧夜色中，姑苏城里吴侬软语的评弹声韵般清雅平和之妙。

### （三）徐悲鸿

徐悲鸿（1895—1953），原名寿康，改名黄扶，更名悲鸿。江苏宜兴人。徐悲鸿的父亲徐达章是一位乡村教师，同时也是一位人物画家，有传世作品《松荫课子图》，作于1906年。画面三个人物，前景是坐在桌后的11岁的徐悲鸿，身穿长衫，手按翻开的书本。身后是坐在博古椅上的父亲徐达章，右侧有一半身手持琴囊的仕女，这可能是虚构的人物。从画面看，徐达章有相当深厚的中国人物画传统功力，走的是任伯年的路子。1912年徐悲鸿到上海寻找出路，他在周湘办的布景画传习所学习几个月后，回到宜兴老家。1915年他再次来到上海，当时高剑父在上海办的一家美术画片印售铺请他画了几张月份牌画稿，他便有了一点稿酬，后进入刘海粟主持的上海美术专科学校西画预习班学习。1916年，徐悲鸿不满足上海美专的学习，又去报考费用极低的法国天主教会办的震旦大学，想在那里学习法文。在这期间，由于父亲逝世，家境更加贫寒，徐悲鸿不得不一面读书，一面寻找做工机会。恰巧当时在上海的犹太巨商哈同和他的中国妻子罗迦陵创办了仓圣明智大

学（"仓圣"即仓颉），向社会征求仓颉画像。徐悲鸿积极应征，结果作品获选。罗迦陵约见了年轻的徐悲鸿，付给稿酬1800大洋，还聘他在哈同花园兼职美工。当时的仓圣明智大学任聘的教师都是社会名流，徐悲鸿在这里以后生晚辈的身份认识了康有为、陈散原、蒋梅笙，并且很快得到他们的欣赏。康有为在自己家中举行仪式，正式接收徐悲鸿为入室弟子。

不久，徐悲鸿与蒋梅笙的女儿蒋碧薇产生恋情，可是不被蒋梅笙认可。1917年5月，徐悲鸿和蒋碧薇私奔到了日本。半年后，他们以既成事实的婚姻关系又回到上海。1918年，康有为给徐悲鸿写了一封介绍信，让他去北京找名噪一时的

|（近现代）徐达章　松荫课子图|

罗瘿公想办法谋生路。这样，徐悲鸿就以康有为弟子的身份进入北京文化界，很快由北京大学校长蔡元培聘为该校画法研究会中国画教师，蒋碧薇也被孔德学校创办人李石曾请去任国乐教师。这一年年底，罗瘿公又把徐悲鸿推介给当时北洋政府的教育部长傅增湘，要求其赴法留学，并转告了康有为的托请之意。于是傅增湘批准徐为官费留法的留学生。第二年，徐悲鸿、蒋碧薇夫妇远涉重洋到达法国，开始了八年的留学生涯。

从1920年始，徐悲鸿先在巴黎一所美术学校学习，1921年到1923年期间，徐悲鸿和蒋碧薇在德国游学。他们之所以能较长时间流连在德

国，是因为在经济上北洋政府提供的官费一直是法国法郎，而德国在第一次世界大战后马克贬值，因此在兑换之后有足够多的马克可以尽情享用，生活无虞。其次在德国可以感受到另一种艺术享受，听歌剧、看博物馆，还可以雇模特作画。一直到 1925 年秋，国内政局动荡，政府资助的官费停止拨付的时候，徐、蒋两人于是回到巴黎美术学校继续求学。徐悲鸿在校学习期间，由于原先在国内已有基础，按照该校规定，只要补上人体写生一课就可以升级，他也确实很快晋升高年级，进入该校校长弗拉孟私人画室学习。但弗拉孟似乎对徐悲鸿没有多大的吸引力，据徐悲鸿后来不止一次所说，给他影响最大的另一位巴黎画家是达仰（Dagnan Boveret，1852—1929）。达仰是柯罗的弟子，绘画观念追求的是写实风格，这和徐悲鸿此时已经形成的绘画审美倾向不谋而合。所以徐悲鸿不仅在素描上大下功夫，在艺术观念上也不断强化写实的审美价值取向。后来他给到法国留学的同好们推介油画导师时从不忘记达仰，也就是这个原因。

1928 年，徐悲鸿回国后先被田汉聘请到南国艺术学院任教。田汉极力鼓动徐悲鸿在绘画上多画阶级斗争等有浓厚意识形态的作品。但徐悲鸿却希望在教学上推行他认为严谨的写实风格和真正完美的形式表现。由于双方在审美追求上不同，徐悲鸿在该院任教一学期（半年）后即辞去教职，之后到南京的中央大学艺术学系任教，不久又任系主任。由于中央大学在国内大学的一流地位，人才济济，徐悲鸿在这里彻底推行写实主义的教学法，确实在培养学生基本功方面造就了大批的未来型艺术人才。其中吕斯百和吴作人是他最得意的学生。在他暂时离开南京期间，中央大学艺术学系都是由吕斯百代理系主任工作。大概在 1929 年底及 1930 年底的时候，徐悲鸿曾一度到北平主持北平艺术专科学校。继续着他的前任林风眠校长时聘齐白石为教授的先例，力排众议，再次把齐白石聘来任教。他还规定该校所有学生，包括中国画系学生，都必须先画石膏像，在当时的北平画坛引起一阵喧闹。抗日战争时期，他曾应政府邀请到武汉的国民政府军委政治部三厅工作，但他在报到时认为受到冷遇，心高气傲的徐悲鸿随即离开武汉。当时，他的学生及朋友如吴作人、田汉、冼星海、洪深、张曙、常任侠、吕霞光、胡萍、辛汉

文、林维中等人都在三厅工作。

20世纪40年代初，徐悲鸿到印度访问。到抗日战争胜利，徐悲鸿在各种不同场合都不忘宣传抗日大义，勤奋作画，忧愤时事。身体状况因慢性肾炎、高血压、血管硬化诸病折磨一度住院治疗。1946年再次应政府聘请，北上主持北平艺术专科学校。中华人民共和国成立后任中央美术学院院长，中华全国美术工作者协会主席。1953年因高血压中风逝世。

徐悲鸿的艺术观点在他年轻时就深受他的中国导师康有为的影响。康有为虽然在当时已经是有名的保皇党首领，但他对中国绘画的观点却表现出激烈而彻底的"革命者"的"极左"形象。

（近现代）徐悲鸿　双骏图

⬥ 此画上自题："比德世兄天琼女士嘉礼。卅四年春仲悲鸿写贺。"本幅是徐悲鸿赠比德与天琼的新婚贺礼，图绘两匹并驾齐驱的骏马，在奔跑中相依相偎的亲密景象。

他以自己到欧洲游历时所见到的西方绘画为依据，竭力推崇西方绘画艺术的特点，对中国传统绘画抱着全盘否定的态度。他出语口气极大，目空一切，在艺术批评态度上是极为偏激的。这一切对青少年时期的徐悲鸿都有不可否认的影响。

在中国近现代艺术史上，就艺术观点而言，有王国维推崇艺术境界的论点，注重在艺术自身的创作规律特点和鉴赏的标准上。而康有为则

出于对艺术求真的热衷，否认中国传统绘画对境界重视的必要性，加上当时现实状况中普遍存在着末流文人画风，于是求真的倾向就被理解成所谓写实主义。在画家方面说，与王国维艺术思想有所契合的是林风眠，顺着康有为艺术思想一路发展下来的就是徐悲鸿。由于中国社会封建意识的强大而腐败，"革命"的情绪左右着青年人的思想，也同时决定着社会发展的大趋向，社会的秩序和社会的思想都在动荡不安之中。前者的艺术思想不可能得到必要的社会安定的条件，因而就不可能顺利发展，而后者却躬逢其时，能够在社会上产生相当的影响。这就决定了徐悲鸿的社会知名度将要大大高于林风眠了。

正因为徐悲鸿早在外出留学之前就有倾向于写实主义、求真的艺术审美标准，到了欧洲自然醉心于西方古典主义的作品。加上遇到达仰这样重写实基本功的画家，更坚定和强化了他的写实主义信念，因此对素描练习极为重视，他自己也于此致力最勤，在当年留法学生中成绩也是首屈一指的。

徐悲鸿回国后长期担任教职，被中央大学聘为艺术学系系主任，后来又北上任教。以他的绘画思想而言，他非常注重对职业画家的培养，从未有过师范性质的师资教育概念。因此，在客观上对中国自清末以来所推行的艺术教育的体系及其模式起了很大的冲击作用。特别是中央大学的图画手工科一直作为师范性质而被容纳在教育学院之内，徐悲鸿主持该系后用职业画家的训练方法进行教学，促使师范系统的教学模式发生变化。由于这一变化，使中国美术师范教育开始向职业画家教育的体系靠拢，客观上使师范性质的美术教育不再有自己独立的完整体系。

徐悲鸿在绘画职业教育方面是相当成功的，这是因为他本人不仅是一位艺术造诣很深的画家，而且还是一位具有广泛社会背景的美术活动家。他在国内多所艺术系、校任教的时候，大力推"十八字"教育方针，即尊德性、崇文学、致广大、尽精微、极高明、道中庸。在培养学生基本技能方面加大力度，培养出大批有很强写实能力的画家。并且又由此总结出一套职业画家教育的教学系统，为中国高等艺术教育提供了一种模式。

徐悲鸿在绘画主张上和他的老师康有为一样，是强调写实并反对临

摹古人笔墨形式的"四王"末流画风。他的性格是容易冲动而态度是鲜明的，因此有的时候在表达对某一艺术现象、艺术观点的不同意见时，也就有失之偏颇的地方。但是综观他的全部艺术生涯，只能说他的艺术理想是非常完美的。但现实距其追求的完美境界太远，他的追求不得不常常以激愤的方式出现。例如他主张用西画法来改造传统中国画的教学和创作，并不意味着全盘否定中国画自身的长处，看他如何推崇任伯年的作品，就知道他对传统中国画并不抱成见。他反对的只是那种厌无生气，不能造型却又以所谓写意来护短的艺术流风。他是强调以形写神、形神兼备的。如他作水墨马的题材较多，而总其动态不出 10 种，却达到了以形写神、形神兼备的境地。非但如此，他依然沿袭了历史上文人画惯用的寄情写恨的样式。如其所作马的画面上常常题诗句，都是抒发自己的真情实感。如 1936 年所作画面上有句："哀鸣思战斗，迥立向苍茫。"1940 年鄂北大捷时他在国外，闻捷报大喜作《马》，题句有"豪兴勃发"。1941 年第二次长沙会战时他又作《马》，题句："忧心如焚，或者仍有前次之结果也。予企望之。"此外，还有题句如"水草寻常行处有，相期效死得长征""问汝健足果何用，为觅生刍尽日驰""山河百战归民主，铲尽崎岖大道平"等。

此外，画其他题材也有同样的写意。如 1943 年画《群狮》题句是："会师东京。壬午之秋绘成初稿，翌年五月写成兹幅，易以母狮及诸雏居图之右，略抒积愤，虽未免言之过早，且喜其终须实现也。"1937 年画《鸡》的题句是："廿六年一月二十八日，距壮烈之民族斗争又五年矣，抚今追昔，曷胜感叹""风雨如晦，鸡鸣不已；既见君子，云胡不喜。"1931 年画《牛》有题句："满眼平芜绿，穿径新禾香，耕牛赖雨顺，举室游相将。辛未盛夏薄游南昌，行于江上，见此画景，顿觉升平气象。顾神州正切陆沉之祸，所谓平芜新禾，仅高岸利耳，非真福也。欲作大幅，奈旅中无法挥写。匆匆三月，秋亦垂尽，而东北又起倭寇之警，中原骚然，危亡益亟，意兴都无，复虑幻象且失辂，振笔追记之。呜呼！泰平岂容希冀，倘索诸吾指端者，聊可力致耳，终恨画饼之不能充饥也。不然者，吾乐入画为牧童，意良足矣。噫嘻！"1947 年画《鸡》题句寓意更其深沉，甚至带有一点"悟"的禅机："问汝何事苦相

侵，打到羽飞血满身；算是鸡虫争得失，眼看收拾待他人。"这种寓意于物的抒写方式正是中国画最典型的艺术语言，也可以看作是文人画的最大审美特质。可见徐悲鸿在传统绘画手法的运用上是驾轻就熟的。

此外，据他的同时代人说，徐悲鸿在南京中央大学艺术学系任教时，填写个人履历表"有何特长"一栏的内容是：能够欣赏中国画。这简略的一句内涵却很多，说明徐悲鸿深刻理解欣赏中国画的要素是什么，也让我们从中体会到徐悲鸿内心对中国画的推崇和爱护，是何其深沉。徐悲鸿擅长的绘画题材相当广泛，人物、鞍马、走兽、山水、花鸟皆是他撷取的对象。就画种说，素描、油画、水墨、彩墨均有涉猎。其中水墨、彩墨两种，也都是传统中国画在技法上有所改良后的面貌。如其作山水，传统皴法几乎没有，而大量融合了水彩的技巧，彩墨作品的赋色样式与传统赋色又迥然有别。据说他画青竹，直接用油画笔蘸色为之即为一例。

(近现代) 徐悲鸿　雄鸡图

从油画创作方面说，徐悲鸿的创作可作留学时期、20 世纪 30 年代初期和 40 年代后期三个阶段。在留学时期，他正努力于素描和色彩的训练阶段，所作作品以人物肖像为多，其中又以蒋碧薇为模特为主。如《读》，女主人斜倚床上，右手支额，左手按书，作读书状。床呈黄暖

灰色调，右手肘下有红色枕头，背景为蓝黄图案的布帘。人物上身穿短袖蓝白格衣，下着蓝紫色裙，色彩对比响亮而沉着，画面有恬静之意。《抚猫人像》也是蒋碧薇的写照。蒋着中式女装，暗红灰色调，怀抱白色波斯猫，色调典雅温和。蒋碧薇做略抬首状，大而黑的双眸中带着聪慧而不失妩媚的神情。背景则是徐氏本人的头像。在这些带有写生性质的作品中，徐悲鸿敏锐的观察力和准确的艺术表现力同样体现在形神兼备上。色彩表现力则体现在

（近现代）徐悲鸿　抚猫人像

质感的表达，笔触坚实有力度，与表达对象的准确生动相谐和，可谓中规中矩。

　　20世纪30年代初期，徐悲鸿因为常在国内办油画展，又常在国外办中国画展，再加上执教多年，弟子众多，故名声日益高涨。此时他本人似也跃跃欲试，想用油画的深刻表现力创作几幅大型作品，于是有《田横五百士》《叔梁纥》和《傒我后》的产生。这些作品中的人物，大概依然是在画室中先以模特作写生，而后合成构图。这些大型创作，反映了当时油画家们急于用西画技巧来表现中国传统故事的欲望十分强烈。在他们看来，传统中国人物画，在表现社会性大场面的创作中自身的艺术表现能力有限（至少在当年的中国人物画表现水平上看是如此），而油画在透视构图、色彩运用和人物造型诸方面的表现技巧力度则大得多，所以这种欲望和尝试是合理的，也是有历史意义的。20世纪40年

代后，徐悲鸿有了更多的社会活动，同时家庭出现婚姻危机，油画创作已经没有心情再做大型的尝试，和他的中国画、彩墨创作数量比较起来，油画作品其实是不多的。

（四）刘海粟

刘海粟（1896—1994），原名槃，字季芳，江苏常州武进人。刘海粟6岁时在家中私塾读书习字，10岁时随家乡一位教师到了上海。1909年，周湘在上海主持的中西画函授学校开办不久，刘海粟就进入该校学习了半年。第二年回到家乡，照此样式也办了一个图画传习所，不过在这里学习的大多是本家兄妹。1912年刘海粟再次来到上海，他的本意大概是想和他长兄刘际昌一起东赴日本，不知何故却未能成行。结果又和当年在中西画函授学校的同学乌始光等人相聚，仿照该校的模式开办了一个美术学习班。1919年秋赴日本考察美术。1926年因教学模特儿事与官方相争不下，蔡元培以教育部名义委托他再次赴日、欧考察美术。于是再度外出，至1931年回国。抗日战争爆发后，于1939年到南洋办筹赈展览会，进行支援抗战、救济难民的活动。1943年被日本特务拘捕后押送回上海，拒绝日伪一切社会活动，闭门从事绘画创作。1945年抗日战争胜利，重新回到上海美专主持教学，至1952年上海美专与苏州美专、山东大学艺术系合并后宣告结束。

刘海粟是一名锐气十足、以狂著称的画家和社会活动家。当他和乌始光等人创办上海美术学习班及后来的上海美专时，年方17岁，根本不知西洋绘画教学为何物。只知道依据先前在周湘的中西画函授学校里学习的经验，甚至把印刷的国外作品拿来作临本，画格子放大，用炭粉擦笔描绘。陈抱一在1914至1915年间从日本回到上海时，应其邀请在上海美专担任短时期的教学，大有感触，他在1942年写的《洋画在中国流传的过程》中提到此事时说：

　　以当时的情形，固未能一步即开始人物写生，但至少感到临画教法大可废除，而代之以写生法为主要的基本课程。

　　那时，我深恐为了写生而引起的风波会妨碍美专的规模和方针，同时我也觉悟到这个时期，还在第一步的幼稚过程中，改进

的机运尚未成熟，勉强是无益。于是，后来也就和美专的友人们暂时作别了。[1]

甚至刘海粟的老师周湘也不承认刘的上述教画法来自传习所，在1913年写《图画美术院诸君子鉴》中直指刘海粟是"为学生尚不及格，遑论教人"。从历史的角度看，刘海粟的青少年时代在上海的这一番作为是有"轻狂"少年普遍具有的浮躁特点的。当刘海粟于1919年末带领该校教师汪亚尘、俞寄凡到日本，并通过陈抱一的引荐拜见了当时日本名画家藤岛武二之后，刘海粟似乎想认真地对西洋画做一些研究和学习。1921年，刘海粟在上海的一次展览会上结识了康有为。康有为三年前收的弟子徐悲鸿此时远在法国，这位不甘寂寞的老人兴致很高，一直不想被社会淡忘的心情使他十分需要找一个年轻人传承衣钵，于是他再次约请刘海粟到他家中。同样，刘海粟也成为康有为的入室弟子。

第二年，刘海粟的姑父向蔡元培介绍了这位美术青年。很快，蔡元培托请友人为刘海粟在北京琉璃厂举办个人画展，其中油画33件，水粉画3件。蔡元培并执笔写《介绍画家刘海粟》，大力向社会推介来自上海的青年西画家。但让刘海粟在社会上大出风头，使他成为新闻媒体追踪焦点的还是上海美专雇用人体模特儿的事件。

上海美专雇用人体模特最早在1916年的3月，应雇的是一位15岁的贫困男孩。1920年侨居上海的俄国女模特出现在学校画室中，此后又有中国女模特加入此行。上海美专在上人体课时，全班同学还和裸体的女模特合影，留作纪念。尽管刘海粟用模特并非是当时中国艺术系科中最早的尝试者，但他的学校位于上海，还有20位左右穿大衣的男女学生簇拥着裸体的女模特合影的照片，不能不让卫道的议员们深感极大刺激。此事件沸沸扬扬，一度闹上法庭。虽然刘海粟本人并不以画人体擅名，但却因这一事件使他名气大增，甚至误把他当作人体画大师来对待。

---

[1] 徐建融《刘海粟》，第36—37页。

1929 年，刘海粟游学欧洲时在法国拜会了巴黎美术学院院长贝尔纳的画室。在两年多的时间里经常到卢浮宫临摹塞尚、德拉克洛瓦、伦勃朗的作品，通过临摹大师们的名作锻炼自己的油画基本功。同时还不断作风景写生、人物、静物写生练作，用功用力，十分勤勉。大概和他原本就奔放狂热的性情有关，在这样的临摹与写生过程中，他渐渐表现出不太在意那些笔触严谨和色彩温和协调的古典之作，而向往热情有加的印象派、后印象派及现代派的欣赏倾向。早在 1925 年他撰写《艺术叛徒》一文，对梵高就大加褒扬：

> 梵高是近代艺坛最伟大之画家，他是天纵之狂徒……因为那些传统的拘束的画法，他是不能受的。他只拿他独觉得心境，表现他那狂的天才！……他在灿烂闪烁的太阳下面，燃着了内心狂激的热焰，像风车一样转动他的画笔，令人观之虎虎有生气。这种飞跃而出之绘画，生命之泉也，其至高之情绪能使人奋发，能使人勇拔而慰藉……狂热之梵高，以短促之时间，反抗传统之艺术，由黯淡而趋光辉，一扫千年颓废灰暗之画派，用其如火如荼之色彩，自己辟自己之途径，以表白其至洁之人格，以其强烈之意志与坚卓之情操，与日光争荣，真太阳之诗人也！其画多用粗野之线条和狂热之色彩，绯红之天空，极少彩霞巧云之幻变，碧翠之树林，亦无清溪澄澈之点缀，足以启发人道之大勇，提起忧郁之心灵，可惊可歌，正人生卑怯之良剂也！吾爱此艺术之狂杰，吾敬此艺术之叛徒！

在这篇文章中固然可以看到刘海粟有借对梵高的热情赞颂来对自己早在 1917 年被上海城东女校校长杨白民骂为"艺术叛徒"的回敬，但依然应该说也是刘海粟因性之相近而特别崇拜梵高的内心直白。他既因此以"艺术叛徒"自诩，而社会上也以"艺术叛徒"相称，不论是褒是贬。1932 年刘海粟把这次旅欧作品拿出来展览，作品有旅欧前油画 46幅，旅欧期间创作油画 109 幅，临摹原作的油画 8 幅，旅欧回国后新创作油画 26 幅，共计油画 189 幅，另外加上历年创作的中国画 36 幅。展

出期间，政界、学术界、艺术界反应热烈，好评如潮，自然也不乏贬斥之词。不管怎样，刘海粟的画名在赞美与批评甚至斥骂声中站稳了脚跟。

1934 年，刘海粟再次赴欧洲，主持由政府资助的中国现代美术展览会。在德国举行"柏林中国现代美术展览会"开幕式及展出期间，刘海粟作《中国画派之变迁》《中国山水画的特点》《何为气韵》等有关中国绘画史及理论的演讲。同时在柏林大学讲演过程中还手握毫管，在事先预备好的宣纸上大笔挥洒，进行中国画的创作表演，令德国人大开眼界。第二年展览移到英国，他又作了《中国画家独立的人格和独立的创作》《中国画与六法》等演讲，即使中国画第一次以较大阵容的面貌出现在欧洲人的面前，也使欧洲人更认识到刘海粟的大名是和中国绘画的史家与理论家联系在一起的。

刘海粟在油画创作上一直受到现代派的影响，色彩艳丽，笔触纵横。20 世纪 30 年代作人物，从构图到赋色、甚至造型上都有塞尚遗风。20 世纪 40 年代在南亚时作《峇厘舞女》《白马》，同样有那种直露的近乎现代派的用笔形式。在中国画里，可以目之为草就的逸笔。

同样的因性情之故，他在中国画家中推重石涛，他从艺术创作精神上是把石涛和西方后印象派画家等同看待的。他在《石涛与后期印象派》一文中说：

> 石涛之创造精神，非他人所能及。观其作品及画论，超脱不凡，不泥古，不涉今，笔锋锐利，随感情所至……此等精神，此等气概，确能冲决一切罗网，而戛戛独造焉！

他认为自己承继石涛的精神，要做一个彻底的"艺术叛徒"去"冲决罗网"：

> 吾画非学人，且无法，至吾之主义，则为艺术上之冲决罗网主义。吾将鼓吾勇气，以冲决古今中外艺术上之罗网，冲决虚荣之罗网，冲决物质役使之罗网，冲决各种主义之罗网，冲决各种

派别之罗网，冲决新旧之罗网。将一切罗网冲决焉，吾始有吾之所有也。①

　　尽管他自称所画不是学任何人的，但他的中国画创作显然有石涛山水的影子，这是毫无疑问的。他有山水作品《九溪十八涧》，作于1926年。山石用重墨勾写，浓墨点苔，虽然不及石涛之作苍润浑茫，但其出处还是一目了然。此图有郭沫若题识，云：

> 艺术叛徒胆量大，
> 别开蹊径作奇画。
> 落笔如翻扬子江，
> 兴来往往欺造化。
> 此图九溪十八涧，
> 溪涧何如此峻险？
> 鞭策山岳入胸怀，
> 奔来腕下听驱遣。
> 石涛老人知此应一笑，
> 笑道吾道不孤了。②

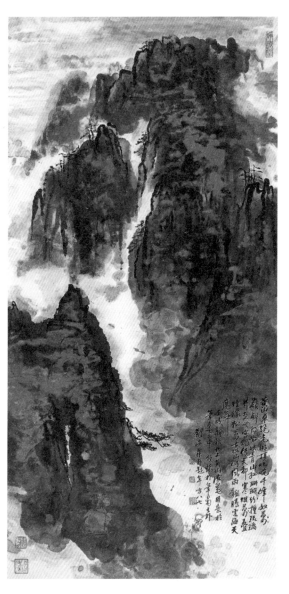

（近现代）刘海粟　黄山光明顶

　　刘海粟后来作中国画更多于作油画，多次上黄山，以造化为师。一生十上黄山，至1936年已经五上黄山，创作《黄山耸翠图》。综观他的

①　徐建融《刘海粟》，第27页。
②　同上书，第22页。

民国绘画艺术史

中国画创作，其实大有运用现代派绘画色彩之妙处，在赋色之中又把墨色夹杂其间，更显深沉而瑰丽的特色。早在 1927 年，康有为在看了他的中国画作品后，书一长题，内云：

> 向以为它日必有兼善之才，英绝领袖之者，郎世宁之后必有其人。海粟既以西画名，近多用力于中画。示我各幅，笔力健举，豪放斫辣，深有得于梅花道人。它日从两宋大家精深华妙处成就之，则继郎世宁开新派合中西之妙为大家矣。①

康有为指其"合中西之妙"，其实也是刘海粟一直自诩的"中西融合"的创作追求。不论他的追求在事实上达到什么高度，也不论对他的艺术创作成就评价怎样，刘海粟毕竟在民国美术教育史和中西融合的艺术创造方面做出了自己的努力，产生了一般画家所不能有的社会影响，和一般画家难以企及的艺术成就。

---

① 逸明编著《民国艺术——市民与商业化的时代》，第 118 页。

# 绘画概念的新发展

4

　　绘画的概念在中国绘画史上是不断发展的，如果说在先秦时期的"画馈之事"还主要指工艺制作的一种样式，那么到唐代，已经增加了大量的宗教性绘画。自宋代以来，绘画的概念中主流形式就成为水墨画、文人画了。清末民初大批美术青年赴东洋、西洋学习绘画，几乎清一色选修的是油画。从此，油画和中国画并列，成为绘画概念的主要内容。

　　如第一章所述，中华民国接受的是百孔千疮的封建清王朝遗留的烂摊子，不独经济衰败，更有深厚的封建文化观念和封建社会意识有待改造。由于世界性的资本主义正处于向外拓展市场的初期阶段，外国资本在大城市不断扩张，民族资本也抓紧一切机会艰难奋斗。大批农民进入城市做工经商，社会平民阶层迅速扩大。文化教育进一步向平民普及，艺术门类因为有了更大的市民市场，也相当活跃。绘画的门类也不例外，在中国画、油画之外，新的科目也在发展着。

## 第一节
# 以革命为己任的新兴画科

>>>

在中国画和西洋画的孰优孰劣，以及调和中西的论争展开期间，中国社会的内外矛盾也在逐步尖锐化。社会现实的沉重压迫使人们去注意另一种比油画、中国画更能直接、迅速反映人们内心情绪的绘画样式。并且由于"五四运动"确立了白话文在文学领域的主导地位，促使艺术创作面向社会、贴近社会基层劳动者的倾向也日益强烈。十月革命武装夺取政权的成功，使马克思列宁主义的"阶级斗争"学说开始流行，中国也概莫能外。20世纪初文学界开始兴起全球性的普罗文学，至此在艺术创作中也开始强调"普罗艺术"，并很快在青年美术工作者中引起普遍反响。而普罗艺术要求艺术创作反映社会不平等的阶级压迫现象，反映广大劳动阶层种种的不幸，从而唤起更广大的劳工起来向政府抗争。因此，它在形象上自然要求写实、逼真，在造型要求上就和现实主义的严谨作风并行不悖。普罗艺术的倡导者和响应者们在艺术表现题材的倾向上，可以说和传统的中国水墨画大相径庭，就是和西洋绘画题材相比，也绝无"静物""风暴"之类的习作内容，因此它理所当然地面对社会宣称自己是革命的艺术。

这革命的艺术，在当时就是刚刚显露艺术创作能量的版画。

## 一、版画

版画的主要形式是木刻。在中国，传统的木刻历史也是相当悠久的，只是历来的木刻在制作上都是画、刻、印三者分离，画家负责起稿，刻工负责雕刻，印工负责印刷。就是在明中叶《十竹斋笺谱》的作品中，也同样是三者分工。"五四运动"之后的版画概念则不同，画、刻、印全由作者一人完成。为了区别这双方的关系，前者被称作复制木刻，后者就称为创作木刻。

革命的木刻运动是随着国内外社会的、阶级的、民族的矛盾逐步激化而萌生的，最早可追溯到 1929 年杭州艺专的学生组成西湖一八艺社时。1930 年该组织分裂后新产生的上海一八艺社的美术青年们，完全站在上海"左联"的文化艺术立场上，和以前的西湖一八艺社在艺术创作宗旨上有很大的不同。

1930 年的上海是左翼文艺思想的集中地，陈望道任校长的上海艺大更是拥有大批左翼文化艺术工作者。在该校任教的许幸之与张谔、陈烟桥等人组织了时代美术社，同时举办苏联革命图片展览会，他们用激烈的言辞宣告自己的美术创作主张。

> 诸君！请看那些拜金主义的画家们，他们除了为自己名誉和黄金，除了为自己地盘与奢华的生活之外，从没有为我们谋过利益吧？更谈不到什么劳苦的工农群众了。他们所谓"为画画而画画"，而他们所有的名誉和黄金，不都是榨取了民众而得来的吗？
>
> 青年美术诸君！诸君应认识清楚他们的欺骗和榨取，是他们压迫阶级一贯的政策。因而我们的美术运动，绝不是美术上流派的斗争，而是对压迫阶级的一种阶级意识的反攻，所以我们的艺术更不得不是阶级斗争的一种武器了。
>
> 阶级分化既是这样明显，那么，在我们的面前只有两条大路：一是新的阶级的高塔；一是没落阶级的坟墓。诸君是新时代的青年，决不愿意向没落阶级的坟墓前进吧？时代的青年，应该当时代的前驱，时代美术社应该向时代的民众去宣传。[①]

他们明确无误地说，他们是把美术当作进行阶级斗争的一种工具、一种武器。而版画艺术也只有在阶级斗争的武器运用上才能显现价值。同时他们从阶级斗争的角度出发，也批评了非革命的画科，甚至直截了当地把那些画家指为榨取民众财富的骗子。言语尽管十分激烈，但也许

---

① 陆地《中国现代版画史》，人民美术出版社，1987 年 6 月版，第 41 页。

因为当事者在当时尚属名不见经传的美术青年，也就没有引起油画家、国画家们的太多注意。

1930 年 8 月，在左翼作家联盟、左翼戏剧家联盟成立之后，上海一八艺社、时代美术社、新华艺专组织了中国左翼美术家联盟。这个组织从诞生开始，就在中国共产党的指导和领导下工作。成立大会上有左翼文化界总同盟的代表夏衍，有左翼戏剧家联盟的代表石凌鹤。20 多位美术青年参加了成立大会，他们是许幸之、叶沉、卢炳炎、郑宝益、肖建初、梁白波、刘露、胡一川、夏朋、江丰、刘艺亚、陶思谨、刘梦莹、陈烟桥、陈铁耕、马达等。大会选出的执行委员是许幸之、江丰、叶沉、于海、胡一川、张谔、夏朋、陈烟桥、刘露 9 人，主席为许幸之，副主席为叶沉，书记为于海。其中胡一川和夏朋既是一对恋人，也是一八艺社的核心人物。大会还通过了 10 项工作纲领，具体见下。

（1）组织参加一切革命的实际行动。

（2）供给各友谊团体画材。

（3）组织工场农村写生团、摄影队。

（4）组织研究会、讲演会。

（5）组织美术研究所。

（6）领导各学校团体。

（7）推动文化团体协议会。

（8）出版美术刊物。

（9）开大规模的普罗美术展览会。

（10）开多量的移动展览会。①

从上述 10 项决议案中可以看出，其中有不少在实际上是不可能实现的内容，是当时激进的革命思潮在美术青年中的反应。

中国左翼美术家联盟的建立，可以说是中国共产党在艺术领域的一个斗争阵地。为了便于进行革命活动，中国左翼美术家联盟化整为零，成立四个活动小组。他们是上海美专小组，有张谔、蔡若虹、钱文兰、

①　参见李桦、李树声、马克编《中国新兴版画运动五十年》，辽宁美术出版社，1982 年 8 月版，第 3—4 页。

洪叶、吴似鸿；新华艺专小组，有马达、陈烟桥、陈铁耕、王艺之；杭州艺专小组，有胡一川、夏朋、汪占非、刘梦莹、刘艺亚、李可染、沈福文、季丹春、王肇民；中华艺大小组，有许幸之、肖建初、卢炳炎、郑宝益、王如玉、梁白波等人。

到1932年，中国左翼美术家联盟在政治上已经明确属于左翼文化界总同盟的领导。由于抗日救亡的情绪普遍高涨，中国左翼美术家联盟也提出了加强抗日救亡宣传的任务。为了更好地进行抗日革命活动，在5月26日成立了春地绘画研究所，简称春地画会。这个画会对外的宣言是："现代的美术必然要走向新的道路，为新的社会服务，成为教育大众、宣传大众与组织大众的有力的工具。新艺术必须负着这样的使命向前迈进。"[1] 春地画会实际上成为中国左翼美术家联盟的社会窗口，同时也是美术青年学习马克思主义文艺理论和艺术作品观摩的场所。同年6月17日至19日举办了第一次画展，一百余件作品中木刻占了绝大部分，题材也以描写工人的繁重劳动和表达抗日情绪最为突出。这个展览当时并没有对劳苦大众本身产生什么影响，但却引起了西方在上海记者们的兴趣，同时也就引起了政府的注意。正是由于这个原因，当画展结束后不久，春地画会即遭到法租界捕房查封，画会的成员艾青、于海、力扬、江丰、黄山定等人被捕入狱，春地画会也就结束了它两个月不到的生命。

同年9月，取代春地画会的野风画会成立。野风画会吸收了春地画会被查禁的教训，在掩护工作上更有改进，同时又有新华艺专、上海美专的新同学加入，人员反而有所增加。野风画会在马克思主义文艺理论的学习和观摩艺术作品方面依然和春地画会一样，此外还注重到社会底层劳动者的生活中收集创作素材。1933年2月，野风画会出面联络了杭州、苏州等地的美术工作者，在上海举办"为援助东北义勇军联合画展"。展览属义展性质，展品卖出后的钞票全部作捐款，因此展出的社会影响虽然很大，但野风画会的活动经费仍然无法得到解决。同年4月

---

① 陆地《中国现代版画史》，第50页。

野风画会不得不从原地迁出，换了一个较便宜的租房，改名大地画会。大地画会其实并没有实际活动，它的真正作用只是中国左翼美术家联盟的一个对外联络点。而中国左翼美术家联盟的主要负责人都从事木刻创作，于是干脆把中国左翼美术家联盟改名为上海木刻研究会，负责人有马达、胡一川、陈烟桥、夏朋、顾洪十等人。

版画及木刻从它出现在中国社会之时起，就以革命的艺术为己任，从它的宣言到创作实践也确实是以马克思主义的阶级斗争理论为自己的行为准则，因此被当时的国民政府及各个租界捕房所注意，在客观上不利于革命艺术的活动。上海木刻研究会在成立后不久便更名为涛空画会，负责人有马达、夏朋、钱文兰、陈铁耕、沃渣。夏朋积极筹办国难画展，其宗旨是揭露政府对日政策的软弱和投降主义政策，而尚未筹办完成就被捕入狱，因此连带涛空画会也被封闭，中国左翼美术家联盟也就实际上处于瘫痪而没有活动的境地。

1933 年新华艺专成立野穗社，骨干成员就是中国左翼美术家联盟成立的新华艺专小组成员，他们在艺术理论和艺术实践上都和中国左翼美术家联盟的宗旨保持一致。1933 年出版手拓本《木版画》，在神州国光社和新华艺专的绘画用品商店寄售，作品内容是直接反映现实社会的尖锐矛盾的。出版两次后被迫自动停止有关活动。

上海美专的学生在同年 9 月成立了 M·K·木刻研究会。"M·K·"是取拉丁字母拼音"木刻"的字头，成员有周金海、钟步青、张望、黄新波、柳爱竹、陈普之、金逢孙、王绍络、韦若、张明曹等人。M·K·木刻研究会在展出作品时并不局限于本社同人，先后举办过四次木刻展览，成绩较显著，维持到 1934 年 5 月。法租界巡捕房搜抄上海美专的学生宿舍，周金海等人被捕，M·K·木刻研究会亦结束活动。鲁迅曾在《木刻纪程·小引》中说："前些时在上海还剩有M·K·木刻研究社，是一个历史较长的小团体，曾经屡次展览作品，并且将出《木刻画选集》的，可惜今夏又被私怨者告密。社员多遭捕逐，木版也为工部局所没收了。"[1]算是给它的历史做了一个小小结论。

---

① 　鲁迅《且介亭杂文》，人民文学出版社，1973 年 3 月版，第 35 页。

同一年在上海还出现一个无名木刻社，成员只有黄新波和刘岘两人。他们的成绩是出版了50本手拓的《无名木刻集》。

从1931年到1936年，参与木刻创作活动的美术青年约有50名，他们大都是对新兴的苏联美术理论十分有兴趣，同时对中国社会问题也相当关心的艺术家。50多人中有一半遭到过政府逮捕，夏朋甚至三次入狱，最后于1935年死于狱中。可见他们主张的普罗艺术尽管对普通民众还没有什么触动，对政府却震动不小。当上海的木刻社一个个先后停办之际，木刻社的成员迫于生存也不得不流向四方，木刻这一艺术创作形式也因此从上海向各地传播。如野穗木刻社的陈铁耕、上海一八艺社的谢海若、Ｍ·Ｋ·木刻研究会的张望、陈普之，以及杭州艺专一八艺社的杨澹生、王肇民、沈福文、汪占非，分别到汕头、兴宁、北平开展木刻创作活动，罗清桢、张慧、荒烟、王力等一批有实力的版画家就在这里得到了锻炼。

## 二、鲁迅和木刻运动的初创期

中国现代绘画史上的版画艺术，是在鲁迅的直接关怀下发展起来的。尽管在那一个特定的民族危机空前沉重的历史时期，版画一开始就不是以娱情为目的，而是以革命为己任，以阶级斗争为信念。鲁迅认为艺术是应该反映人生的，但不应该不分具体环境条件，直截了当地把自己暴露在敌人的枪口前，造成无谓的牺牲。

早在1928年鲁迅组织朝花社时就说："目的是在绍介东欧和北欧的文学，输入外国的版画，因为我们都以为应该来扶植一点刚健质朴的文艺。"[1] 在他的计划中要出版的绘画画册有《近代木刻选集》1～4（3、4集因朝花社倒闭未能出版）及《蕗谷虹儿画选》《比亚兹莱画选》《新俄画选》。而《法国插图选集》《英国插图选集》《俄国插图选集》《希腊瓶画选集》《罗丹雕刻选集》诸画册也都由于同样的原因未能问世。但朝花社首开由文学刊物介绍宣传版画的先例，使版画和木刻成为当时一般

———————————

[1] 鲁迅《南腔北调集》，人民文学出版社，1973年3月版，第56页。

画家所不屑顾、而为文学家与文学青年、美术青年十分关注的画种。由于鲁迅对版画艺术的重视，凡是美术青年组织的版画小团体和个人都能得到他的支持。1931 年 2 月，鲁迅专门编辑出版小说《士敏土之图》250 册，主要用于赠送给穷困的美术青年，为他们提供学习版画创作的范本。

1931 年夏，鲁迅为了让这些美术青年能有一个较系统的学习版画的机会，举办了为期六天的木刻讲习班。从 8 月 17 日至 22 日结束，每天上午 9 时至 11 时。教师是日本内山嘉吉，听课的美术青年共 13 人，按照他们后来合影的照片来看，有钟步清、郑启凡、苗勃然、陈以均、黄山定、顾洪干、李岫石、郑洛耶、胡仲民、江丰、陈铁耕、倪焕之、陈卓坤。内山嘉吉讲授主要内容是版画的种类和制作方法，鲁迅也在此期间讲过三次课，内容是介绍国外优秀版画作品，以提高学员的艺术眼界。第一讲是日本浮世绘版画和现代版画；第二讲是英国木刻欣赏；第三讲专门介绍德国女版画家凯绥·珂勒惠支的铜版画组画《农民战争》。鲁迅主张版画创作的基础是素描，作为基本功的训练，在题材上倒不拘什么主题性。当木刻讲习班结束的时候，学员们作了一次习作作品的观摩会。被保存下来的作品是江丰的《老人像》《生活》，倪焕之的《静物》《自画像》，陈铁耕的《被捕》，郑洛耶的《自画像》《湖畔》，黄山定的《静物》《烂醉的国军大兵》，陈卓坤的《鲁迅像》，胡仲民的《街头风景》《维纳斯雕像》，李岫石的《南方风暴》《河岸风景》，成为中国现代木刻运动的最早一批作品。这个技法学习班也被认为是现代木刻运动的开幕典礼。

野风画会成立后，鲁迅又专门为该会成员讲过美术上的大众化与旧形式问题，并担任为援助东北义勇军联合画展的发起人之一，亲自

木刻版画　江丰像

（近现代）倪焕之　自画像

选购野风画会的木刻作品，请法国朋友送往巴黎展出，在经济上和舆论上都给予支持。

1934 年 6 月，鲁迅用铁木艺术社的名义出版《木刻纪程》，把两年来的美术青年的木刻作品做了整理，共选出 24 幅，并指明了现代中国木刻的来路及和历史上的木刻的关联。

中国木刻图画，从唐到明，曾经有过很体面的历史。但现在的新的木刻，却和这历史不相干。新的木刻，是受了欧洲的创作木刻的影响的。①

别的出版者，一方面还正在绍介欧美的新作，一方面则在复印中国的古刻，这也都是中国的新木刻的羽翼。采用外国的良规，加以发挥，使我们的作品更加丰满是一条路；择取中国的遗产，融合新机，使将来的作品别开生面也是一条路。如果作者都不断地奋发，使本集能一程一程向前走，那就会知道上文所说，实在不仅是一种奢望的了。②

鲁迅深知当时学习版画的美术青年们的造型基础并不扎实，而所能得到的范本观摩机会又很少，他自己十分注意收集德国、法国、英国和苏联的版画原作和印刷品，目的就是为美术青年学习版画提供参考。他

---

① 鲁迅《且介亭杂文》，第 35 页。
② 同上书，第 36 页。

民国绘画艺术史

在推出苏联版画家赠送的版画作品时，著文说：

> 但这些作品在我的手头，又仿佛是一副重担。我常常想：这一种原版的木刻画，至有一百余幅之多，在中国恐怕只有我一个了，而但秘之箧中，岂不辜负了作者的好意？况且一部分已经散亡，一部分几遭兵火，而现在的人生，又无定到不及薤上露，万一相偕湮灭，在我，是觉得比失了生命还可惜的。流光真快，徘徊间已过新年，我便决计选出六十幅来，复制成书，以传给青年艺术学徒和版画的爱好者。①

实际上鲁迅在 1929 年的《近代木刻选集》第一辑的"小引"和"附记"中就说明：他之所以如此热心出版欧洲木刻集，是因为要向广大美术青年提供创作借鉴，同时还传授给他们相应的史论知识，以弥补他们文史修养上的不足。如"小引"所言：

> 中国古人所发明，而现在用以做爆竹和看风水的火药和指南针，传到欧洲，他们就应用在枪炮和航海上，给本师吃了许多亏。还有一件小公案，因为没有害，倒几乎忘却了。那便是木刻。

> 虽然还没有十分的确证，但欧洲的木刻，已经很有几个人都说是从中国学去的，其时是 14 世纪初，即 1320 年顷。那先驱者，大约是印着极粗的木版图画的纸牌；这类纸牌，我们至今在乡下还可看见。然而这博徒的道具，却走进欧洲大陆，成了他们文明的利器的印刷术的祖师了。

> 木版画恐怕也是这样传去的；15 世纪初德国已有木版的圣母像，原画尚存比利时的勃吕舍勒博物馆中，但至今还未发现过更早的印本。16 世纪初，是木刻的大家调垒尔（A. Dürer）和荷勒巴

---

① 鲁迅《集外集拾遗》，人民文学出版社，1973 年 11 月版，第 426 页。

因（H.Holbein）出现了，而调垒尔尤有名，后世几乎将他当作木版画的始祖。到十七八世纪，都沿着他们的波流。

木版画之用，单幅而外，是作书籍的插图。然则巧致的铜版图术一兴，这就突然中衰，也正是必然之势。唯英国输入铜版术较晚，还在保存旧法，且视此为义务和光荣。1771 年，以初用木口雕刻，即所谓"白线雕版法"而出现的，是毕维克（Th. Bewick）。这新法进入欧洲大陆，又成了木刻复兴的动机。

但精巧的雕镂，后又渐偏于别种版式的模仿，如拟水彩画，蚀铜版，网铜版等，或则将照相移在木面上，再加绣雕，技术固然极精熟了，但已成为复制底木版。至 19 世纪中叶，遂大转变，而创作的木刻兴。

所谓创作底木刻者，不模仿，不复刻，作者捏刀向木，直刻下去。——记得宋人，大约是苏东坡罢，有请人画梅诗，有句云："我有一匹好东绢，请君放笔为直干！"这放刀直干，便是创作底版画首先所必须，和绘画的不同，就在以刀代笔，以木代纸或布。中国的刻图，虽是所谓"绣梓"，也早已望尘莫及，那精神，唯以铁笔刻石章者，仿佛近之。

因为是创作底，所以风韵技巧，因人不同，已和复制木刻离开，成了纯正的艺术，现今的画家，几乎是大半要试作的了。

在这里所介绍的，便都是现今作家的作品；但只这几枚，还不足以见种种的作风，倘为事情所许，我们逐渐来输送罢。木刻的回国，想来决不至于像别两样的给本师吃苦的。①

鲁迅在这里扼要论述了欧洲木刻和中国传统木刻的渊源关系，把它和火药、指南针作为影响欧洲文明进程的三项中国文化之一。继而对欧洲木刻自身的发展和变化又作了简明的介绍，应该说都是有关欧洲版画的历史知识。鲁迅后来在《近代木刻选集》（二）的"小引"中对木刻

---

① 鲁迅《集外集拾遗》，第 282—283 页。

种类和欣赏又做了重点说明。

　　我们进小学校时，看见教本上的几个小图画，倒也觉得很可观，但到后来初见外国文读本上的插图，却惊异于它的精工，先前所见的就几乎不能比拟了。还有英文字典里的小画，也细巧得出奇。凡那些，就是先回说过的"木口雕刻"。

　　西洋木版的材料，固然有种种，而用于刻精图者大概是拓本。同是拓本，因锯法两样，而所得的板片，也就不同。顺木纹直锯，如箱板或桌面板的是一种，将木纹横断，如砧板的又是一种。前一种较柔，雕刻之际，可以挥凿自如，但不宜于细密，倘细，是很容易碎裂的。后一种是木丝之端，攒聚起来的板片，所以坚，宜于刻细，这便是"木口雕刻"。这种雕刻，有时便不称Wood-cut，而别称为Wood-engraving了。中国先前刻木一细，便曰"绣梓"，是可以作这译语的。和这相对，在箱板式的板片上所刻的，则谓之"木面雕刻"。

　　但我们这里所介绍的，并非教科书上那样的木刻，因为那是意在逼真，在精细，临刻之际，有一张图画作为底子的，既有底子，便是以刀拟笔，是依样而非独创，所以仅仅是"复制板画"。至于"创作板画"，是并无别的粉本的，乃是画家执了铁笔，在木版上作画，本集中的达格力秀的两幅，永濑义郎的一幅，便是其例。自然也可以逼真，也可以精细，然而这些之外有美，有力；仔细看去，虽在复制的画幅上，总还可以看出一点"有力之美"来。

　　但这"力之美"大约一时未必能和我们的眼睛相宜。流行的装饰画上，现在已经多是削肩的美人，枯瘦的佛子，解散了的构成派绘画了。

　　有精力弥满的作家和观者，才会生出"力"的艺术来。"放笔直干"的图画，恐怕难以生存于颓唐，小巧的社会里的。①

---

① 鲁迅《集外集拾遗》，第301—302页。

在当时美术界还十分冷落版画这一画种的环境下，鲁迅对版画的知识普及可说是不遗余力。此外，他还和郑振铎一起向社会推出《十竹斋笺谱》，把优秀的传统木版画提供给美术青年借鉴，并希望在学习欧洲创作木刻的同时，能够参酌传统木刻技巧，从而另外闯出一条新的艺术之路来。他在《北平笺谱·序》中再次强调中国木刻和欧洲木版画的关系。

镂像于木，印之素纸，以行远而及众，盖实始于中国。法人伯希和氏从敦煌千佛洞所得佛像印本，论者谓当刊于五代之末，而宋初施于彩色，其先于日耳曼最初木刻者，尚几百年。宋人刻本，则由今所见医书佛典，时有图形；或以辨物，或以起信，图史之体具矣。降至明代，为用愈宏，小说传奇，每做出相，或拙如画沙，或细于擘发，亦有画谱，累次套印，文采绚烂，夺人目睛，是为木刻之盛世。清尚朴学，兼斥纷华，而此道于是凌替。光绪初，吴友如据点石斋，为小说作绣像，以西法印行，全像之书，颇复腾涌，然绣样遂愈少，仅在新年花纸与日用信笺中，保其残喘而已。及近年，则印绘花纸，且并为西法与俗工所夺，老鼠嫁女与静女拈花之图，皆渺不复见；信笺亦渐失旧型，复无新意，惟日趋于鄙倍。北京夙为文人所聚，颇珍楮墨，遗范未堕，尚存名笺。顾迫于时会，苓落将始，吾修好事，亦多杞忧。于是搜索市廛，拔其尤异，各就原版，印造成书，名之曰《北平笺谱》。于中可见清光绪时纸铺，尚止取明季画谱，或前人小品之相宜者，镂以制笺，聊图悦目；间亦有画工所作，而乏韵致，固无足观。宣统末，林琴南先生山水笺出，似为当代文人特作画笺之始，然未详。及中华民国立，义宁陈君师曾入北京，初为镌铜者作墨合，镇纸画稿，俾其雕镂；既成拓墨，雅趣盎然。不久复廓其技于笺纸，才华蓬勃，笔简意饶，且又顾及刻工省其奏刀之困，而诗笺乃开一新境。盖至是而画师梓人，神志暗会，通力合作，遂越前修矣。稍后有齐白石、吴待秋、陈半丁、王梦白诸君，皆画笺高手，而刻工亦足以副之。辛未以后，始见数人，分画一题，

聚以成帙，格新神焕，异乎嘉祥。意者文翰之术将更，则笺素之道随尽；后有作者，必将别辟途径，力求新生；其临睨夫旧乡，当远俟于暇日也。则此虽短书，所识者小，而一时一地，绘画刻镂盛衰之事，颇寓于中；纵非中国木刻史之丰碑，庶几小品艺术之旧苑；亦将为后之览古者所偶涉猷。①

显而易见，鲁迅在中国传统木版画上还相当看重这种"小品艺术之旧苑"，其原因也是希望"后有作者，必将别辟途径，力求新生"，他是希望当时的美术青年们能够博采众长，努力于创作。因此，当美术青年们幼稚的版画作品一旦成集，鲁迅总是大加鼓励。1934年《无名木刻集》出版，他写序言说：

> 用几柄雕刀，一块木板，制成许多艺术品，传布于大众中者，是现代的木刻。
>
> 木刻是中国所固有的，而久被埋没在地下了。现在要复兴，但是充满着新的生命。
>
> 新的木刻是刚健，分明，是新的青年的艺术，是好的大众的艺术。
>
> 这些作品，当然只不过一点萌芽，然而要有茂林嘉卉，却非先有这萌芽不可。②

当这萌芽有了一点成绩的时候，鲁迅立刻用各种方法把他们介绍到国外。1933年鲁迅向法国《Vu》周刊女记者绮达·谭丽德推荐了陈烟桥、罗清桢、野夫、陈铁耕等人的作品55件，在巴黎毕利埃画廊展出，之后又到苏联莫斯科展出。有了鲁迅生前结下的国际友人关系，在鲁迅逝世后，年轻的木刻家们仍然通过上述方式走向世界。1945年，美国《生活》杂志驻华记者白修德、贾安娜以《木刻帮助中国人民进行战斗》

---

① 鲁迅《集外集拾遗》，第419—420页。
② 同上书，第433页。

的题目，在该刊 4 月号上刊发 14 幅包括延安木刻家作品在内的 14 幅木刻，同年 12 月，由赛珍珠作序，由美国约翰出版公司出版《黑白相间的中国》（ *China in Black and White* ）一书，收有出自约 40 位中国木刻家之手的作品 95 幅。

中国现代版画运动就是在这样的萌芽基础上逐步为世界所了解。

### 三、木刻运动的再发展

如果以 1936 年鲁迅的逝世作为一个标志，在此之前属于中国木刻运动的初创阶段的话，那么在此阶段中受到鲁迅关怀和教诲的年轻木刻家们，初步接触到的是木刻的技法和观摩了欧洲的版画作品。在此期间，由于国内外局势的突变，即日本军国主义发动了侵华战争，使中华民族的存亡立刻成为摆在每一个中国人面前不容回避的事实。在这种现实中，不少年轻木刻家奔赴延安，成为活跃在抗战前线的一支力量。留在国民政府统治区的木刻家们有的成为中共地下党员，有的自愿在共产党主持的木刻团体中积极创作，为抗日斗争尽自己一份职责。

在解放战争时期，木刻家们在长期的现实生活中极大地提高了自己的艺术表现力，木刻运动得到空前的大发展。而此时已经得到认同的艺术创作观念，更是规范了 1949 年后的包括木刻在内的绘画发展进程。

#### （一）国民政府统治区的木刻运动

从 1936 年到 1949 年国民政府统治区的木刻运动是紧扣着社会现实问题展开的，这可以从近 13 年创刊的纯粹以木刻艺术创作和研究为宗旨的刊物中看出这一特点。

1936 年 1 月 30 日创刊《铁马版画》，上海铁马版画社出版。主编为野夫。该刊至同年 8 月出版第三集后停刊。该刊第一期以手拓结集出版，14 幅版画作品中有温涛的《卖唱》《咆哮》《田中餐》《肖像》，沃渣的《水灾》《拾垃圾》《耕田》，江丰的《一二八之回忆》《母子们》，野夫的《走私》《罢课》《荒年》《凯旋》。第二期在 3 月 1 日出版，仍然是手拓形式。14 幅作品有江丰的《审判》，野夫的《异想天开》《她与孩子》《年初三文庙》，沃渣的《救国声中》《追》，温涛的《侍候》《夜生活》《李君像》，郭牧的《高尔基像》《十二月廿四》，新波的《战争》，王

绍络的《难民》，一素的《农村的早晨》。第三期在 8 月 10 日机印出版，作品 14 幅，有杨堤的《巴比塞像》，江丰的《战士》《囚》，沃渣的《恐怖》《中国的妇女》，一凡的《六月廿一日北站：当公共租界机关车出防的时候》，力群的《友人的像》《采叶》，新波的《集会》，温涛的《死亡线上》《缴租》，绍络的《卖地》《劫后》，野夫的《女性的呼声》。封面是野夫的《高尔基与儿童谈论集团著作的方法》，封二是江丰的《义勇军》。

野夫，即郑野夫（1909—1973），原名诚芝、邵虔，笔名野夫、新潮。浙江乐清人。1928 年到上海中华艺术大学学习西洋画，不久因学校被当局查封，又到上海美专继续学习西洋画。同时亦进行木刻创作。1931 年毕业。1935 年底和温涛、力群、程沃渣、江丰、黄新波等人发起组织铁马版画社，该社半年后停止活动。《铁马版画》即该社出版的期刊。野夫后来又担任《木刻艺术》和《新木刻》的负责人。抗战全面爆发后回家乡组织美术青年成立春野美术研究会、黑白木刻研究会、七七版画研究会等专事木刻创作团体。同时筹资建立木刻用品加工厂，生产木刻刀具，为推广木刻运动起到很大作用。以后又在此基础上成立新艺出版社，出版《木合》旬刊，主编了包括《旌旗》《战鼓》《号角》《铁骑》《反攻》五种木刻丛集，编写《木刻手册》等。个人作品有专集《点缀集》。1946 年又到上海参加全国木刻协会组织工作，参与筹备抗战木刻展和一至四届全国木刻展工作。

（近现代）野夫　胜利前夕

（近现代）野夫　泛区难船

到 1949 年时为止，他一直是以木刻创作反对国民党政权的艺术战士。

1936 年 6 月 15 日在广州创刊了《木刻界》，广州现代版画会出版。主编为李桦、唐英伟。至同年 7 月 15 日出版四期后停刊。唐英伟（1915—？），广东潮安人，毕业于广州市立美术学校国画系。1934年与李桦等人共同发起组织广州现代版画会。《木刻界》遭禁后转向新兴木刻史研究，1944 年曾由福建中国木刻厂出版其著作《中国现代木刻史》。

1938 年元月创刊《抗战版画》，南昌江西省保安司令部政治训练处出版发行。主编为刘岘。刘岘（1915—1990），原名王之兑，字泽长，号慎思，笔名刘岘、流岩、柳涯、丁普、张静平。河南兰考人。1933 年进上海美专学习，在校期间受鲁迅影响从事木刻创作。1934年赴日本东京帝国美术学院留学，1937 年回国。第二年从军编本刊。1939 年离职赴延安。曾任陕甘宁边区文学艺术学会美术工作委员会主任。

1939 年 2 月 25 日创刊《战画》，浙江省战时美术工作者协会战画

编辑部编辑出版，月刊。至 1940 年 2 月出版第 11 期后停刊。

1939 年 3 月创刊《木刻导报》，湖南中华全国木刻界抗敌协会湖南分会出版兼发行。主编为李桦。李桦（1907—1994），广东番禺人。家境贫苦，13 岁辍学做工。17 岁考入广州市立美术学校。1930 年自费赴日本留学，在东京川端美术学校学习西画。1931"九·一八事变"即回到广州，1932 年在母校教授西洋画。1933 年开始自学版画，第二年上半年即有个人版画展举行。从 1934 年 12 月始，和鲁迅多次通信，深受鲁迅艺术观影响，所作经常寄送鲁迅审视，亦多次得到好评和鼓励。1934 年和赖少其、刘岘、张影等人共同发起组织现代版画会。1938 年当选为中华全国木刻界抗敌协会理事，和温涛共同筹建湖南木刻协会分会，《木刻导报》即该分会会刊。1942 年作品参加在重庆举行的《第一届全国木刻展览会》，得到徐悲鸿的赞赏。抗战胜利后当选为中华全国木刻协会常务理事。1947 年受徐悲鸿之邀，到北平艺专任教，同时把《全国木刻展览会》的作品提供给清华大学、北京大学、燕京大学和中法大学联办展出，是木刻运动首次震动北京艺术界的创举。此后他更积极参加中国共产党领导的一系列活动。李桦的代表作有《抗战门神》（与温涛合作）、《怒吼吧！中国》《怒潮》（组画）、《民主死不了——痛悼李公朴、闻一多二公》《向炮口要饭吃》《控诉》等。

1939 年 3 月出版《全国抗战版画》（丛刊），上海原野出版社出版。主编为仇宇。该丛刊选登作品来自 1938 年至 1939 年初各地版画家以抗日为主题的创作，宗旨是序言所说："联合中国前进木刻家打倒我们真正敌人——日本法西斯军阀。"

1939 年 4 月创刊《战斗美术》，重庆战斗美术社出版。主编为王琦、卢鸿基。编委为骆风、王朝闻、洪毅然、冯法祀、王嘉仁、王铸夫、丁正献、张望、李可染。王琦，生于 1918 年。四川重庆人。1937 年上海美专毕业后先在国民党政治部三厅郭沫若领导下的美术科工作。第二年 8 月到延安鲁迅艺术学院学习四个月，12 月毕业后又回到重庆，参加中华全国木刻界抗敌协会，开始从事木刻创作。1941 年与丁正献等人组织中国木刻研究会，当选常务理事。1946 年到上海任全国木刻

协会常务理事。1948 年到香港当选"人间画会"常务理事。先后担任《战斗美术》《新蜀报》《半月木刻》,《新华日报》副刊《木刻阵地》《西南日报》《新艺术双周刊》,香港《星岛日报》《大公报》等报刊木刻版副刊主编,举办过两届个人画展。他的主要作品有《采石工》《嘉陵江上》《民主血》(组画)等。

1939 年 6 月创刊《战地真容》(半月刊),江西吉安战地真容杂志社出版。主编为罗清桢。罗清桢(1904—1942),广东兴宁人。1932 年始学习木刻,成绩卓著,是 30 年代被鲁迅认为广东最好的两位木刻家之一(另一位是李桦)。创作木刻 200 多幅,代表作有《残酷的轰炸》《抗战火炬在行进中》等。

1939 年 7 月 5 日创刊《漫木旬刊》,桂林南方出版社出版,系桂林《救亡日报》副刊。编辑为黄新波、赖少其、刘建菴、特伟。黄新波(1916—1980),原名黄裕祥,笔名一工。广东台山人。1932 年在台山县立中学肄业后,第二年到上海。先在中国左翼文化总同盟主办的新亚学艺传习所学习木刻,后又考入上海美术专门学校学习。曾参与 M·K·木刻研究会活动。1935 年到日本,主持中国美术家联盟东京分盟的工作。第二年回国当选为中华全国木刻界抗敌协会理事,并出版第一本木刻专集《路碑》。1941 年前曾主持全国木刻界抗敌协会工作,后赴香港参加中华全国漫画家协会香港分会的各种活动。1942 年后在桂林、昆明一带办画展,并出版第二本画集《心曲》。1945 年以《华商报》记者职业掩护已有七年中国共产党党龄的身份,在香港从事宣传和创作活动。他的代表作有《控诉》《卖血后》《香港跑马地之旁》等。

1939 年 10 月创刊《刀尖》,由福州刀尖木刻会编辑出版。主编为赵肃芳。至第二年元月停刊。

1939 年 10 月 1 日创刊《大众画报》,福建省军管区国民军训处大众画报社编辑出版。主编为宋秉恒。木刻半月刊。

1939 年 10 月创刊《星火》,浙江星火漫木会编辑出版。由该会会长陈才庸主持。

1939 年 11 月 15 日创刊《战时木刻》半月刊,由浙江省战时美术

工作者协会战时木刻研究社出版。主编为金逢孙、郑诚之。该社举办木刻函授班，于同年 11 月 20 日正式按地区指导木刻学习，共有六区。指定教师为金华区：朱苣芪、万湜思、项荒途、章西厓、张乐平、何其宏、杨嘉昌；永康区：俞乃大、金逢孙、周天初、叶元；绍兴区：孙福熙。丽水区：野夫、潘仁、吴梦非；永嘉区：张明曹；桂林区：李桦、黄新波、刘建菴、赖少其。

1939 年 11 月创刊《木刻丛集》，由浙江省战时美术工作者协会战时木刻研究社出版。至 1941 年 3 月共出版五期，因战事影响停刊。

1939 年 11 月创刊《木刻阵地》，广东大埔木刻阵地社编辑出版。主编为张慧。张慧（1909—1990），字小青。广东兴宁人。1930 年毕业于上海艺术大学西洋画系，两年后到故乡中学任教并从事木刻创作活动。有作品《张慧木刻画》共三集出版，鲁迅题签。

1940 年元旦出版《树范木刻》，杭州树范中学木刻队编辑，仅出一期。该校木刻队辅导老师金逢孙为责任编辑。金逢孙，生于 1914 年，浙江丽水人。1930 年在上海美专学习西洋画。后从事木刻创作活动，在 M·K·木刻研究会中负责出版事务。在浙江发起组织浙江战时木刻研究社，先后任《木刻艺术》《号角》《刀与笔》等七种期刊的编辑和发行人。

1940 年元月创刊《木刻画报》，三元木刻画报社出版。主编为王时峨。

1940 年 2 月创刊《战时木刻画报》，福建永安改进出版社编辑出版。

1940 年 11 月创刊《木艺》，桂林中华全国木刻界抗敌协会编辑出版，至第二年 1 月出版第二期后停刊。

1940 年 12 月创刊《诗歌与木刻》半月刊，江西泰和诗歌与木刻杂志编辑出版。主编为鲁阳、叶金、黄安息。至第二年 3 月出版第九期后停刊。

1940 年 12 月 1 日创刊《现实版画》，现实版画社编辑出版。编委为李慧中、梅健鹰、蒋定闻、罗颂清等。

1941 年元月创刊《战地真容》，赣北战地真容杂志社出版发行。主

编为罗清桢。每月出版三期，至同年 12 月出版第 33 期后停刊。

1941 年元月创刊《版画集》双月刊，兰州新西北社编辑出版。至同年 3 月出版第二期后停刊。

1941 年元月创刊《木合》，中国木刻用品合作社（后改名中国木刻用品工厂）编辑出版。主编为杨可扬。至 1945 年 8 月 1 日出版第二卷第四期后停刊。

1941 年 3 月创刊《木刻通讯》，战时永嘉木刻通讯社出版。主编先后由陈沙兵、葛克俭、夏子颐担任。该刊是有中共地下党员郑铸、林文达参加的战时永嘉木刻通讯社社刊。出版六期后停刊。

1941 年 9 月创刊《木刻艺术》，浙江丽水木刻艺术社编辑出版。执行编辑先后有郑野夫、杨可扬，编委有李桦、宋秉恒、金逢孙、愈乃大、刘岦等。至 1946 年 8 月 15 日该刊在上海改版出版，期号为新一号，成为中华全国木刻协会机关刊物。

1941 年 11 月创刊《刀笔集》月刊，香港刀笔社编辑出版。至同年 12 月出版第二期后停刊。

1942 年 4 月创刊《木刻运动》，丽水白燕艺术木刻研究组编辑出版。每月出版三期，至 1943 年 2 月第 37 期后停刊。

1942 年 6 月 1 日创刊《胜利版画》月刊，重庆英国驻华大使馆新闻处编辑发行。助理编辑为梅健鹰。同年 8 月出版第三期后停刊。

1942 年 10 月出版《全国木刻展览会纪念特刊》，柳州全国木刻展览会编辑出版。主编为沈振黄。沈振黄（1912—1944），即沈耀中。浙江嘉兴人。20 世纪 30 年代初在上海开明书店做书籍装帧和插图工作，受鲁迅影响从事木刻创作活动。因协助输送难民发生车祸逝世。

1942 年 12 月 10 日创刊《中国木刻》月刊，上海中国木刻社编辑，由中国木刻作者协会发行。至第二年 4 月 15 日出版第三期后停刊。

1943 年 3 月出版《西洋美术选集》(木刻)，桂林远方书店出版发行。该刊是刘建庵用木刀复制世界著名的版画作品，目的是提供美术青年欣赏。刘建庵（1917—1971），山东邹平人。1938 年加入汉口的木刻人联谊会，又与李桦、力群、马达等组建中华全国木刻界抗敌协会，与

张在民、赖少其在桂林组建该协会桂林办事处。曾主编过《漫木旬刊》《木艺》等多种木刻刊物。

1945 年 10 月出版《胜利木刻集》丛刊，上海枚友木刻社编辑发行。该刊作者大都是当时上海·些年轻木刻家。在该刊卷首语中，表明创作态度是："在这神圣的抗战中，木刻始终站在文化战线的最前哨，以英勇的姿态，担负着伟大的使命……我们是一群爱好木刻艺术的青年，在敌人四面包围下，在困苦的环境中，我们只得默默地学习，在黑暗里摸索着。现在敌人已经投降了，我们已回到了祖国的怀抱，我们也应有的责任，拿出我们的力量，贡献给祖国复兴与建国的伟大的事业上。"①

1945 年 10 月创刊《版画文化》，日本神户日本华侨新集体版画协会出版发行。主编为李平凡。

1946 年元月创刊《时代版画》月刊，重庆时代版画社编辑出版。

1947 年 5 月 5 日创刊《新木刻》，是上海《时代日报》副刊之一。

1949 年 5 月创刊《木刻》双月刊，上海波涛出版社编辑出版。主编为余白墅。只出一期即停刊。该期作品 19 幅，包括黄永玉的《喜庆》，赵延年的《迎》，陈烟桥的《作家》，徐甫堡的《农村建设》《失望与愤怒》，野夫的《他们"飞走了"》《陌巷书摊》，杨可扬的《垮台日子》《五一颂》，麦杆的《农村之家》《寡妇孤儿》，珂田的《垂亡》，余白墅的《涸》，李志耕的《推代表去讲》，戎戈的《风》，张一山的《檐下》，丁正献的《行列》等。

一直在国民政府统治区从事木刻创作的主要人物除上述外，还有陈烟桥。陈烟桥（1911—1970），又名李雾城。广东东莞市人。1928 年在广州美术学校学习西洋画。1931 年转入上海新华艺术专科学校西洋画系学习，同年开始木刻创作活动。在 1936 年以前曾组织野穗社，参加第二回全国木刻流动展览会筹备工作。1936 年之后当选为中华全国木刻界抗敌协会理事。曾任育才学校绘画组组长。1940 年在重庆任《新

---

① 以上资料参见许志浩编《1911—1949 中国美术期刊过眼录》，上海书画出版社，1992 年 6 月版。

|（近现代）野夫　搏斗|

华日报》美术科主任，抗战胜利后回上海。他的代表作品有曾被鲁迅选送巴黎参展的《某女工》《天灾》《投宿》《呐喊》，以及1938年为艾泼斯坦（I·Epstein）的著作《人民战争》创作的木刻插图。

国民政府统治区的木刻家创作活动表现题材都是反映社会现实中的阶级斗争和阶级压迫的典型事例。因此他们的作品本身也可以作为那一个特定时期的历史发展的实况记录，有鲜明的立场和时代性。一般而言，这些作品在表现情绪上都是以高昂或激烈

|（近现代）张漾兮　人市|

的情绪为主调。如野夫的《搏斗》反映五一节游行群众与警察当局发生冲突。画面上三名警察和开着门的警车在汹涌如潮水般的群众队伍前显得惊慌失措和不堪一击，而领头游行的人正振臂高呼，群众队伍中标语口号高举一片，显出群众高涨的革命热情和腐朽势力的没落。赵延年在1947年创作的《抢米》，也是及时反映重大社会问题的作品。在表现技巧上，都能较熟练掌握黑白木刻中圆刀、三角刀、方口刀的运用，黑白对比强烈。其中黄新波的作品有讲求刀法排列整饬的审美倾向，富于形式装饰之美，黑白反差巨大，给观众较大的视觉冲击力，如1948年创

（近现代）杨可扬　教授

作的《卖血后》即可见其一斑。此外，1947年张漾兮的《人市》，反映买卖妇女的丑恶陋习。杨纳维的《沉默的抗议》，抨击国民党对出版业的摧残政策。杨可扬的《教授》，则以教授挈妇携子带着书本在书店门口卖书，书店门口有广告曰：本店高价收买中西旧书。反映社会经济大萧条给知识分子带来的窘迫之状极为生动。

（二）边区的木刻运动

和国民政府统治区木刻创作活动相比，边区的木刻创作活动的特点在于有组织、有目的、有计划地展开。之所以如此，在于先有鲁迅艺术文学院的成立，后有毛泽东《在延安文艺座谈会上的讲话》的发表。

抗日战争全面爆发不久，全国各地都有不少年轻的文艺工作者奔赴

延安，特别是上海文艺界人士最多。这些人大都是热血青年，对当时社会主义和共产主义理论怀有满腔的热忱和向往。对于延安来说，当时中国共产党经过两万五千里长征，刚刚到达陕北建立了革命根据地，随之抗战全面爆发引来了民族矛盾空前尖锐化。而各地陆续奔赴延安的青年知识分子往往只有理想化的热情，对共产党领导的武装革命斗争的深远意义和艰巨性、复杂性，往往思想准备不足。于是1938年4月10日，在毛泽东、周恩来、林伯渠、徐特立、成仿吾、艾思奇、周扬共同发起下，成立了鲁迅艺术文学院。

鲁迅艺术文学院简称鲁艺，办学宗旨中明确地把艺术定位为宣传鼓动与组织群众的最有力的武器，并使艺术这个武器，在抗战中发挥它最大的效能。这个宗旨明确地写入鲁迅艺术文学院的"创立缘起"中：

> 艺术——戏剧、音乐、美术、文学是宣传鼓动与组织群众最有力的武器。艺术工作者——这是对于目前抗战不可缺少的力量。因之培养抗战的艺术工作干部，在目前也是不容稍缓的工作……我们决定创立这艺术学院，并且以已故的中国最大的文豪鲁迅先生为名，这不仅是为了纪念我们这位伟大的导师，并且表示我们要向着他所开辟的道路大踏步前进。[1]

该院设四个系：文学系、音乐系、美术系和戏剧系。美术系系主任先后由沃渣、蔡若虹、王曼硕担任。1940年2月改系为部，部主任由江丰担任，教员有胡一川、陈铁耕、马达、胡蛮、王朝闻、王式廓、力群、刘岘先后任教。

鲁艺的办学目标就是要培养大批能够"宣传鼓动与组织群众"的艺术大军，所以他们的教学方式最重要的是到现实生活中结合宣传任务举办展览、布置环境。同年冬季，根据到敌后开辟根据地的战略要求，鲁艺木刻研究班就成立了以胡一川、罗工柳、彦涵、华山为

---

① 李桦、李树声、马克编《中国新兴版画运动五十年》，第25页。

主的鲁艺木刻工作团，在共产党北方局宣传部安排下到达晋东南抗日根据地。鉴于当时的印刷条件，木刻手印就是最主要的展览宣传形式了。

鲁艺木刻工作团面对的是太行山区的农民，农民以固有的审美习惯对黑白对比强烈、讲究刀法韵味的木刻人物形象大感不解，称之为"阴阳脸"。这一现实迫使这些木刻家们重新审视自己的艺术表现方式。虽然鲁迅生前多次提出木刻的基础是素描，并在印制《北平笺谱》时告诫木刻青年多看看中国传统木版画技法，但当时美术青年似乎尚未理解鲁迅的意思。现在北方农民成为他们最直接的老师。面对现实中农民的实际要求，他们借鉴传统木版年画中双刀单线的技法，按照一般民众喜闻乐见的连续展开形式，创作了很多连环画形式和套色木刻作品。同时又用新题材创作年画，使年画在内容上有所更新，确实收到了很好的宣传鼓动效果。

鲁艺木刻工作团和其他专业师生一样，把自己的艺术创作活动自觉地纳入革命的战略规划之中。他们在现实生活中深入到生产和战斗第一线，对普通民众的艺术审美需求和边区政治宣传的任务能自然融为一体，创作的作品大受群众欢迎，当然也得到了边区领导人的赞许。这一时期的代表作品有彦涵的《张大成》，胡一川的《太行山下》，华山的《王家庄》，焦心河的《商定农户计划》《牧羊女》等。

木刻家的艺术表现力在深入生活中勤加训练，技艺提高很快。以焦心河于1938年创作的《商定农户计划》为例，作者显然已经掌握了一定的基本刀法，尽量以近似白描的手法表现人物形象，主题内容是明确清楚的。但就人物比例结构而言尚有欠妥之处。到1941年焦心河创作《牧羊女》时，则不但人物比例协调，动态活泼，而且黑白相衬也处置恰当，刀法娴熟，已经具有相当的艺术性了。

当鲁艺师生的艺术实践不断深入基层，并已经取得良好成绩的时候，继续不断进入边区的文化人也越来越多，不可避免地在艺术创作思想、艺术评价标准诸方面也带来一些困扰革命战略需要的艺术创作思想。在此情况下，延安先后进行了学风、党风和文风的整风运动。1942年5月23日，中国共产党中央主席毛泽东在延安召开的文艺座谈会上

（近现代）胡一川　攻城

发表了《在延安文艺座谈会上的讲话》（以下简称《讲话》）。

在《讲话》里，毛泽东说明了文艺的源与流的关系，提出了文艺为谁服务的问题，也提出文艺和政治的关系，文艺和生活的关系，以及文艺的普及与提高的相互关系。在这次《讲话》里，毛泽东第一次系统地从政治家的角度论述了他的文化艺术观。毫无疑问，在对文化艺术与政治的关系，以及文艺在革命运动中的地位和作用诸问题的研究上，当时没有其他党派的政治家能够达到毛泽东这样的深度，就是在共产党内，也没有第二个人能够像他那样深切了解中国革命的基本力量——农民的真实需要，和对中国文化内涵及文化人本质的深刻把握。很自然地，毛泽东的《讲话》成为文艺工作者从事艺术创作的原则和要求总纲。

延安和整个边区的文艺工作者，包括木刻工作者在内的创作思想都统一于《讲话》的精神，重新审视自己的创作态度、创作方式，直至对作品表现的劳动者、革命战士的思想感情。与之相应的是在木刻作品中也确实涌现出相当多的优秀之作。诸如1943年古元的《减租会》，彦涵

的《当敌人搜山的时候》，王式廓的《改造二流子》（套色），胡一川的《牛犋变工》（套色），彦涵的《向封建堡垒进军》（套色），古元的《人桥》（套色）等，都是极为优秀的作品。其中古元的版画作品在 20 世纪

（现当代）古元 减租会

（现当代）古元 人桥（套色）

40年代参加重庆的全国美展时，被徐悲鸿激赏，并为之撰文向社会介绍这位共产党大艺术家。确实，来自延安的木刻家们的创作，在主题鲜明上、情节生动上、技法表现上都和国民政府统治区的作品大不一样，使人感到一股强烈的欣欣向荣的生命力。

1947年，共产党中央实行战略转移，撤离延安。鲁艺美术系师生分成两部，一部组成华北文艺工作团，派往华北解放区；另一部赴东北解放区。华北文艺工作团经张家口到正定后，与河北邢台晋冀鲁豫边区北方大学艺术学院美术系，及张家口华北联合大学鲁艺文艺学院美术系，合并为华北大学三部美术系。江丰任系主任，教员有彦涵、王式廓、莫朴、金浪、金冶等。该校于1949年后进入北京。1953年院系调整时，和国立北平艺专合并，命名为中央美术学院。而到东北解放区的鲁艺美术系教师王曼硕、沃渣、张望等人，仍以工作团形式随军活动，定点沈阳后即在此基础上筹建了鲁迅美术学院。

与此同时，在苏北新四军军部也有相应的木刻创作活动。1938年元月，在军部的战地服务团绘画组就聚集了梁建勋、吕蒙、沈柔坚、涂克、芦芒等一批以木刻创作为主的美术创作者。1941年"皖南事变"后，新四军军部在苏北盐城筹建了鲁艺华中分院，美术系由莫朴负责，版画创作者有铁婴、莫朴、吴耘、洪藏等。美术系招生后，苏北文联成立，于同年举办大型美术展览，包括木刻在内的美术绘画活动得到充分展现。同年9月，为了适应战略调整，鲁艺华中分院结束，改编为军部鲁工团和三师鲁工团，分属这两个团的美术工作者则再分散到各战斗师工作。这样，苏北新四军的七个师里均有了美术工作者。

活动在苏中地区的第一师，在1943年由赖少其负责组织木刻同志会。1944年创办《苏中画报》，涂克任主编，工作人员有江有生、邵宇、费星等，编辑有费星、江有生等。第二师活动地区在淮南，1941年4月新四军在这里成立了抗日军政大学第八分校文化队美术系，负责人为吕蒙；和程亚军负责的淮南艺专美术系共同组成该地区的美术创作主力军。第二年即有木刻连环画《铁佛寺》出版，此外还协助《抗敌画报》(江北版)、《抗敌生活》《战士文化》《新路东报》等报刊的木刻

创作稿件的征集工作。第三师活动在苏北地区，胡考主编的《苏北画报》《淮海画报》十分活跃，此外《先锋画报》《先锋杂志》都经常有木刻作品发表。第七师政治部出版的《大江木刻》，是《大江报》不定期增刊，程亚君、费立必、吴耘是编者和作者。其他各师的木刻作者大都向报刊投发作品，因地制宜，不拘一格，都能在极为简陋的条件下充分运用木刻的及时、便利诸特点，成为当时对敌斗争中不可或缺的一部分。

## 第二节
# 市民绘画样式的流行

>>>

市民阶层随着城镇经济的发展兴盛而日益壮大。民国建立在晚清疲弱的国势上，西方资本主义列强对中国的商品倾销政策同样对新生的政权是一个巨大的压力。西方资本主义的经济政策给中国民族工业的发展带来极大的威胁的同时，也给中国民族工业带来了资本主义模式经营管理的经验和先进的生产技术。

商品的销售主要集中在城镇市民的生活圈中，因此相对来说市民生活较为集中的东南及南部沿海地区，围绕着商品经济的发展并受市民欢迎的广告宣传画，也产生并流行开来。月份牌广告画成为突出的市民绘画样式。

### 一、月份牌画的产生和流行

月份牌画是一种商品广告海报。20世纪初的上海是各国洋行、商号争相进行商业投资的贸易之地。外国商界为了推销自己的商品，争取更多的消费者，首开广告竞争的风气。在开始阶段，他们的广告画面往

往都是西方情调浓郁的美女、骑士、风景、静物，甚至还有宗教题材。他们很快发现，当时的中国市民在美术欣赏的习惯上仍然保持着典型的传统标准，对西方艺术情趣相当陌生，因而直接影响到商品的销售。在考察了中国传统的年画构图之后，他们的广告画也开始选用中国传统的山水、戏曲、吉祥寓意图案为主要题材，同时也附印上通行的阴阳日历，在新年之前作为礼品广泛赠送。因为它有全年的阴阳日历，十分实用，因而也广受欢迎。这就是月份牌广告画名称的来由。

外国资本家在中国推销商品，主要集中在烟草业、化工业、纺织业、药品业和日用品方面，月份牌画也主要是上述产业的广告画。外商们需要有人在当地为他们绘制创作广告画，外商公司不但要聘请某些设计家，而且还设立美术学校。譬如英美烟草公司早在1915年就在上海浦东设立了一所美术学校，学习内容从印刷工艺到摄影和平面设计，培养目标十分明确，就是为他们的产品做广告宣传。英美烟草公司还特别设有广告部门，延聘当时活跃于上海的中国画家、装饰设计家多人，如胡伯翔、梁鼎铭、丁悚、张光宇等人都在其列。

第一次世界大战期间，在华的许多西方资本主义列强暂时无暇顾及东方的大市场，给中国民族资本主义工业的兴起提供了一定的生存空间。华侨简照南、简玉阶兄弟创办南洋兄弟烟草公司于1915年进入上海，1917年在上海设立工厂，开始了他们在中国大陆的市场竞争活动。当初南洋兄弟烟草公司在上海开张的时候，大陆的烟草市场绝大部分份额都是英美烟草公司的天下。为了打开自己的市场，南洋兄弟烟草公司在月份牌画上加进了爱国的色彩。他们的广告画上往往有"爱国民众应吸国货大联珠香烟，以挽回外溢利权"（大联珠是该公司香烟产品名牌）的文字宣传，也是那个特定时代的一种样式。与此相类的还有山东烟台的张裕酿酒公司。张裕酿酒公司是广东华侨张公弼在清光绪十八年（1892）在烟台投资建造的酒业公司，在当地种植葡萄，酿造葡萄酒，以提倡国货。他的酒类广告画也是和倾销到中国大陆的欧洲葡萄酒及日本清酒宣传相抗衡的。此外，上海黄楚九在清光绪十六年（1890）创办中法药房，他的经营观念大受当时西方厂家的影响。他认为，广告可以刺激销售，销售又可以刺激生产，因此可以降低成本，降低价格，

从根本上使消费者受益。他在1911年设立龙虎公司，产品是龙虎人丹。1923年又设立九福公司，产品是百龄机药片。相应的月份牌广告画都在主题上强调了国货的形象。

月份牌广告画的题材有传统的市民喜闻乐见的形象。黄楚九的龙虎人丹是对抗日本的"翘胡子仁丹"的。龙虎人丹选用的题材是对应的龙虎，其含意有中国传统道家的龙虎相交会而生魂魄的意义。上海五洲药房的产品是"人造自来血"，他的月份牌广告上画的是类似传统"福神"的形象，双手展开一书法条幅，上直书"人造自来血"五个大字。条幅上款处写的是"补血强身，开胃健脾，男女老幼，四时可服"，下款处署名"上海五洲大药房发行"。在样式上完全是适应市民欣赏习惯。宏兴药房的"宏兴鹧鸪茶"的月份牌画，取宋代欧阳修母亲画荻教子的故事。欧阳母侧身坐在椅上，三名儿童中有两名儿童围绕鸡笼玩耍，一名穿红色上衣的儿童即欧阳修，手执荻管，在其母的指教下，在灰地上竟写出了"宏兴鹧鸪茶，专治小孩百病"的广告语。在画面下方又专门印有"画荻教子本事"共50字，都是巧妙运用中国传统故事、人物来为自己的商品打开市场，在当时也确实起到了良好的市场效应。

月份牌广告画的题材既有着时装的美女，也有一些在市民阶层中拥有众多影迷的电影明星。或者说是演艺圈的明星们介入到月份牌广告画中，她们用自己的形象招徕顾客，亲笔在画面上书写广告语。如30年代素有"电影常青树"之称的影星李丽华，在"阴丹士林布"的月份牌画上用钢笔写下"阴丹士林色布是我最喜欢用的衣料"。另一位影星陈云裳也在"晴雨商标"的"阴丹士林布"月份牌画上出现，在画面之外用毛笔书写"用阴丹士林色布裁制各种服装可以增加美丽"的广告语。两位影星都取面对画面的微笑姿态，有的更是衣着布料用的就是阴丹士林的浅蓝色布，画面色调沉静优雅。

月份牌广告画中的女性形象在服装上也很有社会性，从清末的衫袄裙装，到20世纪20年代的旗袍、三四十年代的摩登西式服装，都在月份牌画上得到体现。如勒吐精代乳粉（即雀巢系列）月份牌广告画上的女性身穿大花面料的镶边旗袍，就反映了1932年前后的"旗袍花边运

动"的流行历史。奉天太阳烟公司的四条屏月份牌画，则又表现了当时女装中的西式礼服样式，也是西方服饰之风东渐的反映。

在月份牌广告画初起的 20 世纪 20 年代，中外传统伦理道德观的矛盾也在对女性形象及行为规范方面有集中的反映。如南洋兄弟烟草公司的广告画上的《妇行图》，含有箴规女性的封建意识内容。而英美烟草公司则早在 1908 年的广告画中，竟出现女性相邀举行家庭派对（舞会）的情节，还有男子帮忙女子洗刷马桶、丈夫向妻子征询如何烧鱼的情节，反映出一定的男女平等的思想。

月份牌画还有一类并无广告，都是由广告画片社事先画好并大量印刷后，由需要广告的商家企业挑选，挑选中意者再加印商号、商品，也可以加印年历，和商品同时发行。这些无广告的画面题材，当然也都是市民生活中最熟悉最时髦的内容，如家庭朋友之间打麻将、抚养婴儿、自行车运动等。如果单纯从画面上看，已经和普遍招贴画并无二致了。

## 二、月份牌广告画的技法与作者

月份牌广告画的基本技法是擦笔画法，在民间则是用炭精粉的揉擦来完成人物面部的明暗结构关系。民国初年的画家郑曼陀在擦笔画法基础上增加了淡彩晕染的技法，以后逐渐成为月份牌广告画的通用方法。它的绘画程序是，用烧去笔锋的大小羊毫笔尖（笔锋根部大都要胶住，只保留笔端一小部分可以作画）蘸少许炭精粉，在 120～200 克的绘图纸上轻轻皴擦，直至完成有浓淡变化的形象后，再以透明水色和水彩反复晕染，傅色追求明快洁净，水分感强。依据人物形象的不同，画面背景处理也有区别，古装人物都有古代建筑环境，具体器物与时代关系的考证当然谈不上，但大的环境背景特色还是注意到的。现代影星和美女形象多取名胜景点为背景，还常常有陈设着西式家具的家庭环境及公共娱乐、运动场所的背景。

月份牌广告画是商品宣传画，但商品本身并不占有画面的中心位置。相反，占据画面中心的无一例外的是人物形象，商品只是被安排在画面的边角，面积不大，有的甚至比月份牌画作者的签名大不了多

少。但是描绘精确逼真，仍然能够引起人们的注意。月份牌广告画不可缺少的内容还有年历，它的形式一般既有夏历，又有公历，两相对照，相当方便。年历的位置也不在画面中心，大都安置在下方，甚至有的在画面的背面。月份牌广告画的边框设计十分重要，有如"锦地开光"的样式，繁复华丽的边框起着衬托画面人物的作用。广生行的月份牌广告画又有与众不同之处，画面边框不以规矩严整的二方连续见长，而以均衡的构图把花卉分布在边饰部分，该行产品则分别镶嵌在花卉丛中，构图活泼轻松。广生行月份牌广告画的背面也别出心裁，印有"广生行办事人员小照"和广生行建筑、产品的图片介绍。月份牌广告画发展到后来，又在印刷技术上做"压凸"处理，即把画面的主要部分经过压制，使其凸突，呈现出一种浮雕式的立体效果。

月份牌广告画在市民阶层中的影响很大，画面中的女性服饰甚至成为时装流行的先导，不管在月份牌广告画的艺术水平如何，毕竟已经成为广大市民，并且逐渐影响到农民的一种绘画样式。但是，月份牌广告画的创作者们大都默默无闻，基本上没有进过正式的美术院校学习，更谈不上赴外洋留学绘画了。参与月份牌广告画的画家很多，主要代表画家如下。

郑曼陀（1888—1961），安徽歙县人，寄寓上海。他有较好的默画能力，有关他能在十里洋场出名的传说有三个：一是说他在影院看电影，邻座有一位美貌的少女对他嫣然一笑，如同《西厢记》中张生"怎当她临去秋波那一转"，这位少女的容颜竟深印在他印象中。第二天他看见报上有商务印书馆征求仕女月份牌画的广告，他即把印象中的那位少女默画出来送去应征，竟得到第一名，从此跻身画家设计家之列。另一种说法是他在1914年到上海谋生，南京路上的张园挂出他四张擦笔水彩仕女画，正巧被当时上海滩的巨商黄楚九看中。应黄之邀，他又画了《贵妃出浴图》，从此画价日贵。第三种说法是他在1914年曾画《晚妆图》，被岭南派画家高剑父所赏识，由此结识了岭南派的大师，在技艺上常常得到高剑父的指点。高剑父也曾在他的作品上题字，抬举他的身价，终于在月份牌广告界名气大噪。

（近现代）郑曼陀　贵妃出浴图　　　　　　　　　　　　　（近现代）郑曼陀　月份牌

　　郑曼陀年轻时曾在杭州的一家照相馆工作，能很好掌握照相透明水色的运用。当他从事月份牌广告画时，就把这种技法运用到创作之中，逐渐创造了擦笔水彩画技法，作品风格细腻逼真。而且由于他在照相馆中工作多年，悟出画面人物双睛居中能够有随观者观察角度改变而改变的效果，所以作品人物的眼睛总取居中位置，由此获得"眼睛能跟人跑"的效果。

　　徐咏青，上海人。为流落街头的孤儿，在上海天主教堂徐家汇土山湾孤儿院长大（在第二章第二节已有介绍）。徐咏青擅长水彩画风景，并不擅长人物，所以他专门为郑曼陀的人物配景，他们合作创作了不少月份牌广告画。

　　周慕桥（？—1923），苏州人。是清末上海《点石斋画报》《飞影阁画报》主笔吴友如的学生，为上述两画报画过新闻稿。他擅长传统中国

画的线描和平涂画法。在外商洋行的广告画中，曾应邀把画面和宣传的商品相协调，甚得外商好评。他不擅长时装美女，却能创作出"长坂坡""华容道"等三国故事中的浩大场面，也是他的艺术题材特色之一。

李慕白（1913—1991），浙江海宁人。16 岁来到上海，并进入稚英画室做学徒。李慕白擅长人物画，能够熟练掌握擦笔水彩画技法，赋色浓淡相宜。他的最大特点是作画时常以真人为模特，对之写生，所以作品人物的肌肤、衣饰质感表现真实丰富。

杭稚英（1901—1947），浙江海宁人，寄寓上海。自幼在家乡时就受到邻近裱画店里书画作品的影响，常常默写画中形象。13 岁到上海，在商务印书馆图画部当练习生，同时向徐咏青学习水彩画。1916 年师满后继续在商务印书馆做了四年的设计工作。1923 年 22 岁时创办了稚英画室，专门从事平面广告装潢设计工作。他以企业的方式管理画室，画室内的成员各有分工，定件均能按时交货，很得商家的信任，因此作品订单不断，是当时上海滩上信誉极佳的画室之一。

杭稚英早年的月份牌广告画在技法上是模仿郑曼陀的，但郑曼陀出于商业竞争的考虑，在当时并不公开自己的画法。杭稚英和他在商务印书馆的同事金梅生共同研究和试验，在民间肖像画的擦炭精技法和美国华德狄斯耐的彩色卡通画片中得到启发，更加强了水分的充足感，并在淡彩基础上加重色感，使月份牌广告技法有进一步拓展。稚英画室出品的画稿一律署名"稚英"。在画室初期，作品为杭稚英亲手创作。后来随着人员的加入，大多数作品由金雪尘和李慕白完成，杭稚英作最后的统调处理。

胡伯翔（1896—1989），江苏南京人。他年轻时曾受到海派画家吴昌硕的指导，对中国画有很好的造诣，擅长于山水画。此外，他对当时兴起的铜版画、水彩和摄影也相当熟悉，使他的画风不同于当时流行的"四王"末流萎靡疲弱，而具有清新飘逸的特色。胡伯翔有强烈的人格独立意识，在英美烟草公司广告部工作时，曾与公司签订三条：一是只从事绘画，不做任何管理工作；二是创作自由，只画自己爱画的题材；三是创作时不受干扰和干预。所以，在英美烟草公司的月份牌广告画中，所有山水题材的作品都出自他手。值得一提的是，他的作品在月

份牌画整体设计上是由当时也供职于同一公司的装饰艺术家张光宇来完成的，所以整体画面的设计或平易而精练，或繁复而充实，艺术性很高。

谢之光（1900—1976），浙江余姚人。年轻时曾跟随周慕桥学习人物画，后来又跟随舞台美术家张聿光学习舞台布景，同时就读于上海美专。毕业后一度任职于南洋兄弟烟草公司，后又供职于华成烟草公司广告部。谢之光在月份牌广告画中既重视人物模特的运用，又重视人物背景的衬托。作品人物形象娇美，环境气氛统一和谐。他的创作取材广泛，既有时装美女，也有寄寓爱国情操的《木兰荣归图》，还有反映上海赌风炽热的《八仙消遣图》。他受南宋作品《村童闹学图》的启发，又有同样题材的创作。画中的老师仰面张嘴酣睡，12名小学生只有1名尚在端坐描红，其余无不尽情嬉戏。情节生动活泼，形象刻画准确，虽是他以意为之的作品，但不难看出他扎实的中国画功力。

金梅生（1902—1989），上海人。早年跟从徐咏青学习水彩画，后来在商务印书馆制版部工作。对作品色彩与印刷制版的分色关系有深入

（近现代）谢之光　木兰荣归图

理解，对印刷制版的要求十分在行。要求原作和制版必须达到一级，才能有理想的作品。他的创作态度相当严谨，在构图、情节和色彩处理上都要认真推敲。金梅生在月份牌广告画上的成就，主要是他1935年以新闻报道中加拿大某妇人一胎五子为题材，以中国胖婴儿形象出现，谐"五福临门"之意，竟一时开启了"胖娃娃"的题材之风。

当时从事月份牌广告画的画家还很多，如周柏生（1887—1955）、丁云光（1881—1946）、梁鼎铭（1895—1959）、张碧梧（1905—1987）、倪耕野（生卒年不详）等，都是月份牌广告画的佼佼者。此外，至1992年尚健在的月份牌广告画家金雪尘（生于1904年，嘉定人），在稚英画室中长期和李慕白合作。他创作讲究一气呵成，作画速度快，通常一星期就能完成一幅作品。他在稚英画室工作时，曾接到过很多南洋客商要求画裸女的订单。他和画室同事并没有画裸女的经验，于是把西洋裸女的挂历拿来作参考，缩短身材比例，换上中国美女头，竟颇受客商欢迎。只是在创作王昭君、西施等传统四美女条屏构图的月份牌广告画中，又有意识把人物身体拉长，烘托出强烈的"亭亭玉立"的艺术效果。并且这种"脸蛋长，颈项长，腿长"的三长，竟从此成为工艺仕女画的一种模式，一直影响到现在。

### 三、连环画的兴起

中国的印刷物历来是木版刻印。清末时候，对外口岸不断增加。由于东南交通及经济之利，上海从江苏省东边的一个小村镇，凭借着大量的外商投资，盖高楼、设商号、办工厂而迅速膨胀起来，成为东方大都市。随着西方生产技术的引进，石印技术也进入上海。石印技术是1798年德国人杰列菲尔得（Aolys Senefelder）发明的，道光十四年（1834）始传入中国，广泛应用大约在光绪初年。其法是用含脂肪皂质的墨色直接在特定的石板上绘画，然后覆酸性胶液。墨色之外的石版即因腐蚀作用在水的淋拭下散失，墨色的版样在水油反拨的作用下形成，就可以直接印刷。这种印刷方法比传统的木版刻印术要便捷得多，成本亦大大降低。在1913年，上海已经普遍运用这种新技术来印刷新闻画报了。

（近现代）陈丹旭 《连环图画三国志》内页

连环画，其实有点名不副实，因为它的首尾并不相连。这一名称开始是在1927年，上海世界书局出版陈丹旭画的《三国志》时，在封面套红印上《连环图画三国志》的书名。后来省略一"图"字，直呼"连环画"，约定俗成，也就以此为它的正式名称了。连环画就是连续展开的图说。这一形式可以追溯到东汉的画像石。徐州地区出土有四格构图的画像石。第一格共四人，右方三人面对左方一人作交谈状；第二格四人列队向左方行走；第三格二人，作左右持械对殴状；第四格四人，左一人与右三人作道别状。虽然没有文字，但情节展开的逻辑性很强，一看便知是描写四个士人去看一场械斗的前后经过。可以看作是中国最早的连环画，虽然它没有印刷发行。

连环画首先在上海兴旺起来，是凭借着当地有庞大的读者群和方便的印刷术。据《旧影拾萃丛书》史料记载①，上海连环画的发生，原是从事出版《时事苏滩》《五更调》《太上感应篇》的商人，受到石印时事画报采用图文并具的样式后十分畅销的市场刺激，于是相互联合，也寻找画家合作，选择题材，一图一文编绘出版。出版规格先是14开，后

---

① 参见汪观清、李明海主编《老连环画》，上海画报出版社，1999年1月版，第2—8页。

来到 24 开、40 开、48 开等。因为这些书商们熟悉市场，具体说是熟悉市民读者群的需求，懂得选题要诀，再加上他们本来就有自己的发行网络，所以他们的出版物大受市民欢迎。大概因为书的开本较小，开始面市后就叫小书，上海一地出租小书的书摊遍布街头巷尾。随着小书市场的扩大，南京、武汉、杭州及至北方各地几乎无城无小书。它的名称也在各地有所不同，除小书之外，小人书、伢伢书、公仔书都指的是同一种印刷读物。连环画反而不见于各出租摊的招牌。

连环画的故事性很强，内容是随着社会热点而变。比如 1918 年，当京剧连台本戏《狸猫换太子》在上海公演后引起大批戏迷的轰动时，书商们不失时机地出版了连环画。当时局变化的新闻也有引起广大平民百姓关注的内容时，书商们照样赶快编绘印刷出版。如 1924 年，由上海战事写真馆印行的《江浙直奉血战画宝大全》就是一例。

抗日战争爆发前，上海从事连环画创作的职业画家近 200 人，其中

〡（近现代）刘伯良 《薛仁贵征东》内页〡

有代表性的画家及其作品如下。

刘伯良，《济公活佛》《张天师》《侠女姻缘》《三盗状元郎》《薛仁贵征东》等都是他的作品。他画的古装人物造型都取自当时京剧舞台演出时的扮相，只是髯口有点变化，背景和刀马换成写实处理，其他如前靠、盔头、脸谱基本都照演出实况描绘。构图为上文下图。图中人物旁书写姓名和简短小标题，这一样式后来几乎延续到20世纪四五十年代。

陈广生是《一线天》《三茅峰》《飞剑廿四侠》《江湖情侠》等游侠连环画的作者。其中1933年泰兴书局出版的《一线天》以独幅画面形式出现，说明文字在图内加圈以示区别。他还有反映以外国人物为主要形象的作品，如《征空飞行队》，通过文盲凯登的种种可笑遭遇，说明识字和文化的必要性。还有1935年出版的《爱迪生》，表现爱迪生科学发明的故事。

李澍丞是早期连环画家之一，他的作品有中国传统神话24册的《开天辟地》，由两宜书局于1930年出版。他创作的历史故事《诸葛亮招亲》《七擒孟获》，都是在同名京剧演出的舞台布景、道具实物基础上加工而成，应该属于戏文故事一类的连环画。

陈丹旭早在20年代末就参与世界书局出版的首次冠以"连环图画"名的五部连环画中的三部创作，也就是《连环图画三国志》《连环图画岳飞传》《连环图画封神榜》。他在《图画杨家将》的创作中，显示出很好的透视构图技巧和中国山水白描、界画的基本功，画面清爽，主次分明。对较多人物中的主要人物，会用特写镜头在画面中单独处理，如同电视的"画中画"，构思既天真又奇妙。

朱润斋（1890—1936），原名朱德昌，笔名一峰。江苏盐城建湖人。是20世纪30年代影响一时的《天宝图》的作者。他的作品不再依傍京剧演出的实况进行人物造型和场景构图，因此有更大的真实感。被认为是连环画中戏文故事一类开始走向写实手法的开启者。他的作品有《呼延庆》《天宝图》《薛刚反唐》《杨家将》《英烈传》《乾隆皇帝下江南》《白蛇传》《珍珠塔》《包公案》《水浒传》等。

周云舫（1910—1939），又名耀生。江苏苏州人。他是朱润斋的追随者，但经过刻苦自学，声誉鹊起，和朱润斋、沈曼云成为当时三大

（近现代）朱润斋 《十美图之一》内页

名家。他的作品取材现实社会生活较多，所作有《二十八宿》《罗宾汉》
《王先生出世》《十三勇士》《地狱探艳记》《封神榜》等。其中《罗宾汉》
《地狱探艳记》是电影连环画。而《王先生出世》则以世俗人物王先生
为主角，反映出一连串可笑滑稽的世俗相，如其"起首小言"所说：
"卫生家说一个人每天能大笑三次，就能增进身心的发育，我们编这部
王先生就抱定这个宗旨做去。现在就详述事由，王伯伯者，冬烘先生
也，某日出门访友。"①可见编绘者的目的是为了让大家"增进身心的发
育"。而从结构上看，亦庄亦谐，是寓教育于娱乐之中，仍然是符合改
良社会素质的要求的。其次，他画的《梁山伯》也是反礼教的，具有进
步意义。虽然如此，他本人却未能洁身自好，染上吸食鸦片的恶习，终
因不治而英年早逝。

抗日战争胜利后，百业待兴，连环画仍因定位于普通民众，迅速出
现繁盛的局面。其中以沈曼云、赵宏本、钱笑呆、陈光镒四人所创作的

---

① 汪观清、李明海主编《老连环画》，第50页。

连环画销售量特别大，遂有了连环画界"四大名旦"的称号。

沈曼云（1911—1978），上海吴淞人。少年时受到前辈刘伯良的启蒙，追慕刘伯良的风格，从1918年起正式创作。最早作品《一只小鹿》，由福记书局出版。到1947年时止，他共创作连环画193套，其中8套再版。他的作品在构图上都较"满"，人物动作都略有夸张。场景描绘地面及天空，喜欢多加点缀之物，只有《飞侠吕四娘》场景留白较多，画面清爽，形象明晰。

钱笑呆（1912—1965），原名爱荃。祖籍江西，出生于江苏阜宁县。其父原是阜宁县民间肖像画师，钱笑呆从七岁开始跟从他学习基本技法。1928年因灾害而离家赴上海，经介绍开始创作连环画，此时他的年龄在十七八岁。钱笑呆创作的作品200套左右。他的《红楼梦》（上海亚东书局出版）、《你恩我爱》（福记书局出版）、《乡下人大交桃花运》（福记书局出版）、《贞女劫》（建业书局出版）、《佳人殉节》（联益社出版）、《孟姜女》等以女性为主角的连环画中，仕女形象妩媚，温柔大度且善解人意，很受女性读者的欢迎。在表现技法上，他也有相当成熟的线描功力。如《西厢记》中张生、莺莺、众和尚的衣褶流畅婉转，在当时连环画家群中是突出的。

赵宏本，1915年生于上海，祖籍江苏阜宁。1931年正式参与连环画创作，至1949年已创作出版作品200余套。赵宏本在民国时期是中共地下党员，他创作的连环画除了当时十分流行的侠客公案，如《三尺龙泉剑》（华商书局出版）、《于公案》（万兴书局出版）、《天下第一侠》（华商书局出版）、《天师斗法》（民众书局出版）、《吴公私访大侠传》（中益书局出版）外，还有《一个有志的孩子》（东亚书局出版）、《幼年安迪生》（福记书局出版）、《衣冠禽兽》（福记书局出版）、《建设中国新空军》（全球书局出版）、《海国英雄郑成功》（全球书局出版）、《破除迷信》（全球书局出版）、《爱国分子》《阿Q》等相当数量富于社会教育意义的作品，拥有大批成人和儿童读者。他的作品构图都较明朗，人物造型亦生动，腿部膝盖较低，当是手病。而《艺海恩仇记》则显出朴实的画风，线条起伏变化较大，说明他也有很强的线描功底。

陈光镒（1919—1991），南京人。自幼到上海印刷行业学徒，起初

是画设计稿。抗日战争刚开始，上海亦沦为战争之地时，他便自编自画连环画，并渐渐以此为业。他创作的连环画数量相当多，作品以儿童为主要的读者对象。比较突出的有《牛》（鑫记书局出版）、《豹》（文德书局出版）、《蛇》（华商书局出版）、《象》（全球书局出版）、《雪》（联益社出版）、《风》（联益社出版）、《三电剑》（东亚书局出版）、《电国小侠》（联益社出版）、《现代海洋》（全球书局出版）、《冒险家》《科学研究炮》（久义书局出版）等。在这些作品中编写滑稽可笑的情节，但暗寓着事物发生的内在必然逻辑关系。如《雨》，以下雨为主要外因，因为下雨，楼上王嫂收衣服，不慎失落一条外裤。外裤飘落下来正好套在一位操刀替人理发的师傅头上。师傅正在抱怨"才在修面，又下雨了，唉！天老爷真不帮忙"时，忽然眼前一黑，又失手把客人半边眉毛刮掉。此情景恰巧又被一推载四名妇人的独轮车夫看见，不禁哈哈大笑。他一边笑还一边不时回头张望，不妙的是独轮车又把路边牛肉面摊撞翻，于是乘客、车夫、食客、摊主乱成一团。像这样好似多米诺骨牌一样连锁反应的事，在现实生活中并不常见，但一经编排就成了令人好笑的趣事，只是在好笑之余还是可以令人回味的。

连环画界的"四大名旦"各有一批追慕者和学生，渐渐在上海也因此形成"四大旦角"笼罩连环画坛的格局。不过在此之外，还有一些职业连环画家也能自成一家之风。

盛焕文（1911—1976），艺名笔如花。江苏江阴人。原为工艺美术设计者，1931年开始从事连环画创作，以擅长表现仕女题材著名。又开设艺海书局，广收学徒，在一定程度上推动了连环画艺术的普及和发展。

徐宏达（1920—1986），江苏镇江人。原在上海电报局工作。师从钱笑呆，自1938年开始连环画的创作学习，1940年师满独立创作。作品有《小陈与王先生》《木偶流浪记》《滑稽光明鞋》等。

汪玉山（1911—1996），江苏阜宁人。1929年开始连环画创作，作品《松花江上》反映日本侵占我国东北地区，东北人民英勇反抗的故事。

抗日战争爆发后，抗日的题材也成为连环画的表现内容，在这方面有《狼心喋血记》《百劫英雄》等。

连环画是一种大众文化的载体，是一种新起的画科，所以它的表现技法可以是不受限制的。例如在延安，就有彦涵用木刻技法创作的连环画，其内容完全有别于上海流行的侠义公案或言情戏文故事，在手法上也富于表现力（见本章第三节）。另外，还有用漫画手法来表现连环画，佼佼者有张光宇、张正宇等人（见本章第四节）。

也许正因为连环画拥有其他任何画种都无法相比的读者群，也就激发了油画家李毅士的连环画创作欲望。他以水彩形式创作大型连环画《长恨歌画意》，于 1929 年参加全国第一次美展，第一次使连环画这种大众艺术样式和国画、油画并列，登上艺坛。1932 年由中华书局影印出版，至 1948 年该书已经再版九次。李毅士用西画的色彩、明暗、构图表现方式创作这套连环画，在当时全以线描表现的连环画领域中是别开生面的。而造型的生动、透视的合理、空间感的充分及画面情调的渲染，都令人耳目一新。至于他选择这一题材和绘画样式的本旨，正如于右任在题句中点明："诗人为诗戒将来。"希望全社会的百姓来关心现实问题，勿使历史悲剧在 20 世纪的中国重演。

连环画是大众艺术的一种，对普通民众文化品质的塑造影响极大。当时上海滩上控制连环画发行的书商们大部分文化和艺术的素养有限，他们虽然熟悉市民大众的喜爱，但不知道文化出版人还有引导市场文化良性循环的责任，所以，相当一部分连环画的内容都是江湖游侠、清官断案之类。20 世纪 30 年代，鲁迅在关于连环画的几篇杂文中，也提到对连环画加以引导和改革的必要。

抗日战争全面爆发，延安成为中国共产党中央驻在地，许多不满国民政府内外政策的美术青年纷纷到达延安，连环画的创作在延安也有了发展的契机。自此直到 1949 年，随着局势的变化，中国共产党领导的文化艺术创作活动已经有可观的成绩。连环画和其他艺术一样，最大的特色是选题来自现实生活，内容有强烈的意识形态上的倾向，其中反映阶级压迫、阶级斗争（含民族斗争）的题材占大部分，还有一些反映农民旧有的封建意识改造等社会题材。

（近现代）任迁乔 《翻身》内页

任迁乔的作品有《日出》《反攻》《晴天》《人间地狱》《翻身》《复工》《石月秋》等。有作品可见的如《翻身》，内容写山东莒县大店的恶霸庄阎王横行乡里，占有当地良田四万八千亩。穷苦的看林人魏老头偶尔失手打死了庄阎王的猎鹰，庄阎王大发淫威，逼魏老头卖掉仅有的三亩地，买棺材给鹰安葬，还要披麻戴孝，出钱雇八个吹鼓手给鹰出殡，买地修坟，立碑叩头。后来在共产党领导下，群众觉悟提高，团结起来斗倒了庄阎王，开了翻身诉苦大会，又铲平了鹰坟，推倒了鹰碑。任迁乔有西画素描基础，所画人物有一定典型性。画面主要以线条造型，并衬以明暗，每幅画面都突出主体人物及情节，使人一目了然。他似乎受到德国版画家珂勒惠支的影响。如他在《翻身》第33页的构图上，采用大片黑白对比，画面前景是三名持镰握锹的农民正在铲除鹰坟，后面则布满黑压压的围观人群。人群的头部连成一片，形成一道平行线。为了打破这种构图上的分裂，他用一支高举的锄头和一只抬高向上的喇叭来打破平行线的规范，使构图在沉稳中产生变化，显得生气十足。这种构图特点很容易使人联想起珂勒惠支的《织工队》版画。

此外，还有邵宇、蔡若虹、古元、陈兴华、江有生等人都参与过连环画创作。现在知道的作品，分别有《土地》《苦从何来》《没有土地的人们》《心里的疙瘩解开了》《智勇双全》《苏云芳和班副》《独胆英雄》《曹文选》等。这些作品都无一例外地起到了阶级教育、阶级斗争的宣

传鼓动作用。米谷于1949年发表的《小二黑结婚》连环画，故事脚本来自赵树理的同名小说。语言诙谐幽默，情节富有生活原貌而备感生动，是对农民本身固有的封建伦理道德观念进行移风易俗的优秀之作。连环画出版之后，好评如潮。

## 四、漫画大发展

"漫画"一词是从日本引进的。最早在作品上出现，是陈师曾于1909年创作《北京风俗图》34幅中，《逾墙》一幅的题识："有所谓漫画者，笔致简拙而托意俶诡，德、法颇著，日本则北斋而外无其人。吾国瘿瓢子、八大山人近似之而非专家也。"① 陈师曾把八大山人和扬州八怪中黄慎的作品归入近似漫画一类，根据是"笔致简拙而托意俶诡"。后来在1925年郑振铎编《文学周报》，邀约丰子恺发表漫画系列，并拟定"子恺漫画"的专栏名，"漫画"一词遂约定俗成。

（一）漫画内容的三大类

漫画幽默、诙谐，富于讽刺性，造型则以夸张为主。漫画在清末民初，随着石印报刊的发行很快在社会上流行。从1911年开始出现第一本漫画刊物起至30年代，漫画很是繁盛。据有关资料汇集，按时间顺序排列，漫画刊物如下。

1911年4月创刊《滑稽画报》，上海滑稽画报社编辑出版。发起人为张聿光、钱病鹤、马星驰、丁悚、沈伯尘、汪绮云。16开本，出一期后停刊。

1918年8月创刊《上海画报》，上海文美社出版发行。编辑为徐枕亚、钱病鹤、但杜宇。16开本，出一期后停刊。

1918年9月创刊《上海泼克》，上海沈氏兄弟公司出版。图画兼会计主任为沈伯尘。16开本，月刊，每期刊漫画约40幅，同年12月停刊。

1920年元月创刊《滑稽》，上海生生美术公司编辑出版。为张聿

---

① 《老漫画》第二辑，山东画报出版社，1998年11月版，第41页。

光、钱病鹤、丁悚、沈伯尘、但杜宇、杨清磬、徐咏青、张眉荪、何汉光、张光宇、马星驰、汪绮云、朱鸣冈等人联合出版。16 开本，出两期后停刊。

1921 年 3 月创刊《新新滑稽画报》，上海新新滑稽画报社出版。一鸥、谈云等编辑。16 开本，出一期后停刊。

1923 年 7 月创刊《笑画》月刊，上海生生美术公司出版。编辑主任先后为徐卓呆、孙雪泥，漫画作者有丁悚、张聿光、旭光、钱瘦铁等人。8 开本。

1923 年 10 月创刊《滑稽》，上海大东书局出版。主编为包天笑。主要漫画作者有丁悚、张聿光、俞开铭、钱病鹤、鲁少飞、谢之光等。16 开本，出两辑后停刊。

1928 年元月创刊《上海漫画》，上海美术刊行社出版。主编为黄文农、叶浅予、张正宇。8 开本，1930 年 6 月出至第 110 期后停刊。

1930 年 5 月创刊《讨逆画报》，国民党中央宣传部编印。8 开本，刊发讨伐阎锡山漫画 14 幅。

1932 年 2 月创刊《中国时事漫画》，上海中国漫画研究会出版。主编为黄士英。4 开本。

1933 年 5 月创刊《上海》，上海杂志社出版。编辑为张英超、季小波、叶浅予、方雪鸪等人。出版三期后停刊。

1934 年元月创刊《诗歌

《时代漫画》封面

漫画》，上海诗歌漫画月刊社编辑，再现艺社出版。16开本，出一期后停刊。

1934年元月创刊《时代漫画》，上海时代图书公司出版。主编为鲁少飞，发行人为张光宇。16开本，1937年6月出版39期后停刊。

1934年元月创刊《新上海漫画》，上海漫画社编辑出版。16开本，出一期停刊。

1934年4月创刊《东方漫画》，上海东方出版社编辑部编辑。主要作者有江栋良、张英超、陈少白、丁聪、江敉、华君武等。16开本，同年5月出版三期后停刊。

1934年5月创刊《天津漫画》，天津漫画杂志社编辑出版。16开本，出一期停刊。

1934年6月创刊《电影漫画集》，上海电影漫画社出版。主编为张白露。共出2期，同年7月停刊。

1934年9月创刊《漫画·生活》，上海美术生活杂志社出版。编辑为吴朗西、黄士英、黄鼎、钟山隐等。16开本，共出13期，1935年9月停刊。

1934年11月创刊《旁观者》，上海时代图书公司发行。主编为胡考。16开本，出一期停刊。

1935年元旦创刊《今代漫画选》，上海今代出版社编辑出版。16开本，出一期。

1935年2月创刊《群众漫画》，上海群众漫画社出版。编辑有江毓祺、曹聚仁。12开本，共出3期，同年4月停刊。

1935年3月创刊《小品文和漫画》，上海太白杂志社出版。主编为陈望道。收有鲁迅、许幸之、凌鹤、丰子恺、孙良工、黄苗子、马国亮、张谔、且介、胡风、孙席珍、叶紫、万迪鹤等人有关漫画的论文。小32开本。

1935年4月创刊《漫画漫话》，上海漫画漫话社出版。编辑有李辉英、凌波、蔡若虹等。16开本，共出4期，同年7月后停刊。

1935年4月创刊《电影·漫画》，上海漫庐图书公司出版。编辑有朱锦楼、陈家枢等，漫画作者主要有朱锦楼、竺继忠、汪子美、胡考、

万籁鸣、鲁少飞、张乐平等。16 开本，共出 6 期后停刊。

1935 年 4 月创刊《现象漫画》，上海现象图书刊行社出版。主编为万籁鸣、薛萍。16 开本，共出 2 期，同年 5 月后停刊。

1935 年 7 月创刊《中国漫画》，上海中国图书刊行社出版。主编为朱锦楼，主要漫画作者有鲁少飞、胡考、陆志庠、董天野、叶浅予、特伟、廖冰兄、丁聪、黄尧、汪子美、艾中信等。黄尧创作《牛鼻子》长篇漫画即在该刊发表。16 开本，共出 14 期，1937 年停刊。

1935 年 9 月创刊《独立漫画》，上海独立出版社出版。主编为张光宇。共出 9 期，1936 年 2 月后停刊。

1935 年 10 月创刊《大众漫画》，上海大众漫画社出版。编辑有张鸿飞、张义璋、凌溥虚、陈青如等。16 开本，出一期后停刊。

1935 年 10 月创刊《新时代漫画》，上海春社出版。编辑为陈柳风、陈明勋。16 开本，出一期后停刊。

1935 年 10 月创刊《美术电影》，上海线条刊行社出版。编辑为蔡西冷、蔡秋影。该刊为电影与漫画的综合性期刊。16 开本。

1935 年 11 月创刊《漫画和生活》，上海漫画和生活社出版。主编为张谔。共出 4 期，1936 年 2 月后停刊。

1936 年元月创刊《漫画》，上海大众艺术社编辑出版。仅出一期。

1936 年 4 月创刊《漫画界》，上海漫画建设社编辑发行。编辑为曹涵美、王敦庆。出至第 8 期，同年 11 月后停刊。

1936 年 4 月创刊《生活漫画》，上海生活漫画社出版。编辑有刘永福、黄士英等。该刊为漫画与木刻综合性刊物。16 开本，共出三期，同年 6 月停刊。

1936 年 5 月创刊《上海漫画》，上海独立出版社出版。上海漫画社编辑。16 开本，共出 13 期，1937 年 6 月后停刊。

1936 年 8 月创刊《滑稽画报》，上海滑稽画报社编辑出版。主编为林梁。

1936 年 9 月创刊《万象》，上海万象出版社出版。主编为胡考。16 开本，出一期后停刊。

1936 年 9 月创刊《漫画世界》，上海漫画世界社出版。编辑为黄士

《滑稽画报》封面

英。16开本，共出两期，同年10月后停刊。

1936年9月创刊《漫画半月刊》，上海漫画半月刊社出版。主编为杨小梵。32开本。

1936年12月创刊《东方漫画》，上海新艺漫画社主编。16开本，共出9期，1937年8月后停刊。

1937年3月创刊《泼克》，上海泼克社出版。主编为叶浅予、张光宇。8开本，出一期后停刊。

1937年3月创刊《漫画之友》，上海漫画之友社出版。主编为王敦庆、张鸿飞。16开本，共出4期，同年5月后停刊。

1937年5月创刊《牛头漫画》，上海牛头漫画社编辑出版。16开本，出一期后停刊。

1937年9月创刊《救亡漫画》，上海漫画界救亡协会出版。编辑为王敦庆，发行人为鲁少飞。4开本，共出版11期，同年12月后停刊。

1937年10月创刊《抗战画报》，全国漫画作家协会西安分会编辑出版。4开本，共出14期，1939年7月后停刊。

1937年11月创刊《非常时漫画》，上海ㄅㄆㄇ图文社出版。主编为江敉。8开本，出一期后停刊。

1937年12月创刊《抗敌漫画》，福州福建省抗敌后援会编辑出版。共出36期，1939年3月后停刊。

1938年元月创刊《抗敌画报》，西安全国漫画作家协会西北分会编

辑。主编为张仃。1939 年 5 月后停刊。

1938 年元月创刊《抗战画刊》，抗战画刊社编辑出版。初为旬刊，后为月刊。1941 年 4 月后停刊。

1938 年元月创刊《抗战漫画》，漫画宣传队编辑出版。主编为特伟。16 开本，共出 15 期，1940 年 11 月后停刊。

1938 年 3 月创刊《滑稽世界》，上海滑稽世界社编辑。16 开本。

1938 年 4 月创刊《漫画战线》，广州全国漫画作家协会华南分会出版。编辑为张谔、特伟、伍千里、吴琬等。16 开本，共出两期，同年 5 月后停刊。

1938 年 7 月创刊《战时画刊》，贵阳战时绘画社编辑。16 开本，出一期后停刊。

1938 年 10 月创刊《滑稽漫画》，上海中美出版公司出版。编辑为陈扫白。16 开本。

1938 年 10 月创刊《动员画报》，香港动员画报社主编。8 开本。

1938 年 12 月创刊《漫画》，上海国泰公司出版。主编为张鸿飞。16 开本，共出三期，1939 年元月后停刊。

1939 年 4 月创刊《漫画与木刻》，中大木刻研究会编辑。出 1 期后停刊。

1939 年 5 月创刊《工作与学习·漫画与木刻》，桂林工作与学习·漫画与木刻社编辑。发行人为赖少其。

1939 年 7 月创刊《漫木旬刊》，桂林南方出版社出版。编辑为黄新波、赖少其、刘建菴、特伟。共出 25 期，1940 年 4 月后停刊。

1939 年 10 月创刊《战地画刊》，第五战区长官司令部战地画刊社编辑。主编赵望云。该刊是漫画与木刻的综合刊物。

1940 年元旦创刊《抗建画刊》，福建省抗战后援会宣传部编辑。共出 2 期，同年 2 月后停刊。

1940 年元月创刊《西风漫画》，上海西风社出版。出一期后停刊。

1940 年元旦创刊《抗建通俗画刊》，重庆抗建通俗画刊社出版。编辑有王建铎、艾德榜、宋步云等人。漫画作者有高龙生、李可染、张文元、周多、王建铎、洪流、林风眠、谢趣生、王朝闻、廖冰兄、黄

茅、特伟、赵望云等。该刊是漫画和木刻综合性刊物。1942年元月后停刊。

1940年元旦创刊《漫画木刻月选》，桂林南方出版社出版。主编为赖少其、刘建菴、特伟、黄茅。共出2期，同年8月后停刊。

1940年3月创刊《电影漫画》，中国图书杂志公司出版。16开本。

1940年6月创刊《半月漫画》，第三战区政治部漫画宣传队编辑。主编章西厓。4开本，共出10期，同年10月后停刊。

1940年7月创刊《北京漫画》，北京武德报社编辑。16开本，月刊，1943年8月后停刊。

1940年11月创刊《工合画刊》，西安中国工业合作协会编辑。主编为晨钟、王亚平。16开本，该刊为月刊。

1941年元月创刊《漫画》，上海文化图书公司编辑。16开本，共出2期，同年2月后停刊。

1941年3月创刊《一月漫画》，泉州一月漫画社编辑。16开本，月刊，1944年4月后停刊。

1941年4月创刊《漫画木刻丛刊》，上海枝梧出版社出版。主编为牧野。

1941年5月创刊《漫画》，上海漫画社出版。主编为郑天木等人。16开本，月刊。

1942年10月创刊《中国漫画》，上海中国漫画社出版。主编为曹涵美。月刊，1943年5月停刊。

1944年2月创刊《中华漫画》，华北漫画协会编辑。16开本，月刊。该刊和《北京漫画》是仅有的汉奸漫画刊物，当时有名的漫画家没有一人为之投稿，虽有日伪背景也难以支撑，在同年5月出版第4期后停刊。

1944年11月创刊《半月漫画》，上海青年画社编辑。主编为萧雄。32开本，出一期后停刊。

1945年4月创刊《漫画与木刻》，苏中漫画木刻同志会编辑。主编为涂克，编辑有杨涵、江有生、费星。32开本，出一期后停刊。

1945年10月创刊《自由画报》，成都自由画报社出版。主编为张

漾兮。该刊为漫画和木刻的综合性刊物。

1946年3月创刊《漫画周报》，上海漫画周报编辑。16开本。

1946年12月出版《漫画漫话》(增刊)，香港联合出版社发行。16开本。

1947年5月创刊《建国漫画旬刊》，张家口建国漫画旬刊社编辑。16开本。

1947年5月创刊《漫画新军》，上海漫画工学团自费出版。主编为沈同衡。16开本，旬刊，当月共出两期后停刊。

1948年4月创刊《万象十日刊》，成都万象十日刊杂志社出版。主编为汪子美。12开本，共出5期，同年6月后停刊。

1948年创刊《笑画》，上海笑画社编辑。32开本，半月刊，共出两期。

1948年11月创刊《这是一个漫画时代》，香港人间画会漫画研究部编辑。16开本，月刊，出一期后停刊。

漫画是最贴近人生的艺术，在上述众多的漫画刊物中，从清末民初到1949年，在不长的年代里，社会乃至整个国家民族都充满着新旧思潮的矛盾，在20世纪30年代又遇上抗日战争这个民族存亡、国家存亡的大问题。所有这些都在漫画中得到及时和深刻的反映。总体来讲，在社会民族国家的历史进程中，上述漫画刊物除了1944年创刊的《中华漫画》及其前身《北京漫画》外，所有的漫画刊物都用自己的方式表达了不同程度的对社会不良状况的批判和爱国主义思想。概括起来，有以下三大类内容。

## 一、表现强烈社会责任感，特别对民族存亡和民族前途加以关心，以鼓励群众奋起抗争为特色的内容

这类漫画团体和刊物主要代表是1931年在上海成立的中国漫画研究会，发起人为黄士英、贾希彦、徐午同。该会于1932年2月出版发行《中国时事漫画》刊物，该刊在首发期上有征求新成员之文告，云：

今日之我国，祸难四逼，危急存亡，不容一发，凡有血气之

伦，无不悲愤填膺，隐忧莫释；盖以国家兴亡，匹夫有责，救国救亡，决非徒托空言，所能挽颓波于万一；同人懔乎此义，爱本团结纪律之精神，集合同志，于技术方面力谋建设，为国家树一新生之机运，庶几声应气求，基础日固，渐以辅助我同胞进臻于和平幸福之领域，此同人等所以有"中国漫画研究会"之组织也。①

1937年江敉任主编兼发行人的《非常时漫画》，在卷首《编辑室》的启事中即言明办刊宗旨：

> 漫画的意义是含有讽刺的意味，它的功用可以使人深省，可以使人警惕，它在战争时期内可以加强人民的爱国情绪，对外可以作为国家宣传的工具。兴登堡说：漫画的力量可以抵得上十三门的大炮。可见漫画对于国家民族的需要，我们出版这本漫画的动机也就在这里了。②

江敉（1912—1989），名心康，浙江宁波人。家境贫寒，自学美术。自1930年起从木刻学习入手，抗日战争开始又从事漫画创作。1938年和鲁少飞、叶浅予、张乐平等人发起成立全国漫画作家协会战时工作委员会，先后参与《抗战画刊》《抗战漫画》等刊物的编辑和出版工作。1949年后任四川美术学院绘画系教授。

还有1937年9月创刊的以鲁少飞为发行人、王敦庆编辑的《救亡漫画》。王敦庆在第一期撰文《漫画战》，也表示了同仇敌忾的决心：

> 自卢沟桥的抗战一起，中国的漫画作家就组织"漫画界救亡协"，以期统一战线，准备与日寇作一回殊死的漫画战。
>
> 然而今天《救亡漫画》的诞生，却是我们主力的漫画战的发

① 许志浩编《1911—1949中国美术期刊过眼录》，第83页。
② 同上书，第159页。

动。因为上海是中国漫画艺术的策源地，而这小小的五日刊又是留守上海的漫画斗士的营垒，还不说全国几百个漫画同志今后的增援，以争取抗敌救亡最后胜利。①

此外，在苏北，中国共产党领导的抗日队伍新四军一直坚持敌后游击战。1945 年 4 月，以新四军军部战地服务团绘画组副组长涂克为主编，杨涵、江有生、费星为编辑的《漫画与木刻》（《苏中画报》增刊）也强调：

> 目前是逼近反攻的时候，各方面工作都要加强，我们艺术工作者，也要加紧团结发挥应有力量，要使苏中木刻同志会名副其实，而且不断发展起来。②

文中所说的"苏中（漫画）木刻同志会"，成立于 1943 年，由涂克、赖少其、杨涵、邵宇、费星、江有生、丁汉史等人组成。涂克，生于 1916 年，广西人。1938 年加入新四军，先后任《苏中画报》《江淮画报》《山东画报》《华东画报》社长、副社长、主任等职。1949 年后曾任中国美协广西分会主席。

## 二、针对社会不良现象，塑造典型形象加以讽刺，或通过形象揭露社会不平等现象，鞭笞丑恶，崇尚爱心的内容

如钱病鹤等编辑、创刊于 1918 年 8 月的《上海画报》，该刊征稿章程中对来稿的要求是"能描摹社会状态含有教育意义，思想新颖、趣味深长者"③，就明确了漫画的社会教育功能。

1921 年创刊的《新新滑稽画报》，也认定"促进社会，矫正世俗"的目标，鼓励社会大众摆脱旧的封建礼教，改造社会。

---

① 许志浩编《1911—1949 中国美术期刊过眼录》，第 157 页。
② 同上书，第 222 页。
③ 同上书，第 6 页。

### 三、属于轻松幽默，以消遣娱乐为主的内容

如创刊于 1938 年 3 月的《滑稽世界》。

总而言之，民国建立之后，中国社会的内外矛盾不断尖锐化，特别是到了 20 世纪 30 年代，民族危机迫在眼前，国难当头。国民政府对待漫画的态度基本上是"防御性"的，这也使得他在文化艺术阵地上处于被动的局面。而漫画作者绝大多数是热血青年，把漫画创作和现实紧密相结合。在中国共产党关于团结一致，对外抗日政策的感召下，他们向社会呼吁："现在不是谈风花雪月的时代，用色情狂来号召，我们不愿意这样干，幽默如隔靴搔不着痒处，等于不说。所以我们不需要隔靴搔痒的幽默稿子。欢迎强有力的讽刺、政治、国际、社会农村等稿子。"①1937 年的《漫画之友》更是旗帜鲜明。

> 我们绝对地相信：漫画是一种民众教育的工具，它可以公平地显示当前的国际状况，人类的文化进展，人间的苦斗精神等。
>
> 因此，我们要维护现阶段的中国漫画运动，要打倒投机商人所刊印的、低级趣味的、毒害社会的漫画刊物。
>
> 我们要为读书大众服务，减轻他们的担负，使他们能以最低的代价，能欣赏到国内外最优秀的漫画和漫文。
>
> 我们要以基本的理论与实际的例证，灌输给有志于漫画艺术的青年，使他们成为中国漫画运动成熟烂漫期间的有力分子。
>
> 我们还要联络全国的漫画同志，互通消息，共同切磋，为社会的改善，为民族的生存而奋斗！

可以认为，中国漫画的主流是在这种尖锐的社会矛盾激化和民族危难并存的环境中成长和成熟起来的，预示着它将在政治生活中的强烈的意识形态的批判、斗争中继续演绎下去。

---

① 《东方漫画·征稿启事》，东方出版社，1936 年 12 月版。

（二）代表性漫画家

民国时期的漫画家很多，有钱病鹤（1879—1944）、沈伯尘（1889—1920）、丁悚（1891—1972）、汪绮云、马星驰、张聿光、鲁少飞（1903—1995）、冯朋弟（1907—1983）、王敦庆（1899—1990）、汪子美（1913—？）等。就具有相当影响的漫画家而言，有丰子恺、张光宇、张乐平、叶浅予四人。

丰子恺（1898—1975），原名丰润，改名丰仁，号子恺。浙江桐乡市石门镇人。父亲是前清举人，在家乡作塾师。丰子恺幼年以临摹《芥子园画谱》入手学习绘画。1914年考入杭州浙江省立第一师范学校，1919年毕业。随即到上海，与同学刘质平、吴梦非等人创办上海专科师范学校，并与姜丹书、欧阳予倩等人共同发起成立中华美育会，出版会刊《美育》。1921年到日本留学音乐、美术。回国后任原浙江省立第一师范学校的教师。后由当时在浙江上虞白马湖春晖中学任教的夏丏尊的介绍，也到该校教授美术、音乐课。1925年，因与校长经亨颐意见相左，和教师同人集体辞职，到上海筹办立达学园。

1930年因母亲逝世，内心悲伤，开始蓄须服丧。除一度任过开明书局编辑外，已逐渐辞去各种教职，准备回家赋闲。至1933年故乡石门湾"缘缘堂"落成后，即离开上海回到家乡专事读书、写文、创作。1937年11月日寇飞机轰炸石门湾，迫使丰子恺携家小逃难于大西南，参加抗日活动。先后担任中华全国文艺抗敌协会主办的《抗战文艺》编委，出版《漫文漫画》《抗战歌选》。又受浙江大学聘请在该校主讲艺术教育课程。1942年应当时国立艺术专科学校校长陈之佛之邀，赴重庆任艺专教授兼教务主任，并在重庆举行个人画展。抗战胜利后，1946年丰子恺辗转返回故里，缘缘堂已毁于战火。1948年到台湾，同年返回厦门。1949年经香港到上海。

丰子恺受其业师李叔同影响极大，李叔同也很信任他。早在杭州读书期间，李叔同就委派他接待当时日本画坛重要人物黑田清辉。李叔同出家后，法号弘一，也促使丰子恺对佛教产生浓厚兴趣，成为佛学修养精深的学者。丰子恺的文学修养、艺术修养敦厚，他对人生、社会、民族的信念执着而深沉，有广博仁爱的襟怀。当1925年《文学周报》主

编郑振铎通过胡愈之向他索要画稿，并在该刊上连续登载时，就正式出现了漫画一词，以至渐渐被大家认为他是漫画的始创者。但他却很实在地加以说明：

> 国人皆以为漫画在中国由吾创始。实则陈师曾在太平洋报所载毛笔略画，题意潇洒，用笔简劲，实为中国漫画之始。①

他在《漫画的描法》第二章《漫画的由来》中也说：

> 别人都说：在中国，漫画是由我创始的。我自己不承认这句话。只是在十六七年前，民国十一二年之间，我的画最初发表在《文学周报》上，编者特称之为"漫画"。"漫画"之名，也许在这时候初见于中国。但漫画之实，我知道绝不是由我创始的。大约是前清末年，上海刊行的《太平洋报》上，有陈师曾先生的即兴之作，小形，着墨不多，而诗趣横溢。可惜年代过去太久，刊物散失，无法收集实例来给读者看。但记得郑振铎先生所辑的北平笺谱中，有陈师曾先生所作的类于漫画的作品……我最初注意漫画，是二十年前在日本的时候。日本是漫画流行的国家。"漫画"二字，实在是日本最初创用，后来跟了其他种种新名词一同传入中国的。日本最初用"漫画"二字的，叫作葛饰北斋。其人生于德川时代，约合我们中国的清初，距今已有三百余年。②

这种不掠人之美的品质足以说明他为人的方正。

丰子恺的漫画风格平实朴质，意味含蓄，耐人寻味。所作题材有以古人诗词为画意的，如 1924 年的《红了樱桃绿了芭蕉》《人散后，一钩新月天如水》《无言独上西楼，月如钩》，1925 年的《几人相忆在江

---

① 丰一吟编《丰子恺》，学林出版社，1996 年 1 月版，第 275 页。
② 同上书，第 243 页。

（近现代）丰子恺　欲上青天揽明月

（近现代）丰子恺　高柜台

楼》等。构图简洁，线条率意精练，画面境界幽远恬静。还有一类题材则以儿童的幼稚为可爱，如1925年的《花生米不满足》，1926年的《瞻瞻底脚踏车》《买票》《断肠》，1931年的《取苹果》等。抗日战争前后，社会贫富日益悬殊，天灾人祸不断而政府救助不力，客观上加剧了贫者愈贫的情况。抗日战争中，大批难民流离失所，苦难深重，丰子恺对这些大有感触。1927年创作《兼母的父（三）》，反映的是背负幼儿乞讨的难民；1930年的《贫民窟之冬》，则表现贫民之子在冬天的衣着，《高柜台》则表现幼小的穷人儿子踮双脚向典当铺递当物；1934年的《二重饥荒》，表现失学的流浪儿童等。画面往往只有一个人物，寥寥几笔，情态毕出，加上点睛式的榜题，观之不禁令人唏嘘。

　　丰子恺从1927年开始，为了给恩师弘一法师祝寿，创作《护生画集》。在弘一法师五十寿辰时，《护生画集》第一集出版，共50幅漫画，这是1929年的事。到弘一法师六十岁，即1939年时，第二集出版，为

60幅漫画。丰子恺创作《护生画集》，宗旨如同首页题字：护生即护心。是从佛教提倡的慈悲之意，教导世人从自己内心深处要体悟爱心，去除贪、妄诸念。在这些漫画中，他充分表现出对日常事物敏锐的观察力，并能在寻常事物的表现中透析出深刻的人生哲理。如该画集中《咬得菜根百事成》《却羡蜗牛自有家》《唯有旧巢燕，主人贫亦归》等，都有令人悬想之妙。

张光宇（1900—1965），江苏无锡人。出生在一个中医世家。幼年在家乡读书，1914年进入上海第二师范附属小学。毕业后即拜张聿光为师，学习舞台布景的设计制作。1919年进入上海生生美术公司，在公司出版刊物《世界画报》，任助理编辑。1921年至1925年到南洋兄弟烟草公司广告部做绘稿，从事广告和月份牌创作。1926年在上海美术工厂做美工，同时创办《三日画刊》。1927年至1933年在英美烟草公司广告部美术室任绘图员，与同好创办东方美术印刷公司，出版《上海漫画》。1934年辞职，与邵洵美等人组成时代图书公司，任公司经理，出版《时代画报》《时代漫画》《万象》等刊物。并参与组织了中国第一个漫画团体——漫画会。

张光宇是勤于创作的漫画家，早期作品收在《光宇讽刺画集》中，主要代表作有《民间情歌画集》和《西游漫记》。张光宇的漫画极富形式美，装饰性突出，从这个方面说，他也是一位装饰画家。他在1935年11月25日写在《民间情歌画集》自序中说：

> 几年来从生活的挣扎下抽得了一些余闲，因为我的个性多少有点古怪，也就没有其他的嗜好；除了一些涂抹之外，还喜欢收藏一点"民间艺术"的书本和几件泥塑木雕的破东西。从别人的眼光看来，藏一点民间艺术算得了什么，多么的寒酸相，也配得上说"收藏"吗？在我却津津有味，认为是一种极好的寄托。我从这里面看出艺术的至性在真，装饰得无可再装饰便是拙，民间艺术具有这两个特点，已经不是士大夫艺术的一种装腔作势所可比拟的，至于涂脂抹粉者的流品，那更不必论列了。

可见他是从民间艺术中汲取装饰的要素，即他说的"装饰得无可再装饰便是拙"，和至性在真。《民间情歌画集》中《兜肚》一幅，录情歌如下：

> 结识私情恩对恩，做个兜肚送郎君。
>
> 上头两条勾郎颈，下头两条抱郎腰。

画面纯以兜肚线描出之，中心兜肚纹饰上为盘长结，下为卷圈的心纹。肚兜上方左右角向上引出两条向上内向弯曲的线条，与下方左右角引出两条流畅的线条，形式上似人体，又如相拥状，可以说是"装饰得无可再装饰"的拙和至性在真的最佳范例。

此外，"天上星多月不明，地下山多路不平，河里鱼多闹浑水，城里兵多乱了营，小姐郎多昏了心"一幅，撷取江南水乡景色。曲桥流水、粉墙黑瓦，担夫舟子，茶客闲人，皆一一入画，而情状动态各不相同，无一处多余，亦无一处不简。再如"送郎八月到扬州，长夜孤眠在画楼；女子拆开不成好，秋心合看却成愁"一幅，近景芦苇棕榈，一座竹屋，内榻斜卧一女子。中景两艘楼船，远景一抹山丘。通过辽阔的江上景色，暗喻了女主人空寂的情思，和民歌内容相得益彰。还有"约郎约到月上时，等郎等到月坐西，不知是奴处山低月出早？还是郎处山高月上迟？"一幅，画竹屋门前倚靠门框，手托腮帮的女子。画面上方有一黑一白两犬迎着桥上方作吠声，把一个痴情女子的情态刻画得十分生动，结合民歌内容，有令人忍俊不禁的效果。

张光宇被民间情歌迷倒，如他在《自序》中提到明代文学家冯梦龙所说的"但有假诗文，却无假山歌"的话，"实在因为歌中所写男女的私情太真切了，太美丽了"。[1]他强调说：

> 我相信世界唯有真切的情，唯有美丽的景，生命的一线得维

---

[1] 薛汕、刘稚编选《漫画情歌》，人民文学出版社，2000年6月版，第171页。

系下去；虚假的铁链常束住你的心头，兽性的目光往往从道学眼镜的边上透过来。关于这一点，冯梦龙也说过："山歌为田夫野竖矢口寄兴之所为，荐绅学士家不道也……今所盛行者，皆私情谱耳。虽然，桑间濮上，国风刺之，尼父录焉，以是为情真而不可废也。"在一连的兴奋一连的技痒之下，就开始画民间情歌，一画已是数十幅，集拢来倒也有一大堆，看看似乎可以订成一本小册子，印出来自己觉得还不致有伤大雅，于是乎这本情歌画集的尝试总算成功。①

应该看到，张光宇对民间艺术如此的执着，其历史背景是"五四运动"以后，民俗学、社会学作为现代学术的重要分科已经在中国知识界基本确立了地位。现代学术的重要标志之一是作田野调查，民俗学界已经有钟敬文、顾颉刚等人做了大量的对民间传说、民间歌谣的收集与整理工作，成绩斐然，后来者尚无出其右者。张光宇以一位富于装饰风格的漫画家显然也受惠于"五四运动"以来学界的新风尚，更以他生花妙笔对民间情歌加以形式美的表现，既是民俗学的成绩，也是漫画史的硕果。

1945年，国民党执政的国民政府愈显出腐败贪污之症已达极致的倾向，一方面是民众疾苦在日益加深，一方面是官员贪赃享乐也无时不在。强烈的反差促使张光宇创作了另一部漫画杰作《西游漫记》。

《西游漫记》用连环漫画的形式，借《西游记》中人物形象再作续篇，但却换成现代社会生活的场景，具有强烈的针对性。比如描写各神仙们举行舞会，文曰："彩衣仙女舞罢，又是一阵掌声，音乐转换调子，众仙翁仙姑都一对对拥抱着作蝴蝶仙舞，其间南极仙翁与何仙姑舞得尤其精彩。"②画面中心右为满头流汗的矮小的南极仙翁，左为昂首挺胸、裸露胸部、玉臂、大腿的何仙姑，南极仙翁张着只剩两颗牙齿的大嘴，双眼盯着那位何仙姑，背景有四对仙侣也在翩翩起舞，完全是当时国民

---

① 薛汕、刘稚编选《漫画情歌》，人民文学出版社，2000年6月版，第171页。
② 《老漫画》第三辑，山东画报出版社，1999年3月版，封二。

政府要员糜烂生活的写照。《西游漫记》是勾勒赋色的样式，色彩绚丽明快，线条整饬，是装饰性连环漫画在艺术上的新成就，也是作者装饰艺术与漫画艺术完美结合的代表作。

张乐平（1910—1992），浙江海盐县海塘乡人。父亲是乡村小学教师，母亲是农妇，也工于女红，在农作之外，常以缝纫、刺绣为生活补助。张乐平自幼在母亲女红的熏陶下，产生了爱好美术的兴趣。在读小学时，张乐平就显示出画漫画的天才。1923 年，北洋军阀曹锟以 5000 元银元贿选，在北京城里上演了一场政治丑剧，引起全国舆论的指责。消息传到海盐县城，张乐平的美术老师以"一豕负五千元"为题让他画一幅漫画。张乐平很快完成，画面上是一只肥猪背负装满钱的大口袋正在收买选票，可算是他的第一幅漫画创作。

小学毕业后的张乐平年 15 岁，因家贫不再上学，到南汇县（今属上海市浦东新区）万祥镇一家木材行学徒。以后到上海私人画室学画月份牌画。一段时间后又到一家广告公司印刷厂当学徒。20 世纪 30 年代，张乐平开始向《时代漫画》《独立漫画》投稿。当时漫画界正流行叶浅予的漫画《王先生》和梁白波的《蜜蜂小姐》。受此启发，张乐平也考虑塑造基本定型的，可以连续展开故事情节的人物漫画。1935 年 11 月 20 日，上海《小晨报》发表了他以三毛为主角的连环漫画，这是三毛首次亮相。虽然在当时还一时未得到很大的社会反响，但和王先生、蜜蜂小姐，以及冯朋弟创作的老夫子、黄尧创作的牛鼻子等角色相比，三毛是以儿童的形象填补了一个年龄段上的空间，他的读者群也基本定位于少年儿童。真正促使三毛走向更大的社会层面，也使三毛产生更广泛和更深刻的社会影响，是在 1945 年之后。

抗日战争期间，张乐平参加政府组织的抗日漫画宣传队，任副领队，辗转在苏、鄂、湘、皖、浙、赣、闽、粤、桂等地，足迹遍及大西南。沿途所见所闻，都在逐渐深化张乐平的艺术构思能力。在 1946 年，他先在上海《申报》上发表《三毛从军记》，表现三毛在军队中的种种生活情节，大受读者欢迎。张乐平因为在抗战中对军队生活有切身体会，亲见许多有关军队补给实况，故所作夸张而不失度，可笑而又令人深思。如有六格表现三毛穿上军服，右脚鞋面与鞋底分离，自己修补不

（近现代）张乐平 《三毛流浪记》内页

好，无奈之下只得左手提牵缝在鞋底上的麻绳行走。反映抗战时期中国经济的窘迫可谓入木三分。

1947年，国民政府统治区内经济更加糟糕，物价不稳，人心不安，大批难民流离失所。据说，该年年初的某个夜晚，张乐平在回家路过的一个弄堂口看到三个流浪儿童正拥挤一团，围着一个火堆烤火。火势不大，他们竭力添柴吹火，希望火势能旺一些，因为那天晚上实在太寒冷了。第二天早晨，当他再次路过那个弄堂口时，却看到一辆收尸车正在收拾已被寒流冻死的三个小尸体。这件事深深地刺痛了作者的良知，他不禁回想起自己年幼时的坎坷生活经历，对人世间的不平愈发有了深刻的认识，决定再次通过三毛把这一切表现出来，以唤起人们的同情心和爱心。于是，遂有《三毛流浪记》的诞生。

就漫画本身而言，《三毛流浪记》体现了作者对社会弱势群体受到不公正待遇的同情。三毛是一个典型化了的人物，《三毛流浪记》中的许多情节也是经过艺术构思的再加工。它的原型在社会生活中并不因为社会的变迁而顿时消失，特别在旧中国，这个有数千年封建史，从半殖民

地半封建性质的国度走向商品经济为主的社会时，尤为如此。如《三毛流浪记》中《不如洋娃》，以洋娃玩具售价高于三毛的自卖价为情节，即是一例。而《还有好人》一幅，也反映了社会的多元性和丰富性。因此，张乐平对贫者、病痛者的同情心有多么深沉，三毛形象就有多么典型，才决定了作品具有的永恒意义。也因此，《三毛流浪记》发表后，引起巨大社会反响，很多儿童信以为真有三毛其人，纷纷写信给作者。如下。

乐平先生：

　　我三天不看见三毛，我非常记挂他，他到哪里去了？到底是饿死了、冻死了，还是上学去了，请你明白告诉我。

<div style="text-align:right">姚蜀平　八岁</div>

乐平先生：

　　三毛又流浪了。你为什么不待他好一点呢？以后，如果你再虐待他，我要请他到我家来住了。祝你快乐。

<div style="text-align:right">吴阿妹上　八岁</div>

编辑先生：

　　我每天看阅《大公报》上张乐平先生画的《三毛流浪记》图画，非常感动我的心。我想如此孤单的儿童得不到父母的慈爱，真太可怜了。

　　我想张先生的描写是真的吗？使我们这天真的童心祝福他脱离这苦毒的生活走上光明的生活吧！回想现在的人心太坏，所以三毛这样的苦生活是人类的不平等。

<div style="text-align:right">王楚容　十一岁</div>

大学生们也有来信，如下。

乐平先生：

　　寒流袭沪，有钱的人们早穿上了冬装，而可怜流浪至今的三毛呢，却仍着单衣短裤，在北风凄厉下冻得颤抖，真太可怜了。

　　除了一些为富不仁的人们，大多数人类都是有同情心的，尤

<div style="text-align:right">247</div>

其是天真未泯的一些纯洁的善良的孩子，他们不是为了三毛问题向您呼吁过吗？！

如今我们两个大孩子再度诚恳地向您请求，请您替三毛加一件寒衣吧！即使是一件破棉袄也好，让他也得点温暖。

祝福您和三毛——这苦命的孩子。

<div align="right">暨南大学学生　马翼伦　左步青 ①</div>

可见作品在唤起人类良知、倡导人类爱心的价值方面是成功的。

《三毛从军记》和《三毛流浪记》在艺术表现上都以线描造型为主，线条简洁而富于表现力，人物形象特点很强。除三毛外，其他人物形象都有一定的普遍性，这和作者长年生活在上海这个大都市有关。他笔下都是以上海市民阶层的人物居绝大多数，上海市民众生相也通过三毛一个接一个的情节得到相当生动的再现。

叶浅予（1907—1995），浙江桐庐人。18 岁时因父亲经商破产而辍学，到上海考入一家棉织品门市部作店员，随后因被商店经理发现他有绘画才能调入广告室画广告。在此期间他也有漫画作品发表在报刊上。然后又做过教科书插图、花布设计和剧场美工等工作。1927 年他加入刚刚到达上海的北伐军，在海军政治部专事美术宣传工作。后退出政治部和张光宇、黄文农、鲁少飞等人组织漫画会，创办《上海漫画》，担任编辑。

抗日战争时期，叶浅予在漫画界组成的抗日漫画宣传队中任领队，离开上海，和副领队张乐平率领胡考、张仃、特伟、陆志庠、梁白波等九人在西南各地宣传抗日。在重庆时，还画过一些由中国空军带到日本东京上空散发的反战漫画传单。抗战后期他到印度访问，又到康藏地区写生。1946 年到美国旅游，回国后创作《天堂记》。同时以速写和中国人物画见重于张大千和徐悲鸿，并受当时任北平国立艺专校长徐悲鸿的聘请，任该校教授。

---

① 以上信件均见《老漫画》第二辑，第 37—38 页。

（近现代）叶浅予 《王先生和小陈》内页

叶浅予创作的《王先生》长篇连环漫画风行一时。该作品以王盛、王太太、陈茂、陈太太和王小姐五人为主，展开一系列市井生活中屡见不鲜的琐碎情节，并通过这些情节嘲笑了庸俗陈腐的生活观念和言行习惯。其中如《过年躲债》八格连环漫画，描述王先生设计走失躲避小陈年关要债的情节，令人在可笑之余也不禁为当年社会不景气状态下，普通平民百姓难以为继的生活感到丝丝苦涩。

1935 年后，叶浅予曾在南京《朝报》社工作了一段时间，耳闻目睹了政府各级官员跑官、买官、贪污受贿的种种恶习，又创作《小陈留京外史》连环漫画。描述年轻力壮的小陈先是"请太太栽培"，用四格画小陈买锦缎、银耳、燕窝、鲜花贿赂 × 长太太，× 长太太假装正经问："哈啰！小陈！怎么又买这些东西来？"然后紧接一格是小陈为 × 长太太点烟，互相答话。× 长太太说："× 长近来被人告发了，你的事儿还要等些时候呢。"小陈答："无论如何要请刘太太栽培！"之后

是小陈贿赂成功，拿着×长的便条找到胡×长去接收××分局，却收到胡×长推荐来的大批就职人员，人数超编一倍。又是胡×长发话："余下的人，发点川资让他们走吧！"当这些人拿到钱散去后，小陈纳闷：这一笔开支算"公"还是算"私"？原来此时的小陈还不熟悉官场的游戏规则。但在"考门房""分赃"几个情节时，小陈已成为擅长逢迎分赃的国民政府的公务员，也就一天天地堕落了。《小陈留京外史》矛头直指国民政府官场种种舞弊、贪赃的恶行，在民智大开，和平民主成为社会共识的时代自有其积极的社会意义。

叶浅予在艺术思想上追求写实风格，反感当时颇为流行的无病呻吟的艺术创作倾向。这在他《王先生》中的《自杀》八格连环漫画中王先生的自言自语中可以看出。通过王先生形象折射出来的那些苍白无力又多情善感的艺术家的影子，再对比画中出现的警察、渔夫、强盗的插话，愈显得它的可怜可笑。把原文按先后顺序排列如下。

第一格：（王先生说）

　　生活的压迫，

　　家庭的压迫，

　　以至一切一切的压迫，

　　用猎枪结束了我的生命吧！

第二格：（王先生自杀未成，说）

　　天呀！

　　你为什么这样残酷啊！

　　我只有这么一粒子弹，

　　为什么不打中我呢？

第三格：（王先生横卧马路上，再度自杀，说）

　　只要有一只车轮，

　　碾过我这早已死了灵魂的躯壳，

　　我便脱离了这污浊的世界！

第四格：（警察拎着王先生耳朵离开马路，呵斥道）

　　妈特皮！躺在马路上你想害人吗？

第五格：（王先生站在海堤上，平伸双手，高喊道）

　　可爱的伟大的海呀，

　　把我这渺小的生命，

　　长眠在你的怀抱里吧！

第六格：（海堤下一渔夫摇船而过，说）

　　喂！老朋友！这么大冷天投海，不溺死，一定冻死的。

　　（王先生大意外，说）

　　投海而冻死，岂不被天下人招笑吗？

第七格：（王先生回家路上遇上强盗，强盗说）

　　猪猡！有钱拿出来！没有钱剥衣裳！

　　你要命吗？

第八格：（王先生没有钱，被剥光衣服高举双手逃命，强盗大笑道）

　　哈哈，慢点走吧，

　　我是假手枪呵！①

　　在叶浅予的构思中，大概是请王先生这样富于空想而苦恼的诗人、文化人，还是回到现实中来，只有面对生活，才能有生活的意义。如果

---

① 《老漫画》第一辑，山东画报社，1998年7月版，第1—9页。

这种理解不至偏离他的本意的话，那么《王先生》仍然具有一定的社会素质教育的意义。

以轻松幽默见长的漫画家选材多是城市市民。杰出的漫画家有黄尧、胡考、梁白波。

黄尧生于 1914 年，原名黄家塘。浙江嘉善人。1949 年后移居马来西亚。黄尧在 1933 年 19 岁时创造了漫画形象牛鼻子，并把该形象程式化。在民族危亡的时代，牛鼻子以其鲜明的民族形式深受儿童的欢迎。抗战初期，全国童子军总会组织少年儿童创作"抗日的牛鼻子"在全国巡回展出，影响极大。

胡考生于 1912 年。浙江余姚人。创造 20 世纪 30 年代的上海人物，以"上海小姐"最为著名。人物造型追求稚拙而整饬的效果，形象夸张而简括。

梁白波是广东中山人。曾在杭州的艺术学校学油画，后到菲律宾任中学美术教师。1935 年到上海，与叶浅予合作。梁白波才华横溢，创造《蜜蜂小姐》漫画，以她女性特有的细腻心理，展现出一系列当代时髦女青年生活的方方面面，极尽幽默之能事。她有极好的人物塑造能力，线描流畅生动，笔法简繁得当，既有英国比亚兹莱的遗韵，又有个人独特的风貌。是中国漫画界不可多得的人才。她为殷夫《孩儿塔》所作插图，以简括有力的线条塑造形象，构图均衡富于韵律，展现了作者强烈的个性魅力。

## 第三节
# 民间年画的新历程

>>>

民间年画在宋明两代就相当发达，到了清末，石印技术传入中国，首当其冲受到冲击的是中国传统木版书籍业。当传统雕版印书行业日见困难的时候，民间木版年画却受到中外民俗学者、社会学者、美术史论

研究者的关注。最早开始在中国有计划收购收藏年画作品的是俄罗斯的汉学家，从 19 世纪末至民国中期，他们不断收集各地木版年画，其中汉学家阿列克谢耶夫收藏品达近 4 000 幅之多，以致在 1934 年徐悲鸿拜访他时不禁为之惊叹。

清末民初，民间年画生产未尝中断，民国建立之初，年画生产一度兴盛。自 20 世纪 20 年代始，军阀混战不已，给年画发展带来不利因素。到日本军国主义侵华，则彻底破坏了传统年画的生产基础，年画市场不断萎缩。抗战胜利后又再度有所恢复，但已不复旧观。

值得提出的是，在年画漫长的发展历史中，地区性的生产和销售中心已经形成，最主要的地区有：山西的临汾、大同、长治，内蒙古的丰镇，陕西的凤翔、汉中、蒲城、洋县，河北的武强、大名、南宫，天津的大沽口、杨柳青、宁河，河南的开封、朱仙镇、灵宝，安徽的亳县、阜阳、宿县、太和、歙县，浙江的余杭、绍兴，江苏的徐州、扬州、苏州、南通、无锡，福建的漳州、泉州、福安、福鼎，江西的九江、南昌，湖北的汉阳、孝感、均州、黄陂，湖南的邵阳，广西的桂林、南宁，广东的佛山、潮州，贵州的贵阳，云南的大理、丽江、剑川、中甸，四川的成都、夹江、绵竹、简阳、梁平、重庆，台湾的台南，辽宁的沈阳等。其次，在此期间，边区的木刻工作者到河北武强参与年画创作，使武强的民间年画在内容和题材上有所创新，也使武强民间年画在民间年画发展史上显现出独特的一面。

## 一、传统木版年画的题材及样式

传统木版年画的题材十分广泛，一般归纳起来，大致如下。

### （一）戏文故事

在传统木版年画中所占比率最大，戏文故事都是当时流行的戏曲演出段子。诸如《岳武穆精忠报国》《白蛇传》《西游记》《梁山伯祝英台》，以及《施公案》等游侠公案故事，都是最受农民、市民欢迎的题材内容。年画题材对戏文的热衷，同戏剧活动的流行密切相关。早在清代，

| 民国年画　三霄洞图 |

当戏剧演出班子开始风靡之际，首先是在乡镇间显示出它的魅力，农民是最大的观众群，清代李斗《扬州画舫录》有生动的记述。年画的最大市场在农村，所以很多年画一改过去的程式，纯粹以戏剧装扮为人物造型依据，故事内容也以戏剧演出为标准。这种现象颇受恪守传统的文人评论家的贬斥。清代范玑《过云庐画论》指出此风始于江苏："写仙佛圣贤，必得世外之姿，日星之表，神鬼威厉，隐逸萧闲。武人英伟，文士秀发，以及美人贞静之致，皆非寻常可以摹其神情。今见吴中风气多背古意，甚且有写古事，效演剧院本以形容之，新稿偶出，翕然临仿，则使古人悉蒙尘垢矣。"① 清初张庚在《国朝画征录》中亦提出："古人画仕女，立体或坐或行，或立或卧，皆质朴而神韵，自然妖媚；今之画者，务求新艳，妄极弯环磬折之态，何异梨园子弟登场演剧与倡女媚人也？直令人见之欲呕。"②

农民对年画的要求，有谚语云："画中要有戏，百看才不腻。"他们倒是很喜欢"梨园子弟登场演剧与倡女媚人"的故事情节。年画在表现样式上就有了或以一幅四开纸张独幅完成的构图，也有按情节发展分前

---

① 俞剑华编著《中国画论类编》上卷，第543页。
② 于安澜编《画史丛书》第三册，第64页。

民国绘画艺术史

254

后顺序展开，有如连环故事画，因此也就具有很强的阅读性和观赏性，以至农民从中也获取了已经戏剧表演化了的历史知识。

（二）男耕女织图

这是历来木版年画中不可缺少的题材，表现来年农耕生活的主要内容，有的更具有农时天气的预告作用。最典型的是《春牛图》。

《春牛图》中有一头牛和一位芒神。芒神的位置如果站在春牛的前方，就表示这一年的立春比较早，在上一年夏历十二月的中下旬，意味着当年的一切农事都要提前。如果芒神和春牛并排而立，紧挨牛身，就意味着当年的立春在去年年底或今年的年初。如果芒神站在春牛的身后，就是预告立春日在今年正月初十之后，农事相应要迟一点。此外，春牛的色彩也有具体内容的含意，不是随便套色印刷就可以的。《春牛图》表示来年的农令，年月是用干支计算，而干支又有对应的五行，也就有了相应的五种色彩。譬如己卯年的《春牛图》，己属土，土色黄，故牛首黄；卯属木，木色青，故牛身青；立春年纳音属土，土色黄，故牛腹黄；立春日干属土，土色黄，故牛角、耳、尾俱黄；立春日支属火，火色红，故牛蹄红；己卯系阴年，故牛口合，牛尾右缴；立春日干属土，克土者木，木色青，故牛笼头、拘绳俱色青；午日以苎为之；己卯系阴年，故牛踏板用县衙门右扇；己卯年，故勾芒神少壮像。午日立春，午属火，而克火者

| 民国年画　春牛图 |

水，因水色黑，故勾芒神眼色黑；又火生者土，因土色黄，故勾芒神系腰色黄；立春日纳音属火，故勾芒神平梳两髻，左髻在耳前，右髻在耳后；午时立春，故勾芒神右手提罨耳；立春纳音属火，故勾芒神行缠、鞋、袴俱无；午日立春，故勾芒神执柳鞭，鞭结子用苎五色蘸染；元旦后五日外立春，故勾芒神在牛后立，己卯系阴年，故勾芒神在牛右边立。① 可见，在木刻年画中，《春牛图》不独是欣赏性的，更重要的还在于实用。

河北武强年画《农家勤忙》，四裁样式，杜林村恒聚兴画店印制。在画面上方辟有大块榜题，内容是：

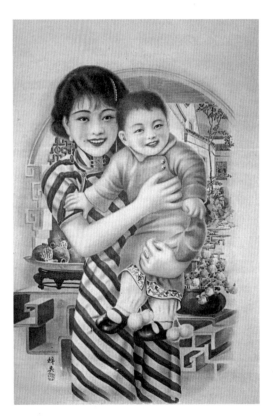

|民国年画　母子图|

> 若务农早做活晚把牛放，多积些粪土草勤收田庄。稻粱菽麦黍稷各有各向（项），或宜早或宜迟时分几行。春夏秋四季天寒来暑往。必须要依时节小满栽秧。常言道勤苦人苍天保佑，总然是受些苦谷米盈仓。入则孝出则弟（悌）恭敬尊长，父母在，不远（游）。②

此年画不但是勤勉农事，而且还带有伦理道德观念的宣讲，也是较为特别的一幅农耕年画。

（三）美人、娃娃等吉祥寓意图

这类题材普遍受到欢迎。美人类题材有《三美图》《龙凤呈祥》等。胖娃娃类题材则大都是《连生贵子》《十不闲》《五子登科》《麒麟送子》等。

---

① 参见中国第一历史档案馆藏内务府舆图档，《文史知识》1991年第4期，封二。
② 张春峰《河北武强年画》，河北人民出版社，1996年6月版，第207页。

（四）神话传说故事

这类题材在民间流传广泛，脍炙人口。如《刘海戏金蟾》《八仙过海》《牛郎织女鹊桥相会》等。

（五）门神、神像

主要用于大门、内门及厨房、牛栏猪圈等处。常见的门神有神荼、郁垒、秦叔宝、尉迟恭、钟馗、赐福天官、灶王爷、姜太公及各种纸马等。

（六）风俗喜尚

表现民俗习惯中的崇敬和禁忌之类是年画中常出现的题材。在前者如驱邪镇宅的八卦、狮剑流行于四川绵竹、福建泉州一带，漳州元亨利贞也属此类。后者则有陕西凤翔《男破女破图》，墨线，现藏于台湾中央图书馆。该图内容是男女生育犯冲的禁忌。

（七）风景花鸟

各地著名风景地也是木版年画热衷表现的对象，如《西湖十景全图》《姑苏玄妙观》等。花鸟题材也大都含有吉祥寓意，如《耄耋图》《丹凤朝阳》《凤穿牡丹》等。

（八）时事新闻

木版年画中也有不少当时发生过的一些社会重大事件的题材。如在清末外侮不断的现实中，木版年画也分别有《法人求和》《红河大捷》《刘军克复宣泰大获全胜图》《中日战争》等一系列新内容。从历史的真实方面说，这些战争无一不是以中国的战败割地赔款为结束，但在年画中却一般都作正面的渲染，反映了农民、市民审美心理上的需要。

木版年画有浓厚的装饰性，构图以均衡和对称为多，人物造型有强烈的程式化特点，赋色大胆、热烈。在故事性的年画中，是非爱憎的感情判若水火，十分鲜明。从清末到民国时期，木版年画受到石印、机印年画的影响，但中国农村市场广大，木版年画还有它相当广阔的活动空间。在一个相当长时间内，它还能够："妙写天堂地府，善绘人世风情。古今天下大事，南北风景名胜。戏剧传说典故，乡农纺织耕种。如意娃

娃美女，吉庆花鸟鱼虫。"① 在农耕社会生活中占有一席之地。

民间年画体裁样式十分丰富，称呼也因地而宜。就一般情况而言，比较得到各地认同的体裁名称有这样一些。

（1）贡笺。尺幅约宽112厘米，高65厘米。张贴位置是正室堂屋壁间。

（2）条屏。根据故事画面多少有四条、六条和八条的不同。尺寸是整幅粉帘纸横裁为二，每条印四至八个情节故事，是一种连环展开画面的构图。

（3）板屏。尺寸同贡笺，但竖印，所以又称立贡笺。单幅画面左右有对联则叫屏柱，双幅合为一堂则叫对屏。立贡笺装裱后，左右配对联，悬挂在堂屋正面墙壁上，有的地区又叫中堂。

（4）三裁。整张粉帘纸作三开，竖开者为立三裁，横开者为横三裁。横三裁中又有贴在坑墙周围的叫作坑围子，立三裁贴在窗户间的叫窗旁，贴在房门上的叫对童。

（5）斗方。尺寸有大小，但均为正方形。南方多贴在米缸、钱柜、花版床上方。北方则多用于影壁、门扇和壁灯中，尺寸较南方为大。

（6）门画。有双幅与单幅两种。贴在大门上多取门神题材，双幅。贴在内室中则分主卧室、夫妇卧室和晚辈卧室的不同，题材亦有不同。

（7）历画。尺寸多为四开、六开。即以农事节气为题材的年画，使人既可欣赏画面，又可查看节令农时。

（8）桌围。尺寸皆呈正方形，专供年节时百姓祭祀或庆喜祝寿时铺围供桌所用。

（9）灯画。除夕之夜家家门前均要悬一盏纸灯，尺寸不定。灯具自制或购于市场，四面用花纸粘围。中国农村有"正月十五闹花灯"之俗，每年自正月十四夜至十六，甚至有延至二十，各家各户在门口、街头挂花灯。其造型百花齐放，有比赛扎灯艺术之意，也伴有游艺活动，如竞猜灯谜之类。故灯画又多配有谜语以助节日之兴。

---

① 张春峰《河北武强年画》，第14页。

（10）窗顶。尺寸一般高 21 厘米，横 110 厘米。每条分四格，每格作独立纹样，形象题材随意。

（11）格景。宽可达 300 厘米，高 100 厘米。主要供居住蒙古包的少数民族使用。以"多宝格"形式画文房四宝类器物，如同博古架样式。

（12）拂尘纸。尺幅不定，较小。主要张贴或悬挂在碗柜、门楣上方。题材多是戏文故事。

年画是在相当长的历史发展中，通过各生产及发售中心流布四方，而逐渐形成基本相同的题材内容和表现样式。各地也随着具体的人文文化背景的差异，出现一定范围的民间民俗文化圈。各文化圈的民间年画作坊则会因为招聘或移民等各种方式发生互相之间的人才交流，使原有的年画发生某种风格的变化。如天津杨柳青年画在清末苏州、上海文人画家的介入下，年画风格更趋妩媚艳丽。而福建泉州和漳州的门神、镇宅驱邪等年画，从造型到配色都由于长期以来移民的关系而成为台湾地区年画的滥觞。学者黄天横在《谈台湾传统年画》中说：

> 台湾的年画最初由渡海来台的人自大陆带来，至西元 1661 年郑成功驱逐据台的荷兰人而经营台湾廿（二十）余载。后清朝统治台湾，由大陆移往台湾的人口渐渐增加，在台除务农以外也有从商的人，以大陆的制版经验移来台湾为业，版印年画供售予住民，就是台湾传统年画的起源。①
>
> 至于台湾住民中的客家人是来自大陆广东省一带，比福建系人稍晚来台，客家人的年画较福建系人为少。过年时有"挂笺""门联"，送神日有贴"灶神"，但没有"门神""七娘夫人""天官"之类。后来客家人的住居渐渐与福建系人混在一起，慢慢同化，到现在客家人住家也可看到与福建系人住家一样的年画。②

---

① 《中国传统年画艺术特展》，台湾中央图书馆编辑出版，1991 年 12 月版，第 59 页。
② 同上书，第 62 页。

台湾地区的年画和泉州、漳州年画相较，风格却因为大面积用红色与紫色对比（以门神为例）更显热烈奔放。

## 二、年画的新样

民国时期的木版年画，从总体上说继续着清代木版年画的基本生产格局。在形式和内容上出现的新样，在前者有四川绵竹的"舔水脚"，在后者也可以称之为改良年画的河北武强的《女学堂演对图》等题材的出现。

四川绵竹的年画产量很大，售卖地区覆盖四川全境和西南地区，当地民间匠师技艺超群。早在明清时代，四川各地修建庙宇时，参与其中彩绘壁画的匠师中少不了绵竹的民间艺匠。绵竹当地盛产毛竹，是竹纸的生产原料。清代绵竹县志上记载说：竹子之利，仰给者就不足，则印为书籍，制为桃符。画五彩神荼、郁垒点缀年景。商贩远自陕、甘、滇、黔，裹银来市易画，仲冬则接踵城南，购运者遍于五道百五十县。可见绵竹在西南地区年画市场上因人才、物产之便占有中心位置。

绵竹年画在木版印刷之外，还有一种利用印刷剩下的纸边、墨色进行绘制的年画，俗称"舔水脚"，是年画中的独特样式。舔水脚的作者是因贫困而除夕夜不能回家的匠师，购买者也是因贫困而无力购买正规木版年画回家张贴的农民。舔水脚的纸张是印正式年画时裁下的纸边，色墨也都是正式大批量的年画印完之后剩下的残留部分（俗称此为水脚子），因此价格十分便宜。绘制者在极有限的纸边上先用墨笔迅速勾勒一个形象，然后再大笔赋色，点刷之间立就，大有速写的意味。因为纸幅面积有限，绘制时间有限，所以形象塑造极易程式化。而这种程式化又往往最能概括人物性格特点，因而也是相当典型化的新样式。绵竹舔水脚中门神造型很多，其中钟馗的造型最有特色，笔法最为精练，动态夸张，赋色简括热烈，人物形象性格鲜明。

绵竹年画在色彩处理上，在民国时期已经基本成熟。当时民间艺人在配色上按习惯编成口诀，如红不靠黄，新红不靠黑，绿不靠黄，红不红配，赭紫不靠红，蓝可深浅相挨，黄丹可映红。还有深配浅，酽配淡，深、浅、酽、淡要顾全。在具体技法表现上，常用所谓鸳鸯笔的笔

法。即利用笔头蘸上色彩后的轻揉急转，在一定的部位形成浓淡变化，色彩艳丽而柔和，和画面人物衣饰华丽明快的色调既相和谐，又有鲜明的对比，达到"明展明挂"的装饰效果。

绵竹木版年画在这个时期也规范了自己的刻印制作过程。首先，在起稿时先以柳炭条描绘轮廓，然后翻版落墨定稿。定稿结束即交刻版工匠"立刀子"，刻版时刀锋直下，向下或向上拉起，深度在半厘米左右，上下粗细基本一致，线条完全忠实于画稿原作。木版刻好即行印刷，用粉笺纸印出墨线轮廓，随后即行赋色。赋色的要求是：一黑（指墨线轮廓要黑），二白（指人物形象的脸和手部用白粉打底，靴底着白色），三金黄（指衣冠和持物部分色彩），五颜六色（指洋红、桃红、藤黄、佛青、品蓝、品绿等）穿衣裳。赋色之后，有的色彩势必会遮盖住部分墨线，因此，最后还要再行勾勒一次。这种方法和天津杨柳青年画的生产工艺很相近，但绵竹年画的风格更为健朴凝重，也因此更具有民间年画的基本素质。

民间年画也十分善于撷取社会上的新事件、新事物为表现题材。

民国元年（1912），上海旧校场画店就推出了《中华大汉民国月份牌》年画（现藏俄罗斯科学院民族学博物馆）。自上至下横刊文字是"共和新政""同胞欢迎"，中间竖书"新月历份牌"。左右分列"民主总统孙汶"（原文如此——笔者注）、"民国军师黎元洪"的头像。下列左右是月历。再下中间是溥仪的童年像，左右分刊"女先锋徐武英"和"新道曹女元帅"头像。左右边侧分别竖书"黄帝纪元四千六百另十年壬子"和"西历壹千九百十二年至十三年"。再下左右有四字"天下一心"，中间是女子国民军。最下层中间是黄兴和徐绍祯像，左右有英德俄军的大将和元帅。

河北武强的民间画师则似乎对当时多变的局势有更多的注意。清光绪二十六年（1900）庚子事变后，义和团起事，八国联军攻陷北京，西太后仓皇外逃至西安。为稳定人心，清政府决定开仓放粮。这一事件立刻在武强年画《西安府太后放粮》（墨线，现藏武强年画博物馆）中表现出来。1905年10月，清政府北洋军在河间府举行军事演习并行阅兵仪式，在当时是清政府用西式带兵方法以来的首次大规模检阅，足以

开人眼界。这件事同样在武强年画以《河间府演大操》(套色，花园村任大黑藏)为题加以表现。此外，1914年日本与德国在中国山东大战，1917年张勋复辟率军在北京与段祺瑞的讨逆军大战，1919年孙中山的代表唐绍仪和徐世昌的代表朱启钤在上海议和的会议，1924年冯玉祥兵变北京，改称国民革命军与直鲁联军李景林在天津的决战等，都成为武强年画的表现内容。甚至可以认为，这一类武强年画已经在时间顺序上成为中国近现代史的大事图说。

清末民初，社会改良风气甚浓，民风大变，女子正在从旧礼教的束缚中逐渐挣脱出来，女子学堂普遍出现。河北武强就绘刻出《女学堂演对图》(墨线，现藏中国美术馆)、《女学堂演武》等改良年画。画面中年轻女子一身短打装束，头戴礼帽，肩荷步枪，束腰直胸，但也都无一例外地缠着小脚，也是现实生活中新型女青年的如实写照。又有《美术教育》一幅，画面上是一群儿童在女教师的指导下上图画课，或作临摹，或作写生，画面上有长篇文字榜题："图画与文字为发表思想之具，人类间不可少之事也。而图画因其优美能唤起儿童之兴味，文字因其结构能养成儿童之致密心。学校以之列入科目，有由来也。为父母者苟能于儿童游戏之时，常以此引诱之，以养成儿童性格，功效

不少。"① 中国传统教育无不从启蒙阶段的私塾开始。时代发展到民国阶段，国家颁布新的教育法规，尽管在相当一部分偏远地区私塾依然存在，但作为洋学堂的规制却毕竟已经成为教育的主体形式。而且，这种主体形式在它一开始就显示出的以素质教育为目的的教育特色，这是民国时期国民教育高起点的一个证明。木版年画本来拥有数量广泛的欣赏者，现在在木版年画的创制中引进新的样式，在客观上也就利用了木版年画的形式，向广大农民、市民宣传了新的国民教育观念，使这些历来以吉祥寓意为主的年画又增加了改造国民精神状态的宣传工具之一。不论其实际效果如何，它毕竟是民国时期传统木版年画发生的新变化之一。

民间年画在内容题材上的彻底变化，是在抗日战争期间的河北武强年画创作上发生的，这一变化又是和鲁艺的木刻工作者们的参与有直接的关系。武强位于滏阳河和滹沱河交汇处，二河合流为子牙河。子牙河流经天津，与永定河合流而为海河，东向入渤海。所以武强算得上是当时交通便利的一个水陆码头。据 1913 年直隶省商品陈列所的实业调查报告称，武强年画的销售店铺有 40 多家，每家销量在 80 多万张。可见在民国初期规模已经相当大。抗日战争时期，武强成为中国共产党创建的革命根据地。据 1947 年 5 月 10 日发表于《晋察冀日报·增刊》第七期美术家田零先生考察报告的统计，武强最大的画店有工人 60 多人，年画生产在不少村子里已经是家家户户的专业，从业者估计有 2000 人以上。销售最好的一年数量在 3000 件（每件为纸 30 令）左右。可见从民国初至此的 30 多年里，武强年画在全国年画生产销售每况愈下的时候反而相当兴旺，是一个很突出的例子。

早在 1937 年，武强年画在门神上就加印有"打日本救中国"的字样。到 1938 年，武强年画中出现"保卫边区"的新题材。1942 年毛泽东《在延安文艺座谈会上的讲话》发表之后，鲁艺木刻工作团也掀起创作新年画的热潮。罗工柳的《积极养鸡，增加生产》，彦涵的《春耕大

---

① 刘道广《中国民间美术发展史》，江苏美术出版社，1992 年 4 月版，第 259 页。

吉《保卫家乡》，胡一川的《军民合作》，杨筠的《纺织图》等，都是新年画的先行者。经过市场售卖的实践，说明这种新年画是受到农民认可的。

1946年10月，在前鲁艺美术系主任，当时的华北文艺工作团的负责人江丰与十一地委联络部长王雅波倡议并组织下，在辛集成立了冀中年画研究社。委派吴劳、彦涵、古元、姜燕到武强调查年画创制情况，同时又招聘当地刻、绘、印诸工艺匠师，准备较大规模地创制新年画。当时的分工是：画稿人员除有招聘的民间画师郝云甫外，丁达光、吴劳、古元、彦涵、莫朴、姜燕、洪波也都是画稿人员。刻印工艺则由民间匠师张福旺、肖福荣、李长江和陈文柱负责。调色为任大黑负责。装裱由韩万年负责。他们在成立之初的10月至12月短短的三个月中，创作出大批诸如《改造二流子》《兄妹开荒》《豆选》《夫妻识字》《送郎参军》《白毛女》等全新题材的年画。同时，还对传统的题材赋予新意，如莫朴的《五子登科》(套色)，"五子"分别为拥军模范、战斗英雄、劳动英雄、民兵英雄和学习模范，也是利用农民习惯的欣赏形式进行内容的改造。据统计，在这三个月中，这些由冀中年画研究社刻印发行的木版年画总量高达38万份，而上述新年画有的达到1万多张，最少的也有2000多张。这一事实证明了农民的审美习惯是可以改变的，而边区根据地的木刻工作者和传统民间年画制作者的合作，在当时也是相当成功的。

# 绘画史论成果

从 1912 年到 1949 年这 37 年中，除去民国初年军阀混战外，又有 14 年的抗战，能够留给专事绘画理论研究的条件实在有限。但是，当我们回过头来重新审视这已经逝去的一段历史，却不能不说，这个短暂的时期内确实有不容轻视的绘画理论成果。究其原因，从历史的传承系统说，清代考据学的发达使不少人有良好的艺术学养。清末民初引进西方新学，更多的西方科学研究方法为人们所熟知，在传统绘画和西方绘画的相互比较研究，或在对西方绘画精神的探索研究方面大开眼界，有益于人们在绘画理论上的深入。

此外，民国建立，其要旨大而言之有两条：一是结束了几千年的封建帝王专制的统治，这一条在事实上已经以南京临时政府诞生、清帝逊位而实现。第二条是引进类似西方资本主义国家的体制，变封建为共和。这些变革的同时也把西方的文化引进了中国，其中也包括绘画艺术和绘画理论的研究方法。同时，民

主和自由的观念已渐入人心，在民国的前提下承认民众有言论和承办出版物的权利和自由。由于国民党对共产党的防范和排斥，这一条的实施自然也是有限的。尽管如此，在上述不长的三十几年中，民间承办出版的以绘画为主的刊物也多达 400 余份，中文报纸的美术副刊有 141 种。尽管有的期刊只能出一期就无下文，但并非都是政治的原因，有很多就像《木艺》双月刊所言"经济及稿件的困难，便无力挣扎下去"，不得不停刊。至于有的因政治之故被当局查禁，但也可以改换刊名和其他方式再度出版。在客观上，众多刊物的相互消长，也反映了各种绘画见解能够相互碰撞、沟通的事实，有利于人们对绘画的深入思考。

其次，日本一些汉学家对中国绘画资料极为重视，搜集既不遗余力，研究也颇具深度。当中国大批知识青年东渡日本求学时，他们已经是属于导师一级的人物。如大村西崖、中村不折、金原省吾就是在中国绘画史、美术史方面均有专著问世的汉学家，对负笈求学的早期中国美术青年的影响是客观存在的，也为他们进行绘画史论的研究提供了借鉴。

## 第一节
## 绘画史论著述

>>>

绘画史论的著述是和作者教学的需要联系在一起的，从研究者的情况看，可分为学者型著述和画家型著述两类。

### 一、学者型的著述

学者型著述的作者大都有广博的艺术学养，尤其是具有西方美学的

修养。他们往往立足于哲学或宗教学的角度审视中国绘画，或者评述或者翻译西方画家资料，为美术青年提供更多更全面的学习和了解西方绘画的机会。在这方面的代表性学者有傅雷、吕澂、邓以蛰、宗白华等。

傅雷（1908—1966），字怒庵、怒安。上海南汇人。1928 年考入法国巴黎大学文科，同时又到卢佛尔美术史学校学习美术史，并开始从事翻译工作。1931 年回国后曾在上海美专教授美术史和法文，和倪贻德合编《艺术旬刊》，与刘海粟合编《世界名画集》。傅雷有很好的文学修养，也是著名的翻译家，他把丹纳的《艺术哲学》翻译成中文，给中国绘画界带来新的艺术思考的滋养。可惜的是，正像鲁迅指出那样，当时的美术青年很多是学自然科学不成改学文学，学文学再不成再改学美术。而美术也未必学得好，就放大领结，留长头发完事。他们不具备哲学式的艺术思考素养，只注重情绪的渲染。所以，《艺术哲学》并没有给中国绘画界带来多大的影响。

傅雷在回国之前一年曾答应巴黎《L'Art Vivant》杂志编辑 Fels 的约稿，就中国美术现状作一记述。傅雷回国任教一年后，对中国当时的绘画界追求欧洲学院派风格的风尚大为不满，在文中写道：

> 从此，画室内的人体研究，得到了官场正式的承认。
>
> 这桩事故，因为他表示西方思想对于东方思想，在艺术的与道德的领域内，得到了空前的胜利，所以尤具特殊的意义。然而西方最无意味的面目——学院派艺术，也紧接着出现了。
>
> 美专的毕业生中，颇有到欧洲去，进巴黎美术学校研究的人。他们回国摆出他们的安格尔（Ingres）、大维特（David），甚至他们的巴黎老师。他们劝青年要学漂亮（Distingue）、高贵（Noble）、雅致（Elegant）的艺术。这些都是欧洲学院派画家的理想。①

傅雷个人的艺术审美倾向是在印象派这一边，所以对刘海粟的油画

---

① 傅雷著、金梅编选《傅雷艺术随笔》，上海文艺出版社，1999 年 5 月版，第 13—14 页。

风格倾向较为首肯，他把当时另二个倾向的画风与之作一比较：

　　至于刘氏之外，则多少青年，过分地渴求着"新"与"西
方"，而跑得离他们的时代与国家太远！有的自号为前锋的左派，
模仿立体派、未来派、达达派的神怪形式；至于那些派别的意义
和渊源，他们只是一无所知的茫然。又有一般，自称为人道主义
派，因为他们在制造普罗文学的绘画（在画布上描写劳工，苦力
等）；可是他们的作品，既没有真切的情绪，也没有坚实的技巧。
不时，他们还标出新理想的旗帜（宗师和信徒，实际都是他们自
己），把他们作品的题目标作《摸索》《苦闷的追求》《到民间去》
等。的确，他们寻找字眼，较之表现才能要容易得多！

　　1930 至 1931 年中间，三个不同的派别在日本、比国、德国、
法国举行的四个展览会，把中国艺坛的现状，表现得相当准确了。

　　注：（1）1930 年日本东京，西湖艺专师生合作展览会。

　　　　（2）1931 年 4 月至 5 月，比京白鲁塞尔，徐悲鸿个人绘
　　　　　　画展览会。

　　　　（3）1931 年 4 月，德国弗兰克府中国现代国画展览会。

　　　　（4）1931 年 6 月，法国巴黎，刘海粟个人西画展览会。①

　　以他的 4 个"注"和上述"三个不同的派别"对应，不难看出傅雷
在绘画主张上的倾向。也许他也意识到现实的无情，他此后把主要精力
从绘画上移开，专事于文学翻译事业了。他在任教期间作《世界美术名
作二十讲》②，作为西洋美术史教学的大纲，对西洋绘画史剖析清楚，举
例精要，显示了作者精辟的艺术理论水平。

　　吕澂（1896—1989），亦名渭，字秋逸。江苏丹阳人。是吕凤子三
弟。早年留学日本，回国后研究范围从绘画到美学、哲学，又扩至佛
学，以佛学研究见长。他在多所大学任教授。在 1918 年《新青年》第

---

① 傅雷《现代中国艺术之恐慌》，《艺术旬刊》1932 年第 1 卷第 4 期。
② 此为三联书店 1985 年 11 月出版时书名。

6卷第1号上发表《美术革命》论文，提出："革命之道何由始？曰：阐明美术之范围与实质，使恒人晓然美术所以为美术者何在……阐明有唐以来绘画雕塑建筑之源流理法……使恒人知我国固有之美术如何……阐明欧美美术之变迁，与夫现在各新派之真相，使恒人知美术界大势之所趋向。"他提出的三个"阐明"内容，非但在当时有极强针对性，就是在今天也依然有其必要性。他是一位著述勤奋的美术理论家，早在1911年就由商务印书馆出版专著《西洋美术史》，1926年出版《色彩学纲要》，1929年由中华书局出版《国画教材概论》，1931年由商务印书馆出版《现代美学思潮》《美学浅说》等。

邓以蛰（1892—1973），字叔存。安徽怀宁县人。1907年进入日本弘文学院，1911年回国。1917年又赴美国，在哥伦比亚大学学习哲学，尤重美学的研究。至1923年回国，任北京大学哲学教授。1933年又赴欧洲，在意大利、比利时、英国、德国、法国、西班牙各大博物馆观摩。第二年回国后著《西班牙游记》，由上海良友公司于1936年出版。邓以蛰美学思想受克罗齐影响较大，30年代又涉猎对中国书画理论的研究，在教学中编写中外美术史讲义、美学小史。出版的著述还有1928年北京古城书社版《艺术家的难关》，论文则有《书法之欣赏》《画理探微》《六法通铨》等。在艺术审美倾向上，他是主张"为人生"的艺术的。

宗白华（1897—1986），祖籍浙江杭州，原籍江苏常熟，本人出生在安徽安庆。早年曾在李大钊、邓中夏组织的少年中国学会刊物《少年中国》任编辑。1919年任上海《时事新报》副刊《学灯》编辑。1920年赴德国，在柏林大学读哲学和美学。回国后先后在中央大学和北京大学任哲学教授。他对中国传统绘画的审美精神研究能从把握整体文化背景入手，从形式风格上加以剖析，有独到深刻的见解。另外还翻译了有关美学、文学的论文。宗白华的著述不多，早在20年代回国任教于中央大学哲学系时，编写了第一本讲义《艺术学》。零散刊发的论文都收集在《美学散步》和《宗白华美学文学译文选》中。

## 二、画家型的著述

画家型的著述者在最早是黄宾虹和邓实。他们合作编辑的大型《美

术丛书》在 1911 年出版，分 40 辑计 160 册。1923 年该书第三版时，改硬面精装西式翻手 20 册。该书《序言》说：

> 自欧学东渐，吾国旧有之学遂不振，盖时会既变，趋向遂殊，六经成糟粕，义理属空言，而惟美术之学则环球所推为独绝。言美术者，必曰东方。盖神州立国最古，其民族又具优秀之性，故技巧之精，丹青之美，文艺篇章之富，代有名家，以成绝诣，固非白黑红棕诸民所与伦比，此则吾黄民之特长而可以翘然示异于他国者也。

以上说明他们编此丛书的目的在于弘扬民族美术文化，以和"欧学"抗衡，争一席之地。该丛书分类较杂，涵盖相当广，绘画史论之外，金石、工艺直至花鸟虫鱼相关文献亦有收集，但重要画史画论的遗缺亦在所难免。

邓实（1877—1951），字秋枚，号野残。广东顺德人。清末到上海，室名"风雨楼"。收藏书画竹刻金石甚多。意识形态上反对封建、赞同民主，文化观念上则以传统为要。主办《国粹学报》，创设《神州国光社》，用当时最先进的珂珞版印刷术印制中国书画集，影响颇大。

日本汉学家中村不折、小鹿青云合著的《支那①绘画史》，是日本学者对中国绘画史的早期研究著作之一。大村西崖的《中国美术史》在 20 世纪初已经出版，并传入中国。大村西崖的美术史在 1928 年有中译本，20 世纪 30 年代又再版。金原省吾著《支那美术史》在 20 世纪 30 年代也有中译本发行。在他们的著作中已经按中国通史的断代方式，按朝代递进叙述绘画的代表人物和师承关系。诸如"宋四家""元四家""明四家"以及"四王""四僧"直至扬州八怪、金陵八家，都条理清晰一一道来，显得系统性很强。这些著作对中国在当时尚属年轻一辈的陈师曾、郑午昌、俞剑华来说，都是可资借鉴的成果，而在研究方

---

① "支那"一词起源于印度。印度古代人称中国为"chini"，音译为"支那"。因近代"支那"称谓含有蔑意，故现已不再使用。——编者注

式上也不能说没有受到上述著述的影响。

陈师曾因为家学渊源，到日本后接受了日本维新以来推行的西方社会科学研究方法，自然也要受到大村西崖诸人治学观念的熏陶。他回国后著有《中国绘画史》《中国画小史》，以及《清代山水画之派别》《清代花卉画之派别》《中国人物画之变迁》等论文。

郑午昌（1894—1952），原名昶，字午昌，以字行，号弱龛、且以居士。浙江嵊州市人。本人擅国画，人物、山水、花鸟诸科皆能，且因画杨柳能得婆娑之状，时称"郑杨柳"。在上海美专、中国艺专、国立艺专等校任教。曾任上海中华书局美术部主任，首创汉字正楷字模，为印刷术贡献很大。他的研究范围主要在中国画史和画论。于 1929 年写成《中国画学全史》，资料收集较为丰富，也是早期中国画家完成的中国绘画史之一。又有《石涛画语录释义》《中国壁画史研究》等著述。

俞剑华（1895—1979），名琨，字剑华，以字行。山东济南人。1918 年毕业于北京高等师范学校图画手工科，是陈师曾的学生。后长年寄居上海、南京两地。先后在上海新华艺大、上海美专、东南联大、暨南大学、诚明文学院任教。本人能画中国山水画，主要以研究中国绘画史论著名，出版专著有《画法指南》《最新图案法》《立体图案法》《中国绘画史》《石涛画语录注释》等多种。

姜丹书（生卒年及简历见第三章），在任上海美专、杭州艺专教职期间，曾至朝鲜、日本考察美术教育，对美术教育历来予以关注。结合教学的需要，编写含中外美术内容的《美术史》。1918 年商务印书馆出版他编辑的《美术史参考书》。1930 年 11 月又出版国内学者首次著述的《艺用解剖学》。1932 年中华书局出版他的《透视学》，也是国内第一本绘画技法专著。

于安澜（1902—1999），原名海晏，字安澜，以字行。河南滑县人。1920 年就读于河南省立滑县第十二中学，毕业后被直接保送中州大学中文系，1931 年毕业。曾任中学教师一年，再考入燕京大学国学研究所，研究方向为古音韵学，以专著《汉魏六朝韵谱》获哈佛大学学术奖金。在中学时代，他已显露出绘画才能，后又得到胡佩衡、俞剑华的指导，画艺有所进步。由于在燕京大学所学专业对古籍版本及古汉语

音韵学有较深功力，所以从事古代画论编辑工作颇有成绩。主要作品有1937年由中华书局出版的《画论丛刊》，本书编辑体例合理，选篇精当，是研究中国画史论的重要工具书。

余绍宋（1882—1949），字越园，号寒柯。浙江龙游人，生于广州。他本是清朝京官，民国成立后即南游，定居浙江杭州。擅长书画。1942年，他把历年所阅书画记录编辑成书为《书画书录解题》，由北平图书馆出版。

温肇桐（1909—1990），又名虞复。江苏常熟人。1928年在苏州美专学习，1930年于上海艺术大学毕业。1937年任上海美专教授、艺术系主任。长期从事小学美术教育及研究。20世纪40年代前著作主要有《怎样教小学的美术》《小学美术科教材和教法》。20世纪40年代后始转向中国绘画史和教学法研究，出版有《元季四大画家》《明代四大画家》《清初四大画家》和《色彩学研究》等。

滕固（1901—1941），上海宝山人。早年留学日本，回国后加入文学研究会。在南京、上海等地美术学校任教，后留学德国，攻读哲学，获哲学博士学位。1925年回国，在上海美专教授中国美术史。"七七事变"后任中央大学教授。当北平艺专南下和杭州国立艺专合并后，因人事纠纷校长空缺时，他被教育部任命为校长。他是早期研究中国美术史的学者之一，1929年专著《中国美术小史》由商务印书馆出版，1933年专著《唐宋绘画史》由神州国光社出版。他对中国美术史的思考是力图打破通史按朝代写作的方式，把美术发展历史当作一个独立的整体来看待，根据作品风格样式和精神境界分为四个时期。第一个时期：生长时期，佛教传入以前；第二个时期：混交时期，佛教传入以后；第三个时期：昌盛时期，唐和宋；第四个时期：沉滞时期，元以后至现代。他的思考对美术史研究提供了新视角。就其标准而言，四个时期的划分有一定道理，但限于历史原因，只能是要而不详，有待后来者的继续努力了。

胡蛮（1904—1986），原名王钧初，笔名祐曼、胡蛮。河南扶沟人。20世纪20年代在北平艺专学习西洋画。20世纪30年代曾出版《中国美术的演变》（笔名王钧和）、《辩证法的美学十讲》。1936年赴苏联东方博物馆工作。抗日战争胜利后回国在延安鲁艺任教。当时他被人们认为

（同时也自称）是用辩证唯物主义和唯物史观研究中国美术史的学者。延安新华书店于 1942 年出版了他的著作《中国美术史》。尽管该书有硬贴标签式的缺点，但在当时的绘画史研究领域，也自有它产生和存在理由，不失为一种新的艺术史的研究角度。

其他的研究者还有常任侠、史岩。前者专擅民俗考古和西域及印度绘画研究，后者在 1949 年前分别有《绘画理论与实际》《东洋美术史》《古画评三种考订》出版，此后则专事于中国雕塑史的研究。

画家潘天寿在绘事之余也从事画史研究，编有《中国绘画史》，于 1926 年由商务印书馆出版。

画家傅抱石 20 世纪 30 年代在中国画史论方面已颇有建树。他在日本留学攻读专业就是美术史，应该说是从日本学者那里得到了现代学术研究的方法。他于 1935 年就有商务印书馆出版的专著《中国绘画理论》《明末民族艺人传》《石涛上人年谱》《中国美术年表》。他尤其对东晋顾恺之的几篇绘画论文和清初石涛研究精深。回国后长期在中央大学艺术学系教授《中国美术史》，同时也潜心于绘画实践，并由此形成该校讲授绘画史论的教师也从事艺术实践的传统。这一传统在他后来于 20 世纪 50 年代末调离学校（当时中央大学艺术学系已调整为南京师范大学美术系）时，绘画史课程就由画家、美术史论家黄纯尧（俞剑华的得意弟子）继承下来。应该说，绘画史论研究者若不能从事相当深度的绘画实践，往往对绘画理论或画史分析判语空泛，读之令人有隔靴搔痒之感。所以研究画史画论者亦从事绘画创作，是当时从傅抱石开创的良好学风。

在欧洲和日本绘画理论的介绍方面，鲁迅在 1929 年翻译了板垣鹰穗的《近代美术史潮论》。丰子恺除了在 1928 年就出版专著《西洋美术史》外，还在同年翻译出版了日本黑田鹏信的《艺术概论》（开明书店版）。第二年仍由开明书店出版日本上田敏的译作《现代艺术十二讲》和《近代艺术纲要》。1930 年翻译日本森口多里的《美术概论》（大江书铺版），1932 年翻译了日本阿部重孝的《艺术教育》。

此外，曾觉之在 1930 年翻译法国罗丹的《罗丹美术论》。李朴园翻译法国 S. 赖那克（S.Relnach）的《阿波罗艺术史》，鲁迅翻译日本板垣鹰穗的《近代美术史潮论》。作为油画家的倪贻德（1901—1970）在译著

方面也不甘人后。青年时代在文学艺术观念上倾向于创造社同人。1934年他翻译日本外山卯三郎的《现代绘画概论》，由开明书店出版。他本人是一位油画家，却也不限于油画的思考。1927年有《水彩画概论》在光华书店出版，第二年又出版《艺术漫谈》，第三年由金屋书店出版《近代艺术》。1933年现代书店出版《西洋画概论》，第二年《画人行脚》和《现代绘画概观》分别由良友出版公司和商务印书馆出版。1936年有《艺苑交游记》《西画论丛》出版。1937年有《西画论丛续集》《水彩画之新研究》出版，第二年又有《西洋画研究》出版。可见他是一位勤于笔耕的油画家，在当代油画家中很少有人能在理论著述上和他匹敌的。

## 第二节
## 绘画思潮的理性论争

>>>

民国初期，国门大开，中国人开始走向世界，他们惊叹中国的落后不独在经济、军事方面，也在文化与艺术方面。中国传统绘画所受的压力和责难是无可逃避的了。对中国画现状大表不满，首先来自先求变法、后来反对共和的保皇党首领康有为。

### 一、中国画的改良论

康有为在他的《万木草堂藏画目》（该文墨迹末题"丁巳十月"，即1916年）中大声疾呼：

> 盖中国画学之衰，至今为极矣，则不能不追源作俑，以归罪于元四家也。夫元四家皆高士，其画超逸澹远，与禅之大鉴同。即欧人亦自有水粉画、墨画，亦以逸澹开宗，特不尊为正宗，则

于画法无害。吾于四家未尝不好之甚，则但以为逸品，不夺唐、宋之正宗云尔。唯国人陷溺甚深，则不得不大呼以救正之。

中国画学至国朝而衰敝极矣，岂止衰敝，至今郡邑无闻画人者。其遗余二三名宿，摹写四王、二石之糟粕，枯笔数笔，味同嚼蜡，岂复能传后，以与今欧美、日本竞胜哉？①

康有为认为中国画发展到他所处的那个时代，已经衰败之极。衰败的表现就是千篇一律地强调和盛行所谓写意，而写意也是局限在对"四王""二石"笔墨形式上的师承，因此才出现陈陈相因，毫无生气的衰弱的现实。他从自己流亡海外时参观过意大利一些博物馆藏画的体会中得出，中国画要想有新生，非大加改良不可，改良的方法，一是从理论上廓清师承之非，二是摒弃写意，崇尚写实。

在民国初期，正是风云变幻之际，康有为对中国画的抨击只起到一种警告的作用。由于他本人被当时迅速发展的政治风暴抛在一边，已不再是社会变革浪潮的中心人物，美术革命的口号就由当时对青年知识分子影响最大的《新青年》主编陈独秀提出来了。他和吕澂就这一问题互为问答。先在1918年元月出版的《新青年》第六卷第一号上刊登吕澂给陈独秀的一封信，题目是《美术革命》：

记者足下：贵杂志凤以改革文学为宗，时及诗歌戏曲；青年读者，感受极深，甚盛甚盛。窃谓今日之诗歌戏曲，固宜改革；与二者并列于艺术之美术……尤亟宜革命……近年西画东输，学校肆习；美育之说，渐渐流传。乃俗士鹜利，无微不至，徒袭西画之皮毛，一变而为艳俗，以迎合庸众好色之心。

吕澂认为如果任其下去，后果不堪：

---

① 沈鹏、陈履生编《美术论集》第4辑，第1页。

充其极必使恒人之美情，悉失其正养，而变思想为卑鄙龌龊而后已，乃今之社会，竟无人洞见其非，反容其立学校、刊杂志，以似是而非之教授，一知半解之言论，贻害青年。

于是他在慨叹之余，提出三条革命之道：

呜呼！我国美术之弊，盖莫甚于今日，诚不可不亟加革命也。革命之道何由始？曰：阐明美术之范围与实质，使恒人晓然美术所以为美术者何在，其一事也。阐明有唐以来绘画雕塑建筑之源流理法……使恒人知我国固有之美术如何，此又一事也。阐明欧美美术之变迁，与夫现在各新派之真相，使恒人知美术界大势之所趋向，此又一事也。

吕澂认为当今中国美术已积弊太深，非加以革命不可。他在信中提出三件亟待办理的事，是希望从社会科学的角度对美术加以重新研究和规范。值得注意的是他对美术的理解并不是把它仅仅等同于绘画，美术实际上包含了绘画、雕刻和建筑。他的这一个美术概念可说是全新的，也是相对完整的。他对"美术革命"的内容从所列举的三件事来说，第一件是属于美术原理，而带有概论的性质，后二件分别是中国和欧美的美术史。由此可见，吕澂的立足点是比较高的，而且学术性也很强，已经带有明确的美术学科的特点。

陈独秀也以《美术革命》为题作答吕澂的来信，刊于同期《新青年》。但他的着眼点似乎并没有吕澂的学科建设的高度，他把美术仅仅理解成绘画，只从绘画方面出发，用他一贯的激烈口吻大批了一通"四王"：

若想把中国画改良，首先要革王画的命。因为要改良中国画，断不能不采用洋画写实的精神……画家也必须用写实主义，才能够发挥自己的天才，画自己的画，不落古人的窠臼……人家说王石谷的画是中国画的集大成，我说王石谷的画是倪黄文沈一派中

国恶画的总结束……像这样的画学正宗，像这样社会上盲目崇拜的偶像，若不打倒，实是输入写实主义，改良中国画的最大障碍。至于上海新流行的仕女画，他那幼稚和荒谬的地方，和男女拆白党演的新剧，和不懂西文的桐城派古文家译的新小说，好像是一母所生的三个怪物。要把这三个怪物当作新文艺，不禁为新文艺放声一哭。

作为"五四运动"的领袖人物，陈独秀在"革中国画命"的观点上和保皇党领袖康有为保持一致，都是要求用西方绘画中的写实主义来改造中国画。陈独秀批判的矛头直指"四王"，尤其对王石谷大加鞭挞。从他激烈的言辞中，看出核心的问题是对中国绘画笔墨师承写意形式的不满，尤其是在"四王"的摹古艺术思想弥漫的时候。他们要求以西洋绘画中的写实来取代写意，也就是要求绘画从传统的修身养性的个人行为中脱离出来，成为反映社会本质问题的社会事业，画家要承担一定的社会责任。但是，讨论的问题一经提到这个程度，带来的负面效应也不容回避。一个是把美术的概念缩小了，把美术在客观上和绘画等同起来，二是把美术作为学科的思考淡化了，并且把批判多于说理的方式带进学术讨论之中，也使美术突出了绘画中的写实主义的创作追求，相对地漠视了美术的理论研究的必要性和重要性。

在这个问题上能够自觉遵循着康有为、陈独秀规定的改良方向，并身体力行、不断实践的人是徐悲鸿。徐悲鸿从亲身艺术实践的体会中认识到，中国画之所以颓败，是因为一味守旧，才失去学术上的独立地位。他认为对中国画的革命有三种方法：一种是优秀的传统之法要保留；二是优秀而将要失传的技法要继承；三是不好的方面要改去，不足的方面要加强。第三种方法是把西方绘画中可以为中国画所用之处采纳过来。上述三种方法的目的，即他所坚持的绘画之目的，在惟妙惟肖。徐悲鸿的这一观点在理论上并没有具体地深入下去，更主要的是在绘画创作中去实践。

在 20 世纪 20 年代前后，西洋画和它的技法、风格使中国画界耳目一新，仿效西画法的青年可谓风起云涌。本来绘画样式的多样化并不奇

怪，只是学习西画和推崇西画的人由此批判中国画，从批判"四王"扩大到否定整个中国画的趋势，在客观上已经形成。这时，北京金绍城提出不同见解。他认为世间万事万物可用新、旧两种概念来区分，唯独绘画不能套用，因为艺术有它自己的历史流传脉络，往往"温故而知新"。如果下笔之际毫无依据，还自命为独创，那么儿童的信笔涂鸦，也要当作独创的大家了。从金绍城的艺术活动来说，他竭力推行美术文化的建设工作，利用自己的影响和职权建立古物陈列所，大力改善对古代书画作品的收藏条件，组织对古代书画精品的摹绘，认真指导中青年画家对古代优秀作品的观摩和临习。应该说，他对中国画的见解还是有可取之处的，即承认中国画在技法形式上有自己的特点，这就是其程式化和师承的必要性。只是在当时一片新文学革命浪潮的席卷之下，他的主张和见解也不能得到社会冷静的对待。

在当时还有一些画家能够在美术革命口号中保持冷静的思考。他们对崇尚西洋画，并对提出用西洋画的方法来改造中国画的主张不以为然。认为中国绘画的改革关键不在于材料、表现技法如何，最根本的还在于作品要表现什么。因此，以师承为第一，以笔墨特色为第一的艺术观和艺术实践，就都是不可取的了。林风眠从中西绘画特点的比较中，总结了中国传统绘画以抒写画家的情绪为主，是把自己的感想、体悟在绘画过程中加以抒发。所以，画面上的形象只是作者用来表达对客观世界认识的一种印象，借助它抒发自己的感受和情绪，并不强调完全的逼肖对象。正如同石涛所说"搜尽奇峰打草稿"一样。林风眠承认西洋绘画有它的长处，中国画也有它的短处。特别是在当时，中国画强调的师承在事实上已造成普遍的因循守旧风习，绘画艺术作为个人应酬和消遣的一种手段，在社会变革空前剧烈的现实环境中显得极不协调，而绘画艺术的社会责任、社会作用正在被淡化。林风眠提出以西洋画的某些长处，来弥补中国画的短处，目的在于调和人们的情绪。他对此并未有更详尽的说明，但议论的落点在"情绪"是明确的。这个情绪和当时传统文人画那种应酬式的墨戏作品的抒写胸臆似乎不尽一致，它带有广泛的社会性，不再局限在个人小圈子之中。也就是说，林风眠的主张是取西洋绘画注重社会现实的"视点"，改变已经脱离现实生活太久且太远的

中国绘画创作观点。但他并不倡导西洋画法对景写生式的对客观形象的逼肖，而是从现实生活中出发，用艺术形象来表现情绪，使个人情绪具有社会性和时代性，艺术的社会意义才能体现。

进入 20 世纪 30 年代后，中国绘画与西洋绘画孰优孰劣的问题已经显得可笑。尤其是敦煌石窟艺术的发现给中国艺术界以极大震动，更多的人感觉到中国绘画传统的精华价值，促使他们更多地思考中国绘画历史发展的必然走向。在这个时期对这个走向的回答有两类，一是画家的思考，另一种是文学家、思想家的思考。

以画家身份思考的代表是潘天寿，他认为中国历史上绘画成就显著辉煌的时代都是中外文化交流频繁的时期。因为外来的文化传入之后，总是与原有的民族文化的精神不一样。而艺术作为文化之一种，发展的规律是复杂的。其中最根本的一个规律，就是只依靠本身固有的条件，它自身生命力是薄弱的，必须有外来的文化滋养，才能相互有微妙的结合，以至有辉煌的硕果。他在《中国绘画史略》中明确地表述了这个观点。

作为文学家、思想家的鲁迅对中国绘画的发展也发表了很多意见。他认为新文化的产生主要在于对旧文化的反抗，是与旧文化的一种对立状态中出现的。这也就是我们一般所说的一种反拨现象。对于中国绘画而言，新的发展趋向也自然应该是有所传承，对旧有的绘画长处也仍然应当有所择取。这是从文化的大框架下的总体把握。在鲁迅看来，中国绘画也好，西洋绘画也好，它们的表现体裁是多种多样的，并不只局限在文人画和洋画两种。他对版画的兴起十分注意，他对版画创作的方向论述说："采用外国的良规，加以发挥，使我们的作品更加丰满，是一条路；择取中国的遗产，融合新机，使将来的作品别开生面，也是一条路。"① 他针对的虽然是新兴的版画创作，但对中国绘画的历史发展也具有指导意义，他所提出的两条发展之路，在根本上都符合艺术历史发展的反拨规律。

"五四运动"前后，中国新文化运动发展迅猛，旧文化的影响力在教育界和知识青年群中极为有限。事实上，新文化运动从文化史上说，

---

① 鲁迅《且介亭杂文》，第 36 页。

是一种平民文化、大众文化的运动。新文化运动的目的在于普及文化，要普及文化当然要顾及普通民众的欣赏习惯和欣赏能力。鲁迅就说过，对于艺术创作，譬如构图和手法，不必考虑是西洋式的还是中国式的，只要观众能看懂就行。茅盾则认为艺术要大众化，就必须利用旧形式。郭沫若把旧形式叫作民族形式，但他强调民族形式不是民间形式，它的中心源泉是现实生活，所以既不是民间形式的延伸，也不是士大夫形式的转变。

不论他们之间的观点有什么具体的差异，有一点是共同的，这就是都主张大众化的文化，大众化的艺术。但是从绘画本身的情况看，文人画从来就不具备大众文化的性质，所以它的艺术特点，从构图到题材从来都是文人圈子里的个人问题。具体地说，文人画只是上层文人的艺术欣赏对象，而不是普通文人的玩物。如果用象牙之塔来譬喻，文人画只是传统绘画之塔的尖顶部分，它无可置疑地在创作手法、样式、精神境界诸方面都属于高雅范畴，这是它的长处。但也正因它高雅，就必然不能拥有广泛的社会文化基础。特别是在社会大变革时代，艺术和社会生活，艺术和普通民众的现实生活关系都亟须要重新调整。文人画的高雅境界反而成为它的短处，实难承担起大众艺术的重托。

中国绘画中的文人画本身的生命力究竟如何，能不能在外来绘画观念、绘画样式、绘画技法冲击下保留住自己的一块领地，关键还不在于文字的论争，而在于自己的实践结果。

二、二徐之争

20 世纪 20 年代末，绘画创作活动十分活跃，女画家如潘玉良、吴青霞、蔡威廉、李酉、周丽华、杨缦华、方君璧等数十人组成当时画坛的女青年艺术家群。男性画家则更是层出不穷，在中国画论争改良之道的同时，西洋画家对西方油画流派的优劣和评价也发生了争辩。这场争辩是在 1929 年 4 月 10 日至 5 月 10 日，在上海举办第一次全国美术展览会期间出版的会刊《美展》上发生的。《美展》刊物本来是供观众参观时所做的说明，撰文者都是当时著名的理论家、评论家和画家。特约撰述者有 21 人，他们是叶恭绰、曾农髯、吴湖帆、丰子恺、徐悲鸿、王济

远、黄宾虹、邵洵美、郑曼青、贺天健、俞寄凡、俞剑华、林风眠、陈子清、张禹九、倪贻德、狄楚青、褚礼堂、张若谷、郑午昌、唐腴庐。

《美展》共出了十期，每期均有数篇论文发表。第五期于 4 月 22 日出版，有 7 位作者的论文。引人注目的"二徐之争"开始了。本期发表的徐悲鸿的《惑》和徐志摩的《我也"惑"》的观点针锋相对。第六期 4 月 25 日出版，争论在继续进行。本期发表了徐志摩的《我也"惑"（续）》。第八期 5 月 1 日出版，李毅士加入了争论，他的论文是《我不"惑"》。第九期 5 月 4 日出版，徐悲鸿发表了《惑之不解》论文。

二徐之争是由徐悲鸿对国内有些艺术家推崇现代派的塞尚和野兽派的马蒂斯大表不满引发的。

从绘画史的角度说，塞尚、马蒂斯也是西方写实派流行到一定时机之后的社会审美观念和艺术实践必然出现的反拨性代表画家。他们的作品在创作目的和审美追求方面因为和写实派（或曰现实主义）不同，在当时西方文化思潮及其流派不断出新的环境中自有其存在的价值和意义。一个人喜欢和不喜欢，欣赏和不欣赏一件作品、一个流派，完全可以归之为个人"性之所近"的原因。只是一个人的"性"，大而言之是由社会环境的具体现实和个人所受的教养历程有关，小而言之是和个人喜恶习惯、性格情趣等心理素质有关。徐悲鸿是率直的性格，他的审美情趣大受乃师康有为的影响。康有为主张中国绘画出路在"合中西而成大家者"。他推崇的"中"是"虽贵气韵生动，而未尝不极尚逼真。院画称界画，实为必然，无可议者"的"大地万国之最"的"宋人画"；①他说的"西"是指清初来华，后被日本人奉为"太祖"的郎世宁。换句话说，他强调和崇尚的是写实派，而非写意派，他把写意一路横扫殆尽，更用激烈口吻呵斥：

　　自东坡谬发高论，以禅品画，谓作画必须似见与儿童邻，则画马必须在牝牡骊黄之外。于是，元四家大痴、云林、叔明、仲

---

① 参见沈鹏、陈履生编《美术论集》第 4 辑，第 2 页。

圭出，以其高士逸笔，大发写意之论，而攻院体，尤攻界画；远祖荆、关、董、巨，近取营丘、华原，尽扫汉、晋、六朝、唐、宋之画，而以写胸中丘壑为尚，于是，明、清从之。①

尔来论画之书，皆为写意之说，摈呵写形，界画斥为匠体。群盲同室，呶呶论日，后书摊书论画，皆为所蔽，奉为金科玉律，不敢稍背绝墨，不则若犯大不韪，见屏识者。高天厚地，自作画囚。后生既不能人人为高士，岂能自出丘壑？只有涂墨妄偷古人粉本，谬写枯澹之山水及不类之人物花鸟而已。②

徐悲鸿1918年5月10日在《北京大学日刊》发表《中国画改良之方法》亦直言："中国画学之颓败，至今日已极矣"，改良之方法先要明了"画之目的，曰'惟妙惟肖'，妙属于美，肖属于艺，故作物必须凭实写，乃能惟肖"③。虽然他在文中提出改良之法有一条是破除派别，但他却不能容忍塞尚之流的派别。他在《惑》一文中，开门见山就把他们的作品斥之为"无耻之作"："中国有破天荒之全国美术展览会，可云喜事，值得称贺。而最可称贺者，乃在无腮惹纳 Cezanne 马梯是 Matisse 薄奈尔 Bonnara 等无耻之作。"④ "腮惹纳"即现译之塞尚，"马梯是"即马蒂斯，"薄奈尔"即博纳尔。又下判语莫奈平庸，雷诺阿俗气，塞尚轻浮，马蒂斯陋劣。警告中国画家，尤其是青年画家不可追随这些人，否则就好像欧洲人要传播中国学术，但只"捆载尽系张博士竞生之书，五帝三王之史虚无，而刺探綦详黄慧如事迹，以掩饰浑体糊涂，不可笑耶"⑤。他甚至发誓说，如果政府准备成立大美术馆，花钱把塞尚、马蒂斯这些一小时可画两幅的作品收购收藏，"为民脂民膏汁，未见得就好过买来路货之吗啡海绿茵（即海洛因——笔者注）"。而且，"在我

① 沈鹏、陈履生编《美术论集》第4辑，第2—3页。
② 同上书，第63页。
③ 同上书，第64页。
④ 刘玉山、陈履生编《油画讨论集》第5集，人民美术出版社，1993年10月版，第16页。原文每短句标点皆作句号，今重新句读，下同。
⑤ 同上书，第17页。

徐悲鸿个人，却将披发入山，不愿再见此类卑鄙昏聩黑暗堕落也"①。在他看来，这类作品如同吗啡海洛因一样可恶。

把他的行文内容及口气和康有为的上述文章并列细读，两位大师因个人对艺术审美倾向而严词呵斥别人的方式何其相像。在康有为时期，新文化的干将们可以不屑一顾他的议论，可是对徐悲鸿却不能保持沉默。因为徐悲鸿此时在艺术界不但有名气，而且也自有不少学生弟子和追随者。

和徐悲鸿开展辩论的是《美展》主编之一、新月派诗人徐志摩。徐志摩在《我也"惑"》中首先称赞徐悲鸿是一位"热情的古道人"："就你不轻阿附，不论在人事上或在绘事上的气节与风格言，你不是一个今人。在你的言行的后背，你坚强地抱守着你独有的美与德的准绳——这，不论如何，在现代是值得赞美的。"②然后对徐悲鸿呵斥近于谩骂的态度提出异议，说明："假如你只说你不喜欢，甚至厌恶塞尚以及他的同流的作品，那是你声明你的品位，个人的好恶，我绝没有话说，但你指斥他是'无耻''卑鄙''商业的'。我为古人辩诬，为艺术批评争身价，不能不告罪饶舌。"③

他通过和徐悲鸿一同参观此次美展陈列的日本洋画时的品评态度，和他探讨"我们共同的批判的标准还不是一个真与伪或实与虚的区分？在我们衡量艺术的天平上最占重量的，还不是一个不依傍的真纯的艺术的境界（an independent artistic wision）与一点真纯的艺术的感觉？"他又指出：

> 什么叫作一个美术家，除是他凭着绘画的或塑造的形象，想要表现他独自感受到的某种灵性的经验？技巧有它的地位，知识也有它的用处，但单凭任何高深的技巧与知识，一个作家不能创作出你我可以承认的纯艺术的作品。你我在艺术里正如你我在人事里就

---

① 刘玉山、陈履生编《油画讨论集》第 5 集，第 17 页。
② 同上书，第 19 页。
③ 同上书，第 26—27 页。

兢然寻求的，还不是一些新鲜的精神的流露，一些高贵的生命的晶华？况且在艺术上说到技巧还不是如同在人的品评上说到举止与外貌；我们不当因为一个人衣衫的不华丽或谈吐的不文雅而藐视他实有的人格与德行。同样的我们不该因为一张画或一尊像技术的外相的粗糙或生硬而忽略它所表现的生命与气魄。这且如此，何况有时作品的外相的粗糙与生硬正是它独具的性格的表现？①

平心而论，徐志摩是理性地诉说着塞尚、马蒂斯的艺术也许在外相上和古典派或画院派相比有粗糙和生硬之处，但就"新鲜的精神的流露""高贵的生命的晶华"而言，这粗糙和生硬正是"独具的性格表现"，依然是"精神的流露""生命的晶华"。

徐志摩还指出，当时国内追赶时尚的美术青年大谈塞尚等现代派时，其实并没有多少人真正见过他的原作，况且他们对塞尚等欧风的了解都是通过日本得来的二手材料。徐志摩说："我并且敢声言最早带回塞尚梵高等套版印画片来的，还是我这蓝青外行。"②可见塞尚真正优秀之作并不被国人了解，美术青年跟在日本人的后面"热奋的争辩古典派与后期印象派的优劣"，实际是一种盲从习性的表现。只是这种盲从在中国是历史性的不可避免。他说："我国近几十年事事模仿欧西，那是个必然的倾向，固然是无可喜悦，抱憾却亦无须。是他们强，是他们能干，有什么可说的？"③所以他希望徐悲鸿不应把当时国际画坛对塞尚的艺术评价已渐次确定为不可磨灭的"近代的典型"之际，指其为无耻和黑暗堕落，而建议他对中国美术青年作具体指导。他说：

如果你，悲鸿，甘（干）脆地说，我们现在学西画不可盲从塞尚玛蒂斯一流，我想我可以赞同——尤其那一个"盲"字。文

①　刘玉山、陈履生编《油画讨论集》第 5 集，第 25 页。
②　同上书，第 23 页。
③　同上书，第 22 页。

化的一个意义是意识的扩大与深湛，"盲"不是进化的道上的路碑。你如其能进一步，向当代的艺界指示一条坦荡的大道，那我，虽则一个素人，也一定敬献我的钦仰与感激。①

徐悲鸿在答徐志摩的《惑之不解》里，则要显得心平气和一些，不那么情绪化，但也仍然坚持申言自己的美术观念："尊德性、崇文学、致广大、尽精微、极高明、道中庸。虽不能至，心向往之。"②他对塞尚之作，只认定四幅为佳作："即静物，一赌牌，一风景，尚有自写像及静物"，但却要徐志摩举出五幅塞尚杰作，"并详释其中优越卓绝之点"，以让自己心服口服。他并简要论述自己对塞尚的评论是：

> 以弟研究腮惹纳之结果，知其为愿力极强，而感觉才力短绌之人。彼从不能得动中之定，故永不能满意（本来自满者尽是蠢人），其他作家作品之止，止于定（即错亦定）。腮之止（树木最显），止于浮动。③

在二徐互为答辩的时候，李毅士也发表一篇《我不"惑"》的论文。他认为二徐之争首先是他们的身份不同，出发点也就不一样。他说徐悲鸿是从艺术家的角度，而徐志摩是以评论家的身份，所以"双方的话，谈不拢来"。同时坦陈自己对塞尚、马蒂斯的作品也研究了多年，"实在还有点不懂，假若说：我的儿子要学他们的画风，我简直要把他重重地打一顿，禁止他学他们"④。李毅士的观点简要地说，也不是一味斥责塞尚的追随者，而是提出以下四点：

其一，"艺术在作家方面，可以说不过是个性表现。任凭他作风如何，只要不是欺人，在他自己眼光中，自然是有价值的。"

---

① 刘玉山、陈履生编《油画讨论集》第 5 集，第 22 页。
② 同上书，第 35 页。
③ 同上书，第 38 页。
④ 同上书，第 29 页。

其二，艺术品要能让社会鉴赏，"除非要社会至少能够了解，不要说表同情。倘如有一件艺术品，社会上没有人了解，任凭他如何的有价值，在那一个时代中便是'乡下人茅厕'一般的东西。"

其三，"一个人的天性终是善的，除非受了利欲的支配的人，才有不正当的行为。艺术家假使没有利害的关系，那他所表现的必定是真实的。也必定是本他天性的，所以也就是善的。"

其四，塞尚和马蒂斯的艺术表现，"都是十二分诚实的天性流露"①。

尽管如此，李毅士依然反对输入塞尚、马蒂斯的绘画风格，理由是当时中国的艺术界"有几个人肯耐心的研究学术？有几个人不愿由一条捷径来换得名利？"在艺坛普遍流行浮躁和狂热的情绪时，"人心思乱了二十多年，我们正应该用艺术的力量，调剂他们的思想，安慰他们的精神"①。而塞尚、马蒂斯的风格只能更加刺激这本来已在动荡的精神世界，于世无益。他认为如果塞尚和马蒂斯的艺术风格在中国得到流行，那么"希腊罗马的古风景再也不会钻进中国的艺术界来，欧洲几百年来的文明，在中国再也没有什么地位了"①。所以他的主张是先引入欧洲数百年来的艺术根基之作，并使之"多少融化了"中国的社会文化之后，"再把那触目的作风，如塞尚奴马蒂斯一类的作品，输入中国来"②。显然，李毅士的主张是不可能实现的。

二徐之争时间不长，但影响却颇大，这种争论因为是无约束性的，又基本上都是理性的，因而提供给当代和后来思考者以历史借鉴。况且艺术风尚和社会审美习惯的改变和充实并不是短时期内就可以实现的，需要人们在经过更长时间的历史磨合之后，才能反省艺术思想自身的价值何在。

诚如李毅士所说的那样，当时没有几个人愿意真正研究学问。在20 世纪 20 年代到 20 世纪 30 年代，中国社会大环境似乎还不具备让年

---

① 刘玉山、陈履生编《油画讨论集》第 5 集，第 31 页。
② 同上书，第 32 页。

轻人能安定团结地去研究、去工作的条件，所以标语口号式的激昂的情绪仍然是一种时尚。就像决澜社在其《宣言》中所说的那样："环绕我们的空气太沉寂了，平凡与庸俗包围了我们的四周，无数低能者的蠢动，无数浅薄者的叫嚣。""我们厌恶一切旧的形式，旧的色彩，厌恶一切平凡的低级的技巧。我们要用新的技法来表现新时代的精神。""让我们起来吧！用了狂飙一般的激情，铁一般的理智，来创造我们色、线、形交错的世界吧！"[①]事实上，当时并没有谁能够不让他们起来，而他们所谓新的技法和新时代的精神也是说不清道不明。他们一味大声痛斥"浅薄者"，却没有想到自己是否也沦入其中。这大抵是当时美术青年的基本状态，也是二徐之争的文化背景。

当第二次全国美展时，会刊《教育部第二次全国美术展览会专刊》1937 年 4 月出版，发表的秦宣夫的论文《我们需要西洋画吗？》是当时少有的能够相当全面剖析中西绘画的同异，总结 20 多年来追求中西绘画融合以创新的经验之谈。

秦宣夫（1906—1998），广西桂林人。20 世纪 30 年代在法国攻读油画和西洋美术史，尤其专注于对现代派的研究。在欧洲各主要大博物馆观摩作品外，还亲自走访诸大师的家乡故居和创作的环境，甚至对其后代亲友也做调查。可以说其研究之细腻和深入，在当时首屈一指。回国后历任美术学校教授，最后任中央大学艺术学系教授。该论文是他为数不多的论述之一。论文共分四节。

第一节针对那些抱残守缺的"代表旧文化惰性的热情者"，提醒当时正是"老中国大翻身的紧要关头"，不能空谈不切实际的保存民族文化的原则，要深刻了解：

> 中国现代化的意义，不但物质方面要迎头赶上别的国家，在精神方面还要接受那怀疑、求真、客观的科学精神，敢冷静的

---

① 刘玉山、陈履生编《油画讨论集》第 5 集，第 40 页。

对我们过去的文化，作新的估价，作真的认识；对其他民族文
化，应持一种宽大、同情的态度去发现，去了解。我们需要的
观念，是现在公民必具的基本观念。只要大多数的国人都有这
种基本观念，不要抱"给张三纳税，给李四也完粮"的态度，中
国就有了救了。文化上的狭义的"国家主义"是最愚笨的，最危
险的！①

　　第二节从中西绘画的欣赏境界、用笔、赋色以及工具几方面，叙
述双方相同之处甚多，"无非就鉴赏者的立场说明中西画的'趣味'与
'技巧'有许多相通之处，只要感觉敏锐，爱看好画的国人，不会感到
什么困难，都可以接受的"。
　　第三节则从光色的研究、"人本的""人性的"精神、创造的精神三
个方面来谈中西画的不同之处，条理极为清晰。
　　第四节对20多年来"到西洋画里求一点曙光"的绘画尝试总结，
认为结果有三："1.国内没有一个可以充实训练'西画基本'的西洋画
科或西画学校，在国内西洋画科或西画学校毕业的学生，一旦到了欧
洲——甚至于日本——不能作比较高深的研究，还要到美术学校去作基
本练习。时间上与财力上都不经济！2.不能引起社会人士的兴趣和同
情。3.研究西画者不能靠画维持生活。"②
　　他总结的上述结果十分实在，然后又找出三个原因，也都具有相当
大的说服力。在当时的研究论文中以理性的思考、实在的列举和严密的
逻辑而显示出作者对西画在中国发展的深层次思考。该刊编辑滕固在
《编辑弁言》中向读者推荐秦宣夫等三人（另两位是宗白华和邓以蛰）
的论文时强调：他们都是基于现代学问为明晰周详之发挥，无疑的是对
于广大人士之一种有价值的指示。如果把文中所述各项放在更长的历史
发展阶段去审视，就会发现，作者的见解不但在当时具现实意义，而且
还具有历史意义。这就是他的学术思想的价值体现。

--------------------------------

① 　刘玉山、陈履生编《油画讨论集》第5集，第43页。
② 　同上书，第53页。

## 结语

从 1911 年到 1949 年，只有 38 年的民国时期绘画如同沧海漫流，有声有色，总括起来看，有如下三点值得我们肯定和思考。

第一，这是一段中外文化艺术交流极为频繁的时期，当代西方一流学者、艺术家如罗素、爱因斯坦、杜威、卓别林，都踏上过这个东方古老大国。国内大批青年学子风起云涌般奔出国门学习西方文化（且不限于工科）。回国后大都执教于高校，带来大量的各门学科的现代信息。绘画也不例外，各种艺术流派陆续引进，写实一派因了环境之需成为主流则是不争的事实。

第二，1937 年至 1945 年的抗日战争，是一场民族自救战争，绘画自觉纳入这场民族救亡运动中，成为民族解放事业的一部分，这是中国绘画史上未曾有过的壮举。这场运动同时也催熟了外来的两种绘画样式——版画和漫画。还使传统年画有所出新，显著的成就自然也要制约它们未来的发展方向。

第三，民国早期保皇党首领康有为和"五四运动"主要人物陈独秀不约而同地主张，要"革中国画的命"。这种意识形态上完全对立的双方在对待传统绘画观点上有如此惊人的一致性，究竟能说明什么？这是一个应该引起后人深思的问题。

这套丛书，历时八年，终于成稿。回首这八年的历程，多少感慨，尽在不言中。回想本书编撰的初衷，我觉得有以下几点意见需作一些说明。

首先，艺术需要文化的涵养与培育，或者说，没有文化之根，难立艺术之业。凡一件艺术品，是需要独特的乃至深厚的文化内涵的。故宫如此，金字塔如此，科隆大教堂如此，现代的摩天大楼更是如此。当然也需要技艺与专业素养，但充其量技艺与专业素养只能决定这个作品的风格与类型，唯其文化含量才能决定其品位与能级。

毕竟没有艺术的文化是不成熟的、不完整的文化，而没有文化的艺术，也是没有底蕴与震撼力的艺术，如果它还可以称之为艺术的话。

其次，艺术的发展需要开放的胸襟。开放则活，封闭则死。开放的心态绝非自卑自贱，但也不能妄自尊大、坐井观天：妄自尊大，等于愚昧，其后果只是自欺欺人；坐井观天，能看到几尺天，纵然你坐的可能是天下独一无二的老井，那也不过是口井罢了。所以，做绘画的，不但要知道张大千，还要知道毕加索；做建筑的，不但要知道赵州桥，还要知道埃菲尔铁塔；做戏剧的，不但要知道梅兰芳，还要知道布莱希特。我在某个地方说过，现在的中国学人，准备自己的学问，一要有中国味，追求原创性；二要补理性思维的课；三要懂得后现代。这三条做得好时，始可以称之为 21 世纪的中国学人。

其三，更重要的是创造。伟大的文化正如伟大的艺术，没有创造，将一事无成。中国传统文化固然伟大，但那光荣是属于先人的。

21 世纪的中国正处在巨大的历史转变时期。21 世纪的中国正面临着史无前例的历史性转变，在这个大趋势下，举凡民族精神、民族传统、民族风格，乃至国民性、国民素质，艺术品性与发展方向都将发生巨大的历

史性嬗变。一句话，不但中国艺术将重塑，而且中国传统都将凤凰涅槃。

站在这样的历史关头，我希望，这一套凝聚着撰写者、策划者、编辑者与出版者无数心血的丛书，能够成为关心中国文化与艺术的中外朋友们的一份礼物。我们奉献这礼物的初衷，不仅在于回首既往，尤其在于企盼未来。

希望有更多的尝试者、欣赏者、评论者与创造者也能成为未来中国艺术的史中人。

<div align="right">

史仲文

</div>

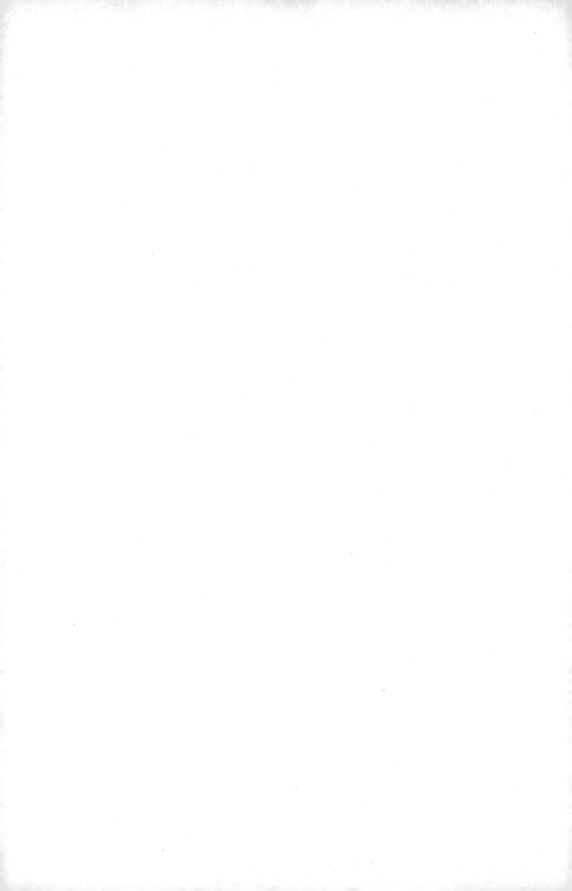

ISBN 978-7-5439-8428-8

9 787543 984288 >

定价：128.00元

http://www.sstlp.com

微信号：shkjwx